LE DIABLE A PARIS

— PREMIERE PARTIE —

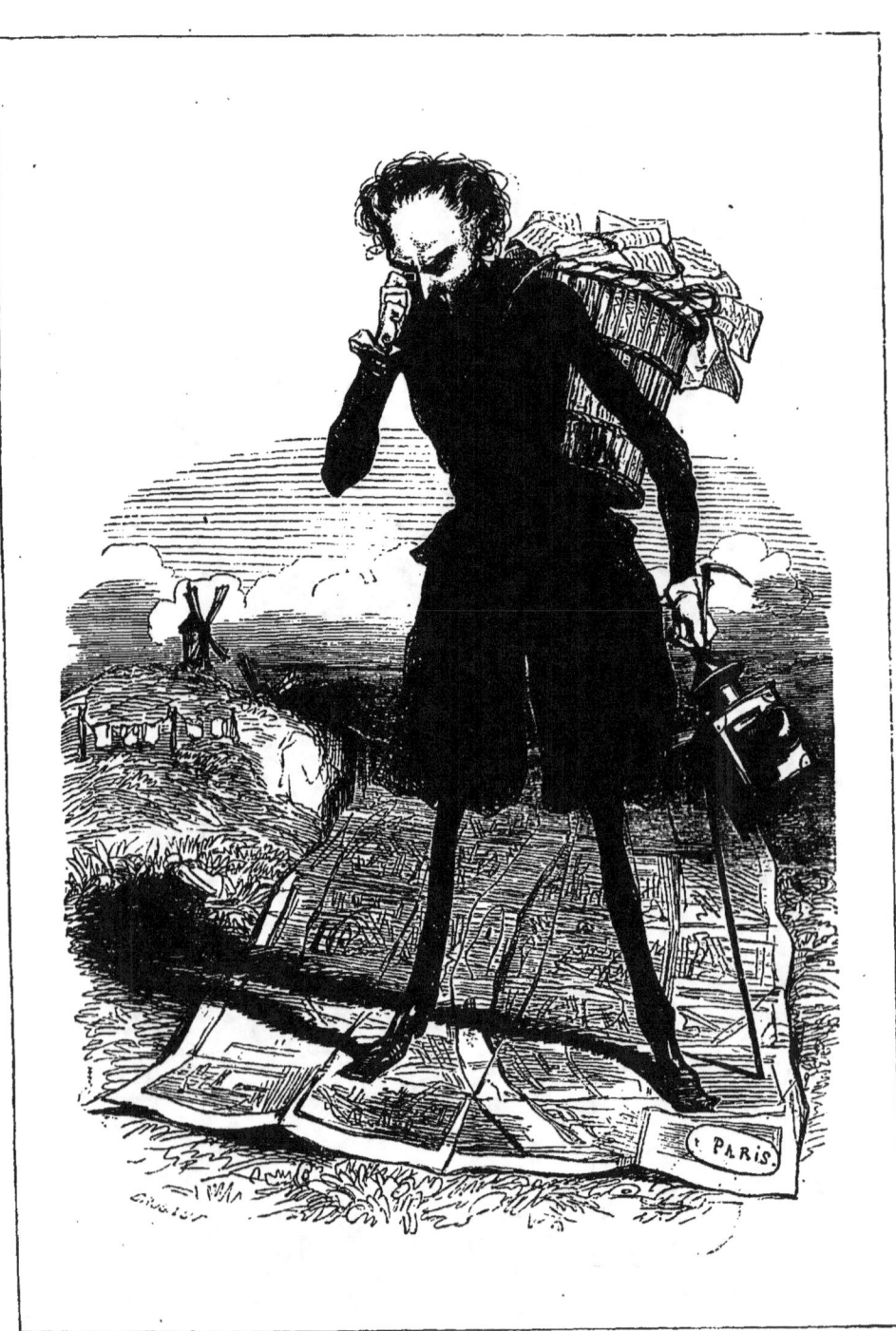

LE DIABLE A PARIS

LE

PARIS
ET
LES PARISIENS

A LA PLUME ET AU CRAYON

PAR

GAVARNI — GRANDVILLE

BERTALL — CHAM — DANTAN — CLERGET
BALZAC — OCTAVE FEUILLET
ALFRED DE MUSSET — GEORGE SAND — P.-J. STAHL — E. SUE — SOULIÉ
GUSTAVE DROZ — HENRY ROCHEFORT
A. VILLEMOT, ETC.

PARIS

J. HETZEL, LIBRAIRE-ÉDITEUR

18, RUE JACOB, 18

1868

Tous droits réservés

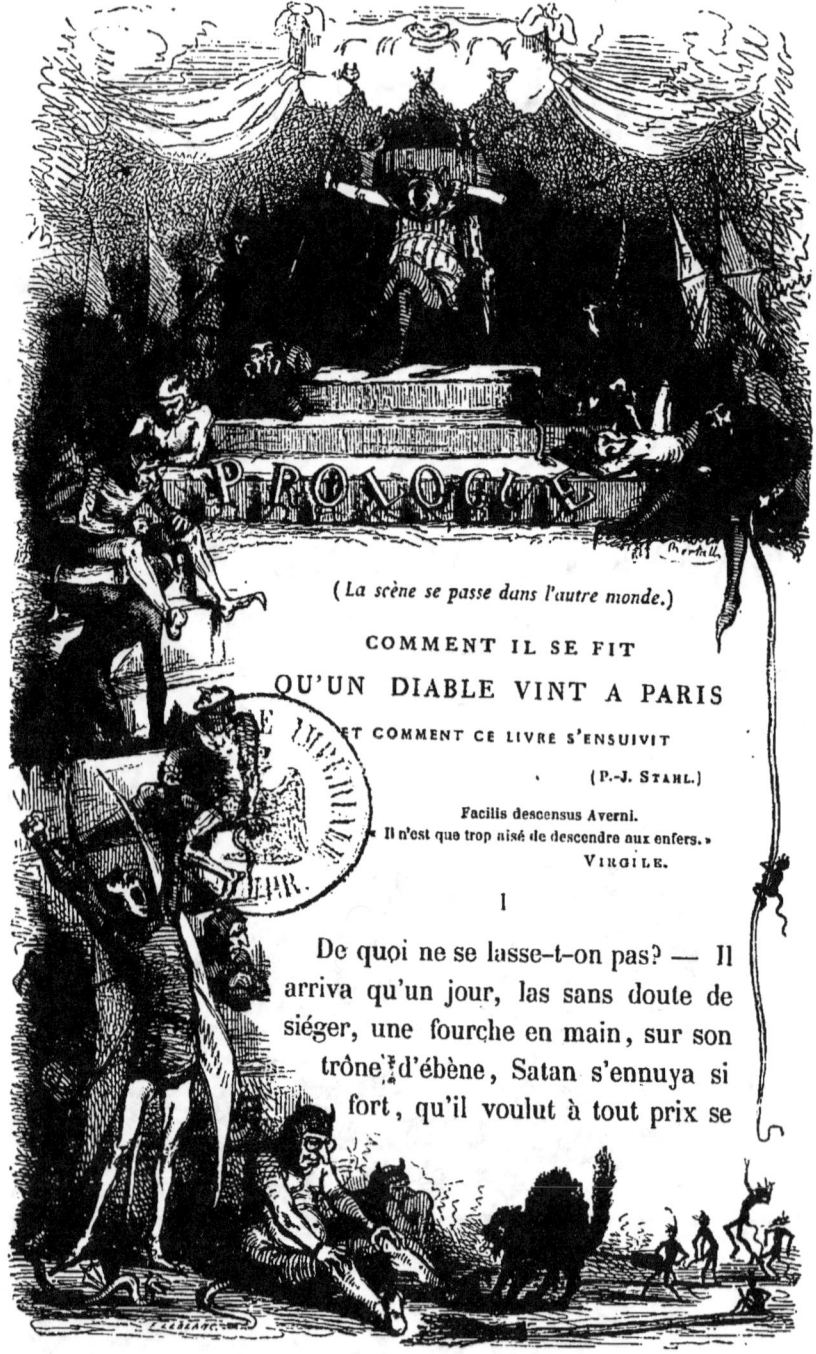

PROLOGUE

(La scène se passe dans l'autre monde.)

COMMENT IL SE FIT
QU'UN DIABLE VINT A PARIS
ET COMMENT CE LIVRE S'ENSUIVIT

(P.-J. Stahl.)

Facilis descensus Averni.
« Il n'est que trop aisé de descendre aux enfers. »
VIRGILE.

I

De quoi ne se lasse-t-on pas? — Il arriva qu'un jour, las sans doute de siéger, une fourche en main, sur son trône d'ébène, Satan s'ennuya si fort, qu'il voulut à tout prix se

désennuyer. La chose n'est pas plus facile aux enfers que sur la terre, et après avoir essayé de mille moyens sans réussir à autre chose qu'à augmenter son mal, il allait se résigner à s'ennuyer davantage, quand l'idée lui vint de visiter toutes les parties de son immense empire.

« Bien pensé, sire, dit à l'oreille de Satan un diablotin qui n'était pas plus haut en tout qu'une coudée, et qui venait de sauter sans façon sur les royales épaules; l'ennui n'a pas de si longues jambes qu'on le croit, et il y a peut-être moyen de courir plus vite que lui. »

Or, pour le dire en passant, ce diablotin était quelque chose comme le secrétaire particulier, ou, si vous l'aimez mieux, l'âme damnée de Satan, qui, dans un jour de bonne humeur, l'avait du même coup attaché à sa personne et surnommé Flammèche. Pourquoi Flammèche? Mais s'il fallait tout expliquer, rien ne finirait. Tout ce que nous pouvons dire, c'est que, fort de l'approbation de Flammèche, Satan, qui n'avait qu'une demi-confiance dans son idée, finit par la trouver excellente, voire la meilleure qui lui fût jamais venue! « Car enfin, se disait-il, quand bien même mon voyage ne devrait pas être un voyage d'agrément, je devrais encore le faire dans l'intérêt de mon gouvernement. Il y a longtemps que mes sujets ne m'ont vu, il peut être d'un bon effet que leur monarque se montre à eux.

— Ne fût-ce que pour leur faire voir, dit Flammèche, que vous n'êtes ni si vieux ni si noir qu'on veut bien le leur dire tous les jours. »

II

Satan fit donc ses malles, — après quoi, il se mit en route,

non comme le premier venu assurément, mais avec un cortége digne de sa puissance, et qui se composait du prince son fils, un grand diable déjà plus ennuyé que son père, et d'une incroyable quantité de diables et d'archidiables, de demi-diables et de doubles diables, tous hauts dignitaires de l'enfer, qui l'accompagnaient d'ordinaire dans ces sortes de tournées royales. Quant à Flammèche, il se cacha, selon sa coutume, dans les plis du manteau de son maître, et, selon sa coutume aussi, il s'y endormit. Les devoirs variés de sa charge ne l'obligeaient pas à autre chose.

III

Pour dire que Satan perdit son ennui dans son voyage, et dans quelle partie de ses États il eut le plus à s'applaudir de son idée ou le plus à s'en repentir, voilà ce qu'on ne saurait préciser, la géographie de l'enfer n'ayant encore été faite par personne. Toujours est-il qu'après avoir parcouru dans tous les sens ces espaces sans limites que peuplent les âmes des habitants des mondes que nous ne connaissons pas et dont se font de si étranges idées les gens qui ont de l'imagination :

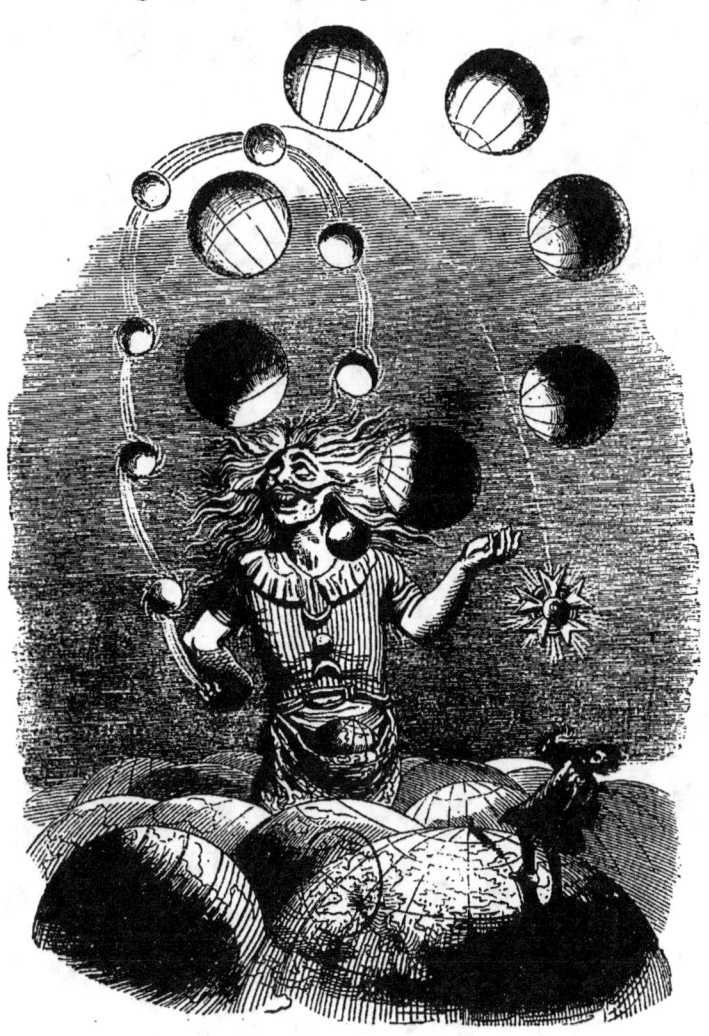

Physiciens jonglant avec les planètes,

Astrologues et nécromanciens,

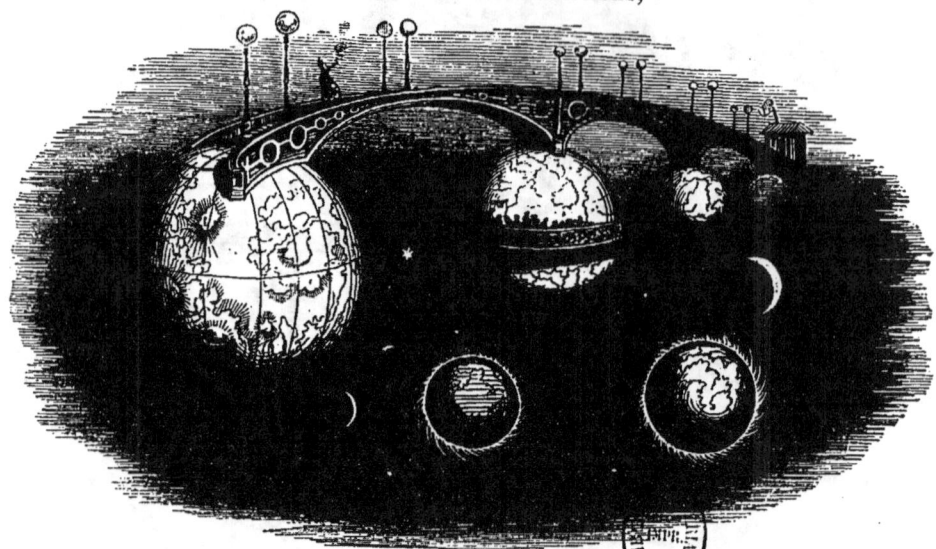

Ingénieurs rêvant des ponts pour relier les astres entre eux,

Astronomes

en quête des éclipses,

Poëtes et peintres peuplant le zodiaque à leur guise,

Satan se tourna vers sa suite en diable qui n'est pas encore tout à fait guéri de son mal; et, d'un ton qui n'avait rien de flatteur pour notre planète, il dit : « Il ne faut rien faire à demi; je m'aperçois que dans notre course à travers nos États nous avons oublié ce petit département dans lequel sont reléguées les âmes des habitants de cette fille imperceptible du chaos qu'on appelle la Terre; orientons-nous de notre mieux, reprenons notre vol et réparons notre oubli.

— Sire, dit une voix dans le cortége, les âmes des hommes sont bien bavardes; Votre Majesté n'a-t-elle pas eu assez de harangues...

— Mon fils, répondit Satan, ne dites point de mal des harangues; le pouvoir est au bout de toutes ces paroles, et il est bon de dire ou de laisser dire, de temps en temps, quelques mots à ceux qu'on gouverne, — quand on les sait assez discrets pour s'en contenter. »

Satan avait dit; et, déployant ses ailes, il se dirigea vers le point le plus obscur de l'horizon; le cortége infernal, se frayant à sa suite un

chemin à travers la foule des corps célestes qui parsèment l'infini, laissa bientôt derrière lui les milliers d'univers que la main de Dieu

seul a comptés, et arriva dans ces lieux habités par le vile où la fantaisie des poëtes a placé les enfers.

IV

L'ANTICHAMBRE DE L'ENFER

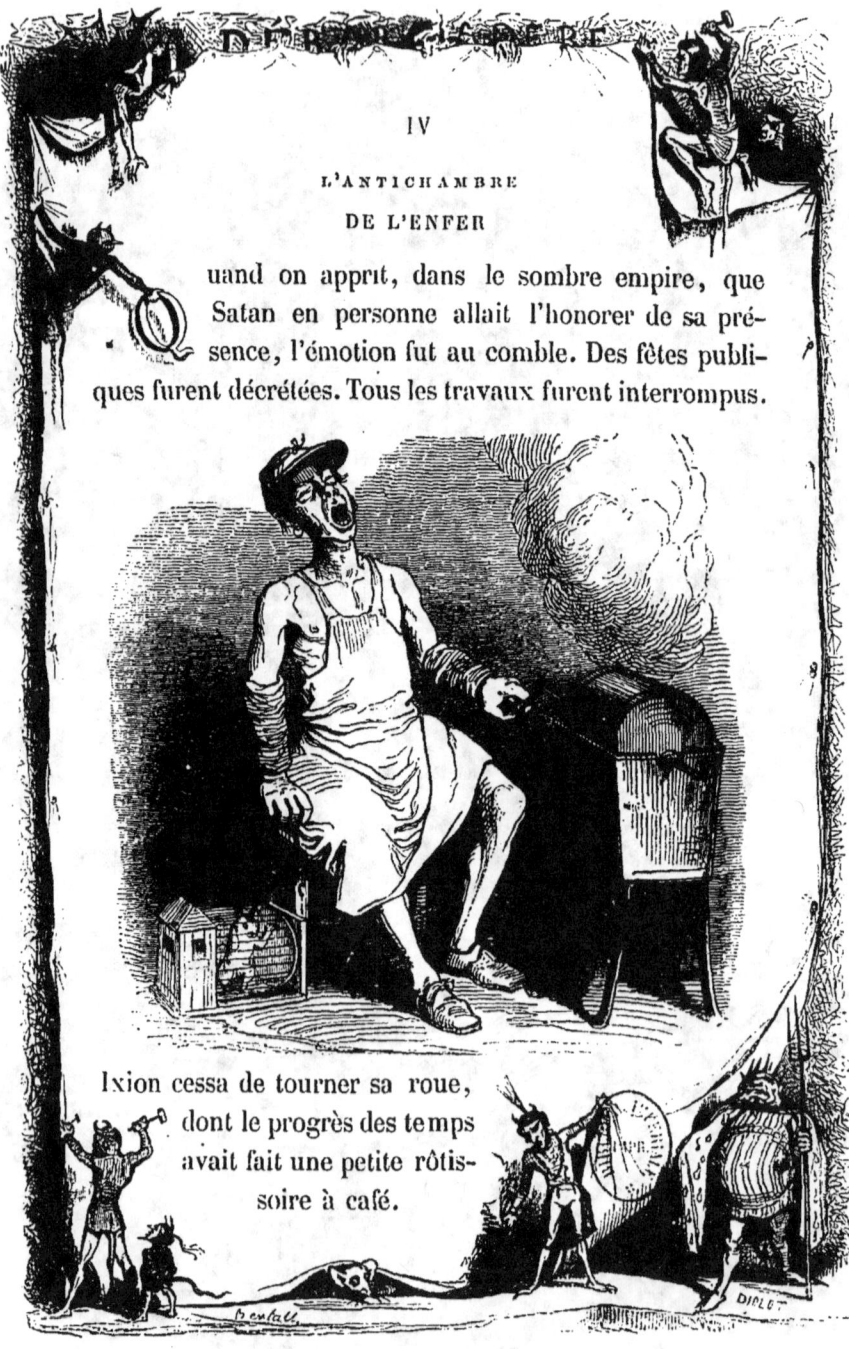

uand on apprit, dans le sombre empire, que Satan en personne allait l'honorer de sa présence, l'émotion fut au comble. Des fêtes publiques furent décrétées. Tous les travaux furent interrompus.

Ixion cessa de tourner sa roue, dont le progrès des temps avait fait une petite rôtissoire à café.

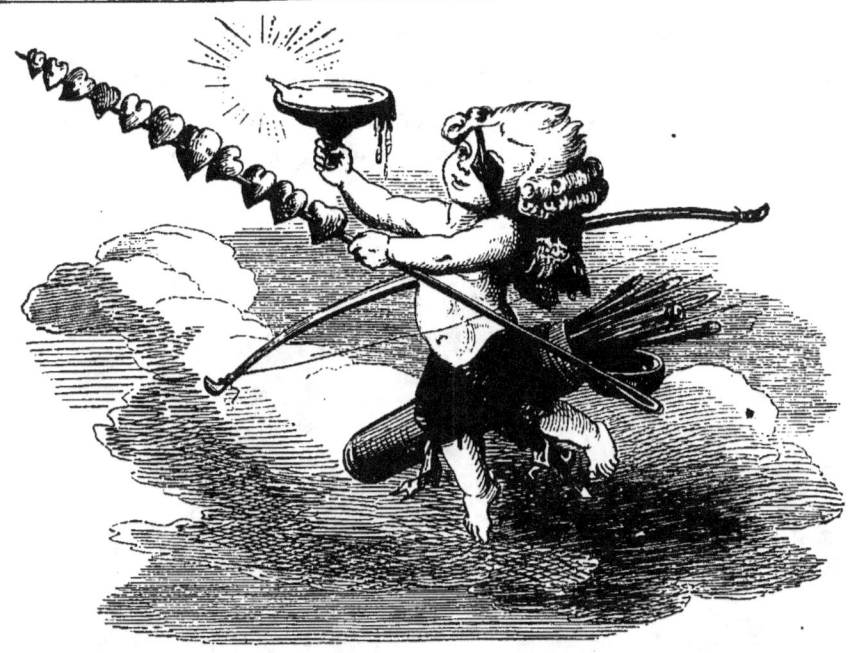

Le cruel amour cessa d'embrocher des cœurs.

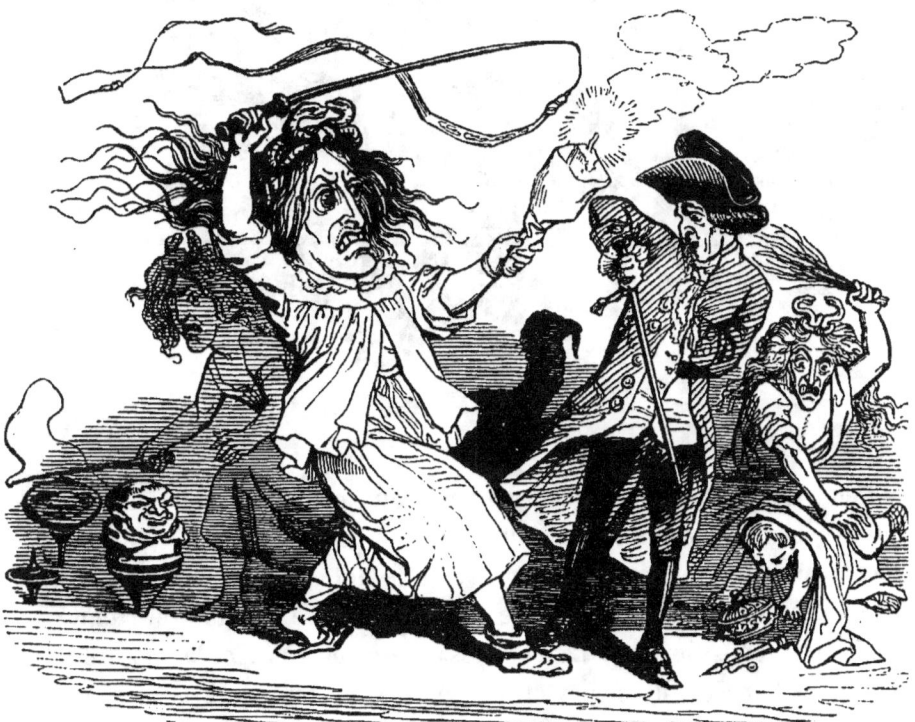

Le fouet des mégères resta suspendu sur la tête de leurs victimes.

Les ciseaux des Parques ne purent se refermer sur le fil fatal.

Ces vieilles dames effarées crurent un instant que l'âge avait paralysé leurs doigts crochus. Cette trêve de la mort ne fit de mal à personne. Elle eut même son contre-coup heureux sur la terre. L'univers respira.

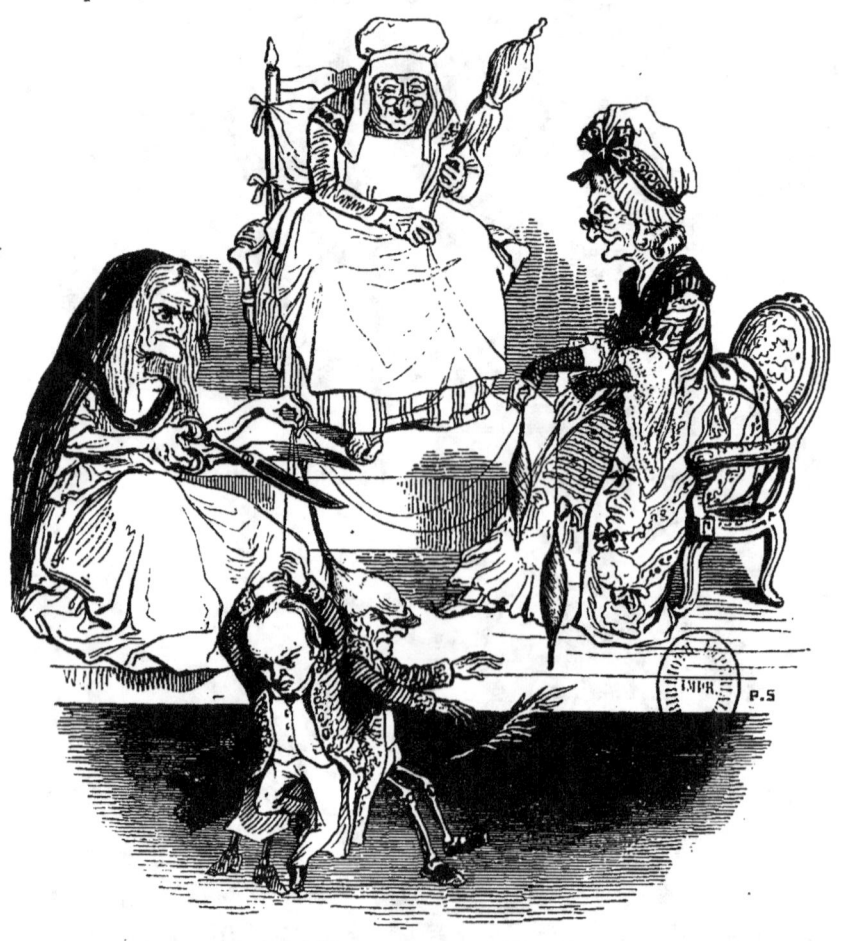

Deux grandes nations allaient en venir aux mains, qui auraient été peut-être bien embarrassées de dire pourquoi elles s'allaient égorger. Leurs armées s'arrêtèrent subitement, et ce fut à qui applaudirait le plus chaleureusement d'un bout du monde à l'autre à cette grève tant désirée des coups de fusil. La Paix essaya un sourire... et la Discorde recula. Les fiancées, les sœurs et les mères essuyèrent leurs larmes, et les ouvriers des villes et des champs ressaisirent, joyeux, les instruments de leurs travaux.

Minos, Éaque et Rhadamanthe furent tenus de déclarer que toutes les causes étaient remises à huitaine.

Les paperasses rentrèrent dans les cartons des procureurs. Les dossiers purent faire un petit somme. Si cela fit l'affaire de ces magistrats redoutés d'avoir devant eux quelques jours de vacances, cela ne fit pas

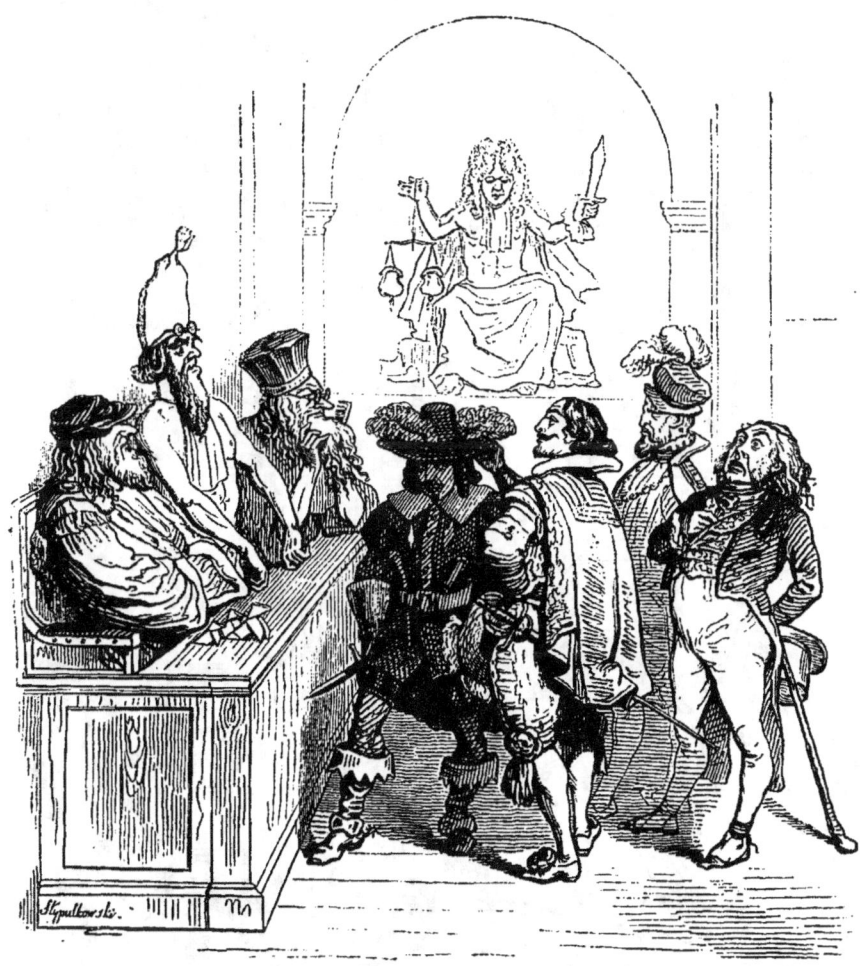

tout d'abord celle de tous les plaideurs. Gentilshommes et manans, rapières et gourdins furent renvoyés dos à dos.

Il ne manque pas de gens toujours pressés d'être écorchés, sous le prétexte qu'il serait bien bon de pouvoir égratigner les autres. J'imagine pourtant que les moins entêtés s'aperçurent bientôt qu'il n'était si bon procès qui valût un arrangement à l'amiable

En même temps s'organisèrent des réjouissances publiques :

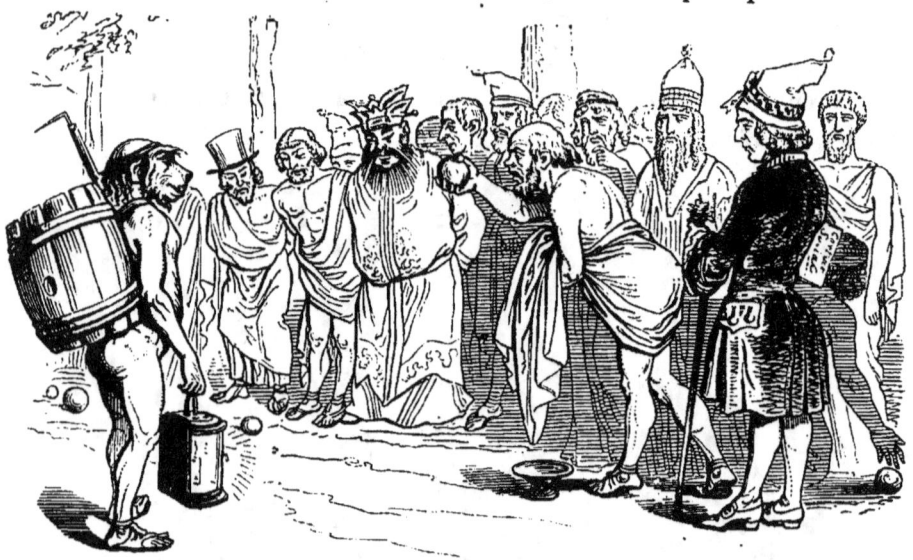

on ouvrit des jeux de boules et des concerts en plein vent où les sages

et les demi-dieux à la retraite purent faire briller leurs petits talents.

Des théâtres furent établis dans les contre-allées de la célèbre promenade des Champs-Élysées.

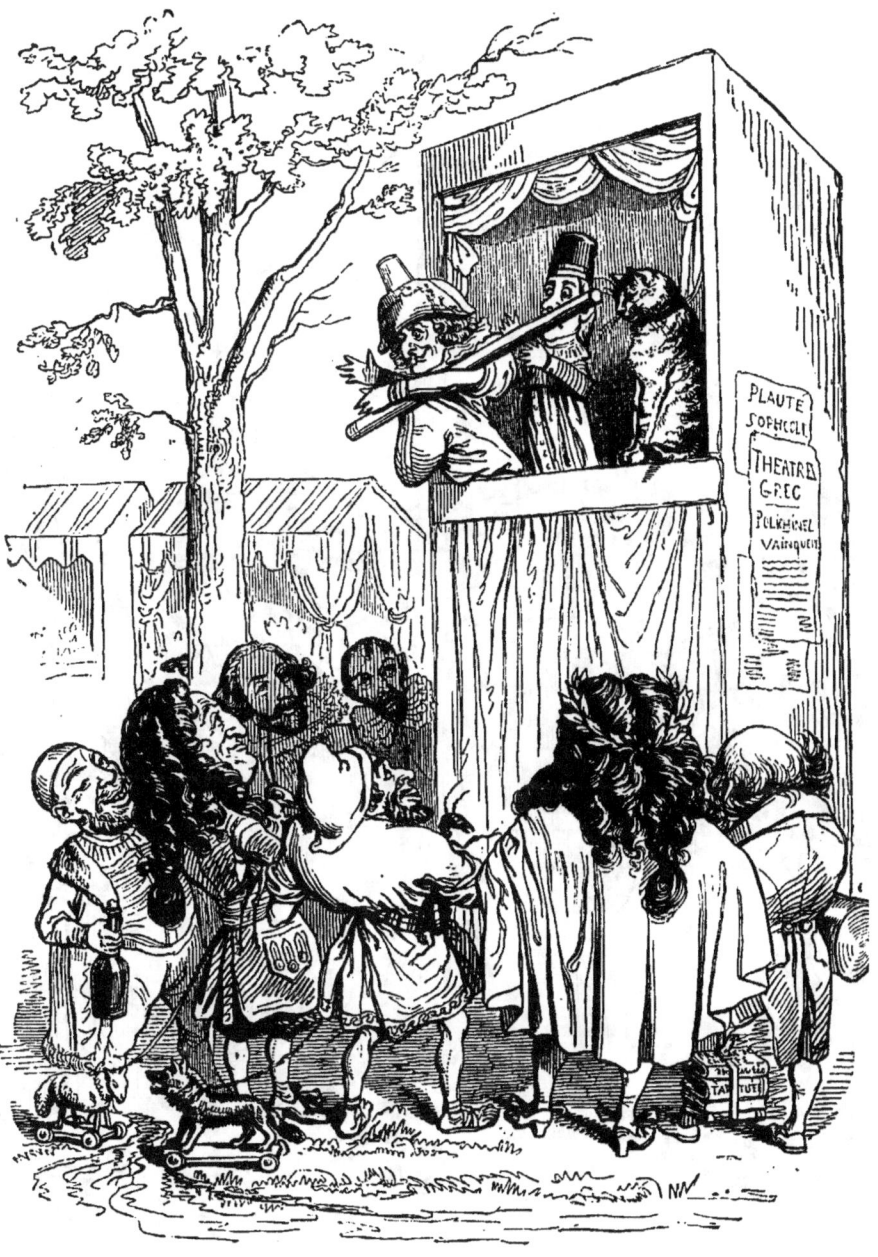

Des drames du genre le plus pathétique et le plus nouveau se déroulèrent devant les yeux émerveillés de la foule des grands hommes de

tous les temps. Polichinelle et le commissaire firent fureur. La tragédie antique et la tragédie moderne étaient évidemment dépassées.

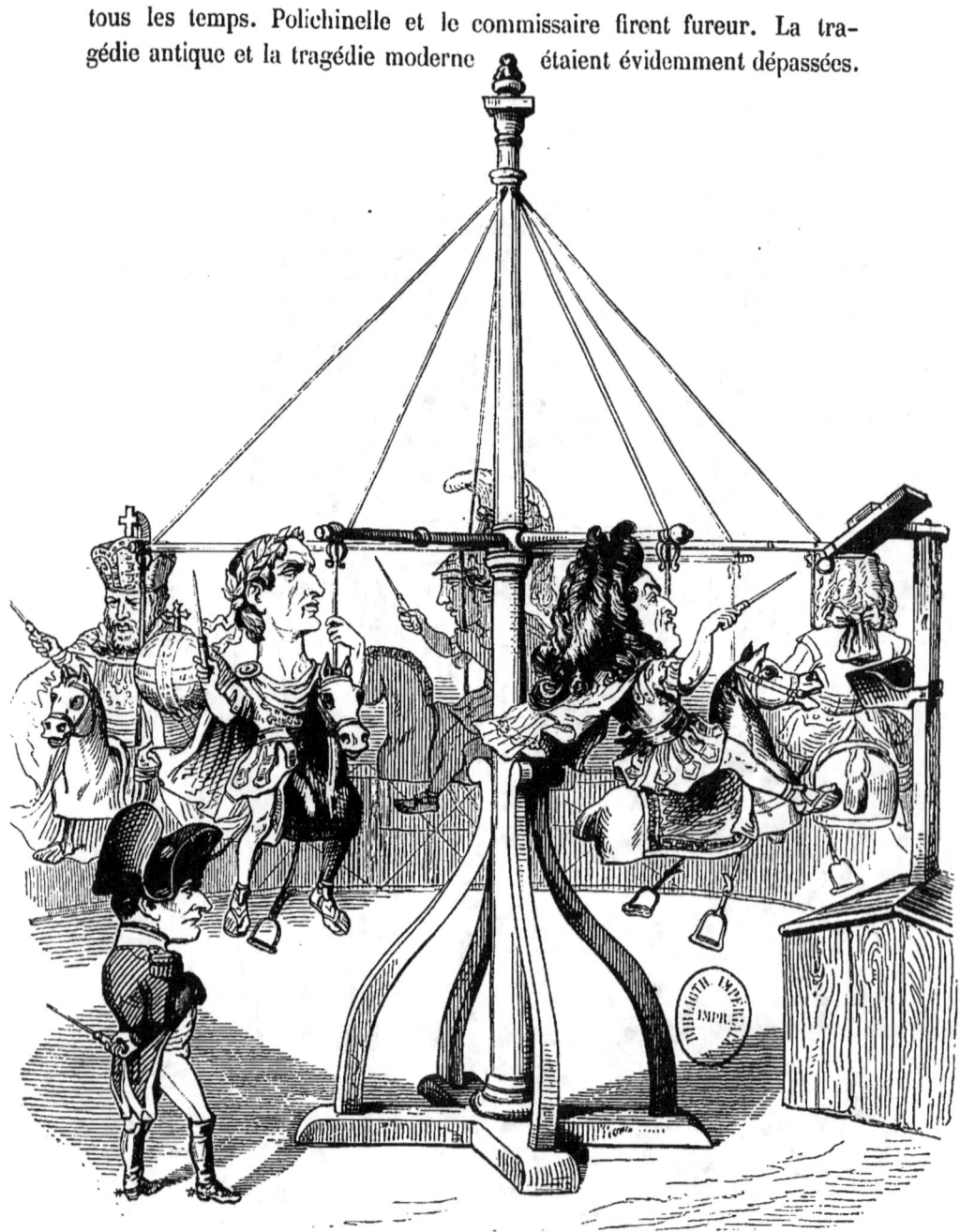

Les chevaux de bois se mirent à tourner, montés par ceux des cavaliers du sombre royaume qui avaient gardé le goût de l'équitation.

On ne se refusa pas les pantomimes militaires.

Un tir à la cible fut monté à la grande joie de Guillaume Tell.

Gessler et d'autres tyrans fameux furent soumis, en effigie, aux plus cruelles épreuves.

Les fauteuils-balances, une bien ingénieuse invention, gémirent bientôt sous le poids de l'ombre des grands hommes, et l'on put savoir enfin ce que chacune d'elles devait peser pour la postérité.

Il y eut de grands monarques fort étonnés de se trouver dans la balance de la justice finale, plus légers que certains écrivains qu'ils avaient cru honorer, au delà de leur mérite, pendant leur vie, en daignant les appeler dans leur intimité.

On aurait pu entendre s'échanger de singuliers propos entre ces rois de l'esprit et ces rois de la guerre. Nous n'en citerons qu'un :

« Savez-vous quel sera un jour votre plus beau titre de gloire ? disait Voltaire au grand Frédéric ; ce ne sera pas d'avoir agrandi vos états, mais d'y avoir institué l'éducation gratuite et obligatoire. »

Hercule et Milon de Crotone, dont les membres commençaient à

s'ankyloser par l'inaction, purent enfin lutter de force, grâce au jeu, tout nouveau pour eux, du dynamomètre, etc., etc.

Ces deux athlètes durent faire à cette occasion de douloureuses réflexions sur les changements amenés par les mœurs dans les lois qui régissent aujourd'hui l'univers.

Hercules et lutteurs ne seraient-ils plus les arbitres du monde?

PROLOGUE.

La matière serait-elle vaincue, quand l'esprit ne la conduit pas?

Qu'estimerait-on les jeux du cirque en des temps où le plus fort ne trouve d'emploi que dans les baraques de saltimbanques?

Les autorités du lieu se rassemblèrent, et il fut décidé qu'on ferait de son mieux pour recevoir Sa Majesté le Diable.

Tout ce qu'il y avait de peintres et de décorateurs, de tapis et de tapissiers, fut mis en réquisition pour orner la salle, d'ordinaire assez nue, dans laquelle se tenaient, à leur arrivée, — en attendant qu'on leur assignât une destination définitive, — les âmes qui avaient passé de vie à trépas, et le débarcadère de l'enfer se trouva ainsi converti, vu l'urgence, en une salle de trône.

Pendant les quelques instants qui avaient précédé l'heure désignée

pour l'ouverture de la séance, on s'arracha coiffeurs, modistes et cordonniers. Les conseillers infernaux, les maréchaux, les officiers généraux, avaient revêtu leurs plus beaux uniformes, tandis que mesdames les conseillères, les générales et les maréchales, qui, bien entendu,

n'avaient pas négligé de se faire belles et de se mettre dans leurs plus petits souliers pour la circonstance, s'attifaient de leur côté. Ce fut

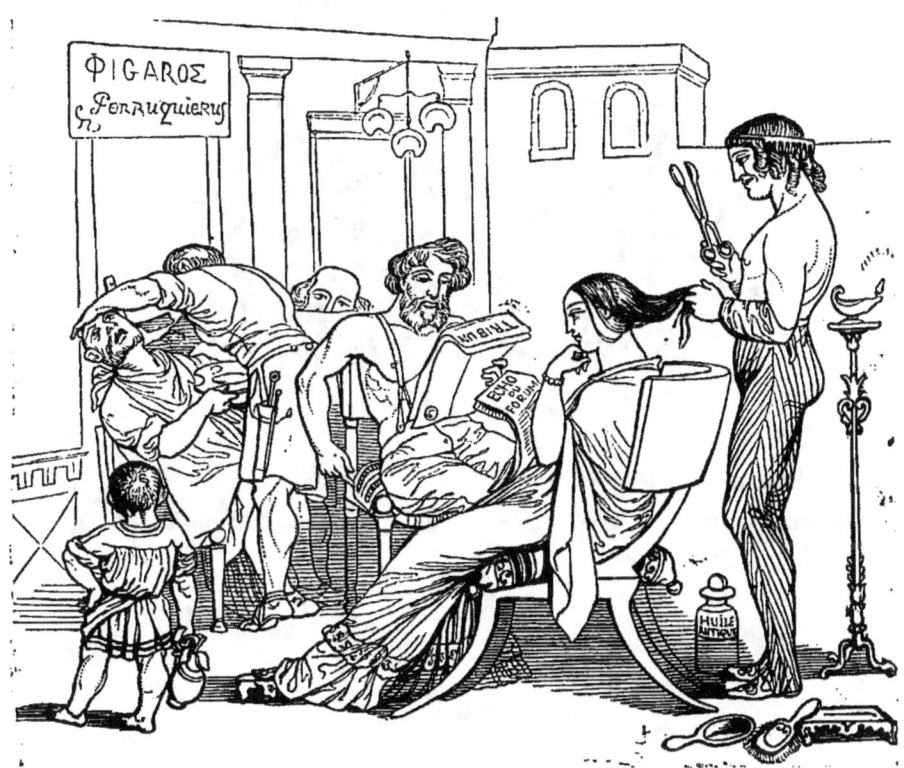

un assaut de toilette, absolument comme si la chose se fût passée sur la terre. Tout ce qui était illustre et chamarré occupa au moment solennel les places indiquées par l'huissier chargé de régler le cérémonial.

Bientôt la voix du héraut introducteur se fit entendre, et Satan entra au milieu d'un profond silence qui fut interrompu tout à coup par les cris de « Vive Satan ! » que poussèrent, au moment où on y songeait le moins, quelques fonctionnaires qui tenaient évidemment à n'être point pris pour des muets.

Nous ne ferons pas ici le portrait de Satan ; nous nous bornerons donc à dire que, — depuis le jour où il était tombé du haut des airs, *comme une étoile rapide*, le prince de l'air, qui jadis brillait à côté des soleils eux-mêmes, était bien changé. D'ailleurs Satan, qui ne manquait

pas de coquetterie, avait jugé à propos de prendre pour cette solennité la figure et le costume exigés par la circonstance.

Arrivé au milieu de l'estrade, Satan se découvrit un instant, et fit avec beaucoup de facilité le salut d'usage; après quoi, s'étant assis et couvert, il tira de sa poche un petit papier, et, plaçant sa main sur son cœur, il s'apprêtait à le lire, quand tout à coup des cris, venus du dehors, s'étant fait entendre :

« Qu'est-ce que cela ? » s'écria Satan.

V

COMMENT IL SE FIT QUE SATAN NE PUT PAS LIRE SON DISCOURS.

« Sire, dit en tremblant le chef des huissiers, la salle dans laquelle vous êtes est celle où viennent tous les jours s'abriter les âmes, à mesure qu'elles arrivent de là-haut, et il y a derrière cette porte tout un convoi de nouveaux venus qui s'impatientent peut-être. Nous allons, s'il vous plaît, les prier de nous laisser en repos et les chasser...

— Pas du tout, dit Satan, qui remit aussitôt, avec un air de satisfaction non équivoque, son discours dans la poche d'où il l'avait tiré; pas du tout, je n'avais absolument rien de nouveau à vous dire, sinon que tout continue d'aller pour le mieux dans le meilleur des enfers possible, ce que vous savez aussi bien que moi; si donc vous le jugez bon, nous suspendrons la séance, et nous laisserons entrer tous ces

braves gens, puisqu'ils sont pressés. Le premier pas des habitants de la terre dans notre monde est quelquefois divertissant, et, soit dit entre nous, l'enfer est un lieu assez peu récréatif pour qu'on ne néglige point de s'y distraire. — D'ailleurs, ajouta-t-il avec quelque gravité, il y a longtemps que nous n'avons eu de nouvelles de la terre, et nous ne serons pas fâchés de savoir ce qui s'y passe.

VI

UN CONVOI D'AMES.

Soudain entrèrent pêle-mêle, guidées par l'esprit qui les avait accompagnées depuis leur départ de la terre, pressées et comme des feuilles qu'aurait chassées un vent impétueux, des âmes de tout âge, de tout sexe et de tout rang, et il y en avait un si grand nombre, qu'on aurait eu de la peine à comprendre qu'elles pussent tenir dans la salle, si l'on n'avait su qu'elles n'étaient qu'apparence.

VII

Les unes entraient en pleurant, les autres en riant; mais la plupart paraissaient si préoccupées de l'événement qui d'un monde les avait jetées dans l'autre, que quelques-unes ne remarquèrent même pas la présence de Satan.

« Pardieu! disait d'un ton bourru une âme fort replète, c'est bien la peine d'être mort et de s'être fait enterrer, et d'avoir laissé là-haut ce qu'on avait de meilleur, c'est-à-dire son corps et ses appétits, pour se retrouver ici vivant comme si de rien n'avait été.

— Quoi! dit un grand Turc qui arriva brandissant une queue de vache, quoi! pas de houris! Par Allah! où sont les houris?

— Pas une, illustre pacha, pas une seule, dit un vieux diable au Turc désappointé.

— Aussi, reprit le Turc, quelle idée ai-je eue de venir mourir en Europe! dans l'enfer de mon pays, les choses ne se seraient pas passées ainsi.

— Le bel enterrement! s'écriait un brave bourgeois en toisant ses voisins d'un air protecteur...

— De quel enterrement parlez-vous? lui dit Flammèche, qui venait de se réveiller.

— Et duquel parlerais-je, répondit l'ombre en se frottant les mains avec quelque suffisance, sinon du mien?... une messe en musique, des flambeaux d'argent, mille bougies, l'église tout entière tendue de noir; des voitures, vides il est vrai, mais si nombreuses qu'on pouvait à peine les compter; toutes les cloches en branle, un catafalque magnifique, deux ou trois discours sur ma tombe, lesquels seront, bien sûr, reproduits par les journaux, et enfin une place au Père-Lachaise, une vraie petite maison de campagne ornée d'une colonne de marbre blanc, surmontée d'une urne noire, avec une épitaphe en vers. Quelle gloire! quel triomphe! quelle fumée! quel enterrement!...

— Mon drame allait être joué! disait l'un!
— Et mon poëme imprimé! disait l'autre!

— Mourir en plein carnaval! » s'écriait une ombre bizarrement accoutrée.

Et celui-ci : « Mes trésors, mes biens, mes terres, mes maisons, mes gens, mes chevaux, mes chiens! »

Il y en eut un assez simple pour s'écrier : « O ma maîtresse !

— Que vont-ils devenir sans moi? disait un ministre qui était parvenu à se faire inhumer avec son portefeuille.

— J'ai oublié trente mille francs dans ma paillasse! s'écriait l'ombre exaspérée d'un mendiant.

— Criez, disait une âme qui se drapait dans son linceul, criez donc! vous ne crieriez pas tant si, comme moi, vous n'aviez laissé là-haut que la misère! De ma vie je n'ai été si bien couvert que le jour où l'on m'a donné le linceul des pauvres que voici.

— O sort partial! murmurait un vieillard, j'avais quatre-vingt-dix ans à peine, et mon voisin, qui en avait quatre-vingt-quinze, est resté, tandis que me voici.

— Toutes les femmes sont infidèles, disait un vieux mari.

— Hélas! non, disait un autre qui arrivait — suivi de sa moitié!!!

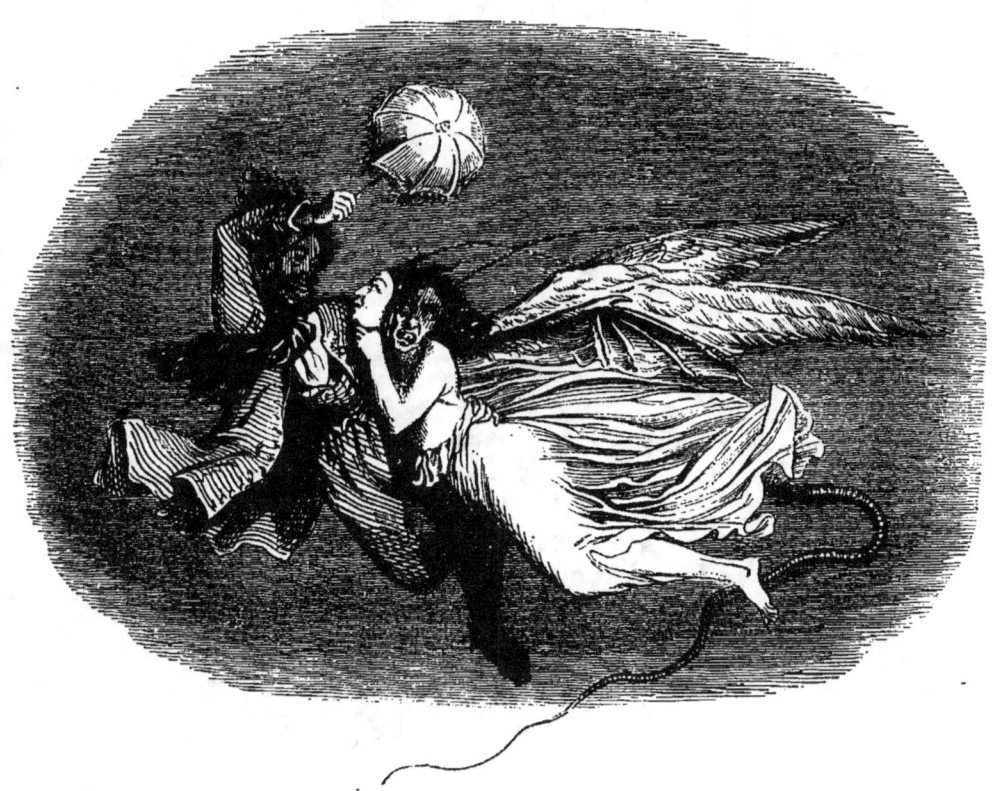

— Les hommes sont des traîtres... nous sommes toutes mortes de chagrin, etc., etc. »

Ces paroles, qu'on n'entendait que confusément, partaient d'une procession de femmes qui gémissaient toutes à la fois; elles étaient entremêlées de cris et de sanglots; les larmes, on peut le penser, ne man-

quaient pas non plus et ruisselaient jusque sur les pieds de Satan, les plus hardies et les plus éplorées de ces belles victimes s'étant approchées pour chercher à séduire leur juge ou à l'apitoyer sur leur sort.

« Justice! s'écriaient-elles; puisque les hommes ne sont pas punis sur la terre, punissez-les, monseigneur, et vengez-nous. »

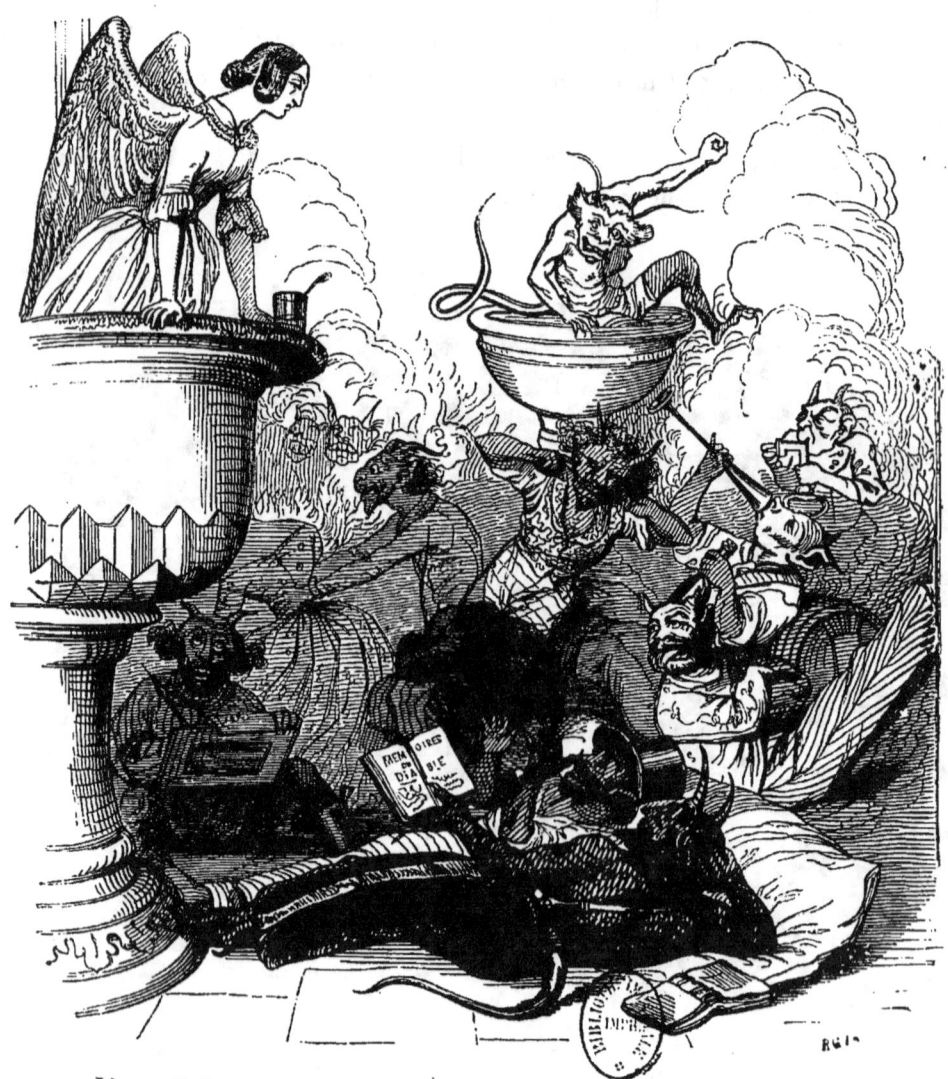

L'une d'elles, plus osée et plus virile que ses compagnes, escaladant une espèce de chaire qui se trouvait là trop à point, entama un discours qui débutait naïvement par ces mots : « Monseigneur, nous sommes des anges... » Mais ce mot ange était tombé comme du plomb fondu dans l'oreille du cortége infernal.

Les anges furent subitement entourés par une légion de diables peu galants qui menaçaient de leur faire un mauvais parti, quand Satan, que le souvenir d'Ève rendait peut-être indulgent, d'un geste imposa silence à ses suppôts, et, croyant bien faire, décréta qu'à l'avenir ces âmes opprimées seraient séparées de leurs maris pour toute l'éternité.

Mais ce fut alors un tel concert d'imprécations, que c'était à ne pas s'entendre.

« Le remède est pire que le mal, s'écrièrent quelques-uns des anges revenus subitement à leur naturel.

— Que diable voulez-vous donc? s'écria Satan hors de lui-même; je mets votre vertu à couvert, vous ne serez plus trompées, et vous n'êtes pas contentes? »

Mais d'un autre côté :

« Hélas! hélas! qui nourrira mes chers enfants? disait une ombre qui faisait de vains efforts pour s'échapper.

— Qui me rendra leur doux sourire? » disait une autre.

Deux petites âmes jumelles, pareilles à celles dont les peintres prêtent les traits aux séraphins eux-mêmes, entrèrent alors comme en se jouant; mais à peine furent-elles entrées, que, se retournant toutes deux d'un même mouvement, elles se mirent à pleurer en disant : « Maman! maman!

— Chers petits, leur dit à voix basse Flammèche attendri, prenez patience, elle ne tardera pas à venir. »

Puis vinrent de jeunes vierges vêtues de blanc; puis quelques jeunes femmes qui avaient encore sur la tête leur couronne de mariée. « La mort, l'affreuse mort nous a séparés! s'écriaient-elles.

— Dieu vous entend, disait à cette foule désolée l'esprit qui les avait amenées; mourir n'est rien, il ne s'agit que d'attendre. »

Mais au milieu, beaux et pâles tous deux comme les étoiles au

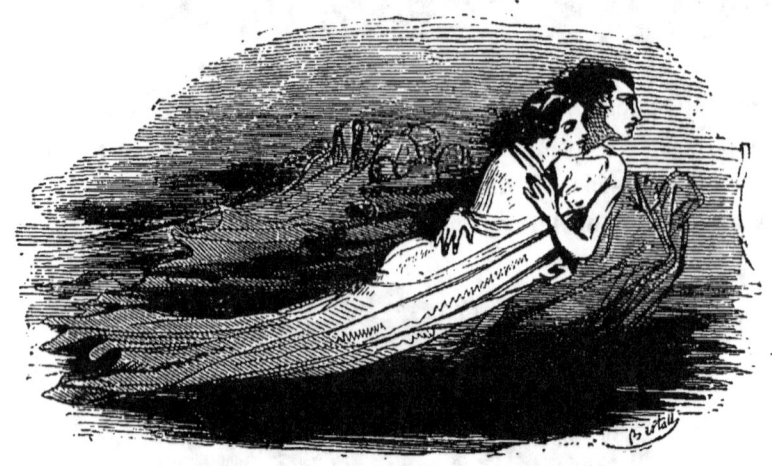

matin, s'avançaient, se tenant étroitement enlacés, un jeune homme et une jeune femme que la mort avait frappés du même coup. « Je t'ai suivie jusqu'ici, disait l'amoureux jeune homme à son épouse bien-aimée; quand ta mère viendra à son tour, elle retrouvera ta main où elle l'avait placée, dans la mienne.

— Et elle saura, dit la jeune fille, que je n'aurais pas choisi une autre fin. »

Quant aux autres, ils poussaient des cris de détresse si lamentables, et leur douleur était si incohérente, qu'on ne pouvait en saisir le sens.

« Silence! » s'écria l'huissier.

VIII

« Que se passe-t-il donc là-haut? dit à une ombre, dont le maintien austère le frappa, Satan, qui depuis quelques instants s'était borné à faire quelques mouvements de tête suivant que ce qu'il voyait avait ou n'avait pas piqué sa curiosité, et que veut dire ce sombre visage?

— Ce qui se passe là-haut est fait pour te plaire, répondit celui à qui s'adressait cette question : le mensonge, la sottise et l'avarice se disputent le monde; les braves gens ne savent que faire de leur bravoure; l'intérêt personnel a tout envahi; où la médiocrité suffit, le mérite s'efface; l'indifférence en matière politique, c'est-à-dire l'oubli de la patrie, est vantée, prêchée, récompensée, ordonnée; les mots d'honneur et de vertu sont peut-être encore dans quelques bouches, mais, laissez faire, et ils ne seront bientôt plus nulle part — que dans les dictionnaires! et ma foi, ce qu'on peut donc faire de mieux, c'est de mourir en souhaitant à la postérité des temps meilleurs.

— Vraiment! dit Satan; tu as raison, l'ami, voici de bonnes nouvelles.

— Cette ombre se trompe, nous vivons sous un prince ami de la paix, dit un autre, et tout bien vient de là. Si l'on s'insulte encore, on ne se bat plus du moins; les arts fleurissent à loisir, la prospérité du pays s'accroît tous les jours, les emplois publics sont donnés au plus digne, le fils succède au père, le neveu est placé par son oncle, tout travail a son salaire, chaque chose a son prix connu et fait d'avance, tout s'acquiert, tout se paye, le présent est d'argent et l'avenir est d'or.

— Très-bien, dit Satan d'une voix enjouée; si tu veux jamais un emploi dans l'enfer, fais-le-moi savoir; les places que tu as perdues là-haut, tu les retrouveras ici. »

Et s'adressant alors à un troisième : « Et toi, que me diras-tu?

— Rien assurément de ce que vous ont dit ces deux messieurs, répondit celui-ci en se dandinant. Ce qu'on fait là-haut? Mais qu'y peut-on faire, sinon boire, manger, dîner, souper, fumer et dormir; aller au bois, au cercle, aux eaux ou ailleurs, acheter des chevaux et en revendre; parier, jouer et être amoureux tant qu'on a de l'argent; se ruiner enfin corps et biens, puis prendre alors congé de ses créanciers, en laissant pour tout héritage aux héritiers qu'on a, quand on en a, le souvenir d'une vie si belle et si utile?

— A la bonne heure, dit Satan, voilà un garçon intéressant! Comment vous nomme-t-on, mon petit ami? Étiez-vous duc ou marquis, ou seulement fils de bourgeois parvenu?

— Monsieur, dit l'ombre, j'étais riche, et mon blason était un écu.

— Pourquoi cet air égaré? dit encore Satan à un quatrième.

— Un jour, dit celui-ci, je laissai là mes livres, mes chers livres! — On se battait dans les rues; la mémoire du passé, les leçons de l'histoire, et je ne sais quelle funeste envie de bien faire, me poussèrent au milieu des combattants. « Vive la liberté! » m'écriai-je. C'était un crime; on m'emprisonna : je perdis la raison, — et me voici.

— Ah! oui, dit Flammèche, la liberté ou la mort. Tu as eu la mort; de quoi te plains-tu?

— Allons donc, dit un estafier de l'enfer, on ne meurt plus en prison; qui te croira?

— Ton sang n'a pas coulé, et tu demandes de la pitié? dit une troisième voix; la mort t'a laissé ta folie.

— Que ne faisais-tu comme ce beau fils? s'écria Satan avec humeur; on t'aurait laissé faire. »

IX

« Décidément, dit le roi des enfers découragé, les morts n'ont plus ni esprit ni gaieté; encore quelques-uns comme ceux-là, et nous regretterons notre ennui ! » Et déjà, mettant la main dans sa poche, il faisait mine d'y chercher son discours, quand la vue d'une ombre qu'il n'avait point encore aperçue vint fort à propos lui rendre quelque espoir.

X

« Eh! l'ami, dit-il à un petit vieillard qui était affublé d'une longue robe et d'une toque, et dont le regard curieux se promenait sur l'assemblée, que regardez-vous donc comme cela?

— Je regarde tout, dit le personnage à qui s'adressait l'interpellation de Satan, et n'ai point eu d'autre envie, en venant ici, que celle de pouvoir enfin regarder.

— Réponds-nous d'abord, lui dit Satan, tu regarderas après. Que faisais-tu sur la terre?

— J'avais l'honneur d'y professer la philosophie, répondit l'ombre.

— Bah! dit Satan, toi, philosophe?

— Mon Dieu, oui! répliqua l'ombre, et j'en rends grâce aux leçons d'un frère que j'avais dans la théologie... »

XI

L'OMBRE D'UN PROFESSEUR DE PHILOSOPHIE.

Voyant que Satan semblait disposé à la laisser parler :

« Telle que vous me voyez, dit-elle, j'ai passé mes nuits et mes jours à demander à la science ce que c'était que la vie et la mort, ce que nous étions avant, ce que nous deviendrions après.

— Et qu'en penses-tu? reprit Satan.

— Ma foi, dit l'ombre en remuant la tête, c'est ici ou jamais qu'il faut être sincère : j'avouerai donc que je n'avais guère appris que des choses assez confuses. Parmi les philosophes, la plupart se contentent de définir, ce qui n'est pourtant pas la même chose que d'expliquer.

« Je ne vous parlerai ni de Démocrite, ni d'Héraclite, ni de Thalès, ni de Pythagore, ni d'Aristote, ni de Platon, suivant lesquels l'homme redevient après sa mort un atome rond ou crochu, de l'eau ou du feu, une monade ou une entéléchie, ou bien encore une idée, — ni des sophistes, suivant lesquels on ne sait pas si l'on existe, ni de ceux-ci qui affirment que nous ne sommes ni finis ni infinis, ni de ceux-là qui prétendent qu'on est sphérique; — mais je vous parlerai de systèmes plus nouveaux. — Un système nouveau a toujours un avantage sur un système ancien, c'est que, sans être bon lui-même, il peut prouver que celui qu'il remplace ne vaut rien, en attendant que même sort lui arrive.

« Suivant les éclectiques modernes, on n'existe que pour les autres, l'âme n'ayant pas connaissance d'elle-même, et il faut avouer que ce n'est pas la peine d'avoir découvert l'œil intérieur pour conclure si obscurément.

« Suivant les panthéistes...
— Passons, dit Satan.
— Suivant les idéalistes, reprit le philosophe...
— Passons, passons, dit encore Satan.

— Suivant Kant...
— Passons, vous dis-je! s'écria Satan.

— Suivant Maupertuis, reprit le savant un peu troublé, pour être immortel, il faut être hermétiquement enduit de poix-résine.

— Très-bien! dit Flammèche.

— Suivant Swedenborg... Mais, suivant celui-ci, je n'y ai rien compris, bien qu'il m'ait extrêmement intéressé...

— Par mes cornes! dit Satan, dont l'impatience allait croissant, assez de philosophie, je vous prie, nous ne sommes point ici à l'école; vos systèmes anciens et vos systèmes nouveaux m'ont tout l'air de se valoir.

— C'est pourtant de toutes ces erreurs que se compose la vérité, dit le philosophe; mais j'obéirai à Votre Majesté. »

Puis reprenant son discours :

« Suivant les amants, on est éternellement assis à l'entrée d'une clairière traversée par un pâle rayon de la lune, sous un arbre où chante un rossignol qu'on ne voit pas, non loin d'un clair ruisseau, et on attend sa maîtresse, — qui ne manque jamais de venir.

« Suivant les mélancoliques, on lit perpétuellement des inscriptions sur les tombeaux.

« Suivant les bourgeois, on rentre dans le sein de la nature. Qu'est-ce que le sein de la nature?

« Suivant un grand nombre, on redevient ce qu'on était avant de naître, c'est-à-dire une charade, une énigme.

« Suivant d'autres enfin, ceux qui vont quelquefois à l'Opéra, l'enfer est un lieu plein d'escaliers, du haut desquels montent et descendent sans cesse des légions de diables et de pécheresses très-gaies et fort agiles.

« Suivant...

— Suivant! suivant! dit Satan exaspéré; tout ce que vous savez

doit-il nécessairement commencer par cet insupportable mot? Que diable, mon cher, variez votre formule, ou taisez-vous !

— Je savais encore quelque chose de la mythologie grecque ou romaine, dit le pauvre savant intimidé. Nous avons de gros et de petits livres qui nous ont conservé la mémoire et l'image de tous ses symboles,

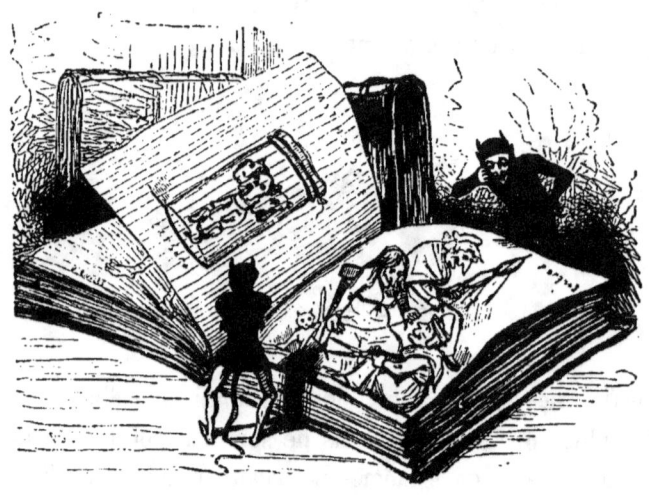

dont on aurait grand tort de médire, car ils sont charmants et clairs, quoique poétiques. Je suis fâché, sire, de ne pas vous avoir apporté quelques-uns de ceux qui figuraient dans ma bibliothèque. Le dernier paru, un bijou littéraire, auquel il ne manque que des images, le *Dictionnaire de la Mythologie* de M. Ordinaire, un savant spirituel, ce qui, dit-on, est rare, vous aurait certes intéressé. Je connaissais donc de nom Pluton et Proserpine; à vrai dire, je ne m'attendais pas précisément à les retrouver ici, mais je ne me serais pas plaint de les y rencontrer.

« Des cinq fleuves de l'enfer païen, le Styx, le Cocyte, l'Achéron, le Phlégéthon et le Léthé, j'aurais regretté le dernier, s'il est vrai toutefois qu'un verre de son eau m'eût pu débarrasser de tout ce dont j'ai si inutilement chargé ma mémoire. Je n'aurais pas été fâché de ne trouver ici Éaque, Minos et Rhadamanthe qu'en peinture; ils me paraissent tout à fait propres à décorer les murs. Pour Clotho, Lachésis et Atropos, j'aurais été très-aise de voir d'un peu près de quelle substance se compose le fil de vie de la quenouille chargée d'hommes de celle-ci, et de quel métal est faite la paire de ciseaux de celle-là.

« La barque à Caron m'a toujours paru un moyen de transport

naïf et agréable. J'avoue que cela m'eût diverti de voir la figure du vieux nautonier vous ramenant, au lendemain d'un bal masqué, une cargaison de Pierrots et autres types parisiens.

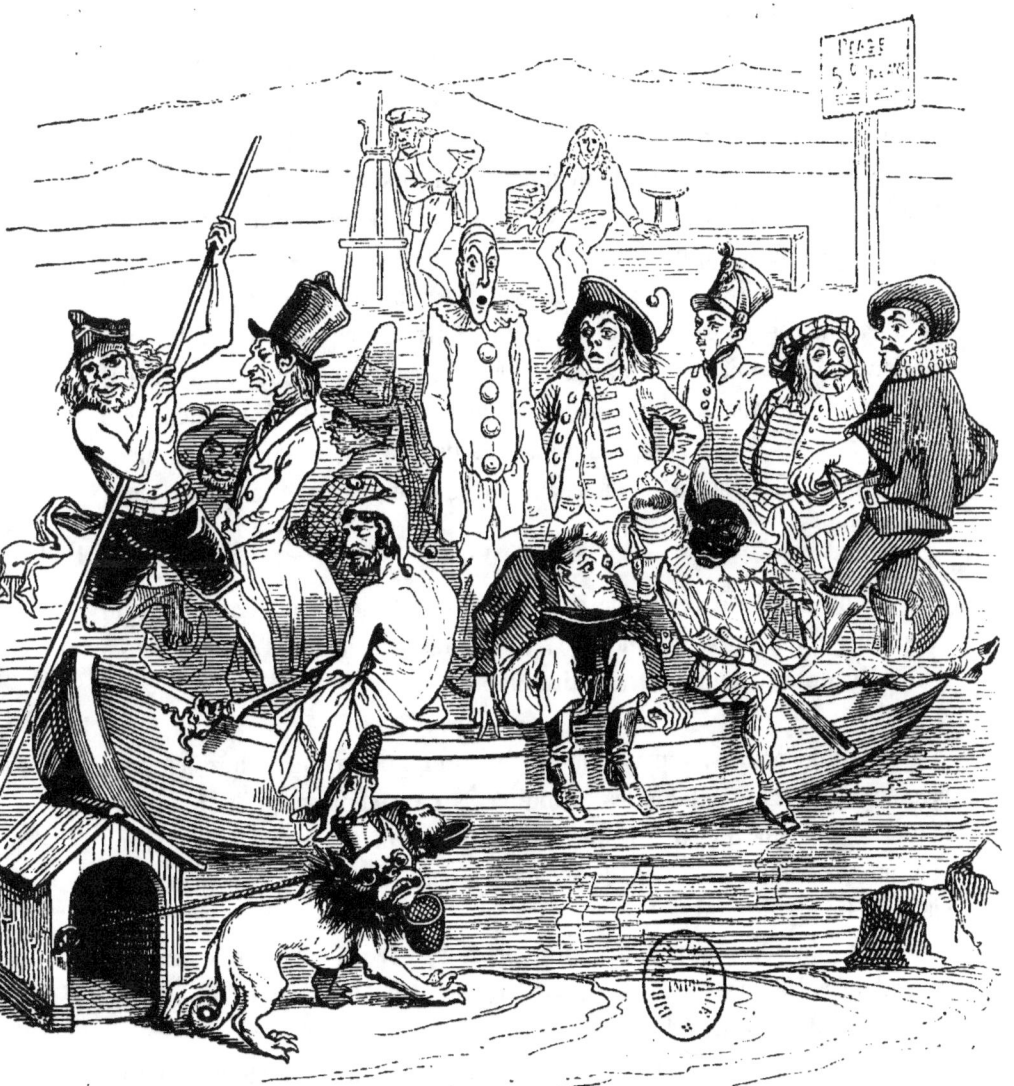

« Quant à Cerbère, ce petit chien à trois gueules, pour croire qu'il a jamais vécu, je voudrais le voir ici même, — ne fût-il qu'empaillé, la philosophie fait peu de cas des phénomènes.

« D'après les Hindous, j'aurais dû, avant d'arriver, me faire servir un carafon d'amrita, cette ambroisie qui donne l'immortalité, et dont le dépôt est dans la lune.

« J'aurais pu croire encore qu'il y a dans le paradis six cents millions de nymphes ou ampsaras plus ravissantes les unes que les autres, sans oublier l'arbre paridjata, dont les fleurs répandent un parfum qui s'étend du zénith au nadir.

« Je me serais attendu à voir Votre Majesté d'une couleur verte, habillée de vêtements rouges, montée sur un buffle, la bouche garnie de dents faites pour effrayer tout l'univers.

« Son greffier aurait eu pour nom Thchitraponpta, et j'aurais fait le chemin qui me séparait de cet empire, montre en main, en quatre heures quarante minutes.

« J'aurais vu ramper ici une incroyable quantité de serpents.

« Parmi ces messieurs qui viennent d'arriver comme moi, les uns auraient été jetés dans les bras d'une femme rougie au feu, et les autres, obligés de manger des balles de fer brûlantes; ceux-ci auraient été lancés dans des fosses remplies d'insectes dévorants, et ceux-là auraient eu un ventre excessivement large, et la bouche aussi petite que le trou d'un aiguille.

— Continue, dit le Diable en encourageant du geste l'orateur, qui ne s'était jamais vu à pareille fête; je ne suis pas fâché d'apprendre ce qui se dit de moi dans votre petite planète.

— Grand prince, reprit l'ombre avec enthousiasme, chez les peuples SCANDINAVES, — mais les Scandinaves ne savent ce qu'ils disent, — l'enfer a la réputation d'être un lieu d'une obscurité complète, gouverné par une déesse (Héla), dont le palais s'appelle la misère; le lit, la douleur; la table, la faim.

« S'il fallait les en croire, deux corbeaux partiraient tous les matins du ciel et reviendraient tous les soirs raconter à Odin ce qu'ils ont vu et entendu dans le monde.

« En Chine, Ti-Kang, dieu des enfers, a sous ses ordres, comme un roi constitutionnel, huit ministres et cinq juges. — Les criminels sont jetés dans des chaudières d'huile bouillante, coupés par morceaux, sciés en deux, dévorés par des reptiles ou des chiens, grillés et torréfiés à petit feu. — En revanche, il s'y trouve deux ponts, l'un d'or et l'autre d'argent, et tous deux fort étroits, qui conduisent à la félicité.

« MAHOMET ne m'a rien appris, sinon que dans l'enfer existe un

arbre, l'arbre Zacoum, dont les fruits sont des têtes de diables ; j'ai vu aussi dans le Coran pourquoi tous les coqs chantent tous les matins à la même heure, et pourquoi aussi... Mais en voici bien assez pour vous prouver qu'au milieu de ces avis divers il est malaisé de faire un choix.

« Quand j'eus tout compulsé, tout remué, sans pouvoir arriver à une conclusion quelconque, il me vint un beau jour une idée qui me parut lumineuse et qui l'était peut-être. Je brûlai aussitôt mes livres et les monceaux de papiers de toutes sortes que j'avais amassés autour de moi, et je me dis : « Il est, pardieu, bien étonnant que je n'y aie pas
« pensé plus tôt, et que personne n'y ait songé avant moi ! Cette vérité,
« que j'ai la sottise de chercher dans mes livres et dans toutes les
« cavités de mon cerveau, tout le monde sait, et les enfants eux-mêmes
« savent qu'elle habite au fond d'un puits, — sans doute parce que
« les hommes l'y ont jetée ; — allons l'y chercher ! » Sur quoi, je mis ma robe de chambre, et allai donner de la tête dans le puits de notre maison.

« J'y trouvai la mort, laquelle est peut-être la vérité que je cherchais.

« Mais je m'arrête, ajouta-t-il, car je m'aperçois, au maintien calme

et réfléchi de cette illustre assemblée, qu'il n'a rien manqué à mon discours, et que mon succès est complet.

XII

« Peste soit du bavard! » dit Satan en laissant échapper un geste de joie quand l'ombre eut cessé de parler. Mais il n'en était pas quitte encore, et, quoi qu'il en eût, force lui fut d'entendre une nouvelle ombre qui, pendant le discours du pauvre professeur, s'était avancée jusque sur les degrés de l'estrade, en donnant, tant que dura ce discours, les marques de la plus vive indignation.

« Sire, dit cette ombre, ne jugez point les philosophes ni la philosophie sur les propos de ce bonhomme, qui n'a jamais su évidemment ce que philosopher voulait dire. S'il se trouve encore là-haut quelques âmes candides courant sur les chemins arides de la science après la sagesse, elles n'ont pour auditeurs que la foule; mais les véritables représentants de la philosophie ont mieux compris leur mission : ce n'est ni dans les livres, ni sous des amas de notes, et encore moins au fond des puits, qu'ils ont cherché la vérité, mais bien sur les marches des trônes, où les passions populaires l'avaient forcée de se réfugier; amants courageux des gouvernements constitués, les partis vaincus ont senti ce que pesait leur colère, et les rois eux-mêmes ont appris, — à leurs dépens, — que, s'ils servaient le pouvoir, c'était par amour pour le pouvoir lui-même et non par un sot attachement pour celui qui l'occupe; les philosophes...

— Les philosophes!... s'écria Satan, j'en ai par-dessus la tête, des philosophes et de la philosophie. S'il résulte quelque chose de ce que vous m'avez tous débité, c'est que rien au monde ne saurait vous mettre

d'accord, et que le chaos s'est réfugié dans la cervelle humaine. Voyons, dit-il en s'adressant, en désespoir de cause, non plus à une seule, mais à toutes les âmes réunies dans un coin de la salle, laquelle d'entre vous répondra sensément à ma question? »

Mais la question n'avait pas encore été posée, qu'il s'éleva une grande rumeur parmi les âmes, — et chacune ayant la prétention d'être celle qui pouvait le mieux répondre, il fallut l'emploi de la force pour rétablir le silence.

« Où avais-je la tête, dit alors Satan, de penser que je pourrais apprendre quoi que ce soit de vous par vous-mêmes! »

Puis s'adressant au guide qui avait escorté le convoi :

« Or çà, de quelle partie de la terre arrivent tous ces gens-là?

— De Paris, répondit le guide.

— De Paris! s'écria Satan ; quoi! et le Turc aussi?

— Le Turc aussi, répliqua le guide. Il y a de tout à Paris.

— Parbleu, reprit aussitôt Satan, j'en aurai cette fois le cœur net. Il y a assez longtemps que je veux savoir ce que c'est que ce Paris, pour que je m'en passe aujourd'hui même la fantaisie. — Quel dommage, dit-il, que je ne puisse planter là et mes États et surtout mes sujets! Un voyage dans Paris, voilà un voyage à faire! »

Et s'étant tourné vers sa suite, son regard tomba sur Flammèche, qui, n'ayant pas prévu le mouvement de Satan, bâillait alors outre mesure.

« Tu bâilles, lui dit Satan, donc tu t'ennuies ; et si donc tu t'ennuies, il pourra te convenir de faire un petit voyage. Il s'agit d'aller de ce pas à Paris, des expéditions de ce genre ne sont pas sans précédents. Tu y seras, sous la forme qu'il te plaira de choisir, mon correspondant et

mon ambassadeur, et tu auras soin, si tu tiens à mes bonnes grâces, de m'écrire toutes les semaines pour m'en donner des nouvelles. Je prétends apprendre de toi tout ce qui s'y passe, et, qu'une fois tes notes envoyées, on sache ici de Paris tout ce qu'il est bon, tout ce qu'il est, diaboliquement parlant, possible d'en savoir.

« Et maintenant, voici mes pleins pouvoirs; va et sois exact.

— Sire, disposez de moi, » dit Flammèche, que l'idée de ce voyage avait complétement réveillé.

XIII

Satan s'étant alors découvert :

« Messieurs les Diables, la séance est levée, dit-il.

— Sire, et le discours? s'écria alors l'assemblée tout entière.

— Mes amis, mes bons amis, mes chers amis, dit Satan en remerciant du geste les assistants, les discours comme celui que j'ai été sur le point de vous débiter ne vieillissent pas : celui-ci ne sera donc pas perdu pour vous, et, avec votre permission, je vous le garderai pour ma prochaine visite.

— Vive Satan! » s'écria alors l'assemblée enthousiasmée, comme si ces dernières paroles eussent laissé dans toutes les oreilles des sons enchanteurs.

Après quoi, le cortége ayant quitté la salle, les choses reprirent en

enfer leur cours accoutumé, l'immense tabatière dans laquelle venaient de se passer toutes ces choses se referma, et ce ne fut pas sans plai-

sir que les régisseurs, les machinistes, les trucs et les décors de l'enfer, que cette journée laborieuse paraissait avoir mis sur les dents, purent

enfin, tout en se reposant, se communiquer, dans le secret des coulisses, leurs petites observations critiques et politiques sur les incidents de la cérémonie.

XIV

COMMENT CE LIVRE S'ENSUIVIT.

On ne sut pas d'abord comment Flammèche était venu à Paris : si ce fut à pied ou à cheval; s'il s'était mis en route sur un des manches à balai de l'enfer; s'il avait quitté les sombres demeures sur ce long cheveu de Satan qui, d'après le Dante, est la seule route qu'on puisse prendre pour s'en échapper; s'il apparut tout d'un coup, comme Robin

des Bois, au milieu des éclairs et du tonnerre, au-dessus des innombrables tuyaux de cheminées, paratonnerres et girouettes qui donnent

un si fantastique aspect aux toits de notre capitale ; ou si enfin il sortit de terre par la seule volonté de son maître et au moyen d'une de ces trappes dont on aurait tort de se faire faute quand on tient à sa disposition les mille et un trucs de l'enfer. Mais le fait est qu'on l'aperçut un beau matin fumant, d'un air mélancolique, une cigarette sur cette partie du boulevard des Italiens qui est le premier lieu du monde pour ceux des Parisiens qui ne voient le monde que là où ils sont.

Je dois dire qu'on ne fut bien édifié sur l'emploi des premières heures passées par Flammèche parmi nous qu'en voyant s'étaler un jour aux vitres des libraires et des marchands d'estampes une série de dessins représentant, sous ses aspects les moins flatteurs, *Paris et les Parisiens vus du haut en bas :* les premières impressions de voyage de Flammèche.

Il paraît constant que l'envoyé du diable, avant de prendre pied sur notre planète, avait cru prudent de flâner un peu au-dessus de la grande fourmilière parisienne pour en reconnaître les abords.

A la vue de ses habitants s'offrant soudain à lui en raccourci, Flammèche avait été pris d'un accès d'hilarité moqueuse qui ne scandalisera que ceux à qui il n'est jamais arrivé de planer, ne fût-ce qu'en

pensée, au-dessus de leurs semblables, et, dans la ferveur de son zèle, il avait esquissé, parmi les milliers de sujets qui se présentaient à son observation, ceux qui lui parurent les plus capables d'arracher un sourire à son vieux maître.

Ce fut ainsi qu'il traça successivement le tableau : 1° d'une des scènes

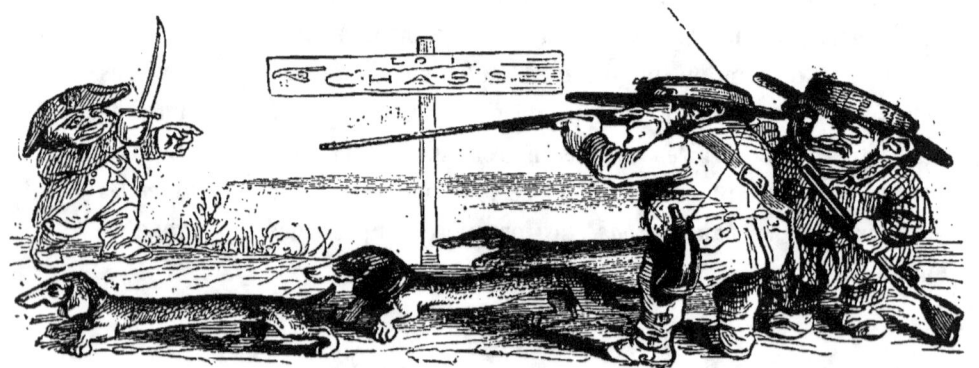

terribles qui signalent l'ouverture de la chasse dans la plaine Saint-Denis;

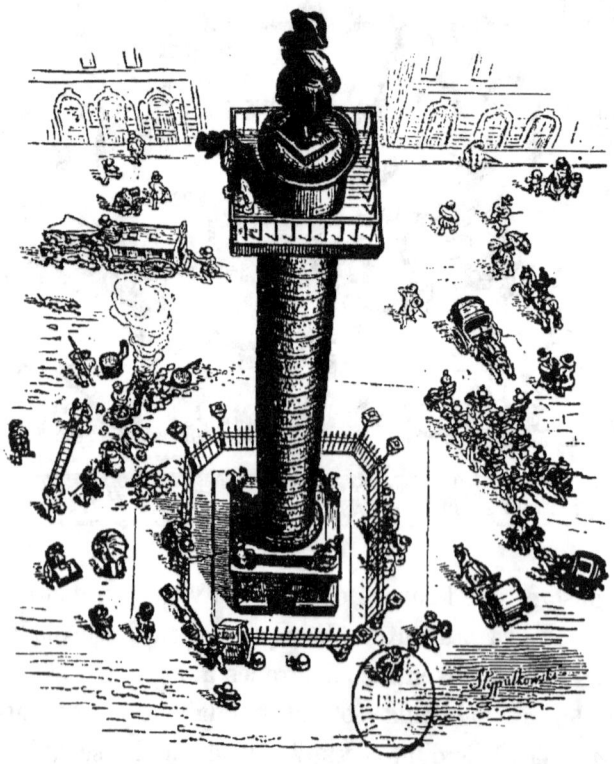

2° de la place Vendôme avec sa célèbre colonne;

3° d'un superbe tambour-major dominant son régiment comme un peuplier qui aurait poussé au milieu d'un champ de blé (nous ose-

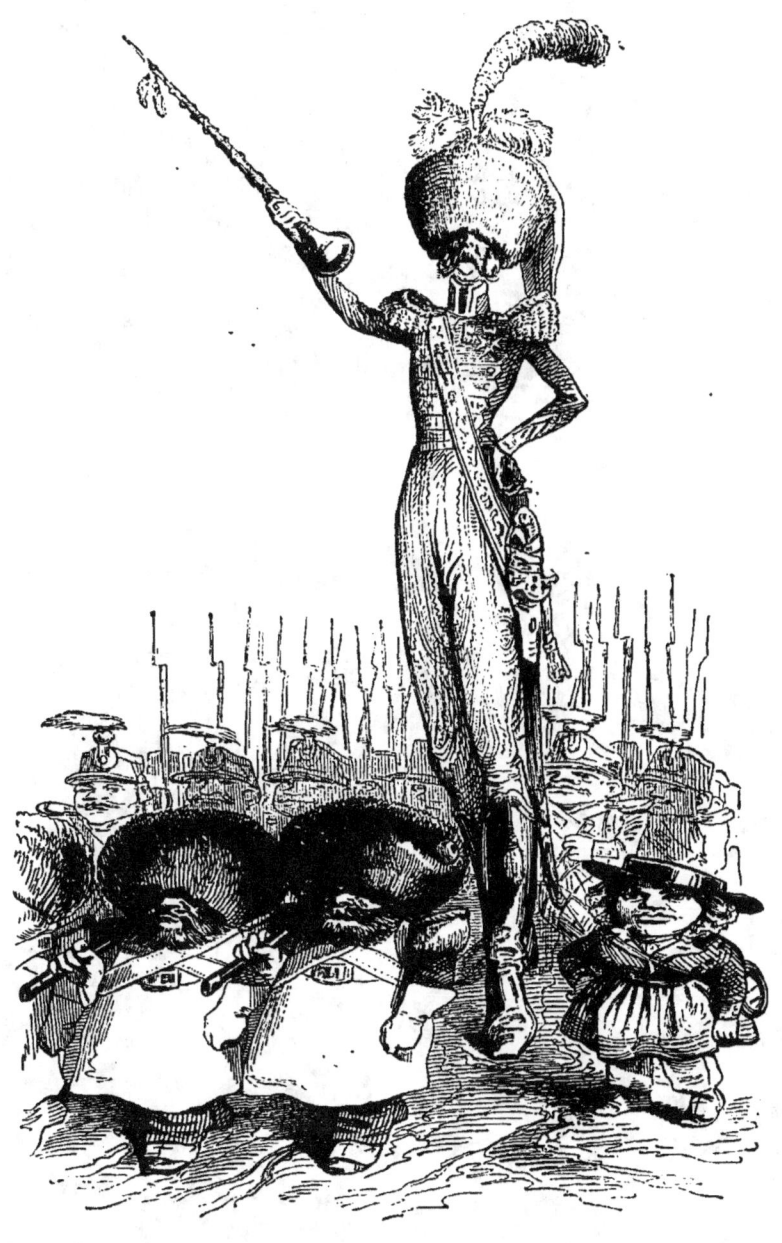

rons dire en passant qu'en faisant le portrait d'un aussi bel homme, Flammèche crut avoir fait celui d'un généralissime); 4° de Paris le matin quand il appartient encore exclusivement aux cuisinières,

aux porteurs d'eau, aux garçons épiciers et aux bouchers;

5° d'un cercle de badauds amassés autour d'un Paillasse;

6° d'un jeune couple matinal donnant des petits sous à un singe très-agile, chargé des intérêts d'une troupe de joueurs de vielle et de chiens savants. Monsieur et madame venaient de passer leur robe de chambre; l'air était frais, la nuit avait été bonne. Un bon déjeuner les attendait.

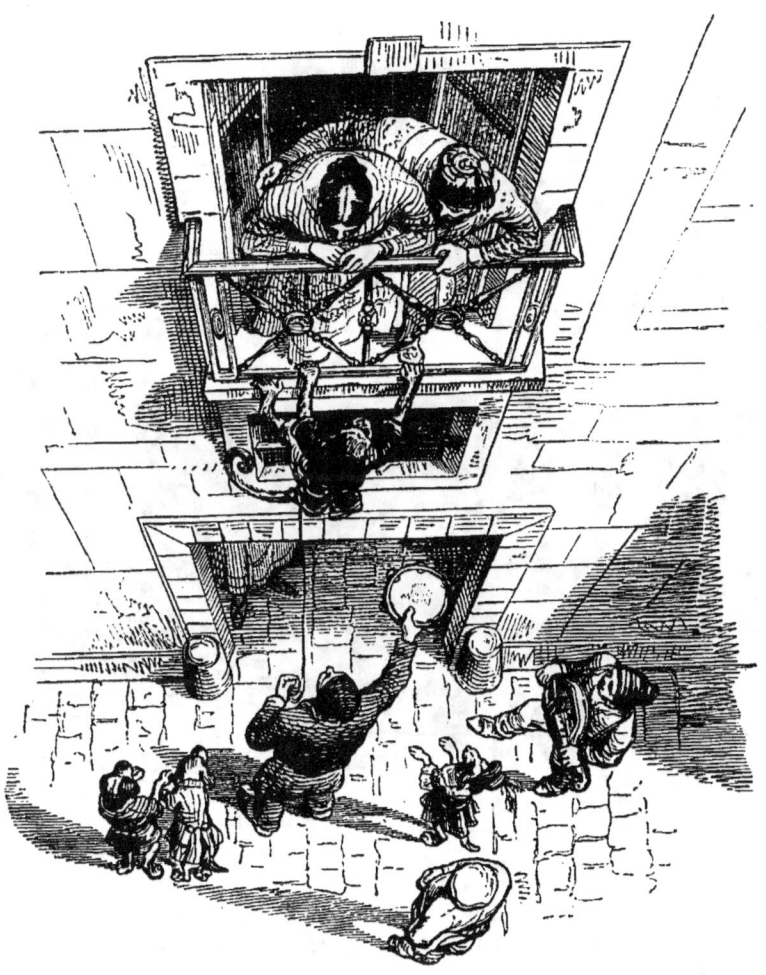

La Catharina et son champêtre refrain arrivaient à point. Les petits musiciens étaient à la fois drôles et gentils; avec les sous tombèrent de la croisée quelques biscuits et des morceaux de sucre.

Cette scène de bonne entente conjugale de deux époux, inaugurant gaîement la journée par un acte de charité, avait déjà éveillé dans l'esprit de Flammèche l'idée qu'une planète qui n'est pas peuplée uniquement

de célibataires peut offrir à ses habitants des agréments ignorés de l'enfer; et cette réflexion avait été encore fortifiée par la vue de deux amoureux qui semblaient se dire de très-près, sur la terrasse d'un jardin, des choses extrêmement tendres.

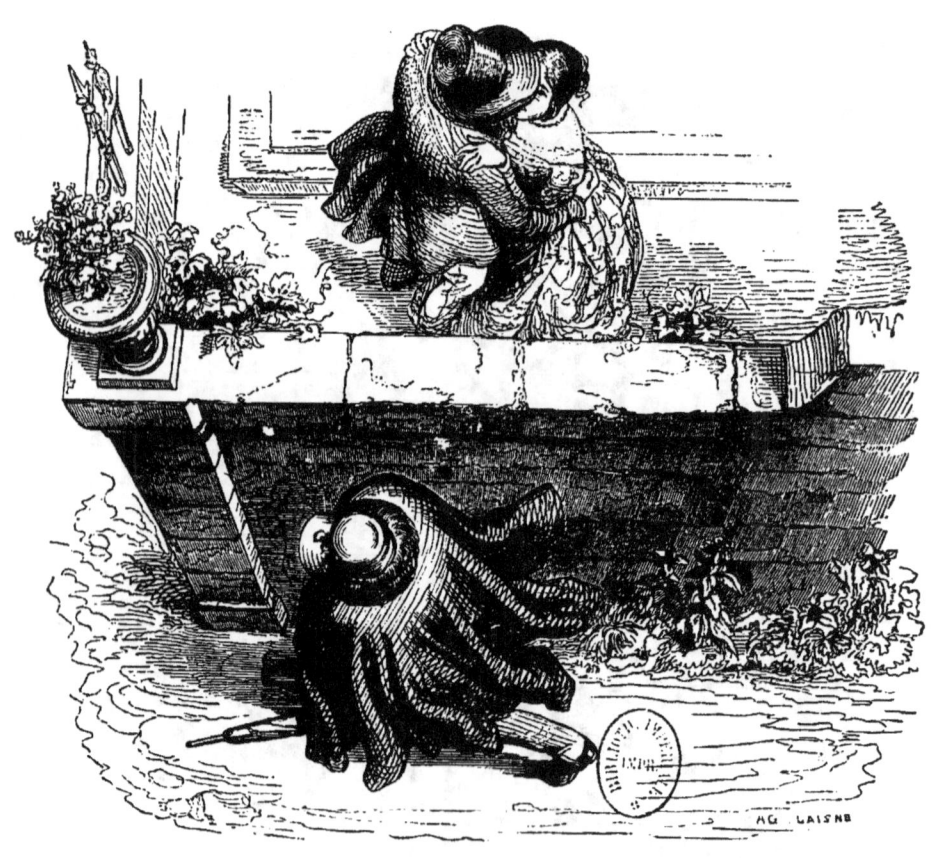

« On peut donc être heureux ici bas, rien qu'en s'aimant, » avait pensé Flammèche, devenu rêveur.

Toutefois, ayant remarqué au pied du mur qui soutenait la terrasse une figure sombre, enveloppée d'un grand manteau, celle d'un jaloux sans doute, il fut obligé de reconnaître qu'il pouvait y avoir quelque ombre à ces charmants tableaux.

Mais quand d'un nouveau coup d'aile il se trouvait porté par grand hasard au-dessus de l'Hippodrome, quand il eut aperçu une sorte de déesse toute reluisante d'or et de paillettes, voltigeant comme une flamme

vive sur le dos d'un cheval lancé au galop, quand les fanfares d'un bruyant orchestre, quand les applaudissements des spectateurs affolés

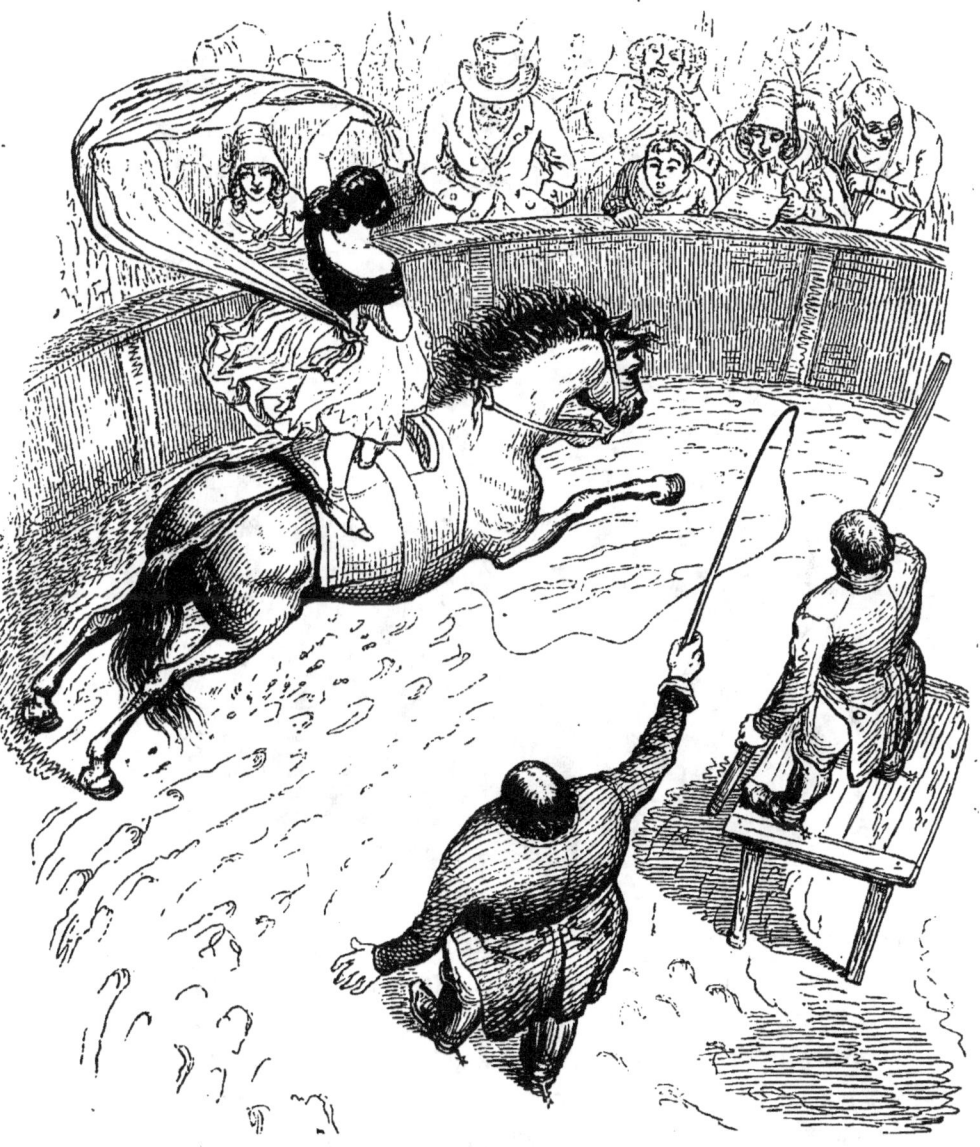

eurent monté jusqu'à lui, Flammèche oublia tout. Je crois (que Satan me pardonne!), je crois que cet ingénu du royaume des ombres eût donné sans barguigner sa part de l'enfer pour prendre la place de l'écuyer poussif, qui, le fouet à la main, semblait régler les destinées de la créature incomparable dont la grâce l'avait foudroyé.

Il put encore tracer d'une main fiévreuse la scène féerique qu'il

avait sous les yeux; mais, son croquis achevé, le crayon tomba de ses doigts, et, du haut des airs, s'exhala de sa poitrine un si énorme sou-

pir, qu'un gros nuage en fut traversé, et que les Parisiens, croyant un subit orage, s'armèrent soudain de tous leurs parapluies.

Peu s'en fallut que, dans l'étrange émoi qui l'avait saisi, Flammèche ne reprît son vol pour fuir à jamais cette terre d'abord dédaignée où il se sentait en face de sensations si nouvelles et de dangers inconnus.

Flammèche regrettait-il l'enfer et ce qu'il y avait laissé? Non; car il s'était aperçu, dès le premier coup d'œil, que tout agréable qu'il eût trouvé jusqu'alors d'être un Diable de quelque valeur, d'avoir des cornes et d'être le favori de Satan, — un peu d'air et de liberté pouvait remplacer bien des choses.

Nous dirons même que c'était avec une sorte de plaisir qu'usant de son pouvoir il avait changé sa figure de l'autre monde contre un visage humain, et caché sous des bottes vernies — ses pieds fourchus, qui auraient pu faire peur même à l'intrépide écuyère.

Et personne assurément, si ce n'est peut-être Satan lui-même, n'aurait pu reconnaître sous sa nouvelle forme de dandy parisien le Diablotin dont nous avons dit quelques mots dans le courant de ce récit.

Mais, ainsi que tous les esprits infernaux qui avant lui étaient venus visiter notre globe, Flammèche, en s'affublant de nos airs et de nos habits, n'avait pu se dispenser de prendre en même temps sa part de nos faiblesses. — Ce qui le prouve, c'est qu'à la première occasion il était devenu — amoureux!

Il s'ensuivit que le jour où il lui fallut mettre la main à la plume pour envoyer son premier bulletin à Satan, après avoir en vain remué ses notes et ses souvenirs, il ne put rien tirer de son encrier, après ses premiers croquis, qu'un billet doux qui sentait trop bon et n'était point à l'adresse de l'enfer.

Le propre de l'amour étant d'être exclusif de tout ce qui n'est pas lui-même, — dans ce Paris si divers et si multiple, l'enfer, dans la personne de son représentant, avait fini par ne distinguer qu'une femme, la célèbre M^{lle} Brinda.

Une seconde tentative pour reprendre son œuvre commencée n'ayant eu pour résultat qu'un second billet doux, toujours à l'adresse de M^{lle} Brinda : « Pardieu! se dit Flammèche, ne puis-je donc à la fois satisfaire et mon maître et ma maîtresse? Ce que j'aurais à dire à Satan, un autre ne peut-il le dire à ma place? Ce qui manque à Paris, sont-ce

les gens qui écrivent, qui racontent, qui dessinent, qui critiquent, enfin? Ne puis-je demander à chacun de ces crayons, de ces plumes, de ces

grattoirs et de ces canifs célèbres, un de ces services qu'entre Diables

et hommes de lettres on ne saurait se refuser, c'est-à-dire un peu ou beaucoup d'aide, suivant que mon mal ira en croissant ou en diminuant? et la chose ainsi faite par eux comme par moi-même, et mieux que par moi-même assurément, Satan aura-t-il le plus petit mot à dire? Qu'y aura-t-il perdu? Rien, et bien au contraire.

« Quant à moi, j'y aurai gagné d'être amoureux tout à mon aise; — et fasse mon étoile, ajouta-t-il en soupirant, que... »

Mais il n'acheva pas sa pensée.

S'étant donc mis en route aussitôt, Flammèche rencontra partout l'accueil que devait nécessairement lui mériter sa qualité d'envoyé de l'enfer. Les uns trouvèrent piquant d'entrer ainsi, dès ce monde, en relation avec Satan lui-même; les autres y virent un côté utile, l'amitié d'un Diable pouvant tôt ou tard être mise à profit. Bref, chacun mit à sa disposition, ceux-ci leur plume, ceux-là leur crayon.

A quelques jours de là une grande réunion eut lieu, dans laquelle Flammèche exposa ce que Satan attendait de lui. Dix plans furent pro-

posés, dont le moins bon était excellent ; mais par cela même le choix devenait difficile, et sur la proposition d'un des membres les plus respectés de l'assemblée, il fut décidé que, pour sortir d'embarras, on n'en suivrait aucun. Il se dit à cette occasion les choses les plus ingénieuses et les plus sensées contre les méthodes et contre les classifications, qui alourdissent tout sans rien éclairer, contre la règle enfin, et contre la raison elle-même.

« Paris est un théâtre dont la toile est incessamment levée, dit l'illustre écrivain qui avait conclu contre les méthodes, et il y a autant de manières de considérer les innombrables comédies qui s'y jouent qu'il y a de places dans son immense enceinte. Que chacun de nous le voie donc comme il pourra, celui-ci du parterre, celui-là des loges, tel autre de l'amphithéâtre : il faudra bien que la vérité se trouve au milieu de ces jugements divers. D'ailleurs, souvent un beau désordre...

— *Est un effet de l'art!* cria l'assemblée tout entière ; ceci est connu foin des méthodes ! »

Un point fut dès lors résolu, c'est que, comme garantie d'impartialité, on prendrait pour devise ce mot d'un ancien :

« Tu parleras pour ; — tu parleras contre ; — tu parleras sur. »

Il fut décidé aussi, sur l'avis de Flammèche, que, — pour satisfaire aux idées d'ordre qu'il connaissait à Satan, — des notes scientifiques et autres seraient jointes au dernier article avec une table raisonnée des matières, de façon à satisfaire les esprits sérieux de l'enfer, au cas où il pourrait se trouver des esprits sérieux en enfer.

S'étant alors approché d'un meuble de forme assez bizarre, monsieur l'ambassadeur pressa un ressort qui fit ouvrir un tiroir entièrement noir.

sur lequel on vit flamboyer tout d'un coup, écrits en lettres de feu, ces mots : TIROIR DU DIABLE.

« Chers messieurs, dit l'envoyé de Satan, tout ce que vous destinerez à mon maître, mettez-le sous enveloppe avec ces mots en suscription : *Tiroir du Diable*, jetez-le en l'air par-dessus votre tête et ne vous inquiétez pas du reste. Vos manuscrits viendront d'eux-mêmes et sans le secours de personne à leur destination ; et soyez tranquilles, si nombreux

qu'ils soient, ils seront tous examinés, un à un, avec l'intérêt qu'ils ne pourront pas manquer de mériter. Ceci dit, Flammèche ayant gracieuse-

ment salué l'assistance, la conférence fut déclarée dissoute. Flammèche se croyait seul, quand il s'aperçut qu'un petit homme de mine originale était resté en arrière dans un des coins de l'appartement.

« Que faites-vous là, mon ami? dit-il à ce visiteur obstiné.

— Monsieur, répondit le petit homme, j'ai une bonne idée... et si je suis demeuré plus longtemps qu'il ne pouvait paraître convenable de le faire, c'est que je tenais à vous l'offrir. Mes confrères, qui sortent d'ici, sont à coup sûr la fleur des lettres et des arts. M'est avis cependant que malgré tous leurs talents ils ne réussiront pas, même en se cotisant, à remplir complétement le but que vous vous proposez. Paris n'est pas, comme eux, né d'hier; Paris a deux mille ans, et, de tout temps, les gens d'esprit s'en sont occupés. Mon idée est qu'à tout ce que vont écrire pour vous ces messieurs il ne serait pas mauvais d'ajouter, ne fût-ce que pour pouvoir en faire la comparaison, ce qu'ont dit de Paris, *dans le passé*, des gens qui les valaient bien. J'ai l'honneur d'être un érudit, et j'ai des cartons pleins de petites notes où sont consignées les opinions des personnages et des écrivains fameux de tous les temps et de tous les pays sur Paris et les Parisiens, depuis César jusqu'à nos jours. Je mets ces précieux cartons à votre disposition.

— Bravo, dit Flammèche, le vieux est souvent le nouveau en matière littéraire. Vous viderez donc vos cartons au profit du tiroir du diable, mon cher monsieur, et Satan deviendra pour autant votre obligé.

— Ce n'est pas tout, dit le petit homme, tout ce qu'on va écrire et dessiner pour vous, cela ne peut pas rester sous le boisseau. Il n'est pas d'artiste pour qui l'argent vaille la publicité, parce que, pour qui fait état de l'approbation publique, la publicité ressemble toujours un peu à la gloire. C'est un livre, et même un grand livre, un livre tout au moins curieux et singulier que vous allez faire; or, un livre ne s'édite pas, ne se manifeste pas tout seul. Il vous faut un éditeur.

— Qu'est-ce que vous entendez par ce gros mot: UN ÉDITEUR, mon brave homme?

— J'entends, répondit le petit homme, quelqu'un qui a pour fonction de s'enrichir ou de se ruiner à la place des auteurs en se chargeant de faire imprimer leurs œuvres, de les répandre dans le public ou de les garder en magasin quand le public répond: « Non! » à toutes ses avances.

— Le métier est-il bon? dit Flammèche?

— Cela dépend, dit le petit homme; il y a quelques éditeurs très-riches, beaucoup sont pauvres. C'est une profession dangereuse que celle qui consiste à demander un prix quelconque à un public blasé et

méfiant d'une feuille de papier imprimée. Il y a de fort bons livres qui ne se vendent pas, Excellence; heureusement qu'il en est d'exécrables dont la foule capricieuse raffole.

— Alors cela fait compensation, dit Flammèche en riant.

— Pas toujours, répondit le petit homme. Les livres qui se vendent sont des oiseaux rares, on en compte un sur cent; l'opération du libraire ne ressemble à aucune autre. Le beau papier blanc lui coûte deux francs le kilo. Quand il a dépensé quatre francs en plus pour enrichir ce kilo de papier de belles gravures et d'un beau texte imprimé à grand frais, si le public n'en veut pas, le kilo de papier imprimé et illustré, qui finalement a coûté six francs au libraire, ne représente plus que quatre sous chez l'épicier. C'est peut-être la seule industrie où la main-d'œuvre fasse perdre plus des trois quarts de sa valeur à la matière première.

— Diantre! dit Flammèche, je plains les éditeurs.

— Je ne les plaindrais pas, dit le petit homme, et leur métier serait d'or, si, par un procédé quelconque, on pouvait rendre aux montagnes de papier imprimé qui s'accumulent dans leurs magasins leur blancheur première; malheureusement le secret reste à trouver. Je ne sais pas, en vérité, à quoi pensent messieurs les chimistes. Quel service ils rendraient aux lettres et à l'humanité si, de tout le papier inutilement noirci de stériles chefs-d'œuvre, ils pouvaient refaire, par un lavage quelconque, de beau papier blanc bien innocent! Mais ce n'est pas tout. Quand le livre est imprimé, il faut le faire connaître, l'annoncer, ce qui est ruineux, et le répandre, ce qui n'est pas une petite affaire. Cent mille prospectus ne pèsent pas une once devant l'incrédulité publique; et puis, s'il faut tout vous dire, la France, qui est le pays le plus spirituel de l'Europe, est celui qui lit le moins. Le Français, le Parisien surtout, n'est vraiment curieux que de lui-même. Quand un vrai Parisien spirituel est tout seul, il a, en somme, la société qui lui convient le mieux, il est avec quelqu'un qui lui plaît, qui l'ennuie moins qu'un autre, qui ne lui fait que des histoires à son gré, et qui ne le force à aucun travail qui le contrarie. Un livre est toujours un peu un professeur de quelque chose, une sorte de redresseur de torts. Le Parisien n'aime pas cela. Rien ne peut lui ôter de la tête que ce qu'il sait le mieux, c'est ce qu'il n'a jamais appris. Bref, nous sommes charmants seigneurs, mais ignorants comme des carpes.

— Vous n'êtes pas vaniteux, du moins, dit Flammèche.

— Qui sait? dit le petit homme : l'ignorance est peut-être une fatuité, et la pire de toutes.

« Mais revenons-en à nos moutons. Prenez un éditeur, Excellence! Puisque c'est nécessaire, c'est qu'évidemment cela est bon à quelque chose. De deux choses l'une : ou l'œuvre que vous commencez aura un grand succès, et l'honneur vous en reviendra; ou elle n'en aura pas, et vous aurez la consolation de vous dire que c'est la faute de votre éditeur. L'amour-propre trouve toujours son compte à mettre un intermédiaire, un tampon entre elle et le public.

« Je vous propose l'éditeur des *Animaux peints par eux-mêmes*.

— Il ne négligera rien pour le succès? dit Flammèche.

— Rien, dit le petit homme, son intérêt n'est-il pas de réussir? Comme tous ses confrères, il sait que *tout* n'est pas encore *assez* pour éveiller l'attention d'un public que mille choses à la fois sollicitent, et qui, ne sachant plus à quel livre se vouer, au milieu de l'avalanche des productions de toutes sortes qu'on lui offre, finit trop souvent, à son grand dommage, par ne plus lire du tout. Si vous avez un éditeur,

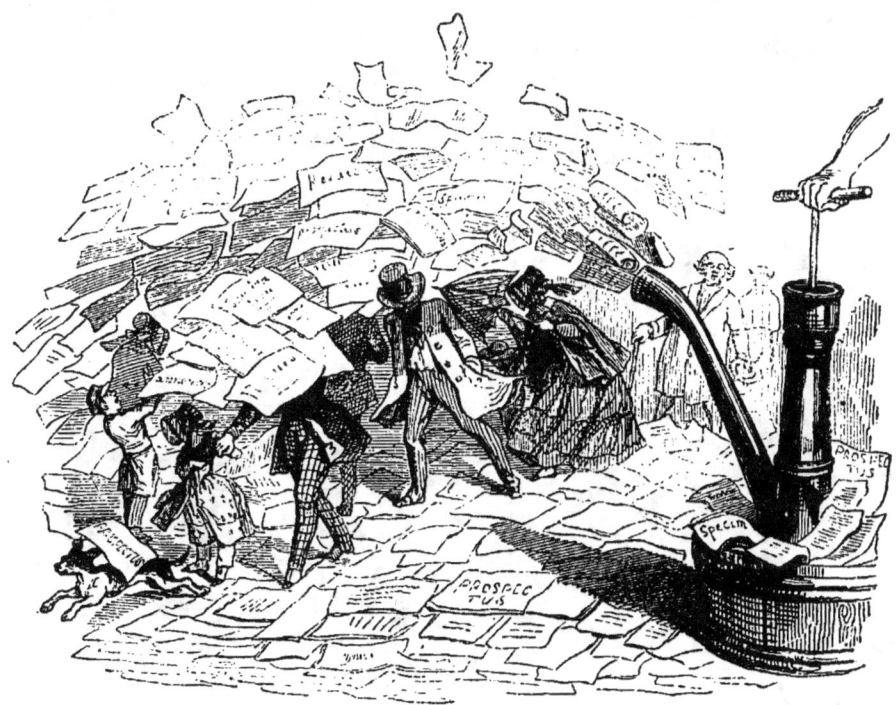

Paris sera, dans huit jours, inondé, pavé de prospectus; les journaux seront bourrés de belles annonces où l'on ne dissimulera aucune des

qualités de votre livre, les murailles couvertes d'affiches, et dans les rues

on distribuera des avis qui ne seront pas pour lui faire du tort. Bref l'on ne parlera, pendant vingt-quatre heures, que du *Diable à Paris*. Les théâtres s'empareront de votre type dessiné par Gavarni, et des idées

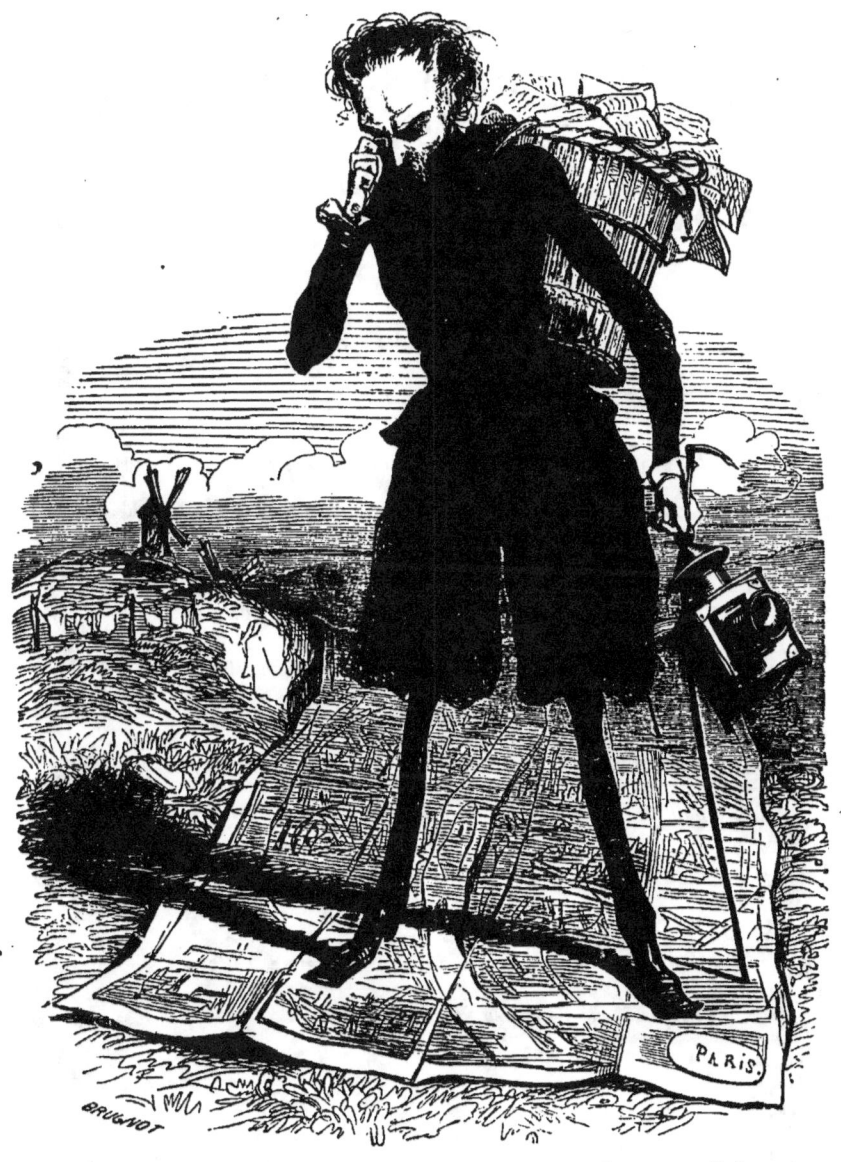

qu'ils trouveront à leur convenance dans celles de vos collaborateurs. Or, être volé dans les choses d'imagination, c'est la gloire suprême.

— A la bonne heure, dit Flammèche; je vois que je n'aurai pas grand'chose à faire, et je ne vous cacherai pas que dans l'état d'esprit où je suis c'est précisément ce dont je me sens le plus capable. »

Le petit homme s'étant retiré, Flammèche respira. Il se trouvait soulagé d'un si grand poids, qu'il prit la plume d'une main presque légère pour écrire à Satan :

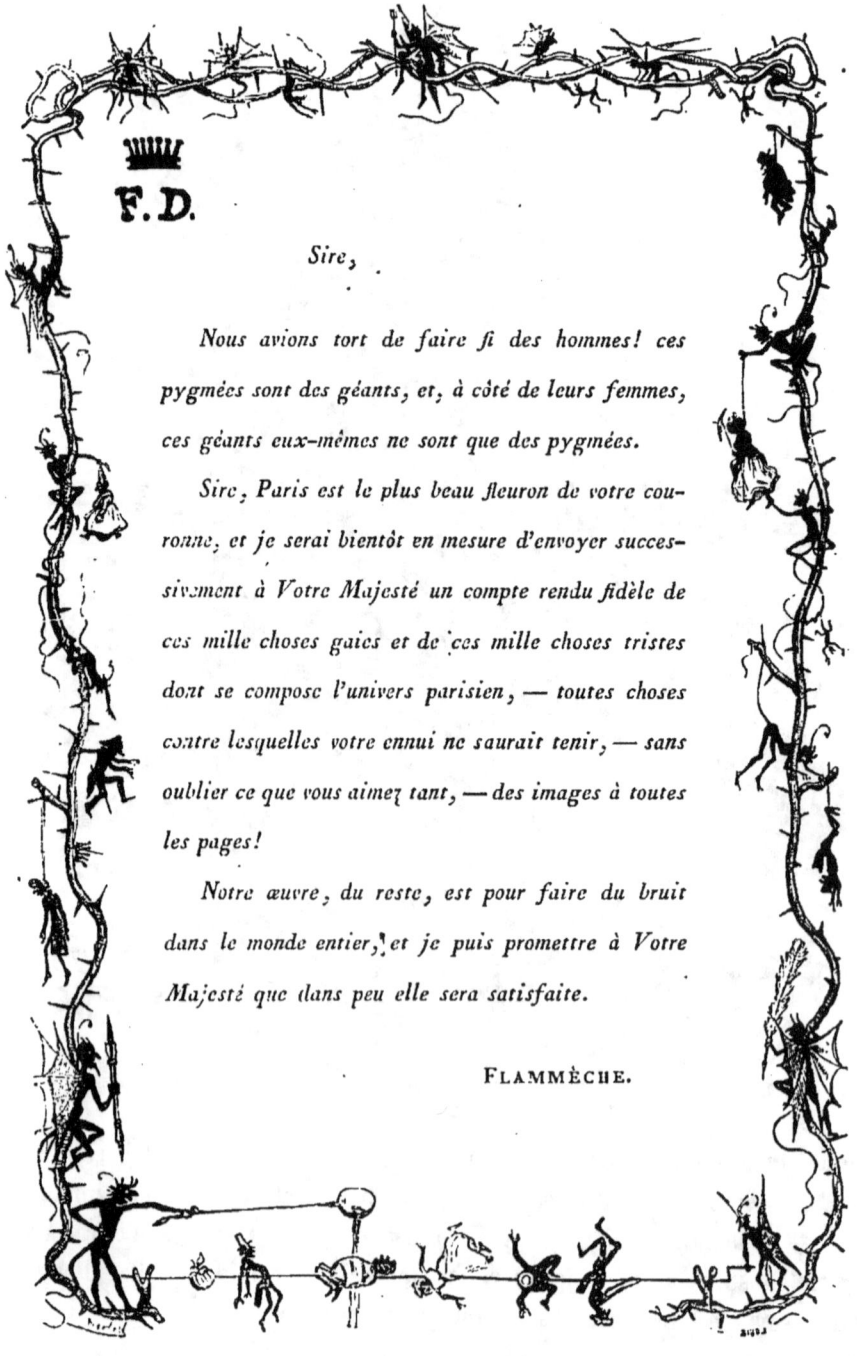

F. D.

Sire,

Nous avions tort de faire fi des hommes! ces pygmées sont des géants, et, à côté de leurs femmes, ces géants eux-mêmes ne sont que des pygmées.

Sire, Paris est le plus beau fleuron de votre couronne, et je serai bientôt en mesure d'envoyer successivement à Votre Majesté un compte rendu fidèle de ces mille choses gaies et de ces mille choses tristes dont se compose l'univers parisien, — toutes choses contre lesquelles votre ennui ne saurait tenir, — sans oublier ce que vous aimez tant, — des images à toutes les pages!

Notre œuvre, du reste, est pour faire du bruit dans le monde entier, et je puis promettre à Votre Majesté que dans peu elle sera satisfaite.

FLAMMÈCHE.

Puis, ayant cacheté sa lettre, il la jeta en l'air en lui disant : « Va au Diable! »

Et elle y alla.

« Ma foi! bien pauvre qui ne saurait promettre, » dit Flammèche en riant.

Et là-dessus il se coucha.

Le lendemain, l'envoyé de Satan se leva frais et dispos. « Baptiste, dit-il à son valet de chambre, — qui s'appelait Baptiste, selon la coutume des valets de chambre, — ouvre le tiroir que tu sais et apporte-moi ce que tu y trouveras. »

Paris est la ville du monde où l'on dort le moins, c'est pourquoi tout s'y fait vite. Le tiroir était déjà plein, — tant la nuit avait été féconde.

Le premier manuscrit qui tomba sous la main de Flammèche portait ce titre :

PARIS

« A la bonne heure, dit-il : mon maître, qui aime l'ordre, sera servi à souhait. Avant de voir les détails, n'est-il pas juste de considérer l'ensemble? »

Le premier bulletin qu'on envoya à Satan, et à l'éditeur du *Diable à Paris*, ce fut donc celui qui va suivre.

<p align="right">P.-J. STAHL.</p>

PARIS

Il est, il est sur terre une infernale cuve:
On la nomme Paris; c'est une large étuve,
Une fosse de pierre aux immenses contours,
Qu'une eau jaune et terreuse enferme à triples tours;
C'est un volcan fumeux et toujours en haleine,
Qui remue à longs flots de la matière humaine,
Un précipice ouvert à la corruption,
Où la fange descend de toute nation,
Et qui de temps en temps, plein d'une vase immonde,
Soulevant ses bouillons, déborde sur le monde.

Là, dans ce trou boueux, le timide soleil
Vient poser rarement un pied blanc et vermeil;
Là, les bourdonnements nuit et jour dans la brume
Montent sur la cité comme une vaste écume;
Là, personne ne dort; là, toujours le cerveau
Travaille, et comme l'arc tend son rude cordeau.
On y vit un sur trois, on y meurt de débauche;
Jamais le front huilé, la mort ne vous y fauche,

Car les saints monuments ne restent dans ce lieu
Que pour dire : Autrefois il y avait un Dieu.

Là, tant d'autels debout ont roulé de leurs bases,
Tant d'astres ont pâli sans achever leurs phases,
Tant de cultes naissants sont tombés sans mûrir,
Tant de grandes vertus, là, s'en vinrent pourrir,
Tant de chars meurtriers creusèrent leur ornière,
Tant de pouvoirs honteux rougirent la poussière,
De révolutions au vol sombre et puissant
Crevèrent coup sur coup 'leurs nuages de sang,
Que l'homme, ne sachant où rattacher sa vie,
Au seul amour de l'or se livre avec furie.

Misère! après mille ans de bouleversements,
De secousses sans nombre et de vains errements,
De trônes abolis, de royautés superbes
Dans les sables perdus, et couchés dans les herbes,
Le Temps, ce vieux coureur, ce vieillard sans pitié,
Qui va, par toute terre, écrasant sous le pié
Les immenses cités regorgeantes de vices ;
Le Temps, qui balaya Rome et ses immondices,
Retrouve encore, après deux mille ans de chemin,
Un abîme aussi noir que le cuvier romain.

Toujours même fracas, toujours même délire
Même foule de mains à partager l'empire,
Toujours même troupeau de pâles sénateurs,
Même flot d'intrigants et de vils corrupteurs,
Même dérision du prêtre et des oracles,
Même appétit des jeux, même soif des spectacles,
Toujours même impudeur, même luxe effronté,
En chair vive et en os même immoralité ;
Même débordement, mêmes crimes énormes,
Moins l'air de l'Italie et la beauté des formes.

La race de Paris, c'est le pâle voyou
Au corps chétif, au teint jauné comme un vieux sou ;
C'est cet enfant criard que l'on voit à toute heure
Paresseux et flânant, et loin de sa demeure
 attant les maigres chiens, ou le long des grands murs

Charbonnant en sifflant mille croquis impurs ;
Cet enfant ne croit pas, il crache sur sa mère,
Le nom du ciel pour lui n'est qu'une farce amère ;
C'est le libertinage enfin en raccourci,
Sur un front de quinze ans c'est le vice endurci.

Et pourtant il est brave, il affronte la foudre,
Comme un vieux grenadier il mange de la poudre,
Il se jette au canon en criant : Liberté !
Sous la balle et le fer il tombe avec beauté.
Mais que l'Émeute aussi passe devant sa porte,
Soudain l'instinct du mal le saisit et l'emporte,
Et le voilà, courant en bande de vauriens,
Molestant le repos des tremblants citoyens,
Et hurlant, et le front barbouillé de poussière,
Prêt à jeter à Dieu le blasphème et la pierre.

O race de Paris, race au cœur dépravé,
Race ardente à mouvoir du fer et du pavé,
Mer, dont la grande voix fait trembler sur les trônes
Ainsi que des fiévreux tous les porte-couronnes !
Flot hardi qui trois jours s'en va battre les cieux
Et qui retombe après, plat et silencieux !
Race unique en ce monde ! effrayant assemblage
Des élans du jeune homme et des crimes de l'âge !
Race qui joue avec le mal et le trépas,
Le monde entier t'admire et ne te comprend pas !

Il est, il est sur terre une infernale cuve :
On la nomme Paris ; c'est une large étuve,
Une fosse de pierre aux immenses contours,
Qu'une eau jaune et terreuse enferme à triples tours ;
C'est un volcan fumeux et toujours en haleine,
Qui remue à longs flots de la matière humaine,
Un précipice ouvert à la corruption,
Où la fange descend de toute nation,
Et qui de temps en temps, plein d'une vase immonde,
Soulevant ses bouillons, déborde sur le monde.

<div align="right">AUGUSTE BARBIER.</div>

MONOLOGUE DE FLAMMÈCHE

Flammèche avait lu jusqu'au bout sans mot dire.

Quand il fut arrivé à la dernière strophe, à la dernière note de cette plainte amère, il se leva épouvanté et se demanda pour la seconde fois s'il ne ferait pas bien de reprendre immédiatement la route des enfers.

« Eh quoi! pensait-il, serait-il vrai qu'un mal infini pût trouver place en un monde si borné? serait-il vrai que ces maisonnettes enfumées, que ces petites femmes, que ces poitrines débiles, pussent contenir de si extrêmes misères? »

Son regard s'étant alors porté sur la rue, Flammèche vit la foule qui s'y pressait. Dans cette foule, il y avait en effet des riches et des pauvres, des faibles et des forts, des hommes en haillons et d'autres élégamment vêtus. Il y vit aussi des méchants et même quelques bons!...

D'hommes heureux, et sur la figure desquels on ne pût lire l'expression d'un désir, d'une convoitise ou d'un regret, il n'en vit guère.

Mais ayant regardé une seconde fois et avec plus d'attention, de façon à lire jusqu'au fond des âmes les plus repliées sur elles-mêmes, il en vint à reconnaître dans cette même foule, où il n'avait vu d'abord que des intérêts égoïstes, que des passions rivales, que des appétits contraires, — des pères et des enfants, des frères et des sœurs, des époux et des amants, des liens visibles et des liens invisibles. Il y vit enfin qu'il n'y avait pas de cœur si pervers qu'il n'y restât, comme un

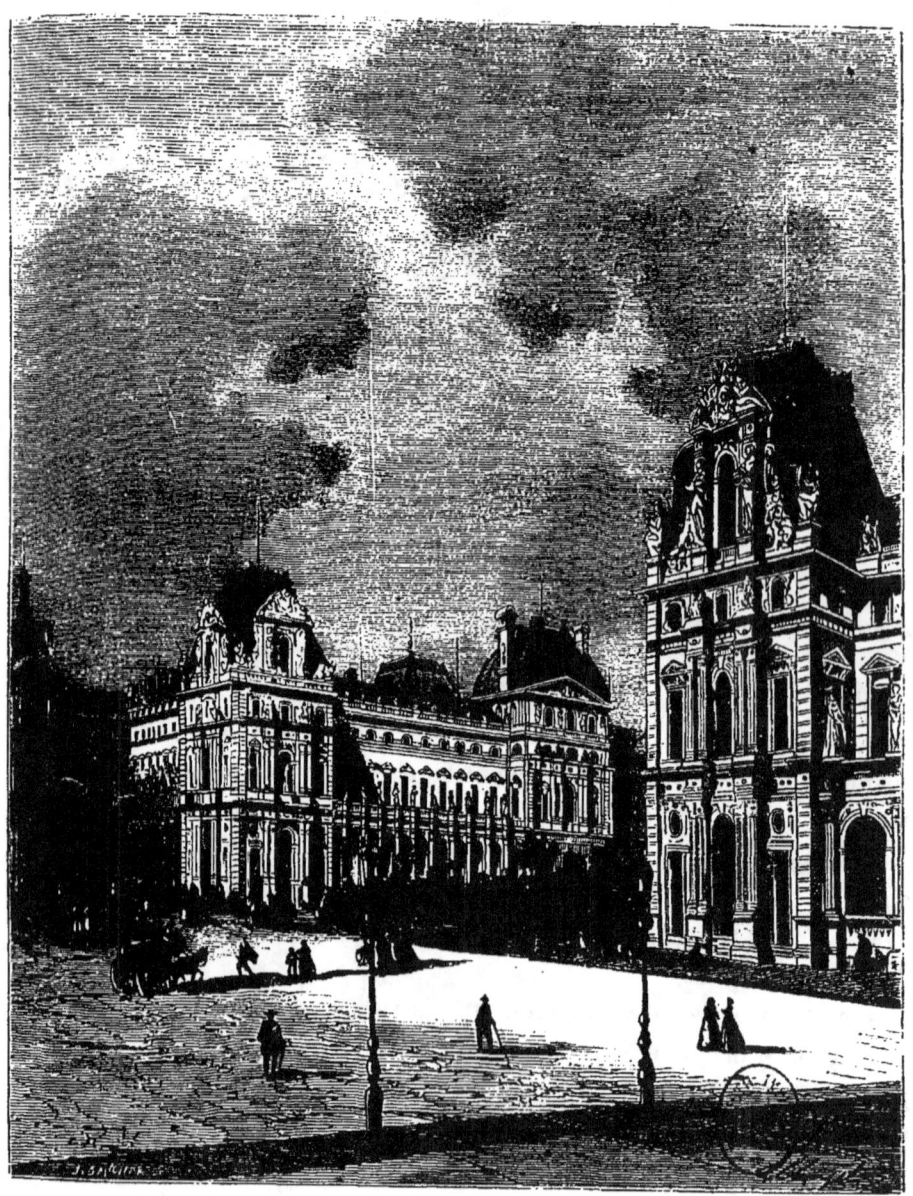

Paris nouveau. — Place du Carrousel.

fonds impérissable de bien, — un peu d'amour, c'est-à-dire un peu de ce qui fait beaucoup pardonner, — un peu de ce qui sauve.

Et nous ajouterons à sa louange que, tout fidèle serviteur du Diable qu'il fût, cette découverte lui fit quelque plaisir.

Se transportant par la pensée au-dessus des splendeurs de Paris, de ses monuments, de ses boulevards, de ses quais incomparables, de ses

places, de ses hôtels, de ses squares, de ses jardins, de ses théâtres, de

ses palais, et de ses opulents magasins, palais, eux aussi, du luxe,

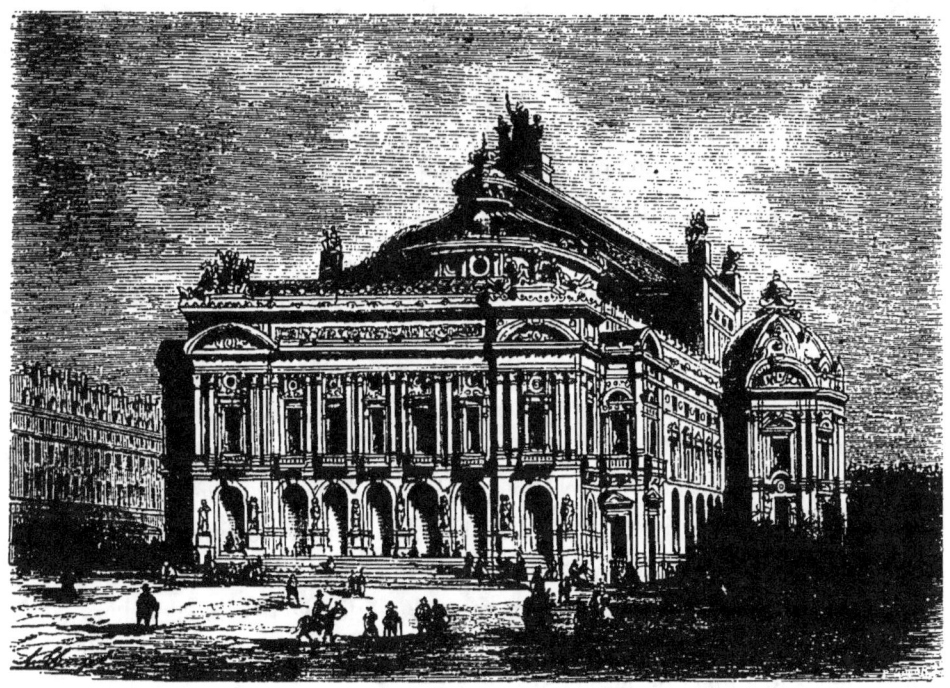

Le nouvel Opéra.

des arts et de l'industrie : « Cuve infernale tant qu'on voudra, se dit

Flammèche, et qui peut en effet cacher dans quelques-unes de ses profondeurs de quoi justifier la terrible invective du poëte, mais il faut avouer que l'aspect en est grand et beau, et que les chaudrons de l'enfer ne seraient que de viles marmites à côté. L'œuvre qui apparaît ainsi révèle tout au moins de fins et forts ouvriers. »

Et faisant un retour sur lui-même :

« Je penserai, s'ils l'exigent, de messieurs les hommes, tout le mal qu'ils se plaisent à dire d'eux-mêmes, c'est leur affaire. Mais pour ce qui est de leurs femmes, j'attendrai des preuves qui me soient personnelles. Si ces créatures sont ce qu'on appelle des démons sur la terre, quelle idée s'y fait-on de la diablerie? »

Réconforté par ces réflexions, le chevaleresque envoyé de Satan s'assit plein de confiance devant son fameux tiroir, et, sur son ordre, Baptiste, en ayant fait jouer le secret, le vida tout entier sur sa table de travail.

L'opération avait été faite un peu vivement. Baptiste eut fort à faire de relever ceux des manuscrits qui s'étaient, en assez bon nombre, éparpillés sur le parquet. Tout en les ramassant, l'honnête Baptiste ne se faisait pas faute de jeter un coup d'œil sur les titres de chacun d'eux. Un sourire discret et timidement narquois disait assez le cas que cette âme primitive faisait de tout ce papier noirci. « Il faut convenir que les auteurs ont de drôles d'idées, disait ce sourire, je vous demande un peu si tout cela les regarde, et de quoi ils se mêlent ! »

Un rire à peine étouffé s'échappa cependant des lèvres du silencieux valet de chambre, à la vue de la suscription d'un petit cahier qui avait glissé jusqu'au milieu de la chambre.

« Qu'est-ce que c'est, maître Baptiste? dit Flammèche; il me paraît que vous êtes gai.

— Excusez-moi, monsieur, répondit Baptiste en haussant les épaules ; mais voilà un titre qui me paraît plus godiche encore que les autres : « *Ce que c'est qu'un passant!* » Faut-il être bête de croire que quelqu'un peut avoir besoin qu'on lui explique une chose aussi simple !

— Donc, maître Baptiste, vous savez ce que c'est qu'un passant ?

— Dame, monsieur, répondit Baptiste, il n'y a pas besoin d'être sorcier pour ça. Un passant, c'est ce que monsieur regarde par la fenêtre, quand il n'a rien de mieux à faire, c'est ce que je vois du haut du balcon quand j'ai fini d'épousseter, et que je me repose en attendant que la poussière que j'ai dérangée se remette à sa place. C'est enfin tout le monde qui va d'un côté ou de l'autre, suivant son idée. »

Présentant alors à son maître le manuscrit : « *les Passants à Paris.* »

« Après ça, si monsieur tient à savoir ce que les écrivains sont capables d'écrire quand ils n'ont rien à dire, que monsieur lise lui-même. C'est encore heureux que le cahier ne soit pas gros.

— Au fait, dit Flammèche, qui n'avait peut-être pas contre le sujet qui excitait la pitié de M. Baptiste pour son auteur les mêmes préjugés que son valet de chambre, au fait, lisons, monsieur Baptiste. »

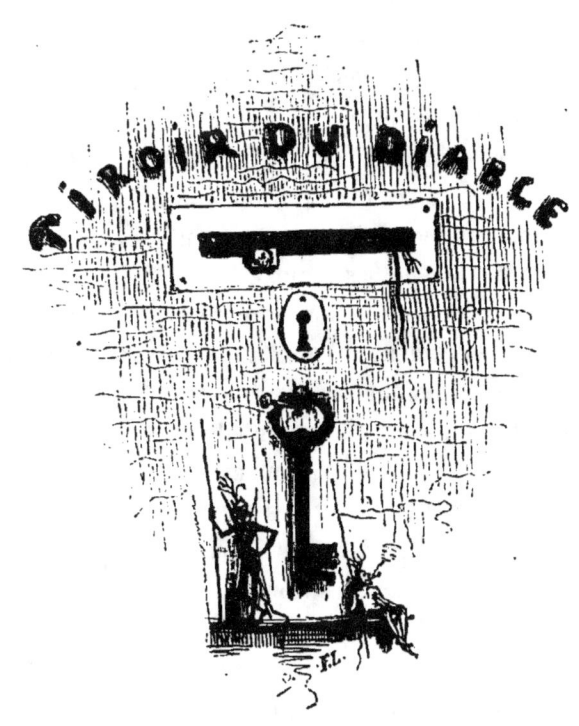

CE QUE C'EST QU'UN PASSANT

Un soldat, un prêtre, un fonctionnaire, un ouvrier portant les attributs de leur état social ne sont pas des passants.

Un passant est quelqu'un qui ressemble à tout le monde et qui ne peut se distinguer de personne.

Ce qui ressemble le mieux à un passant, c'est un autre passant.

Il n'y a de passants qu'à Paris. Un provincial ne sait pas ou sait mal ce que c'est qu'un passant.

Un homme qu'on connaît n'est point un passant. On sait toujours plus ou moins en province ce qu'est un homme qui passe, et où il va. Un passant est un homme qui va on ne sait où. Il n'y a donc de passants en province que pour les étrangers.

Il ne faut pas confondre l'homme qui se promène avec le passant.

Un homme qui se promène a l'air d'aller partout ou de n'aller nulle part. Un passant est un homme qui va quelque part.

Les gens qui se promènent, n'eussent-ils pour guide que le hasard, sont des gens qui se cherchent et semblent venus où ils sont, exprès pour se regarder. Les passants sont des gens qui se rencontrent, qui se croisent et qui, à moins qu'ils ne se coudoient, passent outre sans s'apercevoir même qu'ils se sont rencontrés.

Le passant est quelqu'un qui est seul et qui reste seul au milieu de tout le monde, qui ne se soucie pas de vous et qui vous est indifférent, à tort peut-être, — car tout passant est un secret.

Cet homme qui passe, il se peut que votre maîtresse l'attende.

C'est lui, peut-être, qui va vous enlever votre fortune, votre ami, votre honneur.

Vous l'aimerez demain, chère lectrice ; et toi, lecteur, retiens-le, ton sort pourrait bien être dans ses mains.

Vous cherchez des amis, vous cherchez des maris, vous cherchez des amants, vous cherchez ce qui vous manque, pourquoi ce passant ne serait-il pas ce que vous cherchez ?

Paris est la ville du monde où l'on peut faire, à propos d'un passant, le plus grand nombre de conjectures. Comme dans la rue rien ne distingue un homme d'un autre homme, un passant peut être, au gré du spectateur, un ministre ou un grand acteur, un prince ou un député, un ambassadeur ou un bourgeois quelconque. Et de même que la beauté d'une femme aimée est surtout dans l'œil de celui qui l'aime, de même la qualité d'un passant est dans l'œil de celui qui l'examine.

Pour les femmes, un passant est un homme qui les regarde trop. ou qui ne les regarde pas assez, une insulte ou un compliment, quelquefois l'un et l'autre. Si c'est une insulte, à quoi bon en parler ? Si c'est un compliment, où est le mal ? D'un inconnu, d'un passant, toute louange s'accepte : elle n'est pas compromettante, et elle est désintéressée. Après cela, les louanges désintéressées sont-elles bien celles que les femmes préfèrent ?

— Pour un sot pénétré de sa seule importance, un passant est un impertinent qui la méconnaît, ou un pauvre diable qui l'ignore.

— Pour un homme célèbre, c'est une leçon d'humilité. Le passant lui rappelle que tous les hommes se ressemblent.

— Pour l'homme pressé qui court à ses affaires, le passant n'est qu'un obstacle matériel, trop multiplié.

— Pour un homme quinteux, un passant c'est un ennemi.

— Pour un amoureux, un passant n'est rien.

— Pour un flâneur, un passant est une distraction comme une autre.

— Pour un curieux, c'est un mot à chercher ou à surprendre.

— Pour un coupable, tout passant est un danger.

— Pour un homme ivre, s'il a le vin tendre, le passant, c'est son meilleur ami ; — s'il a le vin mauvais, c'est un propre à rien, « qu'est-ce qu'il fait dans la rue ? »

— Pour un jaloux, c'est un rival.

— Pour un envieux, c'est celui qui a ce qui lui serait dû.

— Pour un avare, cela pourrait bien être un voleur.

— Pour un homme malheureux, un passant est un indifférent de plus.

— Pour un pauvre, c'est l'espérance cent fois déçue.

— Pour l'homme qui n'a rien, un passant est toujours un homme qui a quelque chose.

Vous convient-il de descendre dans quelques détails ? — Essayons.

— Pour un tailleur, le passant est quelqu'un qu'il habillerait toujours mieux que cela.

— Pour le charretier chargé de l'arrosage, c'est ce qui fait de la poussière.

— Pour le balayeur, c'est ce qui fait de la boue.

— Pour un cocher, c'est ce qui gêne les voitures et qu'il est malheureusement défendu d'écraser.

— Pour l'ouvrier laborieux et intelligent, c'est son travail qui passe. c'est le consommateur. — Pour l'ouvrier quinteux, utopiste et paresseux, toujours mécontent, c'est celui qui ne fait rien, l'exploiteur... mot terrible sous lequel se cache la pire des haines.

— Pour l'œil d'une femme qui épie derrière sa persienne l'arrivée de celui qui déjà devrait être là, c'est une déconvenue et une impatience : un retard dans un désir.

— Pour le goutteux retenu sur sa chaise longue, c'est un homme diablement heureux, puisqu'il marche.

— Pour le prisonnier, c'est, quel qu'il soit, celui qu'il voudrait être, car c'est la liberté.

— Pour l'agent de police, c'est celui qu'il arrêtera peut-être demain, celui qu'il a peut-être tort de ne pas arrêter aujourd'hui.

— Pour le pick-pocket, — quand ce n'est pas le mouchard qu'il redoute, — c'est son dîner encore égaré dans la poche d'un autre, c'est son fonds de commerce ambulant, c'est ce qu'est le gibier pour le braconnier à l'affût, quelque chose qu'il faut saisir sans bruit et qui peut-être ne vaudra ni la poudre, ni la prison.

— Pour un monarque qu'on supposerait égaré par un caprice, comme les califes des *Mille et une Nuits*, dans les rues de sa capitale, c'est... mais cela dépend des jours et du monarque, c'est un des atomes, soutiens ou terreur de sa puissance. c'est son esclave, sa chose, ou son maître.

— Pour un homme politique, c'est une des gouttes d'eau du flot qui peut tout emporter, dont le mouvement peut être ralenti, mais non arrêté.

— Pour un philosophe, c'est une fraction de son système.

Le passant n'est donc qu'un être relatif, qui, par lui-même, ne saurait être autre chose qu'un passant, et qui n'acquiert de valeur particulière qu'à la condition d'être rencontré et jugé.

La rue est le royaume du passant; quand il a disparu, le royaume est vide. La solitude et le silence s'en emparent, et il n'y reste pas trace de son passage.

La rue, n'est-ce pas la terre tout entière? Qu'y reste-t-il de l'homme quand il a passé?

Mais dans la rue, comme sur la terre tout entière, alors même qu'il ne resterait rien de lui quand il a passé, l'homme est quelque chose quand il passe. — Car le passant, c'est — *les passants*, — c'est-à-dire le sang le plus chaud qui puisse courir dans les veines d'une grande cité.

A voir tous ces contrastes se rencontrant sans se heurter, sans se voir, — la joie à côté de la misère, l'homme qui rit à côté de l'homme qui pleure, le vice à côté de la vertu, l'oppresseur à côté de sa victime; à voir cette mêlée, sans but apparent, des intérêts, des sentiments et des mouvements les plus opposés, les pires et les meilleurs, ce flux et ce reflux monotone dont la pensée semble être dans ce mot : « Ote-toi de là que j'y passe, » vous pourriez croire que l'égoïsme l'a emporté, et qu'il ne se rencontre dans Paris que des individus et pas de société.

Détrompez-vous : il arrive qu'à des heures solennelles ces membres épars se rejoignent soudain; ces forces, tout à l'heure isolées, trouvent un centre commun; ces unités, qu'on avait si soigneusement séparées, se groupent d'elles-mêmes et s'aperçoivent qu'elles sont un nombre : les mains se serrent, les cœurs s'embrasent, et dans cette foule où d'abord vous n'aviez vu que des passants il vous faut saluer bientôt ce formidable peuple de Paris qui n'est chez lui que quand il est dans la rue, auquel on ne croit que quand il se montre, et qui a été, toutes les fois qu'il l'a fallu, — et en dépit de tout et de tous, — le premier peuple de la terre.

<div style="text-align:right">P.-J. STAHL.</div>

« Eh bien, maître Baptiste? dit Flammèche, quand la lecture fut achevée.

— Dame, monsieur, dit Baptiste, qu'est-ce que vous voulez? Cela a le diable au corps les auteurs ; si c'est leur état de penser, à propos de ce qu'on voit dans la rue, à un tas de choses, laissons-les faire. »

Flammèche, rasséréné par cette sage réponse, parcourut d'un œil curieux les titres de quelques manuscrits.

« Ah! ah! dit-il, *Ce qu'on a dit de Paris* dans tous les temps et dans tous les pays! Si je ne me trompe, ceci nous est adressé par le petit homme qui fait profession, et ce n'est pas d'un sot, de préférer l'esprit tout fait à celui qu'il faudrait faire. Voyons un peu sa récolte. »

CE QU'ON A DIT DE PARIS

DANS TOUS LES TEMPS ET DANS TOUS LES PAYS.

* L'Assemblée des représentants se tiendra dans Lutèce, ville des Parisiens. — JULES CÉSAR. (53 ans av. J.-C.)

* Paris ne sera jamais pris que si les Parisiens le veulent bien. — CAMULOGÈNE. (53 av. J. C.)

* On ne peut oublier Paris. — STRABON. (L'an 20 après J.-C.)

* Paris est un bon lieu de séjour. — L'EMPEREUR ANTONIN. (150 ans après J.-C.)

* Paris est une bonne ville. Le peuple y écoute avec plaisir et comprend très-bien les choses spirituelles : il a de l'imagination et du cœur. Les persécutés sont ses amis. — SAINT DENIS. (IIIe siècle. — *Acta sanctorum.*)

* C'est à Paris qu'il faut faire des révolutions, quand on veut se rendre maître de la Gaule. — AMMIEN MARCELLIN. (IVe siècle.)

* Paris comprend tout, pardonne tout, même le ridicule de vivre en philosophe. — L'EMPEREUR JULIEN. (IVe siècle.)

* « Bourgeois, je vous dis que vous laissiez vos biens à Paris et ne bougiez de cette ville : par la grâce de Dieu, Paris sera toujours plus sûre que toutes les autres cités. » — SAINTE GENEVIÈVE. (Ve siècle. — *Légende dorée.*)

* Quand les femmes se mêlent d'être patriotes, Paris n'a rien a craindre. — ATTILA. (v² siècle.)

* Je veux avoir Paris. — CHILDÉRIC. (478.)

* Restons à Paris quelque temps; on s'y repose mieux qu'ailleurs. — CLOVIS. (498.)

* Paris est à tout le monde et n'est à personne. — (*Acte de partage des fils de Clovis.* 511.)

* Paris est le grand marché des peuples. — FRÉDÉGAIRE. (VII° siècle.)

* Paris élève sa tête entre les autres villes, autant qu'un chêne domine au-dessus des roseaux. L'ABBÉ ABBON. (IX° siècle.)

* Paris, la ville des lettres : on y enseigne tout. — *Chronique du* XI° *siècle.*

* Paris la noble et puissante ville. — GUILLAUME LE BRETON. (*La Philippide.* — XIII° siècle.)

* Paris, ville de boue ! — LE ROI PHILIPPE-AUGUSTE. (1215.)

* Paris, ville de baguenaudage, de ribaudage et de grande prouesse. FROISSARD. (1400.)

Flammèche en était là de la lecture des citations fournies par le petit homme, quand celui-ci se glissa dans son cabinet.

« Monseigneur, dit-il, c'est un remords qui m'amène. Il se peut que vous soyez émerveillé de découvrir qu'on parlait de Paris quand il n'existait pas, — ou presque pas, comme vous allez voir qu'on en parle aujourd'hui. J'ai voulu vous prévenir qu'en vertu d'un privilége qui est celui de tout citateur, qu'il s'agisse de science, d'histoire, d'art, ou même de religion, parmi les premières citations que je vous ai données, quelques-unes, bien qu'exactes quant à la lettre, sont peut-être légèrement bistournées quant à leur esprit même. Mais j'ai pensé que le *tiroir du diable* ne devait pas se priver d'un moyen dont légistes, historiens, théologiens, savants usent tous les jours avec autant de succès que de candeur. Si je ne vous avais pas donné les premiers mots que le passé ait bégayés sur l'enfance de Paris,

si je ne les avais pas rendus un peu plus clairs qu'ils ne semblent peut-être dans les originaux, mon travail eût fait pitié à tous mes confrères. Si enfin je ne les avais pas groupés de façon à les approprier à votre livre, on m'eût taxé d'être un maladroit.

« Mais cette confession faite pour le début de mon travail, je puis vous rassurer sur le reste. J'ai poussé jusqu'au scrupule le soin de la vérité aussitôt que, sorti des origines, je n'ai plus eu qu'à choisir, pour vous satisfaire, dans les documents authentiques. Ah! monseigneur, les origines! les origines! que de temps on perd à les inventer! »

Flammèche réfléchit un instant, mais prenant bientôt son parti :

« Ma foi! dit-il, mon brave homme, je ne vois qu'un moyen de me laver les mains de ce que vous m'apprenez : c'est de consigner vos paroles, ici même. Si pour des ouvrages d'importance le public admet la méthode que vous venez de m'exposer, j'espère qu'il la trouvera bonne aussi pour un livre qui n'a pas mission d'être majestueux.

« Continuons. »

* Paris vaut moins qu'on ne le dit, et pourtant c'est une grande chose que Paris. — PÉTRARQUE (1361.)

<blockquote>Il n'est bon bec que de Paris.
VILLON. (XVe siècle.)</blockquote>

* En ceste ville, il y ha force preudes femmes et chastes. — RABELAIS.

* Paris est une bonne ville pour vivre, mais non pour mourir.
RABELAIS.

* Les autres villes sont des villes ; Paris est un monde. — CHARLES-QUINT. (1539.)

* Paris est l'enfer des chevaux, le purgatoire des maris, le paradis des femmes. — CHARLES-QUINT.

<blockquote>Tant que Paris ne périra,
Gaîté du monde existera.
NOSTRADAMUS. (1555.)</blockquote>

* A Paris, il n'y a écu qui n'y doive dix sols de rente une fois l'année. — BLAISE DE MONTLUC. (XVIe siècle.)

PARIS D'HIER.

Paris sous les Gaulois.

Urne funéraire, rue Vivienne.

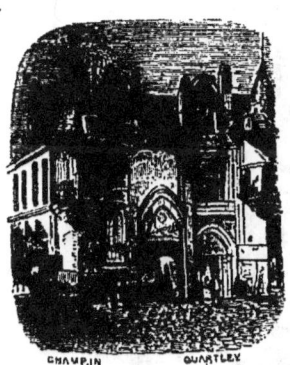

Hôtel de Sens.

Thermes de Julien.

Maison d'Héloïse d'Abeilard.

Paris sous les Romains.

PARIS D'HIER.

Rue de la Ferronnerie.

Foire Saint-Germain.

Hôtel du maréchal d'Ancre.

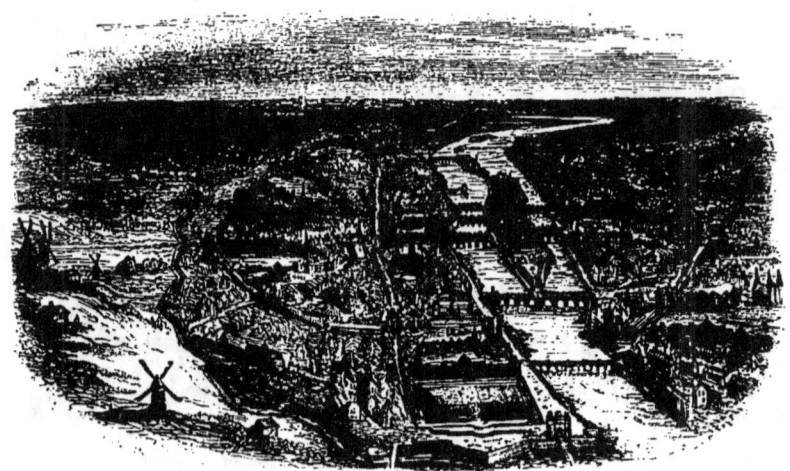
Paris sous Louis XIII.

Maison de Molière.

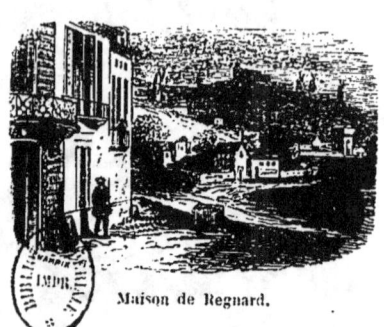
Maison de Regnard.

* Il ne fait jamais mauvais temps pour retourner à Paris. — *Adages français.* (XVIe siècle.)

* Paris, ville ingrate et perfide. — Henri III.

* Paris, tête du royaume, mais tête trop grosse et trop capricieuse.
Henri III.

* Paris! quel nid de coquettes! — Henri IV.

* Paris vaut bien une messe. — Henri IV.

* Je donnerai quelque jour à Paris un nouveau blason et j'y mettrai des dés, une épée et une cotte de femme. — Henri IV.

* Je ne veux oublier cecy, que je ne me mutine jamais tant contre la France que je ne regarde Paris de bon œil : elle (*cette ville*) a mon cœur dez mon enfance, et m'en est advenu comme des choses excellentes ; plus j'ay veu, depuis, d'aultres villes belles, plus la beauté de cette cy peult et gaigne sur mon affection : je l'aime par elle mesme, et plus en son estre seul que rechargée de pompe étrangière : je l'aime tendrement jusques à ses verrues et à ses taches. Je ne suis François que par cette grande cité, grande en peuples, grande en félicité de son assiette ; mais surtout grande et incomparable en variété et en diversité de commoditez ; la gloire de la France et l'un des plus nobles ornements du monde. Dieu en chasse loing nos divisions! Entière et unie, je la treuve défendue de toute aultre violence : je l'advise que de tous les partis, le pire sera celui qui la mettra en discorde ; et ne craincls pour elle qu'elle mesme, et craincls pour elle autant certes que pour aultre pièce de cet Estat. Tant qu'elle durera, je n'auray faulte de retraicte où rendre mes abbois ; suffisante à me faire perdre le regret de toute aultre retraicte. — Montaigne.

> Paris est sans comparaison :
> Il n'est plaisir dont il n'abonde.
> Chacun y trouve sa maison ;
> C'est le pays de tout le monde.
> *Chanson du* XVIIe *siècle.*

> Paris.
> Il y vient de tous lieux des gens de toute sorte ;
> Et dans toute la France il est fort peu d'endroits
> Dont il n'ait le rebut aussi bien que le choix.
> P. Corneille.

* Les marchands de Paris dans leurs boutiques raisonnaient des

affaires de l'État et étaient infectés de l'amour du bien public qu'ils estimaient plus que leur avantage particulier. (1648.) — Mme DE MOTTEVILLE.

* A Paris le poste d'homme du public est plus beau et même plus sûr que celui de favori du prince. Vous vous étonnerez peut-être de ce que je dis « *plus sûr* » à cause de l'instabilité du peuple; mais il faut avouer que celui de Paris se fixe plus aisément qu'aucun autre. — LE CARDINAL DE RETZ.

PARIS EN 1650.

Un amas confus de maisons;
Des crottes dans toutes les rues;
Ponts, églises, palais, prisons,
Boutiques bien ou mal pourvues;

Force gens noirs, roux et grisons;
Des prudes, des filles perdues,
Des meurtres et des trahisons,
Des gens de plume aux mains crochues;

Maint poudré qui n'a pas d'argent,
Maint homme qui craint le sergent,
Maint fanfaron qui toujours tremble;

Pages, laquais, voleurs de nuit,
Carrosses, chevaux et grand bruit;
C'est là Paris : que vous en semble?

SCARRON.

* *Fluctuat, non mergitur* (ballottée, jamais coulée); devise donnée à la ville de Paris, qui avait, comme on sait, pour blason un navire.

* *Mascarille.* — Eh bien, mesdames, que dites-vous de Paris?

Madelon. — Hélas! qu'en pourrions-nous dire? Il faudrait être l'antipode de la raison pour ne pas confesser que Paris est le grand bureau des merveilles, le centre du bon goût, du bel esprit et de la galanterie.

Mascarille. — Pour moi, je tiens que, hors Paris, il n'y a point de salut pour les honnêtes gens.

Cathos. — C'est une vérité incontestable.

Mascarille. — Il y fait un peu crotté; mais nous avons la chaise. — MOLIÈRE, *les Précieuses ridicules* (1659).

Le bois le plus funeste et le moins fréquenté
Est, auprès de Paris, un lieu de sûreté.
BOILEAU.

* *M. de Pourceaugnac.* — Ah! je suis assommé! Quelle maudite ville! assassiné de tous côtés.

Sbrigani. — Qu'est-ce, monsieur? est-il encore arrivé quelque chose?

M. de Pourceaugnac. — Oui, il pleut en ce pays des femmes et des lavements. — MOLIÈRE. (1669.)

* On ne voit à Paris que travail et qu'industrie. Où est donc ce peuple efféminé dont tu parles tant? — MONTESQUIEU.

* Paris est le siége de l'empire de l'Europe. — MONTESQUIEU.

* A Paris règnent la liberté et l'égalité. La naissance, la vertu, le mérite même de la guerre, quelque brillant qu'il soit, ne sauvent pas un homme de la foule dans laquelle il est confondu. — MONTESQUIEU.

* On ne s'amuse qu'à Paris. — LE MARÉCHAL DE SAXE.

* Paris!.. Une ville où il faut promener la moitié du temps son corps dans une voiture et où l'âme est toujours hors de chez elle. — VOLTAIRE.

* On aperçut enfin les côtes de France.

« Avez-vous jamais été en France, monsieur Martin? dit Candide.

— Oui, dit Martin, j'ai parcouru plusieurs provinces. Il y en a où la moitié des habitants est folle, quelques-unes où l'on est trop rusé, d'autres où l'on est communément assez doux et assez bête, d'autres où l'on fait le bel esprit ; et, dans toutes, la principale occupation est l'amour; la seconde, de médire; et la troisième, de dire des sottises. — Mais, monsieur Martin, avez-vous vu Paris? — Oui, j'ai vu Paris; il tient de toutes ces espèces-là; c'est un chaos, c'est une presse dans laquelle tout le monde cherche le plaisir, et où presque personne ne le trouve, du moins à ce qu'il m'a paru. J'y ai séjourné peu : j'y fus volé, en arrivant, de tout ce que j'avais, par des filous; on me prit moi-même pour un voleur, et je fus huit jours en prison, après quoi je me fis correcteur d'imprimerie pour gagner de quoi retourner à pied en Hollande... On dit qu'il y a des gens fort polis dans cette ville-là : je le veux croire. »
VOLTAIRE. (*Candide.*)

* Paris est une basse-cour composée de coqs d'Inde qui font la roue et de perroquets qui répètent des paroles sans les entendre. — VOLTAIRE.

* Un Anglais pense tout haut, un Français ose à peine laisser soupçonner ses idées. En revanche les auteurs français se dédommageaient de la hardiesse qui était interdite à leurs ouvrages, en traitant supérieurement les matières de goût et tout ce qui est du ressort des belles-lettres; égalant par la politesse, les grâces et la légèreté, tout ce que le temps nous a conservé de plus précieux des écrits de l'antiquité. — Frédéric Le Grand.

* Paris est un désert d'hommes! — J.-J. Rousseau.

* Il est inconcevable que, dans ce siècle de calculateurs, il n'y ait pas un Français qui sache voir que la France serait beaucoup plus puissante si Paris était anéanti. — J.-J. Rousseau.

* Quand j'entends un Français et un Anglais, tout fiers de la grandeur de leurs capitales, disputer entre eux lequel de Paris ou de Londres contient le plus d'habitants, c'est pour moi comme s'ils disputaient ensemble lequel des deux peuples a l'honneur d'être le plus mal gouverné. — J.-J. Rousseau.

* On peut regarder Paris comme le centre de l'incontinence de la France, et même comme le mauvais lieu de l'Europe. — Rétif de la Bretonne. (1775.)

* Paris, singulier pays, où il faut trente sous pour dîner, quatre francs pour prendre l'air, cent louis pour avoir le superflu dans le nécessaire, et quatre cents louis pour n'avoir que le nécessaire dans le superflu. — Chamfort.

* C'est à Paris que les ambitions, les préjugés, les haines et les tyrannies des provinces viennent se perdre et s'anéantir. Là, il est permis de vivre obscur et libre. Là, il est permis d'être pauvre, sans être méprisé. L'homme affligé y est distrait par la gaieté publique, et le faible s'y sent fortifié des forces de la multitude. — Bernardin de Saint-Pierre.

* A Paris, la Providence est plus grande qu'ailleurs. — Rivarol.

* A Paris, on trouve tout. — Mercier.

* Paris est l'alambic de la France. — Le prince de Ligne.

* Viens à Paris; rien ne vaut ce séjour où les sciences, les arts, les

grands hommes, les ressources de toute espèce pour l'esprit se réunissent à l'envi. — M^me ROLAND.

* Paris n'est pas, ainsi que les autres, une ville qui appartienne en propre à ses habitants; Paris est plutôt la patrie commune, la mère-patrie de tous les Français. — CAMILLE DESMOULINS.

* La France est dans Paris. — DANTON.

* Dans les batailles, dans les plus grands périls, sur les mers, au milieu même des déserts, j'ai eu toujours en vue l'opinion de cette grande capitale de l'Europe. — NAPOLÉON. (16 décembre 1804.)

* Il n'y a pas d'art humain pour gouverner Paris, car c'est le Diable qui le mène. — JOSEPH DE MAISTRE.

* Paris s'occupe davantage d'une comédie nouvelle que de dix batailles gagnées ou perdues. — SAVARY, DUC DE ROVIGO. (1810.)

* Paris est le lieu du monde où l'on peut le mieux se passer de bonheur. C'est sous ce rapport qu'il convient si bien à la pauvre espèce humaine. — M^me DE STAEL.

* M^me de Staël demeurait rue de Grenelle Saint-Germain, près de la rue du Bac, lorsqu'elle fut exilée (à la fin de 1803). Forcée de quitter Paris, elle se dirigea aussitôt vers l'Allemagne. La mort de son père la ramena subitement à Coppet.... En 1805, s'occupant d'écrire son roman-poëme (*Corinne*), M^me de Staël ne put demeurer plus longtemps à distance de ce centre unique de Paris où elle avait brillé, et en vue duquel elle aspirait à la gloire. C'est alors que se manifeste en elle cette inquiétude croissante, ce mal de la capitale, qui ôte sans doute un peu à la dignité de son exil, mais qui trahit du moins la sincérité passionnée de tous ses mouvements. Un ordre de police la rejetait à quarante lieues de Paris; instinctivement, opiniâtrément, comme le noble coursier au piquet qui tend en tous sens son attache, comme la mouche abusée qui se brise sans cesse à tous les points de la vitre en bourdonnant, elle arrivait à cette fatale limite, à Auxerre, à Châlons, à Blois, Saumur. Sur cette circonférence qu'elle décrit et qu'elle essaye d'entamer, sa marche inégale devient une stratégie savante; c'est comme une partie d'échecs qu'elle joue contre le gouvernement représenté par quelque préfet plus ou moins rigoriste. Quand elle peut s'établir à

Rouen, la voilà dans le premier instant qui triomphe, car elle a gagné quelques lieues sur le rayon géométrique. Mais ces villes de province offraient peu de ressources à un esprit si actif, si jaloux de l'accent et des paroles de la pure Athènes. Voyageant plus tard en Allemagne, elle disait : « Tout ce que je vois ici est meilleur, plus instruit, plus éclairé peut-être que la France, mais un petit morceau de France ferait bien mieux mon affaire. » Enfin il y eut moyen de s'établir à dix-huit lieues de Paris (quelle conquête!), à Acosta. « Oh! le ruisseau de la rue du Bac! » s'écriait-elle quand on lui montrait le miroir du Léman. A Acosta, comme à Coppet, elle disait ainsi ; elle tendait plus que jamais les mains vers cette rive si prochaine. Se promenant un jour avec les deux Schlegel, et M. Fauriel, celui-ci, qui lui donnait le bras, se mit involontairement à admirer un point de vue : « Ah! mon cher Fauriel, dit-elle, vous en êtes donc encore au préjugé de la campagne. » Et sentant aussitôt qu'elle disait quelque chose d'extraordinaire, elle sourit pour corriger cela. L'année 1806 lui sembla trop longue pour que son imagination tînt à un pareil supplice, et elle arriva à Paris un soir, n'amenant ou ne prévenant qu'un très-petit nombre d'amis. Elle se promenait chaque soir et une partie de la nuit à la clarté de la lune, n'osant sortir de jour. Des indiscrétions firent que Fouché fut averti. Il fallut vite partir, et ne plus se risquer désormais à ces promenades le long des quais, du ruisseau favori et autour de cette place Louis XV si familière à Delphine. — SAINTE-BEUVE.

* Les provinces ont un caractère si servile qu'elles se croient honorées quand on leur enlève quelque artiste ou quelque monument pour orner Paris, qui les persifle. — FOURIER.

* Paris ressemble au duc de Vendôme : épicurien, cynique, paresseux, se levant à midi, mais pour aller vaincre. — BENJAMIN CONSTANT.

* Cher Paris! il est encore, à tout prendre, ce qu'il y a de mieux dans cette Europe si corrompue. Sans doute il renferme beaucoup de mal, mais le mal y est moins mauvais qu'ailleurs, et c'est beaucoup. — LAMENNAIS.

* Paris n'a pas de politique, mais des coups de tête qui sont des coups de maître. — ARMAND CARREL.

PARIS D'HIER.

Guichet du Carrousel.

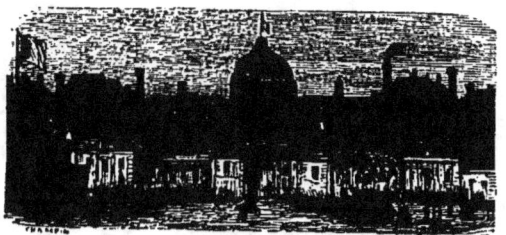
Les Tuileries en 1792.

Ancienne rue Saint-Nicaise.

Ancienne prison de l'Abbaye.

L'ancien club des Jacobins.

Place Dauphine. *La patrie en danger.*

Tombeau de Dagobert. (Jardin des Petits-Augustins.)

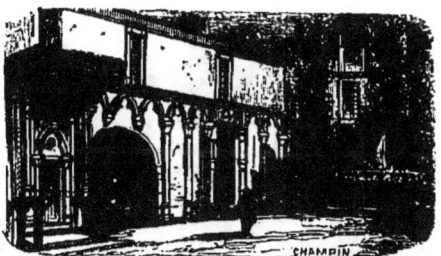
Une des cours du musée des Petits-Augustins.

Héloïse et Abeilard.

Ancienne rue de la Convention.

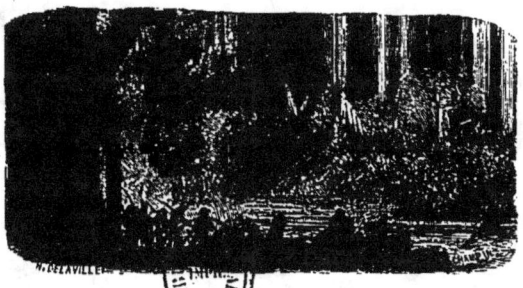
Les marches de l'église Saint-Roch au 13 Vendémiaire.

Terrasse des Feuillants.

PARIS D'HIER.

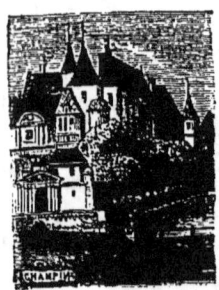
Les Grands-Augustins, autrefois.

L'ancien Temple.

Les Grands-Augustins, autrefois.

Passerelle de Constantine.

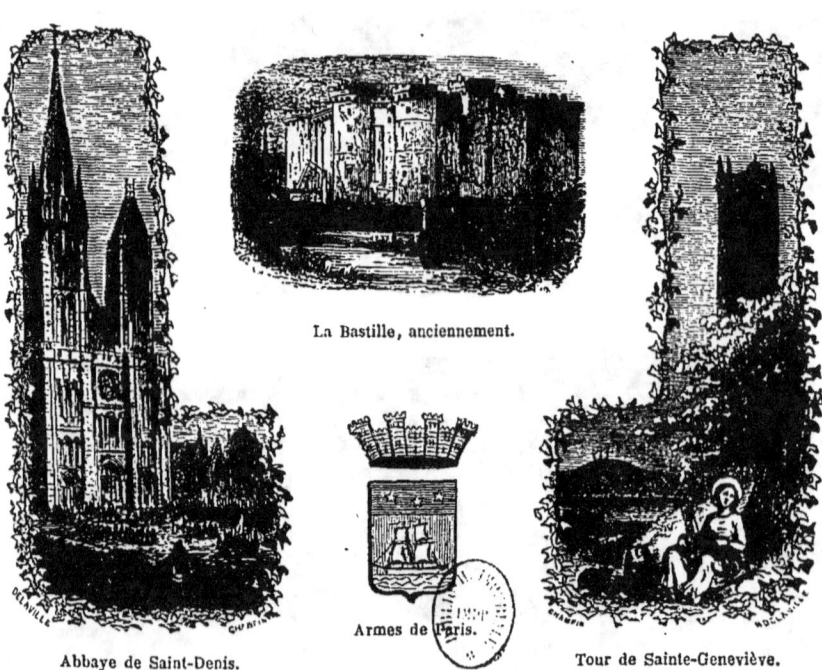

La Bastille, anciennement.

Abbaye de Saint-Denis. — Armes de Paris. — Tour de Sainte-Geneviève.

* Hors de Paris, penseurs et poëtes mènent une misérable vie d'isolement... Imaginez-vous, au contraire, une ville comme Paris, où les hommes les plus remarquables d'une grande nation, réunis sur un seul point, sont en rapport journalier, où les luttes et l'émulation amènent la réciprocité des lumières et des progrès ; une ville où ce qu'il y a de plus parfait dans tous les règnes de la nature, dans les arts de l'univers entier, est chaque jour offert en spectacle au public ; représentez-vous cette métropole du monde, où chaque pas que l'on fait sur un pont, sur une place publique, rappelle quelque grand événement du passé ; où chaque coin de rue a servi de théâtre à quelque épisode historique. Et, pour compléter cet ensemble, faites surgir devant vos yeux non pas le Paris d'une époque de ténébreux obscurantisme, mais bien le Paris du XIXe siècle, dans lequel, depuis trois générations d'hommes, et grâce à des hommes de génie, une telle abondance d'idées a été mise en circulation que, sur la surface du globe, on n'en saurait trouver autant sur un seul point, et vous comprendrez ce qu'il y a là d'esprit infus, de force d'impulsion pour aider le talent à se déployer et à prendre son essor. — Goethe.

> Ris et chante, chante et ris;
> Prends tes gants et cours le monde;
> Mais la bourse vide ou ronde,
> Reviens dans ton Paris.
> Béranger.

* Notre beau pays a un immense avantage : il est *un*. Trente-quatre millions d'hommes, sur un sol d'une moyenne étendue, y vivent d'une même vie, y sentent, y pensent, y disent la même chose presque au même instant. Il n'a cet avantage qu'à la condition d'un centre unique d'où part l'impulsion commune et qui meut tout l'ensemble. C'est Paris, qui parle par la presse, qui commande par le télégraphe; frappez ce centre, et la France est comme un homme frappé à la tête. (1840.) — A. Thiers.

* Paris est une république. L'homme qui a de quoi vivre et qui ne demande rien n'y rencontre jamais le gouvernement. — Stendhal. (1833.)

* A Paris il y a moins d'envie que dans les provinces; quelque bonne disposition que l'on ait, on ne peut pas haïr un inconnu. — Stendhal.

* Pauvre provincial qui avez quitté vos champs, votre ciel, votre maison et votre famille, pour venir vous enfermer dans ce cachot de l'esprit et du cœur, voyez Paris, ce beau Paris, que vous aviez rêvé si merveilleux ! voyez-le s'étendre là-bas, noir de boue et de pluie, bruyant, infect et rapide comme un torrent de fange ! — GEORGE SAND.

> C'était un débauché de la ville du monde
> Où le libertinage est à meilleur marché,
> De la plus vieille en vice et de la plus féconde ;
> Je veux dire Paris.
> <div style="text-align:right">A. DE MUSSET.</div>

APRÈS UNE REPRÉSENTATION DU MISANTHROPE.

> Quel grand et vrai savoir des choses de ce monde !
> Quelle mâle gaîté, si triste et si profonde !
>
> S'il rentrait aujourd'hui dans Paris, la grand'ville,
> Il (*Alceste*) y trouverait mieux pour émouvoir sa bile
> Qu'une méchante femme et qu'un méchant sonnet ;
> Nous avons autre chose à mettre au cabinet.
> <div style="text-align:right">ALFRED DE MUSSET. (1840.)</div>

* Il n'y a pas d'endroit sous le ciel où l'on s'occupe autant de son voisin qu'à Paris. — ALFRED DE MUSSET.

* Paris a d'inexplicables caprices de laideur et de beauté. — BALZAC.

* Paris n'est pas la demeure de l'ennui ; si parfois on l'y rencontre vous pouvez en accuser une négligence de l'octroi. — L. JAN.

* A Paris, dans cette ville d'élégance perfectionnée et de luxe merveilleux, il n'y a que deux saisons : celle où la boue est involontaire, c'es la mauvaise saison ; celle où la boue est volontaire, c'est la belle saison le temps des arrosages. — M^{me} DE GIRARDIN.

* En fait de commérage, il n'existe pas dans tout l'univers une vill qui soit plus *petite ville* que Paris. Rome n'est rien en comparaison c'est une petite ville *simple*, tandis que Paris est une collection de *petite villes* qui luttent entre elles d'imagination et de curiosité. A Paris, le commérages se compliquent et se multiplient à l'infini ; on devine ce qu peut produire l'esprit de rivalité appliqué au commérage. Chaque quai tier a la prétention de connaître l'aventure du jour mieux que tous le

autres quartiers, et chaque narrateur, pour prouver qu'il en sait plus que personne, ajoute au récit qui court un détail nouveau de son invention. L'histoire ainsi défigurée fait son chemin sans obstacle. Le contrôle est impossible dans un si vaste empire. Le mensonge circule librement, protégé par l'immensité. — Mme DE GIRARDIN.

* La passion du luxe qui s'est manifestée depuis quelque temps à Paris est précisément la passion des gens qui n'ont point de fortune. N'est-ce pas un des effets bizarres de l'esprit de contradiction, qu'on ne sente le désir d'avoir le superflu que lorsqu'on manque du nécessaire? A Paris, les millionnaires sont fort tristes : une seule chose les fait rire, c'est la prodigalité des pauvres diables. Ici, moins on possède et plus on dépense. Avec deux mille livres de rente on mange vingt mille francs par an. On fait le contraire en province : avec vingt mille livres de rente on mange deux mille francs par an. — Mme DE GIRARDIN.

* Paris, à force d'être l'Eldorado, est un gouffre où chacun se précipite tout comme on se précipitait dans la rue Quincampoix, au bon temps du système de Law. — JULES JANIN.

* L'homme de génie, à Paris, c'est celui auquel le plus de gens ressemblent. — DÉSIRÉ NISARD.

* A Paris, nous sommes bien toujours la société qui croit à ce qui l'amuse, et qui s'amuse surtout de sa propre diffamation. Nous aimons mieux notre caricature que notre portrait. — CUVILLIER-FLEURY.

* Paris est l'échanson universel : il goûte et essaye les us et les idées,
A. KARR.

* A Paris, c'est le mot qu'on ne dit pas qui est le mot dangereux.
THÉOPHILE GAUTIER.

* Paris est à proprement dire toute la France ; celle-ci n'est que la grande banlieue de Paris. — HENRI HEINE.

* L'amour pour Paris est pour beaucoup dans le patriotisme des Français, et si Danton ne prit pas la fuite, « parce qu'on ne peut emporter la patrie aux semelles de ses souliers, » cela voulait dire qu'on ne trouve pas à l'étranger l'équivalent de Paris. — HENRI HEINE.

* Quand Paris prend du tabac, toute la France éternue. — GOGOL.

* Qui n'a pas passé une soirée à Paris n'a pas vécu. — Louis Blanc.

* Paris est d'absolue nécessité ; une Europe où Paris manquerait serait fragile et ne tiendrait pas. — Varnhagen d'Ense.

* A Paris, en vieillissant, le bon devient meilleur. — Alex. Dumas.

* De tous les livres qu'ait encore écrits la main de l'homme, Paris est le plus intéressant. — A. Esquiros.

* Paris n'est pas un pays, mais le résumé du pays. — Michelet.

* Qui dit Paris dit la monarchie tout entière ; il en est le grand et complet symbole. — Michelet.

PARIS

OPINION D'UN VIEUX GENTILHOMME DE PROVINCE.

Ah ! ce n'est plus Paris, la belle capitale,
Éblouissant les yeux du luxe qu'elle étale,
Où les arts, apportant leurs chefs-d'œuvre divers,
Se donnaient rendez-vous des bouts de l'univers.
— Les magasins sont clos ; plus d'art, plus de négoce ;
C'est un événement que le bruit d'un carrosse ;
Chacun craint son voisin et reste en sa maison ;
On rêve en s'endormant qu'on s'éveille en prison ;
Tout se tait ; les passants glissent comme des ombres ;
Quelquefois seulement on entend des bruits sombres....
L'avenir ne promet que de pires fureurs.

<div style="text-align:right">F. Ponsard.</div>

* Paris ne sait plus rien apprécier avec le regard d'une raison indépendante et moqueuse. Nous ne rions maintenant ni des autres ni de nous : en perdant notre esprit, nous avons perdu notre liberté. —

<div style="text-align:right">Proudhon.</div>

Paris a le calme et l'orage,
Le bien au mal entrelacé :
C'est un gouffre pour l'insensé,
C'est une oasis pour le sage.

<div style="text-align:right">C^{te} de Gramont.</div>

« O Athènes, c'est pour toi que je combats, » disait Alexandre. A combien plus forte raison le surnuméraire de la gloire le dirait-il aujourd'hui de Paris ! — E. Pelletan.

* La Rome de Néron.... une ville comme Paris de nos jours, artificielle, bâtie par ordre, où l'on a visé surtout à obtenir l'admiration des provinciaux. — E. Renan.

* L'embryon fait l'homme : il le construit molécule à molécule par l'évolution continue de l'idée qui est en lui. C'est ainsi que Paris a fait la France. — M. Berthelot.

* Paris! formidable auberge! — L. Veuillot (1866).

* Paris n'est et ne sera jamais que la grande auberge de l'Europe.
<p style="text-align:right">Barrère (1790).</p>

> Être peu dans Paris, c'est n'être rien du tout,
> Et, sans un piédestal, nul n'y semble debout.
> <p style="text-align:right">Émile Augier</p>

* S'amuser est un mot français et n'a de sens qu'à Paris. —
<p style="text-align:right">H. Taine.</p>

* La Province et Paris! un escargot traîné par un papillon. —
<p style="text-align:right">H. Taine.</p>

* On dit vulgairement que Paris n'a pas été fait en un jour. Nous le voyons bien aujourd'hui, puisque voilà quinze ans qu'on est occupé à le refaire, et que les maçons n'ont pas mis encore le bouquet sur l'édifice. — Auguste Villemot.

* Combien sont venus tenter la gloire à Paris qui sont repartis en disant : « Il est trop difficile d'être Parisien! » — Alex. Dumas fils.

* O Paris, tu es facile à l'homme qui débute, terrible à l'homme qui a réussi. On dirait, Dieu me pardonne! que tu prends de la jalousie contre ceux qui t'ont forcé à l'admiration et que tu te venges sur eux de tout le plaisir qu'ils t'ont donné. — Edmond About.

* Un riche impertinent est ridicule, à Paris. — A. Morel.

* Paris trouve un mot pour chaque idée. — A. Morel.

* C'est comme une noblesse d'être né Parisien ou de l'être devenu.
<p style="text-align:right">A. Morel</p>

* A Paris, il est difficile de placer son cœur et de garder son argent.
<p style="text-align:right">Nestor Roqueplan.</p>

* Paris n'est plus une ville, c'est une gare. — V. Sardou.

* A Paris souvent le ménage, tel que le produit le nouveau train de la vie mondaine, est une espèce de raison sociale où le mari représente la recette et la femme la dépense. Ils ne se rencontrent guère plus que ne ferait une calèche lancée à grandes guides côtoyant une locomotive emportée par un train express. — Paul de Saint-Victor.

* A Paris, lorsqu'un homme possède une femme, il n'a plus qu'une idée : c'est de la quitter pour en choisir une autre. — Henri Rochefort.

* Paris est la capitale des sept péchés capitaux. — Siebecker.

* Ce qui pousse les étrangers, les jeunes surtout, vers Paris, c'est — qu'ils s'en rendent compte ou non, — le secret désir d'y découvrir enfin le vrai mot de l'énigme humaine. Paris ne le donne pas plus que toute autre ville; mais ne l'ayant pas trouvé là, on ne le cherche plus ailleurs, et l'on se laisse aller au septicisme, à l'indifférence, à la résignation. Cette résignation, muette et comme honteuse d'elle-même, tout Parisien, — le plus évaporé aussi bien que le plus important, — la porte cachée au fond de son être, et elle en dit plus à qui sait entendre que les déclamations chagrines ou violentes des misanthropes. — Tourgueneff.

* Sois trois fois maudit, Paris, repaire immonde, où les amis se déchirent, où les ennemis s'embrassent, où l'on peut voir assis et dînant à la même table les insulteurs et les insultés de la veille! — Jules Sandeau.

* Il faut vous avouer que ce beau Paris n'est pas parfait, et que je découvre peu à peu des taches dans ce soleil. Paris est un lieu admirable, c'est dommage seulement qu'il y ait des habitants : non qu'ils ne soient pas aimables, ils le sont trop; mais ils sont aussi trop distraits, et, autant que je puis le croire, ils vivent et meurent sans penser à ce qu'ils font. Ce n'est pas leur faute, ils n'en ont pas le temps. Ils sont, sans sortir de Paris, des voyageurs éternels, incessamment dissipés par le mouvement et la curiosité. Les autres voyageurs, quand ils ont visité quelque coin intéressant du monde et oublié pendant un mois ou deux leur maison, leur famille, leur foyer, rentrent chez eux et s'y assoient; les Parisiens, jamais. Leur vie est un voyage. Ils n'ont pas de foyer. Tout ce qui est ailleurs le principal de la vie y devient secondaire. On y a, comme partout, son domicile, son intérieur, sa chambre : il le faut bien. On y est, comme partout, époux et père, épouse et mère, il le

PARIS D'HIER.

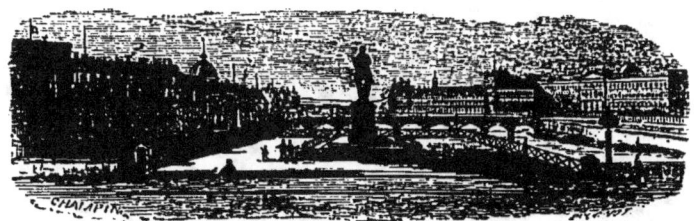

Terre-plein du Pont-Neuf.

Hôtel de Ville.

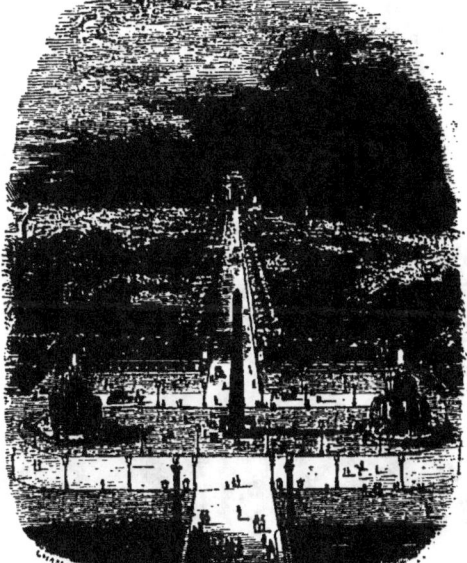

Pont de l'Hôtel-Dieu.

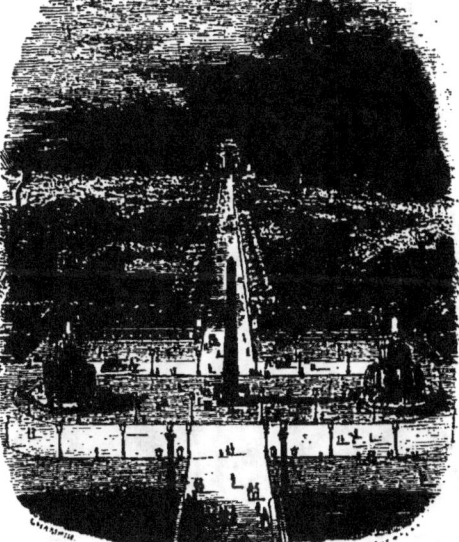

La Monnaie.

Les Invalides.

La place de la Concorde et les Champs-Élysées.

Avenue Gabrielle.

PARIS D'HIER.

Ancienne barrière Saint-Martin.

Tour de l'Horloge du Palais.

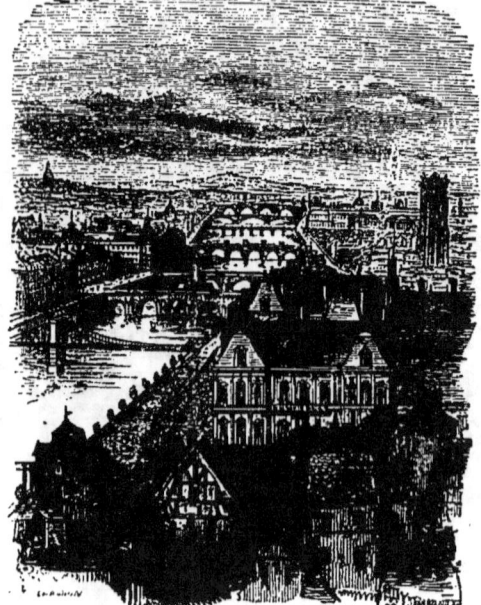

Ancienne pompe Notre-Dame.

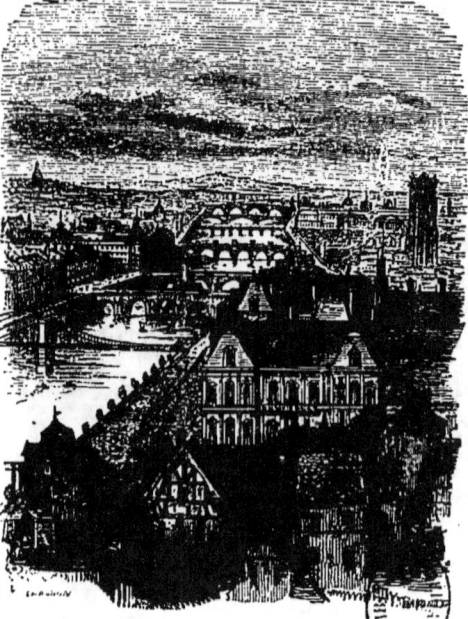
Bains du Pont-Neuf.

Louvre.

Vue des quais prise de la tour Saint-Gervais.

Ancien pont de Bercy.

faut bien encore, mais tout cela aussi peu que possible. L'intérêt n'est pas là ; il est dans la rue, dans les musées, dans les salons, dans les théâtres, dans les cercles, dans cette immense vie extérieure qui sous toutes les formes s'agite jour et nuit à Paris, vous attire, vous excite, vous prend votre temps, votre esprit, votre âme, et dévore tout. C'est le meilleur lieu du monde pour y passer, et le pire pour y vivre. —
<div style="text-align:right">Octave Feuillet.</div>

* Il y a quelques jours, j'accompagnais aux buttes Chaumont un homme d'État illustre, dont j'ai l'honneur d'être l'ami, M. Gladstone. Devant ce grand spectacle de Paris étendu sous nos yeux, il fit cette observation tout anglaise : « Il n'y a pas assez de fumée. » Cela choquait ses idées d'homme pratique, de ne pas voir plus de fabriques, ses idées d'homme qui ne comprendrait pas Londres sans le bruit des machines et les panaches de fumée des usines. — Jules Simon.

* On compare Paris à Londres. Chaque ville a ses destinées, ses besoins, son caractère. Suivez les bords de la Tamise : vous voyez sur ses deux rives des magasins et des manufactures. Suivez les quais de la Seine : vous voyez que Paris est la ville des arts. Non, Paris ne doit pas être une ville manufacturière, Paris doit être le grand centre de consommation des produits manufacturés du reste du pays. Le pays produit, Paris consomme. — M^{is} d'Havrincourt.

* Chamfort disait : « J'ai connu une femme qui m'a gâté toutes les autres. » Paris est la ville qui gâte toutes les autres. A Londres, à Berlin, à Vienne, à Rome même, la ville aux parfums, on regrette Paris. Les odeurs de Paris n'ont empêché personne d'y revenir.

* Londres écrase. Paris dilate. Les poitrinaires de l'esprit y guérissent.

* Vous vous plaignez de Paris? — Quittez-le. Vous y reviendrez, et bien content.

* Le vrai Parisien, hors de Paris, c'est le poisson hors de l'eau. Et n'en riez pas, c'est la gloire de Paris que, loin de lui, la vie soit impossible à quiconque l'a connu.

* Paris ne peut faire d'ingrats que parmi les sots ou les culs-de-jatte : ceux que l'esprit ou ceux que le mouvement gêne

* Les jours de révolution, c'est Paris qui a le mal et c'est la province qui fait les soupirs.

* Paris est si fort qu'après l'avoir pris, l'Europe coalisée n'a même pas pensé à le garder.

* Ce qui fait la force indestructible de Paris, c'est qu'il est et sera toujours plein de gens intelligents qui aiment mieux y mourir de faim que d'aller vivre en paix dans le plus beau lieu du monde.

* Paris est le jeune-premier de l'Europe. Les femmes le savent bien. Ce n'est qu'à Paris qu'il fait tout à fait bon d'être belle.

* Paris porte bien ses défauts et fait bon marché de ses qualités. C'est la ville la moins gourmée, la moins empesée, la moins amidonnée de l'Europe. Paris a assez d'esprit pour être tout, même bête, même fat sans être sot. La fatuité de Paris, quand Paris a la lubie d'être fat, n'est jamais longue, et ne monte pas jusqu'à la morgue. C'est la qualité de Paris d'avoir un si bon caractère, qu'il peut rire d'autrui aussi bien que de lui-même sans se fâcher. Il est tout juste assez content de lui, pour n'être jamais tout à fait mécontent des autres.

* Quand Paris prend le galop, l'Europe se met au trot. L'Europe ne rattrape Paris que quand Paris s'arrête, ou recule. Mais sitôt que Paris se voit rattrapé, Paris, repart. C'est pourquoi l'Europe s'est toujours défiée de la France endormie. — P.-J. STAHL.

* Paris dort comme tout le monde, mais il se réveille toujours à l'heure et n'est jamais en retard pour dire le mot qui est l'avance du progrès. Paris, soldat téméraire, quand il le faut, vous dira très-bien un beau jour : « La guerre, c'est trop bête. Le progrès n'est plus là ! »

* Il ne faut pas éveiller le chat qui dort. C'est le fond de la politique de tous les gouvernements à l'égard de Paris. Heureusement Paris ne dort jamais que d'un œil.

* En France toutes les villes pensent de même. La campagne ignorante retarde seule sur Paris. Grâce aux chemins de fer, qui mettent du soir au matin Paris dans les départements et les départements dans Paris, par l'échange des journaux, des idées et des personnes, par l'émulation des goûts, des curiosités, des manies, et même des ridicules si vous voulez; grâce au télégraphe, qui rend la même pensée, la même lubie électrique et instantanée, sur toute la surface du territoire, l'antagonisme de Paris et des autres villes de France n'existe plus. Vous habitez Lille, Strasbourg, Nice, Marseille, Lyon, Bordeaux, Nantes, Cherbourg, le Havre, Dunkerque, Pontoise ou Carpentras, etc., vous êtes des Parisiens, car vous vivez de l'air de Paris.

* La province fournit tout à Paris : le pain, le vin, les fruits, les légumes, les poissons, les beefsteacks, les côtelettes, le gibier, la volaille,

la houille, les métaux, le bois, ses grands hommes, toutes les matières premières. Paris ne donne en échange de tout cela à la province, qu'une chose : « *l'éclairage;* » et c'est assez pour que des deux parts on soit quitte.

* La province rejette sur Paris quelqu'un dont elle ne savait que faire, un homme singulier, embarrassant, qui ne pouvait être ni notaire, ni avoué, ni marchand. Paris lui apprend que « *ce bon à rien* » était un homme de génie et le lui rend célèbre. Voilà comment la province fournit ses grands hommes à Paris.

* L'Europe même ne croit à ses gloires que quand Paris les a signées et paraphées. — P.-J. STAHL.

* La province se console de n'être pas Paris en se laissant dire qu'elle lui fournit tous ses grands hommes. On la trompe. A l'heure qu'il est, on peut compter sur les registres de l'État civil de Paris *trois cent vingt huit* hommes célèbres à divers degrés, controlés par Vapereau, en attendant le jugement probablement plus sévère de la postérité : 67 peintres, 50 hommes de lettres, 36 auteurs dramatiques, 32 savants, 28 hommes politiques, 12 officiers généraux, 3 voyageurs, 4 avocats, 5 architectes, 12 musiciens, 15 sculpteurs, 6 journalistes, 4 graveurs, 12 industriels, 1 empereur, 1 cardinal, 1 pasteur, 34 artistes dramatiques, et 8 médecins. N'est-ce pas une réponse victorieuse à cet administrateur de Paris né à Paris, qui prétend qu'il n'y a pas de Parisiens?
JULES VERNE.

* Dans l'état actuel des choses, prêcher des croisades contre Paris, c'est tout simplement conspirer contre la vie nationale, je parle de la vie de l'intelligence, puisqu'elle s'est concentrée là et qu'on l'attaque dans sa place de refuge. — JEAN MACÉ.

* Londres me semble inférieur à Paris sous plusieurs rapports. La grandeur même, quand elle est comme illimitée, nuit à la beauté. —
LACORDAIRE.

* Paris est la seule ville du monde où la royauté appartienne à l'esprit. L'esprit y court les rues. Les titis en ont plein leurs poches. Les femmes de la halle l'emploient pour enguirlander leurs discours en guise de persil, et ne le font pas payer. — TOUSSENEL.

* Là où l'esprit est roi la femme est reine, et seule distribue les couronnes. Toutes les femmes voudraient venir à Paris, si elles étaient maîtresses de leurs destinées. — TOUSSENEL.

* Avez-vous été exilé de Paris? vous a-t-on ôté Paris? vous l'a-t-on arraché? Non. Eh bien, vous ne savez pas ce que vaut Paris! Il n'est que la force, ou que la conscience du plus dur devoir qui puisse retenir un vrai Parisien loin de Paris. Ah que l'on aime Paris, sitôt qu'on l'a perdu!

Qui est-ce qui a le plus magnifiquement, le plus profondément, le plus tendrement, le plus amoureusement dit, chanté, célébré, pénétré Paris? C'est un exilé, un homme qui, depuis dix-sept ans, n'y a pas mis les pieds, mais de qui évidemment la pensée n'en a pas été absente un seul jour. Prenons au hasard quelques lignes, quelques traits épars, dans l'éblouissant tableau de Paris que Victor Hugo vient de publier dans *Paris-Guide* :

« Qui regarde Paris a le vertige. Rien de plus fantasque, rien de plus tragique, rien de plus superbe. — Paris est le semeur. — La fonction de Paris, c'est la dispersion de l'idée. — Paris travaille pour la communauté terrestre. — Paris est le condensateur. — Le mouvement est français, l'impulsion est parisienne. — Le magnifique incendie du progrès, c'est Paris qui l'attise. — Paris a sur la terre une influence de centre nerveux; s'il tressaille, on frissonne. — Paris est l'enclume des renommées. — Bien des choses seraient ou voudraient être; mais le rire de Paris est un obstacle. — La gaieté de Paris est efficace.

« Vouloir toujours, c'est le fort de Paris. Vous croyez qu'il dort, non, il veut. La volonté de Paris est en permanence. C'est là ce dont ne se doutent pas assez les gouvernements de transition. Paris est toujours à l'état de préméditation. Il a une patience d'astre mûrissant lentement un fruit. Les nuages passent sur sa fixité; un beau jour, c'est fait. Paris décrète un événement: la France, brusquement mise en demeure, obéit.

« Paris n'est pas une ville, c'est un gouvernement. — Qui que tu sois, voici ton maître. » —Victor Hugo.

* L'âme de l'auteur de *Notre-Dame de Paris*, le Paris ancien, et des *Misérables*, le Paris d'hier, n'a jamais quitté Paris. Paris s'en doutait.

P.-J. Stahl.

« Monsieur, dit Baptiste, je conviens qu'il y a, par-ci par-là, dans le paquet du petit homme des choses qui étonnent, mais si à présent,

pour nous distraire, nous lisions quelques histoires! Dans les histoires, les auteurs mettent tout de même des réflexions, de ça on ne peut pas les empêcher, mais ça passe mieux avec le reste. Voyez-vous, les idées des auteurs, quand c'est à part, je n'aime pas beaucoup ça! Il faut presque travailler pour les comprendre, et les vrais livres ne doivent être que pour amuser, bien certainement.

— Un bon maître doit toujours obéir à son domestique: Je serais désolé de vous contrarier, monsieur Baptiste, dit Flammèche. Voyons donc ce que vous avez à m'offrir en fait d'histoires, *et cœtera*.

— Nous ne manquons de rien, dit Baptiste : tenez, voilà d'abord les *Drames invisibles* de Frédéric Soulié. Les drames invisibles, c'est toujours ceux-là qu'on a envie de connaître, n'est-ce pas, monsieur ? L'homme est curieux de ce qu'on lui cache, le titre déjà est donc bien trouvé. M. Soulié, qui a fait les *Mémoires du Diable*, que monsieur devrait bien connaître, doit avoir fait sous ce titre-là quelque chose qui mérite d'être lu, bien sûr. Et puis voilà les *Billes d'agate* de M. Eugène Sue, l'auteur des *Mystères de Paris*, un auteur étonnant, monsieur ! et puis les *Amours d'un Pierrot*, et une chose qui s'intitule *Appartement de garçon à louer*. Mais ces deux-là, c'est de celui dont nous venons de lire *les Passants*, ce serait trop tôt du même. Monsieur préférerait peut-être : *Paris marié, philosophie de la Vie conjugale*, de M. de Balzac. M. de Balzac a fait bien du tort aux maris, en faisant tourner la tête à leurs femmes, à ce que m'a dit un de mes anciens maîtres, qui n'était pas garçon comme monsieur. Aimez-vous mieux quelque chose de M. Jules Sandeau, ou de M. Octave Feuillet, ou de Charles Nodier, ou de George Sand ? Monsieur ne se fâchera pas d'apprendre que cet écrivain-là c'est une dame : les femmes de génie, il n'y en a pas par douzaines. MM. Gautier, Méry, Gustave Droz, Rochefort, Villemot, Texier, Kaempfen, ont bien voulu nous envoyer déjà des articles, c'est bien aimable à eux d'avoir été si exacts. Je vois que nous ne manquerons de rien ; et comme tous les jours il va nous arriver quelque chose de nouveau, comme nous pouvons compter sur les vignettes de Gavarni, de Granville, de Bertall, de Cham et de Dantan, sur les vues de Paris, ancien et nouveau, de Clerget et de Champin, il est clair que nous allons amasser là peu à peu un livre vraiment beau et très-riche. Tiens, voilà quelque chose de M. Gozlan, un homme extrêmement fin ; les titres plairont à monsieur, avec les idées que je crois qu'il a : *Ce que c'est qu'une Parisienne* ; les *Maîtresses à*

Paris. Mais, si monsieur veut m'en croire, nous commencerons tout de même par l'histoire de *Mademoiselle Mimi Pinson*, de M. Alfred de Musset : cela me fait l'effet d'être une histoire d'amour — des étudiants et des grisettes, — et cela n'est pas en vers, quoique M. de Musset en ait fait qui doivent être bien bons, puisqu'ils ne me déplaisent pas. Oh, monsieur, lisons *Mademoiselle Mimi Pinson*!

— Va pour *Mademoiselle Mimi Pinson*, dit Flammèche; je vois, Baptiste, que vous avez des idées en littérature, et que vous prendriez goût au métier de rédacteur en chef.

— Oh, monsieur, » dit Baptiste en rougissant...

MADEMOISELLE MIMI PINSON

PROFIL DE GRISETTE

PAR ALFRED DE MUSSET

I

Parmi les étudiants qui suivaient, l'an passé, les cours de l'École de médecine, se trouvait un jeune homme nommé Eugène Aubert. C'était un garçon de bonne famille, qui avait à peu près dix-neuf ans. Ses parents vivaient en province, et lui faisaient une pension modeste, mais qui lui suffisait. Il menait une vie tranquille, et passait pour avoir un caractère fort doux. Ses camarades l'aimaient ; en toute occasion on le trouvait bon et serviable, la main généreuse et le cœur ouvert. Le seul défaut qu'on lui reprochait était un singulier penchant à la rêverie et à la solitude, et une réserve si excessive dans son langage et ses moindres actions, qu'on l'avait surnommé *la Petite Fille*, surnom, du reste, dont il riait lui-même, et auquel ses amis n'attachaient aucune idée qui pût l'offenser, le sachant aussi brave qu'un autre au besoin ; mais il était vrai que sa conduite justifiait un peu ce sobriquet, surtout

par la façon dont elle constrastait avec les mœurs de ses compagnons. Tant qu'il n'était question que de travail, il était le premier à l'œuvre; mais s'il s'agissait d'une partie de plaisir, d'un dîner au Moulin de Beurre, ou d'une contredanse à la Chaumière, *la Petite Fille* secouait la tête, et regagnait sa chambrette garnie. Chose presque monstrueuse parmi les étudiants, non-seulement Eugène n'avait pas de maîtresse, quoique son âge et sa figure eussent pu lui valoir des succès, mais on ne l'avait jamais vu faire le galant au comptoir d'une grisette, usage immémorial au quartier latin. Les beautés qui peuplent la montagne Sainte-Geneviève, et se partagent les amours des écoles, lui inspiraient une sorte de répugnance qui allait jusqu'à l'aversion. Il les regardait comme une espèce à part, dangereuse, ingrate et dépravée, née pour laisser partout le mal et le malheur en échange de quelques plaisirs. « Gardez-vous de ces femmes-là, disait-il : ce sont des poupées de fer rouge; » et il ne trouvait malheureusement que trop d'exemples pour justifier la haine qu'elles lui inspiraient. Les querelles, les désordres, quelquefois même la ruine qu'entraînent ces liaisons passagères, dont les dehors ressemblent au bonheur, n'étaient que trop faciles à citer, l'année dernière comme aujourd'hui, et probablement comme l'année prochaine.

Il va sans dire que les amis d'Eugène le raillaient continuellement sur sa morale et ses scrupules.

« Que prétends-tu, lui demandait souvent un de ses camarades, nommé Marcel, qui faisait profession d'être un bon vivant, que prouvent une faute ou un accident arrivés une fois par hasard?

— Qu'il faut s'abstenir, répondait Eugène, de peur qu'ils n'arrivent une seconde fois.

— Faux raisonnement, répliquait Marcel; argument de capucin de carte, qui tombe si le compagnon trébuche. De quoi vas-tu t'inquiéter? Tel d'entre nous a perdu au jeu; est-ce une raison pour se faire moine? L'un n'a plus le sou, l'autre boit de l'eau fraîche; est-ce qu'Élise en perd l'appétit? A qui la faute si le voisin porte sa montre au mont-de-piété pour aller se casser un bras à Montmorency? la voisine n'en est pas manchote. Tu te bats pour Rosalie; on te donne un coup d'épée; elle te tourne le dos, c'est tout simple; en a-t-elle moins fine taille? Ce sont de ces petits inconvénients dont l'existence est parsemée, et ils sont plus rares que tu ne penses. Regarde un dimanche, quand il fait beau temps, que de bonnes paires d'amis dans les cafés, les pro-

menades et les guinguettes! Considère-moi ces gros omnibus bien rebondis, bien bourrés de grisettes, qui vont au Ranelagh ou à Belleville. Compte ce qui sort, un jour de fête seulement, du quartier Saint-Jacques : les bataillons de modistes, les armées de lingères, les nuées de marchandes de tabac ; tout cela s'amuse, tout cela a ses amours; tout cela va s'abattre autour de Paris, sous les tonnelles des campagnes, comme des volées de friquets. S'il pleut, cela va au mélodrame manger des oranges et pleurer ; car cela mange beaucoup, c'est vrai, et pleure aussi très-volontiers, c'est ce qui prouve un bon caractère. Mais quel mal font ces pauvres filles, qui ont cousu, bâti, ourlé, piqué et ravaudé toute la semaine, en prêchant d'exemple le dimanche l'oubli des maux et l'amour du prochain? Et que peut faire de mieux un honnête homme, qui de son côté vient de passer huit jours à disséquer des choses peu agréables, que de se débarbouiller la vue en regardant un visage frais, une jambe ronde, et la belle nature ?

— Sépulcres blanchis, disait Eugène.

— Je dis et maintiens, continuait Marcel, qu'on peut et doit faire l'éloge des grisettes, et qu'un usage modéré en est bon. Premièrement, elles sont vertueuses, car elles passent la journée à confectionner les vêtements les plus indispensables à la pudeur et à la modestie ; en second lieu, elles sont honnêtes, car il n'y a pas de maîtresse lingère ou autre qui ne recommande à ses filles de boutique de parler au monde poliment ; troisièmement, elles sont très-soigneuses et très-propres, attendu qu'elles ont sans cesse entre les mains du linge et des étoffes qu'il ne faut pas qu'elles gâtent, sous peine d'être bien moins payées ; quatrièmement, elles sont sincères, parce qu'elle boivent du ratafia ; en cinquième lieu, elles sont économes et frugales, parce qu'elles ont beaucoup de peine à gagner trente sous, et s'il se trouve des occasions où elles se montrent gourmandes et dépensières, ce n'est jamais avec leurs propres deniers ; sixièmement, elles sont très-gaies, parce que le travail qui les occupe est en général ennuyeux à mourir, et qu'elles frétillent comme le poisson dans l'eau dès que l'ouvrage est terminé. Un autre avantage qu'on rencontre en elles, c'est qu'elles ne sont point gênantes, vu qu'elles passent leur vie clouées sur une chaise dont elles ne peuvent pas bouger, et que par conséquent il leur est impossible de courir après leurs amants comme les dames de bonne compagnie. En outre, elles ne sont pas bavardes, parce qu'elles sont obligées de compter leurs points. Elles ne dépensent pas grand'chose pour leur

chaussure, parce qu'elles marchent peu, ni pour leur toilette, parce qu'il est rare qu'on leur fasse crédit. Si on les accuse d'inconstance, ce n'est pas parce qu'elles lisent de mauvais romans ni par méchanceté naturelle ; cela tient au grand nombre de personnes différentes qui passent devant leurs boutiques ; d'un autre côté, elles prouvent suffisamment qu'elles sont capables de passions véritables par la grande quantité d'entre elles qui se jettent journellement dans la Seine ou par leur fenêtre, ou qui s'asphyxient dans leurs domiciles. Elles ont, il est vrai, l'inconvénient d'avoir presque toujours faim et soif, précisément à cause de leur grande tempérance, mais il est notoire qu'elles peuvent se contenter, en guise de repas, d'un verre de bière et d'un cigare : qualité précieuse qu'on rencontre bien rarement en ménage. Bref, je soutiens qu'elles sont bonnes, aimables, fidèles et désintéressées, et que c'est une chose regrettable, lorsqu'elles finissent à l'hôpital. »

Lorsque Marcel parlait ainsi, c'était la plupart du temps au café, quand il s'était un peu échauffé la tête ; il remplissait alors le verre de son ami, et voulait le faire boire à la santé de mademoiselle Pinson, ouvrière en linge, qui était leur voisine ; mais Eugène prenait son chapeau, et tandis que Marcel continuait à pérorer devant ses camarades, il s'esquivait doucement.

11

Mademoiselle Pinson n'était pas précisément ce qu'on appelle une jolie femme. Il y a beaucoup de différence entre une jolie femme et une jolie grisette. Si une jolie femme, reconnue pour telle, et ainsi nommée en langue parisienne, s'avisait de mettre un petit bonnet, une robe de guingan et un tablier de soie, elle serait tenue, il est vrai, de paraître une jolie grisette. Mais si une grisette s'affuble d'un chapeau, d'un camail de velours et d'une robe de Palmyre, elle n'est nullement forcée d'être une jolie femme ; bien au contraire, il est probable qu'elle aura l'air d'un portemanteau, et, en l'ayant, elle sera dans son droit. La différence consiste donc dans les conditions où vivent ces deux êtres, et principalement dans ce morceau de carton roulé, recouvert d'étoffe et appelé chapeau, que les femmes ont jugé à propos de s'appliquer de chaque côté de la tête, à peu près comme les œillères des chevaux ; (il faut remarquer cependant que les œillères

empêchent les chevaux de regarder de côté, et que le morceau de carton n'empêche rien du tout).

Quoi qu'il en soit, un petit bonnet autorise un nez retroussé, qui à son tour veut une bouche bien fendue, à laquelle il faut de belles dents et un visage rond pour cadre. Un visage rond demande des yeux brillants; le mieux est qu'ils soient le plus noirs possible, et les sourcils à l'avenant. Les cheveux sont *ad libitum*, attendu que les yeux noirs s'arrangent de tout. Un tel ensemble, comme on le voit, est loin de la beauté proprement dite. C'est ce qu'on appelle une figure chiffonnée, figure classique de grisette, qui serait peut-être laide sous le morceau de carton, mais que le bonnet rend parfois charmante, et plus jolie que la beauté. Ainsi était mademoiselle Pinson.

Marcel s'était mis dans la tête qu'Eugène devait faire la cour à cette demoiselle; pourquoi? Je n'en sais rien, si ce n'est qu'il était lui-même l'adorateur de mademoiselle Zélia, amie intime de mademoiselle Pinson. Il lui semblait naturel et commode d'arranger ainsi les choses à son goût, et de faire amicalement l'amour. De pareils calculs ne sont pas rares, et réussissent assez souvent, l'occasion, depuis que le monde existe, étant, de toutes les tentations, la plus forte. Qui peut dire ce qu'ont fait naître d'événements heureux ou malheureux, d'amours, de querelles, de joies ou de désespoirs, deux portes voisines, un escalier secret un corridor, un carreau cassé?

Certains caractères, pourtant, se refusent à ces jeux du hasard. Ils veulent conquérir leurs jouissances, non les gagner à la loterie, et ne se sentent pas disposés à aimer parce qu'ils se trouvent en diligence à côté d'une jolie femme. Tel était Eugène, et Marcel le savait; aussi avait-il formé depuis longtemps un projet assez simple, qu'il croyait merveilleux et surtout infaillible pour vaincre la résistance de son compagnon.

Il avait résolu de donner un souper, et ne trouva rien de mieux que de choisir pour prétexte le jour de sa propre fête. Il fit donc apporter chez lui deux douzaines de bouteilles de bière, un gros morceau de veau froid avec de la salade, une énorme galette de plomb, et une bouteille de vin de Champagne. Il invita d'abord deux étudiants de ses amis, puis il fit savoir à mademoiselle Zélia qu'il y avait le soir gala à la maison, et qu'elle eût à amener mademoiselle Pinson. Elles n'eurent garde d'y manquer. Marcel passait, à juste titre, pour un des talons rouges du quartier latin, de ces gens qu'on ne refuse pas;

et sept heures du soir venaient à peine de sonner, que ces deux femmes frappaient à la porte de l'étudiant, mademoiselle Zélia en robe courte, en brodequins gris et en bonnet à fleurs ; mademoiselle Pinson plus modeste, vêtue d'une robe noire qui ne la quittait pas, et qui lui donnait, disait-on, une sorte de petit air espagnol dont elle se montrait fort jalouse ; toutes deux ignoraient, on le pense bien, les secrets desseins de leur hôte.

Marcel n'avait pas fait la maladresse d'inviter Eugène d'avance ; il eût été trop sûr d'un refus de sa part. Ce fut seulement lorsque ces demoiselles eurent pris place à table, et après le premier verre vidé, qu'il demanda la permission de s'absenter quelques instants pour aller chercher un convive, et qu'il se dirigea vers la maison qu'habitait Eugène ; il le trouva, comme d'ordinaire, à son travail, seul, entouré de ses livres. Après quelques propos insignifiants, il commença à lui faire tout doucement ses reproches accoutumés, qu'il se fatiguait trop, qu'il avait tort de ne prendre aucune distraction, puis il lui proposa un tour de promenade. Eugène, un peu las, en effet, ayant étudié toute la journée, accepta ; les deux jeunes gens sortirent ensemble, et il ne fut pas difficile à Marcel, après quelques tours d'allée au Luxembourg, d'obliger son ami à entrer chez lui.

Les deux grisettes, restées seules, et ennuyées probablement d'attendre, avaient débuté par se mettre à l'aise ; elles avaient ôté leurs châles et leurs bonnets, et dansaient en chantant une contredanse, non sans faire de temps en temps honneur aux provisions, par manière d'essai. Les yeux déjà brillants et le visage animé, elles s'arrêtèrent joyeuses et un peu essoufflées, lorsque Eugène les salua d'un air à la fois timide et surpris. Attendu ses mœurs solitaires, il était à peine connu d'elles ; aussi l'eurent-elles bientôt dévisagé des pieds à la tête avec cette curiosité intrépide qui est le privilége de leur caste ; puis elles reprirent leur chanson et leur danse, comme si de rien n'était. Le nouveau venu, à demi déconcerté, faisait déjà quelques pas en arrière, songeant peut-être à la retraite, lorsque Marcel, ayant fermé la porte à double tour, jeta bruyamment la clef sur la table.

« Personne encore ! s'écria-t-il. Que font donc nos amis ? Mais n'importe, le sauvage nous appartient. Mesdemoiselles, je vous présente le plus vertueux jeune homme de France et de Navarre, qui désire depuis longtemps avoir l'honneur de faire votre connaissance, et qui est particulièrement grand admirateur de mademoiselle Pinson. »

La contredanse s'arrêta de nouveau; mademoiselle Pinson fit un léger salut, et reprit son bonnet :

« Eugène! s'écria Marcel, c'est aujourd'hui ma fête; ces deux dames ont bien voulu venir la célébrer avec nous. Je t'ai presque amené de force, c'est vrai; mais j'espère que tu resteras de bon gré à notre commune prière. Il est à présent huit heures à peu près; nous avons le temps de fumer une pipe en attendant que l'appétit nous vienne. »

Parlant ainsi, il jeta un regard significatif à mademoiselle Pinson, qui, le comprenant aussitôt, s'inclina une seconde fois en souriant, et dit d'une voix douce à Eugène : « Oui, monsieur, nous vous en prions. »

En ce moment les deux étudiants que Marcel avait invités frappèrent à la porte. Eugène vit qu'il n'y avait pas moyen de reculer sans trop de mauvaise grâce, et, se résignant, prit place avec les autres.

III

Le souper fut long et bruyant. Ces messieurs ayant commencé par remplir la chambre d'un nuage de fumée, buvaient d'autant pour se rafraîchir. Ces dames faisaient les frais de la conversation, et égayaient la compagnie de propos plus ou moins piquants aux dépens de leurs amis et connaissances, et d'aventures plus ou moins croyables, tirées des arrière-boutiques. Si la matière manquait de vraisemblance, du moins n'était-elle pas stérile. Deux clercs d'avoué, à les en croire, avaient gagné vingt mille francs en jouant sur les fonds espagnols, et les avaient mangés en six semaines avec deux marchandes de gants; le fils d'un des plus riches banquiers de Paris avait proposé à une célèbre lingère une loge à l'Opéra et une maison de campagne qu'elle avait refusées, aimant mieux soigner ses parents et rester fidèle à un commis des *Deux-Magots*; certain personnage qu'on ne pouvait nommer, et qui était forcé par son rang à s'envelopper du plus grand mystère, venait incognito rendre visite à une brodeuse du passage du Pont-Neuf, laquelle avait été enlevée tout à coup par ordre supérieur, mise dans une chaise de poste à minuit, avec un portefeuille plein de billets de banque, et envoyée aux États-Unis, etc., etc.

« Suffit, dit Marcel, nous connaissons cela. Zélia improvise, et quant à mademoiselle Mimi (ainsi s'appelait mademoiselle Pinson en petit comité), ses renseignements sont imparfaits. Vos clercs d'avoué n'ont gagné qu'une entorse en voltigeant sur les ruisseaux ; votre banquier a offert une orange, et votre brodeuse est si peu aux États-Unis, qu'elle est visible tous les jours, de midi à quatre heures, à l'hôpital de la Charité, où elle a pris un logement par suite de manque de comestibles. »

Eugène était assis auprès de mademoiselle Pinson. Il crut remarquer, à ce dernier mot, prononcé avec une indifférence complète, qu'elle pâlissait. Mais presque aussitôt elle se leva, alluma une cigarette, et s'écria d'un air délibéré :

« Silence à votre tour ; je demande la parole. Puisque le sieur Marcel ne croit pas aux fables, je vais raconter une histoire véritable, *et quorum pars magna fui.*

— Vous parlez latin? dit Eugène.

— Comme vous voyez, répondit mademoiselle Pinson ; cette sentence me vient de mon oncle, qui a servi sous le grand Napoléon, et qui n'a jamais manqué de la dire avant de réciter une bataille. Si vous ignorez ce que ces mots signifient, vous pouvez l'apprendre sans payer ; cela veut dire : Je vous en donne ma parole d'honneur. Vous saurez donc que la semaine passée, je m'étais rendue avec deux de mes amies, Blanchette et Rougette, au théâtre de l'Odéon.

— Attendez que je coupe la galette, dit Marcel.

— Coupez, mais écoutez, reprit mademoiselle Pinson. J'étais donc allée avec Blanchette et Rougette à l'Odéon, voir une tragédie. Rougette, comme vous savez, vient de perdre sa grand'mère ; elle a hérité de quatre cents francs. Nous avions pris une baignoire ; trois étudiants se trouvaient au parterre ; ces jeunes gens nous avisèrent, et, sous prétexte que nous étions seules, nous invitèrent à souper.

— De but en blanc? demanda Marcel ; en vérité, c'est très-galant. Et vous avez refusé, je suppose.

— Non, monsieur, dit mademoiselle Pinson, nous acceptâmes, et, à l'entr'acte, sans attendre la fin de la pièce, nous nous transportâmes chez Viot.

— Avec vos cavaliers?

— Avec nos cavaliers. Le garçon commença, bien entendu, par

nous dire qu'il n'y avait plus rien ; mais une pareille inconvenance n'était pas faite pour nous arrêter. Nous ordonnâmes qu'on allât par la ville chercher ce qui pouvait manquer. Rougette prit la plume, et commanda un festin de noces : des crevettes, une omelette au sucre, des beignets, des moules, des œufs à la neige, tout ce qu'il y a dans le monde des marmites. Nos jeunes inconnus, à dire vrai, faisaient légèrement la grimace.

— Je le crois parbleu bien, dit Marcel.

— Nous n'en tînmes compte. La chose apportée, nous commençâmes à faire les jolies femmes. Nous ne trouvions rien de bon, tout nous dégoûtait. A peine un plat était-il entamé, que nous le renvoyions pour en demander un autre. « Garçon, emportez cela; ce n'est pas tolérable. Où avez-vous pris des horreurs pareilles ? » Nos inconnus désirèrent manger ; mais il ne leur fut pas loisible. Bref, nous soupâmes comme dînait Sancho, et la colère nous porta même à briser quelques ustensiles.

— Belle conduite ! et comment payer ?

— Voilà précisément la question que les trois inconnus s'adressèrent ; par l'entretien qu'ils eurent à voix basse, l'un d'eux nous parut posséder six francs, l'autre infiniment moins, et le troisième n'avait que sa montre, qu'il tira généreusement de sa poche. En cet état, les trois infortunés se présentèrent au comptoir, dans le but d'obtenir un délai quelconque. Que pensez-vous qu'on leur répondit ?

— Je pense, répliqua Marcel, que l'on vous a gardées en gage, et qu'on les a conduits au violon.

— C'est une erreur, dit mademoiselle Pinson. Avant de monter dans le cabinet, Rougette avait pris ses mesures, et tout était payé d'avance. Imaginez le coup de théâtre, à cette réponse de Viot : « Messieurs, tout est payé ! » Nos inconnus nous regardèrent comme jamais trois chiens n'ont regardé trois évêques, avec une stupéfaction piteuse mêlée d'un pur attendrissement. Nous, cependant, sans feindre d'y prendre garde, nous descendîmes et fîmes venir un fiacre. « Chère marquise, me dit Rougette, il faut reconduire ces messieurs chez eux.
— Volontiers, chère comtesse, » répondis-je. Nos pauvres amoureux ne savaient plus quoi dire. Je vous demande s'ils étaient penauds ! Ils se défendaient de notre politesse, ils ne voulaient pas qu'on les reconduisît, ils refusaient de dire leur adresse ; je le crois bien, ils étaient

convaincus qu'ils avaient affaire à des femmes du monde, et ils demeuraient rue du Chat-qui-pêche ! »

Les deux étudiants, amis de Marcel, qui, jusque-là, n'avaient guère fait que fumer et boire en silence, semblèrent peu satisfaits de cette histoire. Leurs visages se rembrunirent ; peut-être en savaient-ils autant que mademoiselle Pinson sur ce malencontreux souper, car ils jetèrent sur elle un regard inquiet, lorsque Marcel lui dit en riant :

« Nommez les masques, mademoiselle Mimi. Puisque c'est de la semaine dernière, il n'y a plus d'inconvénient.

— Jamais, monsieur, dit la grisette. On peut berner un homme, mais lui faire tort dans sa carrière, jamais.

— Vous avez raison, dit Eugène, et vous agissez en cela plus sagement peut-être que vous ne pensez. De tous ces jeunes gens qui peuplent les écoles, il n'y en a presque pas un seul qui n'ait derrière lui quelque faute ou quelque folie, et cependant c'est de là que sort tous les jours ce qu'il y a en France de plus distingué et de plus respectable : des médecins, des magistrats...

— Oui, reprit Marcel, c'est la vérité. Il y a des pairs de France en herbe qui dînent chez Flicoteaux, et qui n'ont pas toujours de quoi payer la carte. Mais, ajouta-t-il en clignant de l'œil, n'avez-vous pas revu vos inconnus ?

— Pour qui nous prenez-vous ? répondit mademoiselle Pinson d'un air sérieux et presque offensé. Connaissez-vous Blanchette et Rougette ? et supposez-vous que moi-même...

— C'est bon, dit Marcel, ne vous fâchez pas. Mais voilà, en somme, une belle équipée. Trois écervelées qui n'avaient peut-être pas de quoi dîner le lendemain, et qui jettent l'argent par les fenêtres pour le plaisir de mystifier trois pauvres diables qui n'en peuvent mais !

— Pourquoi nous invitent-ils à souper ? » répondit mademoiselle Mimi Pinson.

IV

Avec la galette parut, dans sa gloire, l'unique bouteille de vin de Champagne qui devait composer le dessert. Avec le vin on parla chanson.

« Je vois, dit Marcel, je vois, comme dit Cervantes, Zélia qui

tousse ; c'est signe qu'elle veut chanter. Mais si ces messieurs le trouvent bon, c'est moi qu'on fête, et qui par conséquent prie mademoiselle Mimi, si elle n'est pas enrouée par son anecdote, de nous honorer d'un couplet. Eugène, continua-t-il, sois donc un peu galant, trinque avec ta voisine, et demande-lui un couplet pour moi. »

Eugène rougit et obéit. De même que mademoiselle Pinson n'avait pas dédaigné de le faire pour l'engager lui-même à rester, il s'inclina, et lui dit timidement :

« Oui, mademoiselle, nous vous en prions. »

En même temps il souleva son verre, et toucha celui de la grisette. De ce léger choc sortit un son clair et argentin ; mademoiselle Pinson saisit cette note au vol, et d'une voix pure et fraîche, la continua longtemps en cadence.

« Allons, dit-elle, j'y consens, puisque mon verre me donne le *la*. Mais que voulez-vous que je vous chante ? Je ne suis pas bégueule, je vous en préviens, mais je ne sais pas de couplets de corps de garde, je ne m'encanaille pas la mémoire.

— Connu, dit Marcel, vous êtes une vertu ; allez votre train, les opinions sont libres.

— Eh bien, reprit mademoiselle Pinson, je vais vous chanter à la bonne venue des couplets qu'on a faits sur moi.

— Attention ! Quel est l'auteur ?

— Mes camarades du magasin : c'est de la poésie faite à l'aiguille ; ainsi je réclame l'indulgence.

— Y a-t-il un refrain à votre chanson ?

— Certainement : la belle demande !

— En ce cas-là, dit Marcel, prenons nos couteaux, et, au refrain, tapons sur la table, mais tâchons d'aller en mesure. Zélia peut s'abstenir, si elle veut.

— Pourquoi cela, malhonnête garçon ? demanda Zélia en colère.

— Pour cause, répondit Marcel ; mais si vous désirez être de la partie, tenez, frappez avec un bouchon, cela aura moins d'inconvénients pour nos oreilles et pour vos blanches mains. »

Marcel avait rangé en rond les verres et les assiettes, et s'était assis au milieu de la table, son couteau à la main. Les deux étudiants du souper de Rougette, un peu ragaillardis, ôtèrent le fourneau de leurs pipes pour frapper avec le tuyau de bois ; Eugène rêvait, Zélia boudait. Mademoiselle Pinson prit une assiette et fit signe qu'elle voulait

la casser, ce à quoi Marcel répondit par un geste d'assentiment; en sorte que la chanteuse, ayant pris les morceaux pour s'en faire des castagnettes, commença ainsi les couplets que ses compagnes avaient composés, après s'être excusée d'avance de ce qu'ils pouvaient contenir de trop flatteur pour elle :

MADEMOISELLE MIMI PINSON

Mimi Pinson est une blonde,
Une blonde que l'on connaît;
Elle n'a qu'une robe au monde,
 Landerirette!
 Et qu'un bonnet.
Le Grand Turc en a davantage;
Dieu voulut de cette façon
 La rendre sage.
On ne peut pas la mettre en gage,
La robe de Mimi Pinson.

Mimi Pinson porte une rose,
Une rose blanche au côté;
Cette fleur dans son cœur éclose,
 Landerirette!
 C'est la gaîté.
Quand un bon souper la réveille,
Elle fait sortir la chanson
 De la bouteille.
Parfois il penche sur l'oreille,
Le bonnet de Mimi Pinson.

Elle a les yeux et la main prestes;
Les carabins, matin et soir,
Usent les manches de leurs vestes,
 Landerirette!
 A son comptoir.
Quoique sans maltraiter personne,
Mimi leur fait mieux la leçon
 Qu'à la Sorbonne.
Il ne faut pas qu'on la chiffonne,
La robe de Mimi Pinson.

Mimi Pinson peut rester fille;
Si Dieu le veut, c'est dans son droit.
Elle aura toujours son aiguille,
 Landerirette!
 Au bout du doigt.
Pour entreprendre sa conquête,
Ce n'est pas tout qu'un beau garçon,
 Faut être honnête,
Car il n'est pas loin de sa tête,
Le bonnet de Mimi Pinson.

D'un gros bouquet de fleur d'orange
Si l'Amour veut la couronner,
Elle a quelque chose en échange,
 Landerirette!
 A lui donner.
Ce n'est pas, on se l'imagine,
Un manteau sur un écusson
 Fourré d'hermine;
C'est l'étui d'une perle fine,
La robe de Mimi Pinson.

Mimi n'a pas l'âme vulgaire,
Mais son cœur est républicain.
Aux trois jours, elle a fait la guerre,
 Landerirette!
 En casaquin.
A défaut d'une hallebarde,
On l'a vue avec son poinçon
 Monter la garde.
Heureux qui mettra la cocarde
Au bonnet de Mimi Pinson!

Les couteaux et les pipes, voire même les chaises, avaient fait leur tapage, comme de raison, à la fin de chaque couplet. Les verres dansaient sur la table, et les bouteilles, à moitié pleines, se balançaient joyeusement en se donnant de petits coups d'épaule.

« Et ce sont vos bonnes amies, dit Marcel, qui vous ont fait cette chanson-là ? il y a un teinturier, c'est trop musqué. Parlez-moi de ces bons airs où on dit les choses ! et il entonna d'une voix forte :

Nanette n'avait pas encor quinze ans...

— Assez, assez, dit mademoiselle Pinson ; dansons plutôt, faisons un tour de valse. Y a-t-il ici un musicien quelconque ?

— J'ai ce qu'il vous faut, répondit Marcel, j'ai une guitare ; mais, continua-t-il en décrochant l'instrument, ma guitare n'a pas ce qu'il lui faut ; elle est chauve de toutes ses cordes.

— Mais voilà un piano, dit Zélia, Marcel va nous faire danser. »

Marcel lança à sa maîtresse un regard aussi furieux que si elle l'eût accusé d'un crime. Il était vrai qu'il en savait assez pour jouer une contredanse ; mais c'était pour lui, comme pour bien d'autres, une espèce de torture à laquelle il se soumettait peu volontiers. Zélia, en le trahissant, se vengeait du bouchon.

« Êtes-vous folle? dit Marcel; vous savez bien que ce piano n'est là que pour la gloire, et qu'il n'y a que vous qui l'écorchiez, Dieu le sait. Où avez-vous pris que je sache faire danser? Je ne sais que la *Marseillaise,* que je joue d'un seul doigt. Si vous vous adressiez à Eugène, à la bonne heure, voilà un garçon qui s'y entend ; mais je ne veux pas l'ennuyer à ce point, je m'en garderai bien : il n'y a que vous ici d'assez indiscrète pour faire des choses pareilles sans crier gare. »

Pour la troisième fois, Eugène rougit, et s'apprêta à faire ce qu'on lui demandait d'une façon si politique et si détournée. Il se mit donc au piano, et un quadrille s'organisa.

Ce fut presque aussi long que le souper. Après la contredanse vint une valse ; après la valse, le galop : car on galope encore au quartier latin. Ces dames surtout étaient infatigables, et faisaient des gambades et des éclats de rire à réveiller tout le voisinage. Bientôt Eugène, doublement fatigué par le bruit et par la veillée, tomba, tout en jouant machinalement, dans une sorte de demi-sommeil, comme les postillons qui dorment à cheval. Les danseuses passaient et repassaient devant lui comme des fantômes dans u rêve ; et comme rien n'est plus aisément triste qu'un homme qui regarde rire les autres, la mélancolie à laquelle il était sujet, ne tarda pas à s'emparer de lui : « Triste joie ! pensait-il ; misérables plaisirs ! instants qu'on croit volés au malheur ! Et qui sait laquelle de ces cinq personnes qui sautent si gaiement devant moi est sûre, comme disait Marcel, d'avoir de quoi dîner demain ? »

Comme il faisait cette réflexion, mademoiselle Pinson passa près de lui ; il crut la voir, tout en galopant, prendre à la dérobée un morceau de galette resté sur la table, et le mettre discrètement dans sa poche.

V

Le jour commençait à paraître quand la compagnie se sépara. Eugène, avant de rentrer chez lui, marcha quelque temps dans les rues pour respirer l'air frais du matin. Suivant toujours ses tristes pensées, il se répétait tout bas, malgré lui, la chanson de la grisette :

> Elle n'a qu'une robe au monde,
> Et qu'un bonnet.

« Est-ce possible? se demandait-il. La misère peut-elle être poussée à ce point, se montrer si franchement, et se railler d'elle-même? Peut-on rire de ce qu'on manque de pain? »

Le morceau de galette emporté n'était pas un indice douteux. Eugène ne pouvait s'empêcher d'en sourire, et en même temps d'être ému de pitié. « Cependant, pensait-il encore, elle a pris de la galette et non du pain ; il se peut que ce soit par gourmandise. Qui sait? c'est peut-être l'enfant d'une voisine à qui elle veut rapporter un gâteau ; peut-être une portière bavarde qui raconterait qu'elle a passé la nuit dehors, un cerbère qu'il faut apaiser. »

Ne regardant pas où il allait, Eugène s'était engagé par hasard dans ce dédale de petites rues qui sont derrière le carrefour Buci, et dans lesquelles une voiture passe à peine. Au moment où il allait revenir sur ses pas, une femme, enveloppée dans un mauvais peignoir, la tête nue, les cheveux en désordre, pâle et défaite, sortit d'une vieille maison. Elle semblait tellement faible qu'elle pouvait à peine marcher ; ses genoux fléchissaient ; elle s'appuyait sur les murailles, et paraissait vouloir se diriger vers une porte voisine où se trouvait une boîte aux lettres, pour y jeter un billet qu'elle tenait à la main. Surpris et effrayé, Eugène s'approcha d'elle, et lui demanda où elle allait, ce qu'elle cherchait, et s'il pouvait l'aider. En même temps il étendit le bras pour la soutenir, car elle était près de tomber sur la borne. Mais, sans lui répondre, elle recula avec une sorte de crainte et de fierté. Elle jeta à terre son billet, montra du doigt la boîte, et paraissant rassembler toutes ses forces : « Là! » dit-elle

seulement ; puis, continuant à se traîner aux murs, elle regagna sa maison. Eugène essaya en vain de l'obliger à prendre son bras, et de renouveler ses questions. Elle rentra lentement dans l'allée sombre et étroite d'où elle était sortie.

Eugène avait ramassé la lettre ; il fit d'abord quelques pas pour la mettre à la poste, mais il s'arrêta bientôt. Cette étrange rencontre l'avait si fort troublé, et il se sentait frappé d'une sorte d'horreur mêlée d'une sorte de compassion si vive, qu'avant de prendre le temps de la réflexion il rompit le cachet presque involontairement. Il lui semblait odieux et impossible de ne pas chercher, n'importe par quel moyen, à pénétrer un tel mystère. Évidemment cette femme était mourante ; était-ce de maladie ou de faim ? Ce devait être, en tout cas, de misère. Eugène ouvrit la lettre ; elle portait sur l'adresse : « A monsieur le baron de***, » et renfermait ce qui suit :

« Lisez cette lettre, monsieur, et par pitié ne rejetez pas ma
« prière. Vous pouvez me sauver, et vous seul. Croyez ce que je
« vous dis, sauvez-moi, et vous aurez fait une bonne action qui vous
« portera bonheur. Je viens de faire une cruelle maladie qui m'a ôté
« le peu de force et de courage que j'avais. Le mois d'août, je rentre
« en magasin ; mes effets sont retenus dans mon dernier logement,
« et j'ai presque la certitude qu'avant samedi je me trouverai tout à
« fait sans asile. J'ai si peur de mourir de faim, que ce matin j'avais
« pris la résolution de me jeter à l'eau, car je n'ai rien pris encore
« depuis près de vingt-quatre heures. Lorsque je me suis souvenue
« de vous, un peu d'espoir m'est venu au cœur. N'est-ce pas que
« je ne me suis pas trompée ? Monsieur, je vous en supplie à genoux,
« si peu que vous ferez pour moi me laissera respirer encore quelques
« jours. Moi, j'ai peur de mourir, et puis je n'ai que vingt-trois
« ans ! Je viendrai peut-être à bout, avec un peu d'aide, d'atteindre
« le premier du mois. Si je savais des mots pour exciter votre pitié, je
« vous les dirais, mais rien ne me vient à l'idée. Je ne puis que pleurer
« de mon impuissance, car, je le crains bien, vous ferez de ma lettre
« comme on fait quand on en reçoit trop souvent de pareilles : vous
« la déchirerez, sans penser qu'une pauvre femme est là qui attend les
« heures et les minutes avec l'espoir que vous aurez pensé qu'il
« serait par trop cruel de la laisser ainsi dans l'incertitude. Ce n'est
« pas l'idée de donner un louis, qui est si peu de chose pour vous,
« qui vous retiendra, j'en suis persuadée ; aussi il me semble que

« rien ne vous est plus facile que de plier votre aumône dans un papier,
« et de mettre sur l'adresse : A mademoiselle Bertin, rue de l'Éperon.
« J'ai changé de nom depuis que je travaille dans les magasins, car
« le mien est celui de ma mère. En sortant de chez vous, donnez cela
« à un commissionnaire. J'attendrai mercredi et jeudi, et je prierai avec
« ferveur pour que Dieu vous rende humain.

« Il me vient à l'idée que vous ne croyez pas à tant de misère ;
« mais si vous me voyiez, vous seriez convaincu.

« Rougette. »

Si Eugène avait d'abord été touché en lisant ces lignes, son étonnement redoubla, on le pense bien, lorsqu'il vit la signature. Ainsi c'était cette même fille qui avait follement dépensé son argent en parties de plaisir, et imaginé ce souper ridicule raconté par mademoiselle Pinson, c'était elle que le malheur réduisait à cette souffrance et à une semblable prière. Tant d'imprévoyance et de folie semblait à Eugène un rêve incroyable. Mais point de doute, la signature était là ; et mademoiselle Pinson, dans le courant de la soirée, avait également prononcé le nom de guerre de son amie Rougette, devenue mademoiselle Bertin. Comment se trouvait-elle tout à coup abandonnée, sans secours, sans pain, presque sans asile? Que faisaient ses amies de la veille, pendant qu'elle expirait peut-être dans quelque grenier de cette maison ? Et qu'était-ce que cette maison même où l'on pouvait mourir ainsi?

Ce n'était pas le moment de faire des conjectures; le plus pressé était de venir au secours de la faim. Eugène commença par entrer dans la boutique d'un restaurateur qui venait de s'ouvrir, et par acheter ce qu'il put y trouver. Cela fait, il s'achemina, suivi du garçon, vers le logis de Rougette; mais il éprouvait de l'embarras à se présenter brusquement ainsi ; l'air de fierté qu'il avait trouvé à cette pauvre fille lui faisait craindre, sinon un refus, du moins un mouvement de vanité blessée ; comment lui avouer qu'il avait lu sa lettre? Lorsqu'il fut arrivé devant la porte :

« Connaissez-vous, dit-il au garçon, une jeune personne qui demeure dans cette maison, et qui s'appelle mademoiselle Bertin?

— Oh! que oui, monsieur! répondit le garçon. C'est nous qui

portons habituellement chez elle. Mais si monsieur y va, ce n'est pas le jour. Actuellement elle est à la campagne.

— Qui vous l'a dit? demanda Eugène.

— Pardi, monsieur, c'est la portière! Mademoiselle Rougette aime à bien dîner, mais elle n'aime pas beaucoup à payer. Elle a plutôt fait de commander des poulets rôtis et des homards que rien du tout; mais pour voir son argent, ce n'est pas une fois qu'il faut y retourner! Aussi nous savons dans le quartier quand elle y est ou quand elle n'y est pas...

— Elle est revenue, reprit Eugène. Montez chez elle, laissez-lui ce que vous portez, et si elle vous doit quelque chose, ne lui demandez rien aujourd'hui. Cela me regarde, et je reviendrai. Si elle veut savoir qui lui envoie ceci, vous répondrez que c'est le baron de ***. »

Sur ces mots Eugène s'éloigna; chemin faisant il rajusta comme il put le cachet de la lettre, et la mit à la poste. « Après tout, pensa-t-il, Rougette ne refusera pas, et si elle trouve que la réponse à son billet a été un peu prompte, elle s'en expliquera avec son baron. »

VI

Les étudiants, non plus que les grisettes, ne sont pas riches tous les jours. Eugène comprenait très-bien que pour donner un air de vraisemblance à la petite fable que le garçon devait faire, il eût fallu joindre à son envoi le louis que demandait Rougette; mais là était la difficulté : les louis ne sont pas précisément la monnaie courante de la rue Saint-Jacques; d'une autre part, Eugène venait de s'engager à payer le restaurateur; et par malheur son tiroir, en ce moment, n'était guère mieux garni que sa poche. C'est pourquoi il prit, sans différer, le chemin de la place du Panthéon.

En ce temps-là demeurait encore sur cette place ce fameux barbier qui a fait banqueroute et s'est ruiné en ruinant les autres. Là, dans l'arrière-boutique, où se faisaient en secret la grande et la petite usure, venait tous les jours l'étudiant pauvre et sans souci, amoureux, peut-être, emprunter à énorme intérêt quelques pièces d'argent dépensées le soir et chèrement payées le lendemain; là entrait fur-

tivement la grisette, la tête basse, le regard honteux, venant louer pour une partie de campagne un chapeau fané, un châle reteint, une chemise achetée au mont-de-piété ; là, des jeunes gens de bonne maison, ayant besoin de vingt-cinq louis, souscrivaient pour deux ou trois mille francs de lettres de change ; des mineurs mangeaient leur bien en herbe ; des étourdis ruinaient leurs familles et souvent perdaient leur avenir. Depuis la courtisane titrée à qui un bracelet tourne la tête, jusqu'au cuistre nécessiteux qui convoite un bouquin ou un plat de lentilles, tout venait là comme aux sources du Pactole, et l'usurier barbier, fier de sa clientèle et de ses exploits, jusqu'à s'en vanter, entretenait la prison de Clichy en attendant qu'il y allât lui-même.

Telle était la triste ressource à laquelle Eugène, bien qu'avec répugnance, allait avoir recours pour obliger Rougette, ou pour être du moins en mesure de le faire ; car il ne lui semblait pas prouvé que la demande adressée au baron produisit l'effet désirable. C'était de la part d'un étudiant beaucoup de charité, à vrai dire, que de s'engager ainsi pour une inconnue ; mais Eugène croyait en Dieu : toute bonne action lui semblait nécessaire.

Le premier visage qu'il aperçut en entrant chez le barbier fut celui de son ami Marcel, assis devant une toilette, une serviette au cou, et feignant de se faire coiffer. Le pauvre garçon venait peut-être chercher de quoi payer son souper de la veille ; il semblait fort préoccupé, et fronçait les sourcils d'un air peu satisfait, tandis que le coiffeur, feignant de son côté de lui passer dans les cheveux un fer parfaitement froid, lui parlait à demi-voix dans son accent gascon. Devant une autre toilette, dans un petit cabinet, se tenait assis, également affublé d'une serviette, un étranger fort inquiet, regardant sans cesse de côté et d'autre ; et, par la porte entr'ouverte de l'arrière-boutique, on apercevait dans une vieille psyché la silhouette passablement maigre d'une jeune fille qui, aidée de la femme du coiffeur, essayait une robe à carreaux écossais.

« Que viens-tu faire ici à cette heure ? » s'écria Marcel, dont la figure reprit l'expression de sa bonne humeur habituelle dès qu'il reconnut son ami.

Eugène s'assit près de la toilette, et expliqua en peu de mots la rencontre qu'il avait faite, et le dessein qui l'amenait.

« Ma foi, dit Marcel, tu es bien candide. De quoi te mêles-tu puis-

qu'il y a un baron ? Tu as vu une jeune fille intéressante qui éprouvait le besoin de prendre quelque nourriture : tu lui as payé un poulet froid, c'est digne de toi; il n'y a rien à dire. Tu n'exiges d'elle aucune reconnaissance, l'incognito te plaît; c'est héroïque. Mais aller plus loin, c'est de la chevalerie; engager sa montre ou sa signature pour une lingère que protège un baron et que l'on n'a pas l'honneur de fréquenter, cela ne s'est pratiqué, de mémoire humaine, que dans la Bibliothèque bleue.

— Ris de moi si tu veux, répondit Eugène. Je sais qu'il y a dans ce monde beaucoup plus de malheureux que je n'en puis soulager; ceux que je ne connais pas, je les plains; si j'en vois un, il faut que je l'aide. Il m'est impossible, quoi que je fasse, de rester indifférent devant la souffrance. Ma charité ne va pas jusqu'à chercher les pauvres, je ne suis pas assez riche pour cela; mais quand je les trouve, je fais l'aumône.

— En ce cas, reprit Marcel, tu as fort à faire; il n'en manque pas dans ce pays-ci.

— Qu'importe! dit Eugène, encore ému du spectacle dont il venait d'être témoin; vaut-il mieux laisser mourir les gens et passer son chemin? Cette malheureuse est une étourdie, une folle, tout ce que tu voudras; elle ne mérite peut-être pas la compassion qu'elle fait naître; mais cette compassion, je la sens. Vaut-il mieux agir comme ses bonnes amies, qui déjà ne semblent pas plus se soucier d'elle que si elle n'était plus au monde, et qui l'aidaient hier à se ruiner? A qui peut-elle avoir recours? à un étranger qui allumera un cigare avec sa lettre, ou à mademoiselle Pinson, je suppose, qui soupe en ville et danse de tout son cœur, pendant que sa compagne meurt de faim? Je t'avoue, mon cher Marcel, que tout cela, bien sincèrement, me fait horreur. Cette petite évaporée d'hier soir, avec sa chanson et ses quolibets, riant et babillant chez toi, au moment même où l'autre, l'héroïne de son conte, expire dans un grenier, me soulève le cœur. Vivre ainsi en amies, presque en sœurs, pendant des jours et des semaines, courir les théâtres, les bals, les cafés, et ne pas savoir le lendemain si l'une est morte et l'autre en vie, c'est pis que l'indifférence des égoïstes, c'est l'insensibilité de la brute. Ta mademoiselle Pinson est un monstre, et tes grisettes que tu vantes, ces mœurs sans vergogne, ces amitiés sans âme, je ne sais rien de si méprisable! »

Le barbier, qui, pendant ces discours, avait écouté en silence, et

continué de promener son fer froid sur la tête de Marcel, sourit d'un air malin lorsque Eugène se tut. Tour à tour bavard comme une pie, ou plutôt comme un perruquier qu'il était, lorsqu'il s'agissait de méchants propos, taciturne et laconique comme un Spartiate dès que les affaires étaient en jeu, il avait adopté la prudente habitude de laisser toujours d'abord parler ses pratiques, avant de mêler son mot à la conversation. L'indignation qu'exprimait Eugène en termes si violents lui fit toutefois rompre le silence.

« Vous êtes sévère, monsieur, dit-il en riant et en gasconnant. J'ai l'honneur de coiffer mademoiselle Mimi, et je crois que c'est une fort excellente personne.

— Oui, dit Eugène, excellente en effet, s'il est question de boire et de fumer.

— Possible, reprit le barbier, je ne dis pas non. Les jeunes personnes, ça rit, ça chante, ça fume ; mais il y en a qui ont du cœur.

— Où voulez-vous en venir, père Cadédis? demanda Marcel. Pas tant de diplomatie, expliquez-vous tout net.

— Je veux dire, répliqua le barbier en montrant l'arrière-boutique, qu'il y a là, pendue à un clou, une petite robe de soie noire que ces messieurs connaissent sans doute, s'ils connaissent la propriétaire, car elle ne possède pas une garde-robe très-compliquée. Mademoiselle Mimi m'a envoyé cette robe ce matin au petit jour ; et je présume que si elle n'est pas venue au secours de la petite Rougette, c'est qu'elle-même ne roule pas sur l'or.

— Voilà qui est curieux, dit Marcel, se levant et entrant dans l'arrière-boutique, sans égard pour la pauvre femme aux carreaux écossais ; la chanson de Mimi en a donc menti, puisqu'elle met sa robe en gage ? Mais avec quoi diable fera-t-elle ses visites à présent ? Elle ne va donc pas dans le monde aujourd'hui ? »

Eugène avait suivi son ami ; le barbier ne les trompait pas : dans un coin poudreux, au milieu d'autres hardes de toute espèce, était humblement et tristement suspendue l'unique robe de mademoiselle Pinson.

« C'est bien cela, dit Marcel ; je reconnais ce vêtement pour l'avoir vu tout neuf il y a dix-huit mois. C'est la robe de chambre, l'amazone et l'uniforme de parade de mademoiselle Mimi. Il doit y avoir à la manche gauche une petite tache grosse comme une pièce de cinq sous, causée par le vin de Champagne. Et combien avez-vous prêté là-dessus,

père Cadédis, car je suppose que cette robe n'est pas vendue, et qu'elle ne se trouve dans ce boudoir qu'en qualité de nantissement?

— J'ai prêté quatre francs, répondit le barbier; et je vous assure, monsieur, que c'est pure charité; à tout autre je n'aurais pas avancé plus de quarante sous; car la pièce est diablement mûre, on y voit à travers; c'est une lanterne magique. Mais je sais que mademoiselle Mimi me payera; elle est bonne pour quatre francs.

— Pauvre Mimi! reprit Marcel. Je gagerais tout de suite mon bonnet qu'elle n'a emprunté cette petite somme que pour l'envoyer à Rougette.

— Ou pour payer quelque dette criarde, dit Eugène.

— Non, dit Marcel, je connais Mimi; je la crois incapable de se dépouiller pour un créancier.

— Possible encore, dit le barbier. J'ai connu mademoiselle Mimi dans une position meilleure que celle où elle se trouve actuellement; elle avait alors un grand nombre de dettes. On se présentait journellement chez elle pour saisir ce qu'elle possédait, et on avait fini, en effet, par lui prendre tous ses meubles, excepté son lit, car ces messieurs savent sans doute qu'on ne prend pas le lit d'un débiteur. Or, mademoiselle Mimi avait dans ce temps-là quatre robes fort convenables. Elle les mettait toutes les quatre l'une sur l'autre, et elle couchait avec pour qu'on ne les saisît pas; c'est pourquoi je serais surpris si, n'ayant plus qu'une seule robe aujourd'hui, elle l'engageait pour payer quelqu'un.

— Pauvre Mimi, répéta Marcel. Mais, en vérité, comment s'arrange-t-elle? Elle a donc trompé ses amis? elle possède donc un vêtement inconnu? Peut-être se trouve-t-elle malade d'avoir mangé trop de galette; et, en effet, si elle est au lit, elle n'a que faire de s'habiller. N'importe, père Cadédis, cette robe me fait peine, avec ses manches pendantes qui ont l'air de demander grâce; tenez, retranchez-moi quatre francs sur les trente-cinq livres que vous venez de m'avancer, et mettez-moi cette robe dans une serviette, que je la rapporte à cette enfant. Eh bien, Eugène, continua-t-il, que dit à cela ta charité chrétienne?

— Que tu as raison, répondit Eugène, de parler et d'agir comme tu fais, mais que je n'ai peut-être pas tort; j'en fais le pari, si tu veux.

— Soit, dit Marcel, parions un cigare, comme les membres du Jockey-Club. Aussi bien, tu n'as plus que faire ici. J'ai trente et un francs, nous sommes riches. Allons de ce pas chez mademoiselle Pinson; je suis curieux de la voir. »

Il mit la robe sous son bras, et tous deux sortirent de la boutique.

VII

« Mademoiselle est allée à la messe, répondit la portière aux deux étudiants, lorsqu'ils furent arrivés chez mademoiselle Pinson.

— A la messe! dit Eugène surpris.

— A la messe! répéta Marcel. C'est impossible, elle n'est pas sortie. Laissez-nous entrer; nous sommes de vieux amis.

— Je vous assure, monsieur, répondit la portière, qu'elle est sortie pour aller à la messe, il y a environ trois quarts d'heure.

— Et à quelle église est-elle allée?

— A Saint-Sulpice, comme de coutume; elle n'y manque pas un matin.

— Oui, oui, je sais qu'elle prie le bon Dieu; mais cela me semble bizarre qu'elle soit dehors aujourd'hui.

— La voici qui rentre, monsieur; elle tourne la rue; vous la voyez vous-même. »

Mademoiselle Pinson, sortant de l'église, revenait chez elle, en effet. Marcel ne l'eut pas plutôt aperçue qu'il courut à elle, impatient de voir de près sa toilette. Elle avait, en guise de robe, un jupon d'indienne foncée, à demi caché sous un rideau de serge verte dont elle s'était fait, tant bien que mal, un châle. De cet accoutrement singulier, mais qui, du reste, n'attirait pas les regards, à cause de sa couleur sombre, sortait sa tête gracieuse coiffée de son bonnet blanc, et ses petits pieds chaussés de brodequins. Elle s'était enveloppée dans son rideau avec tant d'art et de précaution, qu'il ressemblait vraiment à un vieux châle, et qu'on ne voyait presque pas la bordure. En un mot, elle trouvait moyen de plaire encore dans cette friperie, et de prouver, une fois de plus sur terre, qu'une jolie femme est toujours jolie.

« Comment me trouvez-vous? dit-elle aux deux jeunes gens, en écartant un peu son rideau et en laissant voir sa fine taille serrée dans son corset; c'est un déshabillé du matin que Palmyre vient de m'apporter.

— Vous êtes charmante, dit Marcel. Ma foi, je n'aurais jamais cru qu'on pût avoir si bonne mine avec le châle d'une fenêtre.

— En vérité? reprit mademoiselle Pinson; j'ai pourtant l'air un peu paquet.

— Paquet de roses, répondit Marcel. J'ai presque regret maintenant de vous avoir rapporté votre robe.

— Ma robe? Où l'avez-vous trouvée?

— Où elle était, apparemment.

— Et vous l'avez tirée de l'esclavage?

— Eh! mon Dieu, oui, j'ai payé sa rançon. M'en voulez-vous, de cette audace?

— Non pas; à charge de revanche. Je suis bien aise de revoir ma robe; car, à vous dire vrai, voilà déjà longtemps que nous vivons toutes les deux ensemble, et je m'y suis attachée insensiblement. »

En parlant ainsi, mademoiselle Pinson montait lestement les cinq étages qui conduisaient à sa chambrette, où les deux amis entrèrent avec elle.

« Je ne puis pourtant, reprit Marcel, vous rendre cette robe qu'à une condition.

— Fi donc! dit la grisette. Quelque sottise! Des conditions? je n'en veux pas.

— J'ai fait un pari, dit Marcel; il faut que vous nous disiez franchement pourquoi cette robe était en gage.

— Laissez-moi donc d'abord la remettre, répondit mademoiselle Pinson; je vous dirai ensuite mon pourquoi. Mais je vous préviens que si vous ne voulez pas faire antichambre dans mon armoire ou sur la gouttière, il faut, pendant que je vais m'habiller, que vous vous voiliez la face comme Agamemnon.

— Qu'à cela ne tienne, dit Marcel; nous sommes plus honnêtes qu'on ne pense, et je ne hasarderai pas même un œil.

— Attendez, reprit mademoiselle Pinson; je suis pleine de confiance, mais la sagesse des nations nous dit que deux précautions valent mieux qu'une. »

En même temps elle se débarrassa de son rideau et l'étendit délicatement sur la tête des deux amis, de manière à les rendre complétement aveugles.

« Ne bougez pas, leur dit-elle; c'est l'affaire d'un instant.

— Prenez garde à vous, dit Marcel; s'il y a un trou au rideau, je ne réponds de rien. Vous ne voulez pas vous contenter de notre parole; par conséquent elle est dégagée.

— Heureusement ma robe l'est aussi, dit mademoiselle Pinson; et ma taille aussi, ajouta-t-elle en riant et en jetant le rideau par terre.

Pauvre petite robe! il me semble qu'elle est toute neuve. J'ai un plaisir à me sentir dedans!

— Et votre secret? nous le direz-vous maintenant? Voyons, soyez sincère, nous ne sommes pas bavards. Pourquoi et comment une jeune personne comme vous, sage, rangée, vertueuse et modeste, a-t-elle pu accrocher ainsi d'un seul coup toute sa garde-robe à un clou?

— Pourquoi?... pourquoi?...» répondit mademoiselle Pinson, paraissant hésiter; puis elle prit les deux jeunes gens chacun par un bras, et leur dit en les poussant vers la porte :

« Venez avec moi, vous le verrez. »

Comme Marcel s'y attendait, elle les conduisit rue de l'Éperon.

VIII

Marcel avait gagné son pari. Les quatre francs et le morceau de galette de mademoiselle Pinson étaient sur la table de Rougette avec les débris du poulet d'Eugène. La pauvre malade allait un peu mieux, mais elle gardait encore le lit; et, quelle que fût sa reconnaissance envers son bienfaiteur inconnu, elle fit dire à ces messieurs, par son amie, qu'elle les priait de l'excuser, et qu'elle n'était pas en état de les recevoir.

« Que je la reconnais bien là! dit Marcel; elle mourrait sur la paille dans sa mansarde, qu'elle ferait encore la duchesse vis-à-vis de son pot à l'eau. »

Les deux amis, bien qu'à regret, furent donc obligés de s'en retourner chez eux comme ils étaient venus, non sans rire entre eux de cette fierté et de cette discrétion si étrangement nichées dans une mansarde. Après avoir été à l'École de médecine suivre les leçons du jour, ils dînèrent ensemble, et, le soir venu, ils firent un tour de promenade au boulevard Italien. Là, tout en fumant le cigare qu'il avait gagné le matin :

« Avec tout cela, disait Marcel, n'es-tu pas forcé de convenir que j'ai raison d'aimer, au fond, et même d'estimer ces pauvres créatures? Considérons sainement les choses sous un point de vue philosophique. Cette petite Mimi, que tu as tant calomniée, ne fait-elle pas, en se dépouillant de sa robe, une œuvre plus louable, plus méritoire,

j'ose même dire plus chrétienne, que le bon roi Robert en laissant un pauvre couper la frange de son manteau? Le bon roi Robert, d'une part, avait évidemment quantité de manteaux : d'un autre côté, il était à table, dit l'histoire, lorsqu'un mendiant s'approcha de lui en se traînant à quatre pattes, et coupa avec des ciseaux la frange d'or de l'habit de son roi. Madame la reine trouva la chose mauvaise, et le digne monarque, il est vrai, pardonna généreusement au coupeur de frange; mais peut-être avait-il bien dîné. Vois quelle distance entre lui et Mimi! Mimi, quand elle a appris l'infortune de Rougette, assurément était à jeun. Sois convaincu que le morceau de galette qu'elle avait emporté de chez moi était destiné par avance à composer son propre repas. Or, que fait-elle? Au lieu de déjeuner, elle va à la messe, et en ceci elle se montre encore au moins l'égale du roi Robert, qui était fort pieux, j'en conviens, mais qui perdait son temps à chanter au lutrin pendant que les Normands faisaient le diable à quatre. Le roi Robert abandonne sa frange, et, en somme, le manteau lui reste; Mimi envoie sa robe tout entière au père Cadédis, action incomparable en ce que Mimi est femme, jeune, jolie, coquette et pauvre; et note bien que cette robe lui est nécessaire pour qu'elle puisse aller, comme de coutume, à son magasin, gagner le pain de sa journée. Non-seulement donc elle se prive du morceau de galette qu'elle allait avaler, mais elle se met volontairement dans le cas de ne pas dîner. Observons en outre que le père Cadédis est fort éloigné d'être un mendiant, et de se traîner à quatre pattes sous la table. Le roi Robert, renonçant à sa frange, ne fait pas un grand sacrifice, puisqu'il la trouve toute coupée d'avance, et c'est à savoir si cette frange était coupée de travers ou non, et en état d'être recousue; tandis que Mimi, de son propre mouvement, bien loin d'attendre qu'on lui vole sa robe, arrache elle-même de dessus son pauvre corps ce vêtement, plus précieux, plus utile que le clinquant de tous les passementiers de Paris. Elle sort vêtue d'un rideau; mais sois sûr qu'elle n'irait pas ainsi dans un autre lieu que l'église; elle se ferait plutôt couper un bras que de se laisser voir ainsi fagotée au Luxembourg ou aux Tuileries; mais elle ose se montrer à Dieu, parce qu'il est l'heure où elle prie tous les jours; crois-moi, Eugène, dans ce seul fait de traverser avec son rideau la place Saint-Michel, la rue de Tournon et la rue du Petit-Lion, où elle connaît tout le monde, il y a plus de courage, d'humilité et de religion véritable, que dans toutes les hymnes du bon roi Robert, dont tout le

monde parle pourtant, depuis le grand Bossuet jusqu'au plat Anquetil, tandis que Mimi mourra inconnue dans son cinquième étage, entre un pot de fleurs et un ourlet.

— Tant mieux pour elle, dit Eugène.

— Si je voulais maintenant, dit Marcel, continuer à comparer, je pourrais te faire un parallèle entre Mucius Scévola et Rougette. Penses-tu, en effet, qu'il soit plus difficile à un Romain du temps de Tarquin de tenir son bras pendant cinq minutes au-dessus d'un réchaud allumé, qu'à une grisette contemporaine de rester vingt-quatre heures sans manger? Ni l'un ni l'autre n'ont crié, mais examine par quels motifs. Mucius est au milieu d'un camp, en présence d'un roi étrusque qu'il a voulu assassiner; il a manqué son coup d'une manière pitoyable, il est entre les mains des gendarmes. Qu'imagine-t-il? Une bravade. Pour qu'on l'admire avant qu'on le pende, il se roussit le poing sur un tison, car rien ne prouve que le brasier fût bien chaud ni que le poing soit tombé en cendres. Là-dessus, le digne Porsenna, stupéfait de sa fanfaronnade, lui pardonne et le renvoie chez lui. Il est à parier que ledit Porsenna, capable d'un tel pardon, avait une bonne figure, et que Scévola se doutait qu'en sacrifiant son bras il sauvait sa tête. Rougette, au contraire, endure patiemment le plus horrible et le plus lent des supplices, celui de la faim; personne ne la regarde. Elle est seule au fond d'un grenier, et elle n'a pas là pour l'admirer, ni Porsenna, c'est-à-dire le baron, ni les Romains, c'est-à-dire les voisins, ni les Étrusques, c'est-à-dire ses créanciers, ni même le brasier, car son poêle est éteint. Or, pourquoi souffre-t-elle sans se plaindre? Par vanité d'abord, cela est certain, mais Mucius est dans le même cas; par grandeur d'âme ensuite, et ici est sa gloire; car si elle reste muette derrière son verrou, c'est précisément pour que ses amis ne sachent pas qu'elle se meurt, pour qu'on n'ait pas pitié de son courage, pour que sa camarade Pinson, qu'elle sait bonne et toute dévouée, ne soit pas obligée, comme elle l'a fait, de lui donner sa robe et sa galette. Mucius, à la place de Rougette, eût fait semblant de mourir en silence, mais c'eût été dans un carrefour ou à la porte de Flicoteaux. Son taciturne et sublime orgueil eût été une manière délicate de demander à l'assistance un verre de vin et un croûton. Rougette, il est vrai, a demandé un louis au baron, que je persiste à comparer à Porsenna. Mais ne vois-tu pas que le baron doit évidemment être redevable à Rougette de quelques obligations personnelles? Cela saute aux yeux du moins clairvoyant.

Comme tu l'as, d'ailleurs, sagement remarqué, il se peut que le baron soit à la campagne, et dès lors Rougette est perdue. Et ne crois pas pouvoir me répondre ici par cette vaine objection qu'on oppose à toutes les belles actions des femmes, à savoir qu'elles ne savent ce qu'elles font, et qu'elles courent au danger comme les chats sur les gouttières. Rougette sait ce qu'est la mort ; elle l'a vue de près au pont d'Iéna, car elle s'est déjà jetée à l'eau une fois, et je lui ai demandé si elle avait souffert. Elle m'a dit que non, qu'elle n'avait rien senti, excepté au moment où on l'avait repêchée, parce que les bateliers la tiraient par les jambes, et qu'ils lui avaient, à ce qu'elle disait, *raclé* la tête sur le bord du bateau.

— Assez, dit Eugène, fais-moi grâce de tes affreuses plaisanteries. Réponds-moi sérieusement. Crois-tu que de si horribles épreuves, tant de fois répétées, toujours menaçantes, puissent enfin porter quelque fruit? Ces pauvres filles, livrées à elles-mêmes, sans appui, sans conseil, ont-elles assez de bon sens pour avoir de l'expérience? Y a-t-il un démon attaché à elles qui les voue à tout jamais au malheur et à la folie; ou, malgré tant d'extravagances, peuvent-elles revenir au bien? En voilà une qui prie Dieu, dis-tu; elle va à l'église, elle remplit ses devoirs; elle vit honnêtement de son travail; ses compagnes paraissent l'estimer, et vous autres mauvais sujets, vous ne la traitez pas vous-mêmes avec votre légèreté habituelle. En voilà une autre qui passe sans cesse de l'étourderie à la misère, de la prodigalité aux horreurs de la faim; certes, elle doit se rappeler longtemps les leçons cruelles qu'elle reçoit. Crois-tu qu'avec de sages avis, une conduite réglée, un peu d'aide, on puisse faire de telles femmes des êtres raisonnables? S'il en est ainsi, dis-le moi : une occasion s'offre à nous; allons de ce pas chez la pauvre Rougette; elle est sans doute encore bien souffrante, et son amie veille à son chevet. Ne me décourage pas, laisse-moi agir. Je veux essayer de les ramener dans la bonne route, de leur parler un langage sincère; je ne veux leur faire ni sermon ni reproche; je veux m'approcher de ce lit, leur prendre la main, et leur dire..... »

En ce moment, les deux amis passaient devant le café Tortoni. La silhouette de deux jeunes femmes qui prenaient des glaces près d'une fenêtre se dessinait à la clarté des lustres. L'une d'elles agita son mouchoir, et l'autre partit d'un éclat de rire.

« Parbleu! dit Marcel, si tu veux leur parler, nous n'avons que faire d'aller si loin, car les voilà, Dieu me pardonne! Je reconnais

Mimi à sa robe, et Rougette à son panache blanc, toujours sur le chemin de la friandise. Il paraît que M. le baron a bien fait les choses.

IX

— Et une pareille folie, dit Eugène, ne t'épouvante pas?
— Si fait, dit Marcel; mais, je t'en prie, quand tu diras du mal des grisettes, fais une exception pour la petite Pinson. Elle nous a conté une histoire à souper, elle a engagé sa robe pour quatre francs, elle s'est fait un châle avec un rideau; et qui dit ce qu'il sait, qui donne ce qu'il a, qui fait ce qu'il peut, n'est pas obligé à davantage. »

<div style="text-align:right">ALFRED DE MUSSET.</div>

PARIS D'HIER.

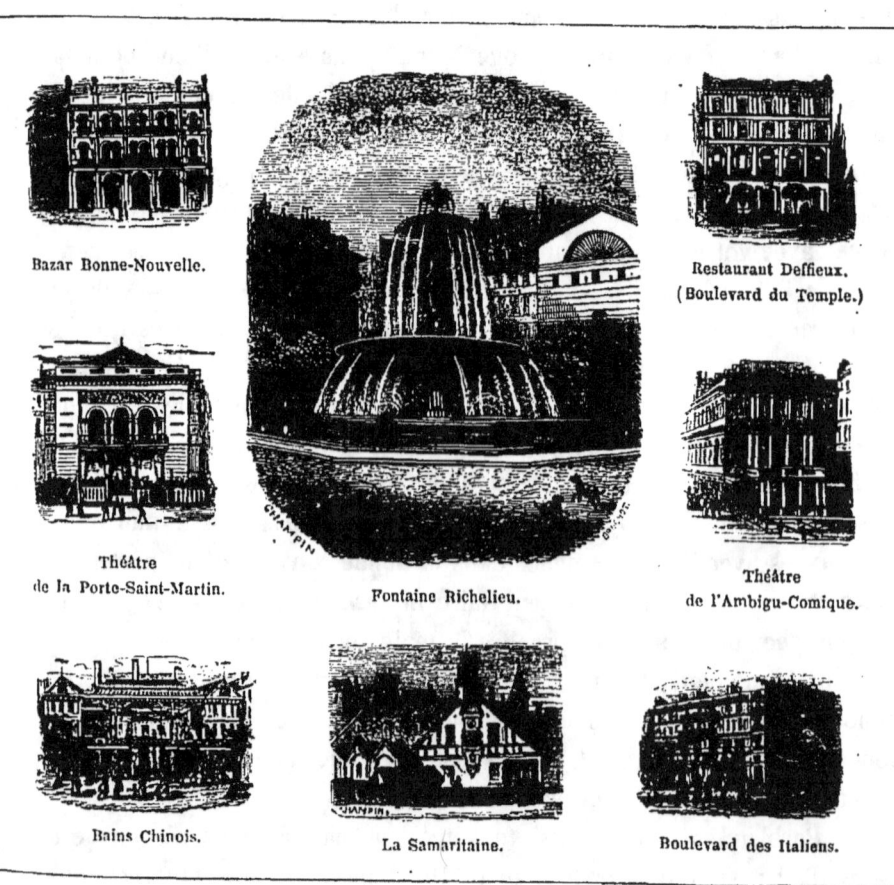

UN COUP DE CANIF

PAR GUSTAVE DROZ

Personne n'ignore que Robert adorait sa femme. Il l'avait épousée par amour, vous le savez comme moi, et il s'était jeté avec un tel enthousiasme dans sa nouvelle vie, que du jour au lendemain toutes ses relations furent brisées comme verre. Il s'enferma dans son sanctuaire, mit la clef en dedans et dégusta son bonheur goutte à goutte. Lorsqu'on le rencontrait, il vous disait un mot à peine : il avait coupé ses favoris, ne portait plus que les moustaches et ne quittait pas les cravates bleues. Il semblait avoir peur de son passé, tant il prenait de soin à éviter ceux qui pouvaient lui en rappeler le souvenir. Il paraissait préoccupé, vous regardait à deux fois avant de vous reconnaître, et vous répondait comme le fait un homme durant l'entr'acte, lorsqu'il est pressé de regagner sa stalle. Raoul n'était pas le premier chez lequel je remarquais ces façons d'être. Presque tous les jeunes mariés se ressemblent : ils acquièrent tout à coup une circonspection, une dignité particulière aux gens qui ont gagné un gros lot, aux francs-maçons nouvellement initiés, et aux conspirateurs qui viennent de prêter serment.

Ils ne lisent plus les mêmes journaux, changent de tailleur et démoliraient Paris tout entier, n'était la dépense, pour anéantir sous les décombres toutes les Nana et Nini qui parfois encore leur sourient en passant.

Raoul fut ainsi pendant huit mois environ. Vers le milieu du neuvième, il y eut un relâchement dans ses habitudes.

On le rencontra plus souvent; ses favoris commencèrent à repousser et les cravates bleues se montrèrent moins fréquemment; il avait repris l'usage du cigare, marchait plus lentement et flânait volontiers. Ce n'est pas qu'il fût moins heureux dans son intérieur, ou qu'il aimât moins sa jolie petite femme; car je me souviens qu'à cette époque même je le rencontrai à une pièce fort en vogue où il était venu seul, et lui ayant demandé des nouvelles de sa femme, il me répondit en confidence et avec un grand accent de franchise :

« Mon cher, c'est un trésor! »

Quand un mari dit cela aussi nettement, il y a lieu de croire, n'est-

il pas vrai? qu'il est fort amoureux. Eh bien, non; je crois, en y réfléchissant, qu'il y a lieu de croire à une certaine diminution d'amour de sa part. Lorsque j'entends l'un d'eux me dire de sa femme : « C'est un trésor, mon cher, il faut la connaître, etc., etc., » je crois voir un homme qu souffle sur un tison qui s'éteint. Quand le feu flambe, on se chauffe et on ne dit rien.

Or, pour vous dire toute la vérité, Raoul commençait à souffler son feu. Les douceurs mêmes qui l'avaient enivré il y a neuf mois lui paraissaient maintenant un peu fades. Il trouvait autour de lui la température tiède, accablante, et lorsque sa femme venait tout doucement par derrière et l'embrassait au front, il commençait à s'apercevoir, ce qui ne lui était jamais arrivé, que cela le décoiffait, et il en était irrité. Il ne disait rien, ne se mettait point en colère, mais il était agacé; d'autant plus que la charmante petite femme ne manquait pas, après son baiser, de lui fermer les yeux avec ses deux mains et de rire comme une folle.

« Voyons, Louise, disait-il, je suis en train de lire.

— Alors il faut dire : Ma petite femme, je t'adore, ou sans cela je ne lâche pas.

— Mais je t'ai dit cela cinq cents et tant de fois! » Il enrageait au au fond et disait rapidement : « Ma petite femme, je t'adore : la, je t'adore; embrasse-moi; c'est fini... tu es un ange... ôte tes mains.

— Du tout, du tout, c'est de la contrebande, cela, il faut dire, *Ma pe...ti...te femme*, bien gentiment.

— *Ma pe-ti-te femme*, répétait Raoul, en tapotant sur la table, je t'a... Je t'adore, la; je ne me fais pas prier, tu ne diras pas que je me suis fait prier.

— Tu m'aimes donc toujours?

— Parbleu! mais je ne peux pas te le signer tous les quarts d'heure, sois juste. »

Et il ramassait son livre qui était tombé par terre en se refermant, de sorte qu'il cherchait pendant cinq minutes la page commencée. Cela le mettait de mauvaise humeur, et un quart d'heure après, en se mettant à table, tout naturellement, il trouvait le potage trop salé.

« Tiens, je ne trouve pas, moi, disait Louise.

— Et moi je le trouve, » répliquait Raoul en versant de l'eau dans son bouillon.

Il faut dire que la chère petite, qui croyait voir un parti pris chez

son mari, protestait en mettant du sel, de sorte que Raoul haussait les épaules et s'écriait au bout d'un instant de silence :

« Ma chère, votre cuisinière ne sait pas cuire la viande ; celle-ci n'est pas mangeable. Il n'y a qu'au restaurant qu'on trouve un filet présentable ; » et il poussait une espèce de soupir qui ressemblait à s'y méprendre à un regret continu.

« Il n'y a qu'un mois que vous vous plaignez ainsi, mon ami, je ne comprends pas.

— Vous ne comprenez pas... vous ne comprenez pas... D'abord je ne me plains pas ; remarquez bien... A vous entendre, on croirait que je ne suis content de rien !

— Je ne dis pas cela.

— Vous le laissez supposer du moins... »

Il se faisait un silence ; mais durant ce temps Raoul pensait que tout à l'heure, après le dîner, il irait s'installer dans le salon, n'ayant ce soir-là ni spectacle, ni bal ; qu'il ouvrirait son journal et que tout en lisant il verrait le mouvement régulier de l'aiguille de sa femme et l'éternelle tapisserie à dessins rouge et noir sur fond blanc, et qu'après le journal il reprendrait son livre, et qu'après avoir bâillé trois fois il regarderait la pendule ; que sa femme aurait l'air chagrin en le voyant bâiller, et lui dirait pour l'empêcher de dormir :

« J'ai bien envie de faire ce petit coin-là bleu au lieu de le faire noir ; qu'est-ce que tu en penses, petit homme ? »

Petit homme ! une expression qui l'avait fait pleurer de tendresse et lui semblait absurde à présent. Toutes ces pensées venaient une à une, et à mesure qu'elles arrivaient il sentait sa mauvaise humeur croître, de sorte qu'il reprenait tout à coup avec aigreur :

« Je ne vois pas ce qu'il y a d'extraordinaire à exiger un filet bien cuit.

— Eh bien ! j'ai tort, je veillerai à cela, disait Louise avec un air un peu pincé.

— Vous ai-je dit que vous aviez tort ?... j'ai tort ! Vous avez une singulière manie, ma chère enfant, celle de vous poser en victime continuellement. »

Au fond il se sentait absurde, mais cela était plus fort que lui et la colère lui montait au cerveau, comme la sueur monte au front dans un endroit trop chaud.

« Voyons, Raoul, calmez-vous ; il n'y a pas grand mal dans tout cela.

— Me calmer! suis-je donc en colère? Oh! mais vous êtes impossible, ma chère!

— Eh bien! oui, je suis impossible, je vous l'accorde.

— Ce qu'il y a de joli, c'est que vous me l'accordez, mais n'en êtes point convaincue : au fond, vous vous trouvez parfaite; votre respectable tante vous le répète assez souvent. Je m'étonne qu'elle ne soit pas venue ce soir vous demander à dîner... Qu'est-ce que vous avez après ce filet?

— Je ne sais vraiment pas. »

Le dîner s'achevait dans le plus profond silence ; puis aussitôt après Raoul prenait son chapeau.

« Vous sortez?

— Si vous voulez bien le permettre. »

Et il s'en allait d'un pas assuré. Dans l'escalier il se disait :

« Elle ne m'a pas demandé si je rentrerais tard, c'est extraordinaire. Oh! j'ai été trop faible dans les premiers mois. »

Une fois dans la rue, il s'arrêtait sur le trottoir, ne sachant où aller. Il respirait à pleins poumons comme un homme qui sort de l'eau, et marchait au hasard en boutonnant ses gants.

« J'ai besoin d'air, disait-il, ouf!... c'est une excellente petite femme, mais j'ai été trop faible. »

Il entrait chez un marchand de tabac pour allumer son cigare. Sur les boulevards il voyait les cafés ouverts, une foule étalée sur des chaises, et il réfléchissait que pour flâner à son aise dans Paris il faut être seul. Il passait devant son ancien cercle tout étincelant de lumière, mais il n'osait point encore y monter, quoiqu'il en eût grande envie ; il craignait certains sourires et passait de l'autre côté de la rue. Il se rappelait que, lorsqu'il donnait le bras à sa femme, la jupe lui frottait la jambe d'une façon agaçante; qu'en passant devant les bijoutiers et les modistes madame s'arrêtait invariablement, ce qui le rendait furieux ; et que lui, de son côté, en face des armuriers et des libraires, il se disait : « Si j'étais seul, j'entrerais voir cela de près. » Il se rappelait qu'hier encore, en revenant du Bois, la conversation s'en allait mourante au roulement de la voiture, puis qu'il s'était tu, ne sachant plus que dire, et avait senti que ses paupières se fermaient. Il était effrayé de se trouver déjà si vieux et si triste, lui qui riait si fort, il y a deux ans à peine. Enfin, au bout de deux heures, il avait un remords et instinctivement rentrait chez lui, où il trouvait sa femme avec les yeux rouges.

« Elle a pleuré!... se disait-il ; si je ne peux pas sortir un instant sans retrouver des larmes, en vérité c'est à déserter. »

Au lieu de l'embrasser comme il en avait eu envie en montant l'escalier, il disait d'un petit air glacial :

« Bonsoir, ma chère, » et rentrait chez lui.

Louise, de son côté, sentait que son mari s'ennuyait auprès d'elle, elle devinait que tout en elle, jusqu'au frôlement de sa robe, agaçait Raoul. Elle faisait mille efforts pour rétablir la gaieté, les causeries intimes, les bons petits éclats de rire au coin du feu ; mais l'effort même qu'elle s'imposait la rendait gauche. Elle embrassait à contre-temps, entamait une conversation méditée d'avance, tandis que son mari lisait un livre intéressant, et celui-ci répondait :

« Ah! vraiment! » sans même lever les yeux.

D'autre part elle se sentait blessée dans son amour-propre, et lorsqu'elle avait essayé devant son mari un chapeau sur l'effet duquel elle comptait et que Raoul lui avait dit :

« Il n'est pas mal ce chapeau, seulement je l'aurais pris jaune au lieu de blanc, » la pauvre chère petite se sentait des envies de battre quelqu'un et se disait : « Que faire, mon Dieu! que faire? »

Cet état de choses qu'on appelle, je crois, la lune rousse, durait depuis un mois environ, lorsque Raoul, qui était encore à table, reçut un billet plié menu et parfumé.

« Vous permettez, n'est-ce pas? » dit-il, en se tournant vers sa femme, et il déplia la lettre qui était ainsi conçue :

« Qui sait, mon cher Raoul, s'il ne vous serait pas agréable de vous
« trouver dans ce petit restaurant du bois de Vincennes qui est au mi-
« lieu de l'eau? N'est-ce pas le numéro 3 dont les fenêtres donnent sur
« le lac? J'ai idée que, demain mardi, ce salon sera libre, qu'en pensez-
« vous? C'est à voir dans tous les cas. Vers sept heures le soleil s'abaisse
« derrière les arbres, on est au frais dans ce chalet, et les filets chateau-
« briand y sont exquis.

« Amanda. »

« Amanda, se dit Raoul, où diable ai-je connu une Amanda? » Il resta un instant pensif.

« C'est une mauvaise nouvelle? » fit Louise.

Il se rappela alors que sa femme était là, et répondit comme un homme interrompu par un indiscret :

« Non, non, c'est de mon tailleur » Seulement, comme il mettait

précipitamment du sucre dans son café pour éviter de regarder sa femme en face, il crut voir du coin de l'œil qu'elle l'observait fixement. Au lieu de chiffonner la lettre il la remit soigneusement dans l'enveloppe et la glissa dans sa poche.

Chose assez difficile à expliquer, il fut charmant ce soir-là.

Cette lettre folle, cette Amanda qu'il ne se rappelait pas le moins du monde, faisaient naître en lui les plus riantes idées. Il était en quelque sorte flatté qu'on ne crût pas le mauvais sujet tout à fait mort en lui, et il éprouvait un véritable plaisir à être vertueux, se sentant sous la main un moyen de ne plus l'être.

« Je n'irai certes pas à ce rendez-vous, se disait-il, mais enfin si j'étais un autre homme !... Il y en a peu qui résisteraient à un moment de folie... Ce n'est même pas un moment de folie, c'est un moment de gaieté qu'il faut dire. Après tout, pourquoi se laisser éteindre? Ah! si je n'avais pas un ange pour femme! Elle ne s'en doute pas, la pauvre mignonne! » Il la regardait, penchée sur la tapisserie, et ne disant mot.

« Elle ne se doute de rien... si je voulais! »

Il se leva d'un air gaillard et marcha de long en large dans le salon, tout en fredonnant, avec la satisfaction de quelqu'un qui est armé jusqu'aux dents et qui se dit : « Si je ne tue personne, c'est uniquement parce que je suis bon; on ne se doute pas combien je suis bon. » Il se sentait en ce moment-là une véritable supériorité.

« Comme tu travailles avec ardeur ce soir, ma chère! c'est très-gentil ce dessin-là, le filet noir fait bien au milieu du rouge, il fait très-bien ce filet noir; » et il ajoutait à part lui : « Ce qu'il y a de particulier, c'est que je ne me rappelle pas cette Amanda. C'est absurde, cette lettre, » et il chantonnait : « Absurde... surde... surde. » Il était heureux comme un roi.

Le lendemain matin la première pensée qui lui vint à l'esprit fut celle de ce dîner, et, tout en déjeunant, il ne put s'empêcher d'expliquer à Louise ce qu'est un vrai filet chateaubriand bien cuit.

« En voulez-vous manger ce soir? j'en ferai faire un.

— Non, pas ce soir. Je parle de cela, mais je n'en ai point envie; d'ailleurs, ce soir, cela n'est pas possible. » Il avait plaisir à mettre le pied sur la pente du talus, persuadé qu'il ne glisserait pas.

« Que ferez-vous donc ce soir?

— Je ne t'ai donc pas dit cela?... J'ai rencontré Paul V***, excellent garçon, qui m'a invité à dîner pour ce soir. Son frère revient du

Mexique. Je me suis excusé, mais il a mis une telle insistance que j'ai été vraiment touché. Excellent garçon que ce brave Paul!

— Ah! fit Louise.

— Oh! mais je n'irai pas... très-probablement. »

Raoul se leva de table, embrassa sa femme et se dit à lui-même : « Il est bien clair que si je n'étais pas le modèle des maris, rien ne me serait plus facile que d'aller là-bas, d'autant plus qu'au fond c'est fort innocent. »

Vers cinq heures et demie il rentra chez lui.

« Bast! dit-il, j'ai peur de fâcher le brave Paul, je vais aller dîner chez lui. Cela ne te chagrine pas, n'est-ce pas, ma petite Louise? D'ailleurs, j'ai pensé à une chose : je vais te déposer chez ta tante, tu dîneras avec elle, et Jean ira te reprendre. Moi, je vais à pied, cela me fera du bien, je ne fais pas assez d'exercice. Est-ce convenu?

— Comme vous voudrez; mais ne vous donnez pas la peine de me conduire chez ma tante, j'irai de mon côté. »

Une demi-heure après, Raoul, beau comme un astre, le sourire aux lèvres et cravaté de bleu, montait dans un coupé de louage et se faisait conduire au bois de Vincennes. Il lui sembla qu'il était plus léger de cinquante livres et il monta l'escalier du chalet en se disant : « Après tout, elle ne le saura pas! »

C'est avec un certain plaisir qu'il retrouvait cette odeur de cuisine particulière aux restaurants, ce bruit d'assiettes, de plats; qu'il vit les garçons affairés escaladant les escaliers, la serviette sous le bras et des couverts dans la poche de la veste.

« Monsieur est seul? lui dit l'un d'eux.

— Oui, mais j'attends quelqu'un. Le n° 3 est libre, n'est-ce pas?

— Oui, monsieur. »

Le garçon ouvrit une petite porte, et Raoul entra tout joyeux. Il lui sembla que le garçon lui lançait un regard qui voulait dire : « Mauvais sujet, va! » et il fut ravi.

« Monsieur ne commande rien d'avance?

— Non, j'attendrai. » Il ôta son chapeau et inspecta la pièce. C'était l'éternel cabinet qu'il avait vu cinq cents fois : papier rouge à ramages d'or, divan à trois coussins et trop mou, pendule en bronze doré représentant une bergère sur une fontaine, et deux pots de fleurs sans fleurs; un piano droit flétri et sans clef attendait le Désert, comme les ânes de Montmorency attendent leur cavalier; un tapis où toutes les bottes de

Paris ont le droit de laisser leurs traces; puis une petite table ronde sur laquelle le couvert était mis. Les fourchettes et les cuillers, lourdes, épaisses, résistantes, étaient déformées et ternies; on sentait que des centaines d'inconnus s'en étaient déjà servis, et que des centaines d'autres s'en serviraient encore. Sur le bord des assiettes, trop solides, était écrit en toutes lettres le nom du restaurant. Tout cela rappela à Raoul un dégoût qu'il avait éprouvé jadis, mais dont il ne se souvenait plus, et il ouvrit les deux fenêtres pour renouveler l'air de la pièce qui sentait le renfermé.

« J'avais oublié tout cela, se dit-il, et je suis bien aise d'être venu, c'est curieux; » puis il fredonna pour chasser des idées confuses qui lui venaient à l'esprit. Il sentait que sa gaieté s'en allait, il tira sa montre; il était sept heures un quart, et il avait faim.

« Au fait, si cette lettre était une plaisanterie, je n'y avais pas songé... après tout ce serait pour le mieux. » On était fort gai dans le cabinet voisin, et, au milieu du bruit des assiettes et des verres, il distinguait des éclats de rire. Je ne sais pas trop ce qui lui passa par la la tête, mais il s'accouda sur l'appui de la fenêtre et regarda fixement le lac qui était tranquille comme une glace; les arbres s'y reflétaient au loin et une bonne odeur de bois, par intervalles, venait jusqu'à lui.

« Ma pauvre petite femme, » murmura-t-il.

Il allait sonner, lorsqu'un bruit de jupe de soie se fit entendre dans le corridor. La porte s'ouvrit, une femme entra avec précipitation, et, tout effarée, vint s'asseoir sur le divan. Elle avait un voile si épais qu'il était impossible de distinguer ses traits, mais on devinait dans tous ses gestes l'élégance, et aussi la peur et l'embarras... Raoul resta stupéfait. Il fixait la nouvelle venue et cherchait à distinguer sous le voile. Enfin, il reconnut sans doute des traits qui lui étaient connus, un visage qui lui rappelait des souvenirs encore bien vivaces, car il pâlit extrêmement, et, tout à coup, se précipita dans les bras que la jeune femme lui tendait.

« Dis-moi que tu ne m'en veux pas, s'écria Louise, car c'était elle; dis-le-moi vite. » Elle releva son voile; ses yeux brillaient au milieu de grosses larmes.

« C'est moi qui t'ai trompé, » dit-elle tout bas en s'emparant de la tête de son mari. Puis, éclatant de rire malgré les pleurs :

« Vois-tu, je mourais d'envie de manger un filet chateaubriand bien exécuté. »

GUSTAVE DROZ.

FLAMMÈCHE ET BAPTISTE

CONVERSATION ET CONSULTATION

PAR P.-J. STAHL

I

Flammèche était un diable de bonne foi, et qui ne tenait pas d'ailleurs à s'en faire accroire à lui-même; — il avait donc bientôt reconnu que sa mission n'était point aussi facile à remplir qu'il se l'était imaginé. Le peu qu'il avait vu et entendu l'avait tout d'abord convaincu que, pour avoir été le secrétaire intime de Satan, et le diable le mieux instruit des secrets de l'autre monde, il n'en était pas moins dans le nôtre fort neuf en toutes choses.

Aussi, après avoir considéré dans le premier moment Paris avec la curiosité banale d'un entomologiste examinant sous le verre de sa loupe une fourmilière quelconque, s'était-il bientôt senti intéressé par la singularité du spectacle qu'il avait sous les yeux. Dans ces mouvements, en apparence si désordonnés, il avait fini par distinguer une certaine symétrie; et dans ces bruits, d'abord si confus, des voix et des discours qui ne manquaient pas absolument de sens et d'harmonie. La scène n'avait pas grandi, mais les acteurs, mais la pièce, avaient pris des proportions raisonnables. Un mathématicien lui avait prouvé, par $A+B$, que l'infini étant partout et dans tout, dans l'unité comme dans le nombre, un est aussi parfait que cent mille, et que la terre, par conséquent, est, sinon aussi grosse, au moins aussi digne de l'attention de l'observateur que toute autre partie plus considérable de l'univers, — ce qui revient à dire, avec raison peut-être, qu'un ciron vaut un éléphant; — et Flammèche avait trouvé sans réplique cette théorie de l'infini. Un

métaphysicien lui avait démontré que les plus grandes choses sont contenues dans les plus petites, *maxima in minimis*; et un gamin, à qui il avait fait une question probablement par trop naïve, lui avait demandé, avec beaucoup de sang-froid, s'il revenait de son village.

Bref, Flammèche en était arrivé à s'avouer ingénument — ce qui était encore une naïveté — qu'il avait tout à apprendre avant de pouvoir rien critiquer.

II

Son parti avait été bientôt pris.

« J'apprendrai, se dit-il, fût-ce à mes dépens ! »

Et Flammèche, qui était intrépide, commença bravement, non par le plus difficile, mais à coup sûr par le plus dangereux, puisque tout d'abord, ainsi que nous l'avons dit, il était devenu amoureux.

L'Amour, chère madame, est un maître qui ne fait grâce à personne.

III

UNE CONSULTATION.

La lecture de l'histoire de mademoiselle Mimi Pinson et du Coup de canif embrouilla tellement toutes les idées que Flammèche amoureux s'était faites des femmes et le jeta dans de telles perplexités, que, voulant s'en tirer à tout prix :

« Baptiste, dit-il en s'adressant en dépit de cause à son valet de chambre, réponds-moi : que penses-tu des femmes?

— Mais, monsieur, dit Baptiste, de l'air d'un homme pris au dépourvu.

— Dis toujours, reprit Flammèche; que penses-tu des femmes?

— Dame, monsieur, dit enfin Baptiste, c'est selon. »

Et il fut impossible de tirer de la bouche du sage Baptiste un mot de plus.

« Au fait, pensa Flammèche, ce garçon a raison, et sa réponse en vaut une autre.

« Baptiste, je n'ai plus de cigares, » dit Flammèche.

IV

OPINION DÉFINITIVE DE BAPTISTE SUR LES FEMMES.

Baptiste, qui était sorti un instant pour aller chercher des cigares, venait de rentrer.

« Que diable! lui dit encore Flammèche, qui avait fini par trouver que la réponse de son valet de chambre laissait quelque chose à désirer, que diable! Baptiste, tu as dû être joli garçon; il n'est pas possible que tu n'aies rien de mieux à répondre à ma question que les deux mots que tu viens d'articuler tout à l'heure. »

Et comme Baptiste, pour ne pas répondre *c'est selon*, ne répondait rien du tout :

« Mais enfin, lui dit Flammèche, tu as été amoureux?

— J'ai été si jeune!... dit Baptiste.

— Eh quoi! dit Flammèche, te repentirais-tu d'avoir aimé? »

Baptiste hésita un instant.

« Il y a femme et femme, dit-il enfin.

— Comme il y a fagot et fagot, » dit en riant Flammèche, que le laconisme de Baptiste mit en bonne humeur.

Baptiste, qui avait respectueusement baissé les yeux pendant que son maître l'interrogeait, et qui les avait même fermés tout à fait, sans doute pour se mieux recueillir quand il avait eu à lui répondre, Baptiste, l'entendant rire et ne comprenant rien à cette subite gaieté, se hasarda

alors à lever la tête pour en savoir le motif; mais les regards de Baptiste ne rencontrèrent que le fauteuil vide de Flammèche.

Quant à Flammèche lui-même, il avait disparu !

V

Un autre que Baptiste eût été intrigué de cette incroyable disparition, car la porte n'avait point été ouverte, les fenêtres n'avaient pas cessé d'être fermées, et l'appartement que Flammèche occupait dans l'hôtel des Princes, où il était descendu, avait toujours passé pour être parfaitement clos. Un autre aurait cherché sous les tables, sous le lit, derrière les rideaux, partout enfin, si peu probable qu'il pût être qu'un ambassadeur s'y fût caché dans le seul but de causer une surprise à son valet de chambre; mais Baptiste était un serviteur trop discret pour s'inquiéter jamais de ce que pouvait faire son maître et pour scruter ses actions. Il se contenta de replacer le fauteuil dans un des coins du salon, de fermer le secrétaire, de ranger les papiers — et de descendre à l'office.

Le lendemain, Flammèche n'avait point reparu.

Un autre que Baptiste se serait dit peut-être : « Où donc monsieur

a-t-il passé? » Mais Baptiste, qui était Allemand et même Prussien, ne se dit rien du tout et se borna à l'attendre.

Personne, on le voit, n'était moins bavard que Baptiste, puisque, contre l'ordinaire des gens qui parlent peu, il ne causait même pas quand il était tout seul.

Vers dix heures du matin, un domestique monta une lettre à Baptiste. Cette lettre était de Flammèche.

Lettre de Flammèche à Baptiste.

« Mon bon garçon, lui disait Flammèche, je reviendrai quand je
« pourrai.

« En attendant mon retour, qui peut être prompt et qui peut ne pas
« l'être, et tant que durera mon absence, tu seras mon chargé d'af-
« faires, — c'est-à-dire que tu auras soin d'ouvrir une fois par semaine,
« tous les lundis, mon secrétaire; que tu prendras, les yeux fermés,
« dans le tiroir du milieu, un des manuscrits qui s'y trouveront, et
« qu'après en avoir fait un paquet proprement cacheté, tu auras à l'en-
« voyer (par la poste) au Diable, mon maître, en y joignant les lettres
« à son adresse qu'il m'arrivera peut-être de te faire passer pour lui.

« Te voici par conséquent, mon cher Baptiste, ambassadeur par
« intérim; c'est la moindre des choses, comme tu vois; ne t'effraye
« donc pas, mais sois exact, tu as affaire à un maître qui ne sait pas
« attendre.

« *N. B.* — Parmi les manuscrits qui s'offriront à ta vue, ne va pas
« t'aviser de choisir; prends au hasard! — Il n'y a d'impartial — que
« le hasard!

« FLAMMÈCHE. »

« *Post-scriptum.* — Quand tu auras besoin d'argent, tu en trouveras
« dans ta poche. »

Beaucoup de gens à la place de Baptiste, et je n'entends pas parler seulement des valets de chambre, auraient dit sans plus tarder : « J'ai

besoin d'argent. » Mais le calme de cet honnête serviteur ne se démentit point dans cette circonstance, et, quoiqu'il ne servît Flammèche que depuis quelques jours, il ne songea même pas à vérifier cette dernière parole de son maître.

Après avoir lu sa lettre avec une grande attention, il la replia silencieusement, et tout fut dit.

Mais si Baptiste avait peu de conversation, c'était en revanche un garçon ponctuel et régulier; aussi ne manqua-t-il pas une seule fois d'exécuter dans tous ses points la manœuvre prescrite, et de tirer, — sans choisir — et au jour dit, du tiroir mystérieux, un manuscrit quelconque.

Grâce à ce tiroir, toujours bien rempli, grâce au zèle de Baptiste, la curiosité de Satan ne chôma pas un seul instant. Ce grand monarque se prit bientôt d'une si grande passion pour ces messages qui lui venaient de la terre, que le jour de leur arrivée était pour lui un jour de fête.

Ces jours-là, il rassemblait sa cour. Les vignettes passaient d'abord de main en main, après quoi un diable — le moins enroué sans doute — faisait à haute voix la lecture de ce qui venait d'arriver.

Quant à Flammèche, que faisait-il? qu'était-il devenu? Si quelqu'un le sait, ce n'est pas nous; mais nous le saurons plus tard peut-être, et, quand nous le saurons, — notre devoir sera de le dire.

P.-J. STAHL.

LE MONDE ÉLÉGANT. — LES BALS.

LA CONTREDANSE — LA VALSE A DEUX TEMPS — LA POLKA.

DE LA CONTREDANSE.

Comment on doit conduire élégamment les dames à la pastourelle.

Pose penchée qu'il faut prendre pour tenir à la danseuse une conversation variée sur la pluie et le beau temps.

De la grâce avec laquelle il convient de se produire *au solo*.

DE LA VALSE A DEUX TEMPS.

La seule admise aujourd'hui, peut-être parce qu'elle est moins décente.

Valse de M. le marquis de X***.

Valse de M. le vicomte de G***.

Valse de M. le baron de Z***.

DE LA POLKA.

Danse nouvelle.

Satisfaction du maître de la maison.

Polka glissée, seule avouée par les gens du bel air.

Une bien bonne personne (style de dame).

DE LA POLKA (SUITE).

Le Départ. — Exercice que l'on commence à proscrire comme trop gracieux.

Étude de polka sentimentale.
La dame. — Petit comité.

Polka sautée.
Polka peu considérée.

Un magistrat intègre allant prendre sa dix-septième leçon.

Polka sentimentale.
Le cavalier seul.

Étude consciencieuse à huis clos.
Trois heures du matin.

PROMENADE AUTOUR DES BANQUETTES AVEC LES DÉSIGNATIONS DONNÉES PAR LES DANSEURS.
(Les Français sont le plus galant peuple de la terre.)

Une charrette.

Un fagot.

Un paquet.

COMMENT ON SE SALUE A PARIS

Lorsque le cavalier Marin vint en France, sous le roi Louis XIII, il fut tellement surpris des démonstrations excessives que pratiquaient les jeunes seigneurs en s'abordant, et des salutations incroyables qui précédaient leurs causeries, qu'il écrivit ce joli mot à ses amis d'Italie : « *En France, toute conversation commence par un ballet.* »

Le salut et la façon de s'aborder, qui sont caractérisés d'une manière si différente dans les diverses parties du monde, ont surtout à Paris des formes particulières. On ferait presque l'histoire de la société parisienne par l'histoire chronologique de ces formes de salutation. Molière, à qui rien ne pouvait échapper de la grande comédie humaine, a fait, dans M. Jourdain, deux joyeuses peintures de ces ridicules : lorsque M. Jourdain, sorti tout érudit des mains de son maître de danse, fait reculer la marquise afin de donner à ses trois saluts le développement nécessaire, et lorsque, usant d'une autre science, il apprend de son maître de philosophie la manière d'aborder cette belle dame avec la phrase si fameuse et si malléable : « *Belle marquise, vos beaux yeux me font mourir d'amour.* » Il est assez étrange que toute rencontre de deux personnes soit précédée en effet de deux actes indispensables, une contorsion et une banalité, c'est-à-dire le salut et le compliment.

Ce petit *ballet* qui s'exécute ainsi, selon le cavalier Marin, entre ces deux personnes qui se rencontrent, n'aurait-il pas un secret motif, celui de se recueillir de part et d'autre et de mesurer ce qui va s'échanger dans la conversation? Une rencontre est une surprise ; une surprise embarrasse, et le salut et les compliments vagues qui le suivent sont parfaitement placés pour se remettre d'aplomb.

Toute l'échelle sociale se retrouverait au besoin dans la gradation des courbes que dessinent les divers saluts. Du maréchal de France au mendiant, du fat au plat, les inflexions sont innombrables dans leur

variété, et la plus habile dissertation mathématique ne pourrait les reproduire.

Le salut est comme les caractères, il est altier, simple,

bonhomme, insultant, bienveillant, froid, humiliant.... bas...

.... naïf, gourmé,............ orgueilleux, triste,....

... inquiet, misérable........... audacieux.......

Tel salut irrite, tel autre touche et émeut. — Les rapports sociaux et les nuances des positions s'y dessinent d'une manière éclatante, mai rapide. Avant que les deux salutateurs se soient raffermis sur leur

jambes, vous jugez de la distance qui les sépare; et une fois raffermis sur leurs pieds et le ballet terminé, le niveau de l'habit noir efface l'inégalité.

Les sots et les fats ont une supériorité immense sur les gens d'esprit dans cette pratique. Quant à l'homme de génie, il est au dernier rang, il n'a jamais su saluer.

Cet art est difficile; il exige des études profondes, une expérience considérable, ou une inspiration naturelle qui les remplace.

Le salut exquis est celui qui contient autant de dignité que de bienveillance; le plus sot est celui qui humilie et afflige.

L'homme du peuple et l'ouvrier ignorent presque le salut; entre eux ils s'abordent en riant, mais la tête droite; et même à l'égard de leurs supérieurs ou des riches, ils ne savent pas se courber.

A mesure, au contraire, qu'on remonte dans les degrés de la civilisation, la souplesse du salut augmente; elle atteint sa dernière courbe dans les salons des rois et des grands.

Il y a peut-être au fond de cet usage du salut un immense ridicule, inaperçu parce qu'il est un usage, mais qui frapperait des yeux inaccoutumés à le voir.

Benjamin Constant sentait cela, lorsque, écrivant à M^{me} de Charrière, il souriait des gens qui *perdent leur équilibre pour paraître mieux polis*.

Mais qu'y faire? changer ce ridicule pour un autre? cela en vaut-il la peine? Contentons-nous de l'avoir constaté, afin que les générations moqueuses qui nous suivront sachent que nous nous étions connus nous-mêmes, et que nous les avions prévenues et pressenties dans les sarcasmes et les dédains dont elles accableront notre âge.

<div style="text-align:right">P. PASCAL.</div>

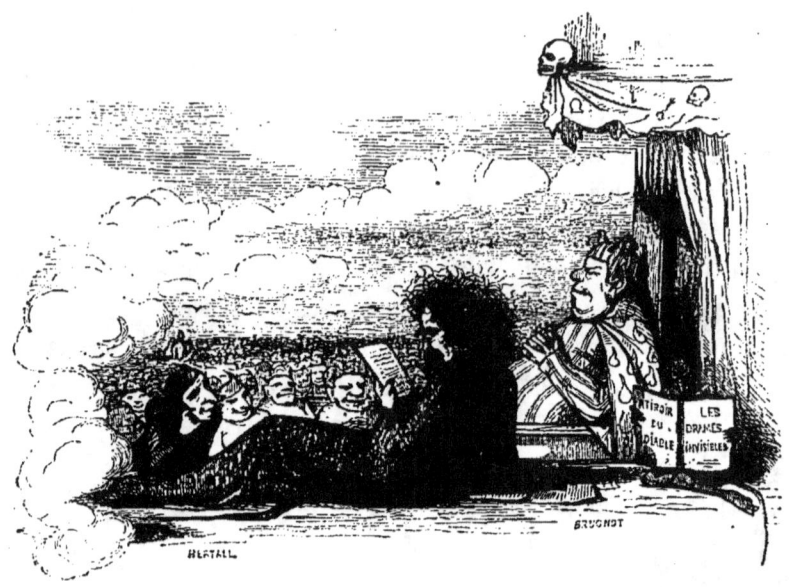

LES DRAMES INVISIBLES

PAR FRÉDÉRIC SOULIÉ

> Be this or aught
> Than this more secret now design'd, I haste
> To know.
> « Que cela soit ainsi, ou qu'il y ait un secret plus caché
> « j'irai et je le connaîtrai. »
> MILTON, *Paradis perdu.*
> (Paroles de Satan au Péché et à la Mort.)

Au sixième étage d'une magnifique maison de la Chaussée-d'Antin ogeait, il y a quelques années, un jeune homme du nom de Marc-Antoine Riponneau. C'était un gros garçon de vingt-cinq ans, d'une figure ronde et purpurine, aux yeux bleus et à fleur de tête, au nez légèrement retroussé et largement ouvert, aux lèvres cerise et avancées; un vrai visage de bonheur et de contentement, si un front bas et des cheveux tellement fournis, qu'ils n'étaient supportables que taillés en brosse, n'eussent prêté à sa physionomie un air sordide et envieux, et dénoté plus d'obstination que d'intelligence. Marc-Antoine était commis au ministère des finances et gagnait 1,800 francs par an. Il s'en contentait, mais il n'en était pas content. Employé au budget de l'État, il en avait appris toutes les illusions et s'en était garé pour sa vie privée. Aussi, point de dette inscrite emportant intérêts payables de six mois en six mois; point de dette flottante, qu'on ne doit jamais, parce qu'on

la doit toujours (c'est-à-dire parce qu'on emprunte pour payer ce qu'on a emprunté). Ce qu'il avait surtout supprimé de ses comptes comme un des rêves les plus trompeurs de la finance, c'était le chapitre des ressources imprévues. Marc-Antoine avait 1,800 francs, il ne comptait que sur 1,800, et encore comptait-il avec eux, ne les prenant que pour 1,700 francs, vu que la loi à venir sur les pensions pouvait lui imposer une retenue ou le forcer à quelque opération d'assurance. Chaque dépense était invariablement cotée, prévue et couverte. Grâce à beaucoup de sobriété, il épargnait sur ses repas pour être bien vêtu; et grâce à beaucoup de circonspection dans tous ses mouvements, il maintenait ses habits dans un état de fraîcheur encore décente, alors que, sur les épaules d'un gesticulateur, ils eussent été déjà flétris depuis longtemps. Riponneau ne se permettait d'étendre démesurément ses bras et ses jambes, et de se tirer à son aise dans sa peau, qu'à l'heure où il était débarrassé de tout vêtement avariable par trop de liberté dans les mouvements. Mais il faut dire qu'à cette heure il s'en dédommageait amplement, et c'était par la pantomime la plus désordonnée qu'il accompagnait les exclamations suivantes :

« N'avoir que 1,800 francs, et porter en soi le germe de toutes les grandes pensées ! »

Le germe de toutes les grandes pensées, soit, à proprement parler, le désir de toutes les jouissances luxueuses de la vie.

« Ah! continuait Marc-Antoine, être pauvre et voir en face de soi, là, au premier de cette grande maison, un M. de Crivelin et une Mme de Crivelin! Ils sont riches, et tout leur rit; le monde les flatte; ils sont heureux! »

Ici maître Riponneau frappait du pied.

« Si seulement, continuait-il, j'étais comme ce M. Domen, qui occupe tout le second de notre maison, quel autre usage je ferais de ma fortune, que celui qu'il fait de la sienne! Mais qu'importe? il est heureux à sa manière, puisque pouvant vivre partout il ne vit que chez lui; tandis que moi, il faut que je me prive de tout. D'ailleurs, n'eût-il pas la fortune, il a la gloire, la considération. Tonnerre et tonnerre ! il est heureux ! »

A ce passage de ses doléances, Riponneau trépignait. Puis venaient de nouvelles exclamations, et sur le bonnetier qui occupait le magasin de droite de la porte cochère, et sur le confiseur qui occupait le magasin de gauche, et sur tous les locataires de la maison, les uns après les autres; car, par exception, cette maison était splendidement habitée : la-

quais, chiens et chevaux grouillaient dans la cour; la fumée des cheminées de cuisine sentait la truffe et le faisan; dans les escaliers qu'il descendait le matin pour aller chercher son lait, Marc-Antoine rencontrait les sveltes chambrières au tablier de neige, parfumées des essences de leurs maîtresses. Puis il se heurtait à la face rebondie des cuisiniers. Ses bottes, cirées à grand'peine, noircissaient devant l'éclat miroitant des souliers vernis des valets de chambre. Le bonheur des maîtres l'insultait par la valetaille. Puis, le soir, les voix délicieuses des concerts, les murmures et le doux fracas de la danse, et quelquefois, à travers une fenêtre ouverte, une belle tête blonde ou brune couronnée de fleurs, un corps souple et gracieux tout rayonnant des reflets de la soie, ou voilé des vapeurs de la mousseline; tantôt la douce nonchalance du bonheur inoccupé, tantôt la fièvre ardente du plaisir, tout cela entourait Marc-Antoine d'une atmosphère brûlante de désirs dans laquelle il s'agitait, ouvrant sa poitrine à cet air embaumé, ses lèvres à ces fantômes divins, sans pouvoir rien saisir, mâchant à vide, embrassant des ombres, et arrivant par degrés à des transports de rage qui lui faisaient battre le sol à coups de pied et les murs à coups de poing. Or, un soir que l'exaspération de Riponneau était arrivée à un degré terriblement turbulent, il entendit

frapper à sa porte, et presque aussitôt entra dans sa chambre un homme d'à peu près soixante ans, au front chauve et vaste, enveloppé d'une robe de chambre d'indienne ouatée et piquée comme les vieilles courtes-pointes de nos grand'mères. Cet homme avait un œil vif et perçant, une expression fine, railleuse, et cependant pleine de bonhomie.

« Mon voisin, dit-il à Riponneau d'une voix douce et posée, chacun est le maître chez soi. Je n'ai pas assisté à la prise de la Bastille ni concouru à la révolution de Juillet pour ne pas reconnaître ce grand principe politique. Mais toute liberté a ses limites, parce que sans cela elle empiète sur la liberté des autres. Vous avez la liberté de crier, mais dans une certaine mesure, car j'ai la liberté de dormir; et si votre liberté détruit la mienne, elle devient une tyrannie et la mienne un esclavage, ce qui est contre les principes des deux révolutions dont je viens de vous parler. »

Marc-Antoine eut envie de se fâcher : le voisin ne lui en donna pas le temps, et reprit :

« Du reste, ce n'est pas pour moi que je réclame, je vis volontiers dans le silence ou dans le bruit; mais je vous parle pour votre petite voisine, Mlle Juana, la couturière, que j'ai vue rentrer ce soir bien pâle, bien souffrante, et les yeux tout rouges de larmes et de la fatigue du travail. Elle s'est couchée, la pauvre enfant, espérant dormir, m'a-t-elle dit : eh bien! mon cher voisin, pour elle, pour cette chère petite, étudiez un peu moins fort vos rôles de mélodrame.

— Hein? fit Marc-Antoine.

— D'ailleurs, reprit le voisin d'un air capable, j'ai vu Talma, monsieur; et, croyez-moi, ce n'était point avec de grands gestes et de grands cris qu'il faisait ses plus beaux effets. Tenez, dans *Manlius*, il ne faisait que lever le pouce et regarder de côté lorsqu'il disait ces deux vers :

> C'est moi qui, prévenant leur attente frivole,
> Renversai les Gaulois du haut du Capitole.

Et la salle croulait sous les applaudissements. Croyez-moi, monsieur, la bonne déclamation...

— Mais, monsieur, je ne suis pas comédien.

— Ah bah! fit le vieux voisin, vous êtes donc avocat?

— Mais non.

— Vous êtes trop jeune pour être député; qu'êtes-vous donc, pour hurler à propos de rien? »

Marc-Antoine hésita et finit par répondre :

« Je suis pauvre, monsieur, je m'ennuie du bonheur des riches, et je m'amuse à ma manière. »

Le voisin regarda Riponneau avec intérêt : il y eut sur le visage du vieillard une lutte entre un premier mouvement de malice et un second mouvement de bienveillance. La bienveillance l'emporta. Il prit une chaise et, avec cette douce autorité que donnent l'âge et l'indulgence, il dit à Riponneau :

« Ah! vous êtes pauvre, et par conséquent malheureux. Causons un peu, voisin. Vous savez que c'est surtout entre pauvres qu'on est libéral; et moi qui suis heureux, je veux vous donner un peu de ce qui vous manque, je veux vous faire part de mon bonheur.

— Et comment vous y prendrez-vous, voisin? car, si j'ai bien observé vos habitudes, vous êtes seul chez vous.

— Oui.

— Vous travaillez du matin au soir.

— Oui.

— Vous sortez rarement.

— Oui.

— Où donc est votre bonheur, et que pouvez-vous me donner?

— Rien, mais j'aurai beaucoup fait pour vous si je vous ôte quelque chose du cœur : c'est l'envie qui vous ronge et qui flétrit toutes les joies de votre jeunesse, comme le ver au cœur de l'arbre.

— Moi envieux! dit Marc-Antoine en rougissant.

— Voyons, jeune homme, êtes-vous marié?

— Non.

— Avez-vous une maîtresse?

— Non.

— Avez-vous une famille qui..

— Je suis orphelin.

— Avez-vous des dettes?

— Non.

— Point de femme, *ergo* point d'enfants; point de maîtresse, *ergo* point de rivaux; point de famille, *ergo* point de liens; point de dettes, *ergo* point d'huissiers : en somme, vous êtes exempt de tous les fléaux de l'humanité. Donc, si vous êtes malheureux, cela ne venant point de causes extérieures et indépendantes de votre être, votre infortune vient d'une cause intérieure et inhérente à votre nature. Cette cause, c'est l'envie.

— Et quand cela serait, dit Riponneau; quand j'envierais le bonheur de tout ce qui m'entoure, où serait le mal?

— Le mal est à souffrir de ce qui vous est étranger, ce qui est profondément déraisonnable.

— Bah! dit Riponneau, il n'y a point de déraison à souhaiter la fortune.

— Il y a de la déraison à souhaiter le chagrin, le désespoir,

les tourments incessants, les inquiétudes perpétuelles qui l'accompagnent.

— Lieux communs que tout cela, mon cher voisin : consolations banales du pauvre à son confrère ; dérision insolente du riche, quand c'est lui qui tient ce langage. »

Le voisin réfléchit, et après un long silence il dit à Marc-Antoine :

« Eh bien ! répondez franchement : qui donc enviez-vous parmi ceux qui vous entourent? à la place de qui voudriez-vous être?

— A la place de qui? fit Marc-Antoine. Mais il n'y en a pas un seul qui ne soit plus heureux que moi; et puisqu'en fait de désirs le champ est libre, et qu'on ne vole personne en prenant en rêve le bien des autres, pensez-vous que je n'aimerais pas mieux être dans la position des Crivelin que dans la mienne?

— Vraiment?

— Mais dame! la semaine dernière je n'ai pas dormi de la nuit, du bruit de la fête qu'ils ont donnée. Les plus magnifiques équipages encombraient la rue ; les noms les plus considérables étaient annoncés à voix de stentor à la porte de leurs salons. Ceux qui entraient brûlaient d'arriver, ceux qui partaient regrettaient de s'en aller; et sur l'escalier où j'ai passé dix fois, sortant de chez moi, y rentrant sans cesse pour fuir ce bruit de fête déchirant, j'entendais à toutes les marches :

« — Quelles aimables gens! Quelle gaieté! Comme on voit bien qu'ils sont heureux ! »

« Et d'autres disaient :

« — Ils marient leur fille au comte de Formont. Un beau mariage ! Jeunesse, beauté, fortune, considération des deux côtés. Ils sont heureux, mais ils le méritent bien. »

— Ah! fit le voisin, vous avez vu et entendu tout cela sur l'escalier?

— Oui-da!

— Eh bien ! si vous étiez entré dans le salon, c'eût été bien mieux partout la joie, le rire, les félicitations; et sur le visage des maîtres d la maison la satisfaction du bonheur que procure le bonheur qu'o donne; et de tous côtés, des assurances d'amitié, et l'ivresse du comt de Formont, et la joie retenue d'Adèle de Crivelin, et leurs regard furtivement échangés, et le doux et bienveillant sourire des vieillard qui surprennent ces regards et rêvent de leur passé; et l'orgueil d

père, l'amour de la mère triomphants et ravis du succès de leur fille... C'était un tableau charmant à minuit, à une heure du matin, à trois heures, à cinq heures encore; mais au point du jour, le rideau était baissé, la comédie était finie, et le drame commençait.

— Ah bah! dit Marc-Antoine; est-ce que la fortune de M. de Crivelin serait compromise, et, comme tant d'autres, cacherait-il sa ruine sous des fêtes?

— Non.

— Est-ce que sa femme ne serait pas ce qu'elle doit être?

— C'est la meilleure des femmes.

— Une faute de sa fille?

— C'est un ange de vertu et de pureté.

— Mais alors, qu'est-ce donc?

— Une bonne action, rien qu'une bonne action oubliée depuis quinze ans, et qui s'est tout à coup montrée à eux sous la forme d'un hideux gredin à figure jaune et bilieuse, d'un ignoble gueux qui a roulé la crasse de ses guenilles sur la soie de ces meubles dorés qu'effleurait, une heure avant, la gaze des jeunes et belles danseuses.

— Je ne vous comprends pas.

— Écoutez-moi donc. Cet homme, vêtu d'une livrée crasseuse, était resté toute la nuit dans l'antichambre. Dans une pareille cohue de laquais, celui-ci avait échappé aux regards des domestiques de la maison; mais à mesure que les salons se dépeuplaient et les antichambres à la suite, on fit attention à lui, et on le regarda d'assez mauvais œil; mais le drôle ne faisait que mieux prendre ses aises et s'étaler plus insolemment sur les banquettes. Enfin arriva le moment où partirent les derniers conviés, et le laquais crasseux resta à son poste. On finit par lui demander pourquoi il demeurait.

« — J'attends mon maître, M. Eugène Ligny.

« — Il n'y a plus personne, lui répondit-on.

« — Je vous dis qu'il est ici; demandez-le à votre maître, il le retrouvera. »

« Les domestiques voulurent se fâcher : le manant éleva la voix, et M. de Crivelin parut à la porte de l'antichambre, en demandant la cause de ce bruit.

« — C'est cet homme, répond le valet de chambre, qui refuse de sortir, sous prétexte qu'il attend son maître.

« — Et comment se nomme son maître?

« — Celui que je cherche, dit le laquais inconnu, s'appelle Eugène Ligny, et je ne sortirai pas sans lui avoir parlé. »

« A peine avait-il prononcé ces paroles, que M. de Crivelin attache sur cet homme des yeux épouvantés; il pâlit, il chancelle, et, contenant à peine la terreur et le trouble qu'il éprouve, il donne l'ordre à ses domestiques de se retirer et invite cet homme à le suivre.

« D'ordinaire, les petits malheurs arrivent en aide aux grandes catastrophes. Une maison où vient de se donner un bal de cinq cents personnes est en général fort peu en ordre : les portes démontées laissent les appartements ouverts à tous les regards. M. et M^{me} de Crivelin ne s'étaient gardé à l'abri de l'invasion que la chambre de leur fille et leur propre chambre; tout le reste de l'appartement était percé à jour. M^{me} de Crivelin était dans les mains de sa femme de chambre, lorsque son mari vint la prier de se retirer chez sa fille et de lui laisser un moment sa chambre pour un entretien de la plus grande importance.

« — Ah! dit-elle en riant, je parie que c'est M. de Formont qui te poursuit... Mais en vérité, c'est bon pour les amoureux, de ne pas dormir. Renvoie-le à plus tard.

« — Non, ce n'est pas cela... C'est... De grâce, retire-toi jusqu'à ce que j'aille te prévenir!

« — Mais qu'avez-vous donc? s'écrie M^me de Crivelin : vous êtes pâle, vous avez le visage renversé... Qu'y a-t-il?

« — Rien, ma chère amie, rien; mais, je t'en prie, laisse-nous! »

« M^me de Crivelin céda, mais emportant avec elle une inquiétude qui gagna bientôt sa fille; car Adèle ne dormait pas encore, et en voyant sa mère entrer chez elle, elle la questionna, et à l'effroi de M^me de Crivelin, à son inquiétude, elle se prit à trembler à son tour. Voilà donc ces deux pauvres femmes repoussées, renfermées dans le coin le plus étroit de leur splendide appartement, attendant avec inquiétude l'issue d'une conférence si inattendue, si bizarre, et qui avait si fort troublé M. de Crivelin. Avec qui était-il? que disait-il? et quel intérêt assez puissant le dominait, pour le forcer à donner une pareille audience à pareille heure?

« Adèle voyait Jules de Formont mort; M^me de Crivelin s'égarait dans un dédale de suppositions impossibles.

« Pendant ce temps, voici ce qui se passait dans la chambre où M. de Crivelin s'était enfermé avec le sale laquais.

« — Tu m'as donc reconnu, Eugène? lui dit cet homme.

« — Toi ici? lui dit M. de Crivelin; toi vivant?

« — Quand tu me croyais mort, c'est plaisant, n'est-ce pas? Que veux-tu? c'est comme ça. Fais-moi donner un verre de vin et une tranche de jambon, et tu verras que je ne suis pas un fantôme.

« — Voyons, Jules, ce n'est pas pour cela que tu es venu : parle! parle donc, malheureux!

« — Depuis six heures que je suis dans ton antichambre, je crève de soif et de faim, je veux boire et manger.

« — Qu'est-ce à dire?

« — Je veux boire et manger. Allons, va me chercher ça toi-même, si tu as peur que ça ne salisse les mains de tes domestiques de me servir. »

« Crivelin baissa la tête et sortit. Un moment après, il rentrait avec un plateau qu'il plaçait devant l'ignoble goujat, et lui disait :

« — Maintenant, parle; que veux-tu? »

« Le nommé Jules se mit en devoir de manger, et commença ainsi :

« — Ecoute, Eugène, voici ce que tu m'as écrit il y a dix-sept ans :

« Tu le vois, Jules, tes folies ont eu le résultat que je t'avais prédit.

« Du désordre tu es passé aux fautes, des fautes au crime, et maintenant

« une condamnation infamante pèse sur ta tête. Puisque tu as pu
« t'échapper de ta prison, profite de ta liberté pour fuir et pour fuir
« seul. N'entraîne pas un enfant, qui naît à peine à la vie, dans l'exis-
« tence errante qu'il faut que tu ailles cacher dans un nouveau monde.
« Laisse-moi ta fille. A l'heure où la loi te frappait, le malheur me frap-
« pait aussi : ma fille est mourante. Si Dieu me la garde, la tienne lui
« sera une sœur; si Dieu me la reprend, ta Marie prendra sa place près
« de nous. Voici assez d'or pour que tu puisses emporter dans ta fuite
« les moyens de reconquérir plus tard une fortune honorable. »

« — N'est-ce pas là ce que tu m'as écrit?
« — C'est vrai, fit M. de Crivelin.
« — Huit jours après, reprit cet homme, tu partais emmenant les
deux enfants en Italie, tous deux âgés à peine de deux ans ; tu allais
rejoindre ta femme, qui avait été forcée de te quitter pour aller recevoir
les derniers adieux et le pardon de sa mère, qui se mourait à Naples.
Tu l'avais épousée contre le vœu de sa famille, et cette famille noble
t'avait défendu d'assister à cette réconciliation. Ta belle-mère étant morte,
tu retournas près de ta femme. Quant à moi, pour mieux assurer ma
fuite, je déposai au bord d'une rivière une lettre où je disais que je
n'avais pas voulu survivre à ma honte ; et, un mois après ton départ, tu
recevais la nouvelle de ma mort. A la même époque, ta fille mourait à
Ancône, et tu en faisais la déclaration sous le nom que tu portais alors.
Puis tu continuas ton voyage, laissant tous les étrangers que tu rencon-
trais appeler l'enfant qui t'accompagnait du nom de ta fille. Toi-même,
charmé de sa grâce, de sa beauté, de sa tendresse pour toi, tu l'appelais
du nom de ton enfant, voyageant lentement, prévoyant avec terreur le
moment où il faudrait dire à ta femme que sa fille était morte. Alors,
voilà tout à coup une idée qui te passe par la tête. Ta femme, emmenée
par son frère, M. de Crivelin, près de sa mère mourante, avait quitté
ton Adèle trois mois après sa naissance, à cet âge où le visage des enfants
change à chaque année qui se succède, Marie, la fille de Jules Marsilly,
mort à ce que tu pensais, ne pouvait-elle, aux yeux d'une mère, rem-
placer cette Adèle perdue? Ta femme était malade à son tour ; la nou-
velle de la mort de sa fille pouvait la tuer ; tu te décidas à la trom-
per : Marie Marsilly devint Adèle Ligny.

« — Puisque tu sais si bien le sentiment qui a dicté ma conduite, fit
M. de Crivelin, peux-tu m'en faire un crime?

« — Je ne blâme rien, répondit l'ivrogne; je raconte. »

« Il but deux verres de vin, et poursuivit ainsi :

« — Ta ruse réussit à merveille, elle réussit même au delà de tes espérances; ce ne fut pas seulement ta femme qui fut ravie de cette fille si belle et si charmante; son oncle, M. de Crivelin, qui ne pouvait te pardonner d'être devenu son beau-frère, s'amouracha de cette enfant, et huit ans après il lui laissait toute sa fortune en te nommant son tuteur, à la condition que tu ajouterais son nom au tien. Voilà pourquoi tu es rentré en France sous le nom d'Eugène Ligny de Crivelin.

« — Mais je n'ai trompé personne. Je n'ai point renié mon nom.

« — Tu en es incapable. Seulement l'habitude t'est venue de supprimer le Ligny, et de t'appeler M. de Crivelin; et comme j'avais fort peu entendu prononcer ce nom dans ma jeunesse, jamais je n'eusse pensé que le riche M. de Crivelin fût mon ancien camarade de collége Eugène Ligny, si ces jours-ci je n'avais vu, affichés à la porte de la mairie de mon arrondissement, les bans de Mlle Adèle Ligny de Crivelin avec le comte Bertrand de Formont.

« C'est à cet aspect que je me suis demandé comment Adèle, morte à Ancône, vivait à Paris.

« — C'est un mensonge, fit M. de Crivelin, qui crut voir là une espérance d'échapper à cet horrible embarras.

« — Mon bonhomme, lui dit le brigand, ne joue pas un rôle que tu ne sais pas. Je passai à Ancône le lendemain de la mort de ta fille, et tout le monde y parlait de ton désespoir. D'ailleurs, au besoin on retrouverait les actes. Écoute-moi donc avec douceur. »

« Le drôle acheva une seconde bouteille, et reprit:

« — Tu comprends qu'une fois sur cette voie l'histoire de ton roman a été bien facile à faire. Tu avais mis ma fille à la place de la tienne, et maintenant tu en es peut-être arrivé à te persuader de bonne foi que c'est ton enfant.

« — Oh! oui, fit M. de Crivelin; c'est mon enfant, ma fille, mon espoir, mon bonheur... Voyons, que veux-tu? que demandes-tu?

« — Posons bien la question pour nous bien entendre, reprit le scélérat.

« D'abord, tu m'as volé mon enfant, crime prévu par la loi. Ensuite, pour recueillir l'héritage de l'oncle, tu as produit un extrait de naissance que tu as appliqué à ma fille, lorsque la preuve de la mort de ta fille est à Ancône; *secundo,* pour faire publier les bans de la prétendue

Mlle Ligny de Crivelin, tu as usé d'un titre également faux. Ceci est incontestable. Maintenant raisonnons :

« Pour avoir apposé une autre signature que la mienne au bas d'un papier timbré, j'ai été condamné à quinze ans de travaux forcés. Je suis misérable et déshonoré, et je ne dois de ne pas être au bagne qu'à la réputation que j'ai d'être mort. Toi, au contraire, pour t'être servi faussement d'un acte authentique, pour avoir enlevé à d'autres héritiers une immense succession au moyen de cet acte, tu es riche, honoré, tu nages dans l'opulence et les fêtes; ce n'est pas juste.

« — Mais que prétends-tu, malheureux! voudrais-tu m'enlever Adèle? Ah! misérable! mais sa mère, car ma pauvre femme est sa vraie mère, voudrais-tu la tuer? Oh! je préférerais dire la vérité, et les tribunaux me la laisseraient, j'en suis sûr.

« — C'est à savoir. Mais la question n'est pas vidée, et voici un point important : le testament de M. de Crivelin est fait en faveur de Mlle Adèle Ligny. Si je prouve que l'héritière n'était pas la demoiselle Ligny, je la ruine, je te ruine, je vous ruine. C'est une bêtise que je n'ai pas envie de faire. D'ailleurs, je suis trop bon père pour commettre une pareille cruauté pour rien. Mais tu sais qu'il est dit dans la morale des honnêtes gens qu'un bienfait n'est jamais perdu; en conséquence de cette maxime, je me fais votre bienfaiteur. Cette fortune que je puis vous ravir à tous, je vous la laisse; c'est comme si je vous la donnais : ce bonheur que je pourrais anéantir d'un mot je le respecte, c'est comme si je le faisais : ta femme, qui mourrait de cette découverte, je la laisse vivre, c'est comme si je la sauvais de l'eau ou de l'incendie; cette fille chérie dont je perdrais sans retour toutes les espérances, je lui permets d'épouser son amoureux. Qu'est-ce que je fais donc? Je te fais riche et heureux; je sauve la vie à ta femme; je marie ma fille à un homme d'un nom honorable, d'une famille noble; en vérité, on n'est pas plus vertueux, on n'est pas plus bienfaiteur, on n'est pas plus Montyon que ça : le bienfait déborde, et comme il est dit qu'un bienfait n'est jamais perdu, tu me donnes un million.

« — Un million, juste ciel! s'écria M. de Crivelin.

« — Un bienfait ne peut pas être perdu, dit le misérable.

« — Mais tu oublies, reprit M. de Crivelin, que je puis t'envoyer au bagne. »

« Le scélérat se lève, l'œil sanglant, la bouche écumante:

« — Pas de menaces de ce genre, ou je te force à me demander

grâce à genoux, ou je force ta femme et ma fille à venir ici baiser à plat ventre la crotte de mes souliers. Je te donne deux heures pour me faire ta réponse; dans deux heures je serai ici. »

« Et tout aussitôt cet homme sortit.

— Voilà une triste histoire, fit Riponneau.

— Oh! dit le voisin, ce n'est là que le commencement; car à côté de cette chambre étaient la mère et la fille, qu'un de ces bons domestiques dévoués, qui ne manquent jamais de vous dire ce qui vous est désagréable, avait averties que M. de Crivelin était enfermé avec un homme qui avait toute la figure d'un assassin, et que cela faisait peur aux bonnes gens de l'antichambre. Ce charitable avis, joint au trouble que Mme de Crivelin avait remarqué chez son mari, la poussa à prêter l'oreille à ce qui se disait dans la chambre voisine. Au tressaillement cruel, aux cris étouffés que laissa échapper Mme de Crivelin, Adèle se mit à écouter aussi, et toutes deux apprirent en même temps l'horrible secret qui les frappait toutes deux; le secret qui disait à la mère : « Ce n'est pas là ta fille; » le secret qui disait à la fille : « Ce n'est pas là ta mère! »

« Voilà pourquoi, lorsque M. de Crivelin rentra dans cette chambre, il les trouva toutes deux à genoux, toutes deux pleurant, sanglotant, et se tenant convulsivement embrassées : car déjà Mme de Crivelin ne pleurait plus l'enfant mort qu'elle avait à peine connue, elle pleurait l'enfant qu'elle avait élevée, et que dans sa divine puissance maternelle elle avait faite à son image, l'enfant qu'elle avait aimée avec passion, et qui l'avait aimée d'un saint amour.

« Ce fut surtout alors que commença le drame avec ses pleurs, ses déchirements, ses transports. Et depuis huit jours que cela dure, monsieur, tout est désespoir, larmes, terreurs, dans cette maison. Et cependant, le lendemain, il fallait assister à un magnifique dîner chez la mère de M. de Formont; et pour que le secret de ce malheur ne transpirât point au dehors, ces trois heureux qui vous font envie y sont allés. Et comme ils étaient tous trois plus sérieux qu'à l'ordinaire, et quelque peu pâles, on les a poursuivis de joyeuses félicitations sur la fatigue de leur fête splendide. On a bu à leur santé, au bonheur inaltérable des deux époux; il leur a fallu sourire, les larmes sous les paupières, les sanglots dans la gorge, le désespoir à fleur de poitrine.

— Mais qu'ont-ils fait? que vont-ils faire? dit Riponneau.

— Une grosse somme d'argent a éloigné le scélérat. Mais il peut revenir; mais dans quelques années sa peine sera périmée; c'est-à-dire

que, parce qu'il aura échappé au bagne pendant vingt ans, il sera aussi quitte envers la société que celui qui serait resté tout ce temps lié à sa chaîne, et alors il ne parlera plus avec la retenue d'un homme qui a peur pour lui-même, il sera le maître absolu de cette famille.

« En attendant, poussée par la fatalité de son existence précédente, elle vit le jour comme elle doit vivre pour qu'on ne soupçonne rien, mais elle pleure la nuit. C'est là, au coin du feu, où ils veillent tous les trois, que se passent de longues conférences de larmes, des serments désolés de ne se jamais quitter. Ce n'est pas tout, monsieur, Adèle aime M. de Formont; elle l'aime parce qu'il est brave, généreux, plein de sentiments élevés, parce qu'elle est fière d'être aimée de lui ; et précisément parce qu'elle l'aime de ce noble et chaste amour, elle ne veut pas le tromper, elle ne veut pas qu'un jour cet homme si pur, d'une famille si honorable, puisse voir se ruer au milieu de son bonheur ce misérable qui se dira le père de sa femme.

« Adèle ne veut plus épouser le comte de Formont.

« — Mais comment faire, mais que dire? » se sont écriés M. et M^{me} de Crivelin.

« Et cette enfant, admirable en tout, leur a répondu :

« — Comme c'est pour moi que vous souffrez ainsi, c'est à moi de prendre le blâme et la douleur de cette rupture. »

« Elle a tenu parole, monsieur; depuis huit jours, cette délicieuse et bonne créature s'est faite impertinente, froide, capricieuse. Elle aiguillonne de mots piquants les colères qu'elle excite par sa froideur; elle raille les larmes qu'elle fait couler; elle rit des tourments désespérés de son amant. Mais, comme je vous l'ai dit, l'heure vient où la comédie finit et où le drame commence; et alors il n'y a pas un seul des tourments qu'elle a causés qui ne lui revienne au cœur plus amer et plus déchirant. Que de larmes douloureuses pour les pleurs qu'elle a fait répandre! que de cris désolés pour les plaintes qu'on lui a faites! Le jour, elle souffre de faire le mal; la nuit, elle souffre du mal qui est fait. Et ce n'est pas tout : M. et M^{me} de Crivelin voient leur fille perdre chaque jour ses forces dans la lutte qu'elle soutient contre elle-même, contre son amour, contre la douleur qu'elle donne et celle qu'elle éprouve. Ce matin, le médecin l'a trouvée dévorée d'une fièvre ardente, et la voilà malade. Ce n'est rien aux yeux du monde : une indisposition nerveuse qui se calmera; et la famille des Crivelin n'en est pas moins une famille d'heureux. Et vous tout le premier, vous donnez des coups de poing aux murs parce que la joie de

ces heureux vous importune et vous pèse. En voulez-vous de leur joie, jeune homme? Oh! qu'à l'heure qu'il est ils changeraient bien et leurs riches appartements, et leurs équipages, et leurs millions, pour votre mansarde, votre parapluie et vos dix-huit cents francs! »

J'ai dit, je crois, que Riponneau avait le front bas et les cheveux plantés en brosse, et j'ai ajouté que cela lui donnait un air d'obstination, et l'air n'était point menteur. Ne pouvant nier le malheur, il voulut le justifier; voici comment :

« Ma foi, dit-il, s'ils sont malheureux, ils le méritent bien.

— Bah! fit le voisin.

— Quand on fait des actes pareils et qu'on en reçoit le châtiment, cela est logique. Je les plains, voilà tout; et certainement je ne voudrais pas être à leur place. D'ailleurs, leur malheur a dépendu d'un accident qui pouvait ne pas arriver; auquel cas, rien ne venait troubler leur félicité. Tenez, par exemple, voilà M. Domen; celui-là, certes, a fait dans sa vie plus d'une faute, et de celles que le monde ne pardonne pas d'ordinaire. Eh bien! parce qu'il est riche, parce qu'il a un nom et du talent, tout est accepté. On l'admire, même on l'applaudit pour ce qui serait la honte et le désespoir d'un autre : il est heureux, et je ne vois pas ce qui pourrait venir troubler son bonheur. Ce ne serait certes pas la découverte de sa fausse position, car il s'en fait gloire; il la porte avec assez d'orgueil pour que je trouve que ce soit de l'insolence.

— Ah! dit le voisin, vous enviez cela, et vous n'êtes pas le seul. En effet, il a cherché la gloire et la fortune dans les arts, et il a trouvé fortune et gloire. Il a aimé une femme qui était mariée, il l'a audacieusement enlevée à son mari; et plus audacieusement encore, il a fait taire le mari en le menaçant de démasquer toutes les hideuses saletés par lesquelles ce mari a poussé une femme bonne, noble, charmante, à se donner à un autre. Il ne s'est pas arrêté là; il a pris cette femme sous sa protection, il a proclamé tout haut son amour, son adoration, son respect pour elle. Et cette femme, on l'a respectée du respect qu'il lui montrait; on s'est dit qu'elle ne pouvait inspirer de pareils sentiments sans les mériter; et peu à peu cette existence a été tolérée par tous, admise souvent. Et comme la richesse l'accompagne, s'il plaît à Domen d'ouvrir sa maison, tout ce qu'il y a de grands artistes à Paris, tout ce qu'il y a de noms célèbres, se pressent dans ses salons. S'il voyage, on le reçoit comme un roi; on le fête, on le complimente, et cette femme prend la moitié de toute cette gloire, de tout ce bonheur.

— Eh bien! monsieur, fit Riponneau, ceux-là sont heureux, j'espère; et vous venez de peindre leur bonheur en traits qui ne sont pas exagérés assurément, et contre lesquels vous n'avez probablement rien à dire.

— Leur bonheur! fit le voisin avec un accent plein d'amertume; leur bonheur! répéta-t-il. Oh! oui, la surface est riante, dorée, et fleurie et resplendissante. Mais déchirez ce voile, pénétrez au delà de ce qu'on vous montre, et vous trouverez la plaie, la plaie ardente, douloureuse, gangrenée et incurable. Cette existence vous fait envie; demandez plutôt l'enfer, la misère, la faim.

— Comment ça, comment ça? dit Riponneau.

— Vous disiez tout à l'heure que c'était un hasard qui avait fait le malheur de M. et de Mme de Crivelin, et que si ce hasard ne fût pas arrivé, ils eussent été heureux malgré la faute; que ce hasard disparaisse, que ce Marsilly meure, et voilà tout le bonheur revenu : c'est possible. Mais dans ce bonheur que vous enviez, dans ce bonheur de M. Domen et de sa belle maîtresse, Mme de Montès, le malheur est un hôte constant qui ne les a pas quittés un moment, et qui ne les quittera jamais. Il est assis à leur table, il monte dans leur voiture, il veille à leur chevet. Il est de toutes les heures et de tous les moments de la vie. L'orgueil recouvre de son manteau de pourpre la blessure des deux victimes, mais elle saigne toujours.

— Voyons, voyons, fit Marc-Antoine, voilà de bien belles phrases; mais sans connaître personnellement M. Domen, je vois bien des gens qui sont presque toujours avec lui, et qui seraient fort embarrassés de dire quel malheur il a pu lui arriver. Au contraire, c'est à chaque instant des exclamations sur les chances inouïes qui servent tout ce qu'il entreprend. En quoi est-il donc malheureux?

— En tout; il n'a pas eu un malheur comme vous l'entendez, mais tout est malheur pour lui.

— Allons donc!

— Tout; et ce qu'il y a de plus affreux, c'est que la douleur lui vient par les portes les plus basses, comme par les hautes.

— Ah bah!

— Ecoutez. Un jour, il fut invité à un bal avec Mme de Montès chez des amis qui, ayant pénétré dans le secret de cette liaison, l'avaient pardonnée et s'étaient senti le courage de la protéger aux yeux du monde. Mme de Montès entre, prend place, sans que rien indique la moindre

désapprobation de la part de personne. On danse; mais quand la contredanse est finie, les deux femmes qui se trouvaient assises chacune d'un côté de M.me de Montès ne reprennent pas leur place, et elle reste encadrée dans ce vide, exposée dans ce pilori de soie. Le bal continue, personne ne l'invite : Domen n'accepte la leçon ni pour lui ni pour Mme de Montès, et la conduit lui-même à la contredanse; personne ne s'en montre irrité; mais le vis-à-vis qui était en face de lui fait semblant de s'être trompé de place et se glisse doucement de côté. L'insolence partait d'une femme qui avait eu trente amants, mais dont le mari était là. Enfin si ce n'eût été un jeune homme de dix-huit ans qui menait par la main une enfant de quinze ans, tous deux ne voyant devant eux qu'un danseur et une danseuse; si ce n'eussent été ces deux innocents, Domen et Mme de Montès restaient là, abandonnés et répudiés. Croyez-vous que ce bal qui vous semble un triomphe n'eût pas été payé cruellement cher?

— Et c'était toujours ainsi?

— Non assurément, voisin; et jamais ni l'un ni l'autre n'eussent supporté deux fois cet affront; mais ne suffit-il pas de l'avoir souffert pour le craindre sans cesse? Ce fut alors que Mme de Montès prit pour la retraite ce goût qui n'est qu'un exil qu'elle s'impose. Domen l'aimait, et Domen voulut lui faire une maison charmante : les hommes y vinrent en foule, les femmes s'en tinrent écartées. Quelques maris eurent le courage d'y conduire leurs femmes, car ils avaient pu apprécier ce qu'il y avait de véritable honneur et de dévouement dans cette position coupable. Ils l'osèrent une fois, ils ne l'osèrent pas deux. Après l'insulte qui repousse, l'insulte qui déserte.

« Et maintenant, monsieur, une fois ce levain jeté dans cette existence, tout s'y est aigri, tout. Si dans une promenade un ami passe sans les voir, ce n'est pas qu'il ne les ait vus, c'est qu'il a honte de les saluer. Si dans la maison il se trouve un domestique insolent, il ne l'est que parce qu'il se croit le droit d'insulter à une femme qui ne porte pas le nom de son maître. Et dans ces voyages dont je vous parlais, un homme abordera M. Domen ayant Mme de Montès à son bras; et il dira à M. Domen qu'il est heureux et fier de rencontrer un sculpteur aussi illustre, un rival de Thorwaldsen et de Canova; et comme cet homme ne sait de Domen que la vie de l'artiste, il s'inclinera en souriant vers la femme qui est au bras du grand artiste, en la félicitant de porter un nom aussi illustre.

« Que répondront-ils? Faudra-t-il confier à cet étranger et leur position, et leur histoire, et leur vie tout entière? Faudra-t-il qu'ils se taisent? Mais le lendemain cet homme racontera avec vanité qu'il a rencontré M. et Mme Domen; il les invitera, il les fêtera, jusqu'à ce qu'un de ces parasites qui vivent des anecdotes de la vie de chacun lui apprenne qu'il s'est trompé, ou plutôt qu'on l'a trompé. Ce sera une proscription nouvelle, avec cette accusation de plus qu'ils ont menti. Et cependant ils ont tout fait pour garder au moins la loyauté de leur faute, pour que personne ne s'y trompe. Croyez-vous que cela soit vivre?

— Hum! c'est ennuyeux, mais il y a des compensations; d'abord pour Domen, qui est reçu partout.

— Et qui s'exile de partout. Savez-vous qu'il a ordonné à ses domestiques de lui remettre secrètement toutes ses lettres; car il peut se trouver, dans leur nombre, une lettre d'invitation à son nom seul, et Mme de Montès subira l'injure et la douleur de cette exclusion. Et si elle apprend cet ordre de son mari, si elle apprend qu'on lui cache les lettres qu'il reçoit, pensez-vous que de prime abord elle y découvrira l'attention dévouée qui cherche à lui épargner un chagrin? Elle y verra un mystère, une intrigue, un nouvel amour; elle sera jalouse.

« N'en a-t-elle pas le droit, non point parce que Domen est léger, inconstant, mais parce qu'elle sait qu'il souffre, qu'il est malheureux; parce qu'elle sait qu'elle l'enlève à la vie du monde qui devrait être la sienne; parce qu'elle sait que ne trouvant chez lui que solitude, tristesse, plaintes, il doit aller chercher ailleurs de la joie, des rires, des plaisirs, ce qui est nécessaire à la vie de celui dont le labeur est rude et incessant; car il travaille sans cesse pour couvrir au moins de luxe l'existence de misère qu'il mène?

« Après le levain qui a tout aigri dans cette existence, laissons-y pénétrer la jalousie. Ce n'est plus une douleur incessante, mais calme; ce sont les cris, les désespoirs, les tempêtes, les menaces de suicide, la haine de la vie. Ils s'aiment, monsieur, et ils se pardonnent, et ils se jurent de ne pas céder ni l'un ni l'autre à ce monde qui les écrase avec tant d'indifférence. Domen reparaîtra dans quelques soirées. Il y consent, elle le veut.

« Mais pendant qu'on l'accueille comme un voyageur sur lequel personne ne compte plus, lui faisant ainsi sentir ce qu'il quitte et ce qu'il vient retrouver, que fait la pauvre femme? Elle attend, elle souffre, elle va et vient dans cet appartement, d'autant plus vide qu'il est plus im

mense. Demandez-lui si à pareille heure elle n'aimerait pas mieux votre mansarde, sans un sou, mais avec une aiguille qui lui gagnerait sa vie. Rentre-t-il de bonne heure, il la trouve dans les larmes, qu'elle n'a pas eu le temps d'essuyer ; rentre-t-il tard, il la trouve dans la colère ; car, dit-elle, ce n'est plus un devoir qu'il accomplit, c'est un plaisir dans lequel il s'est oublié. Je vous l'ai dit : de tous les malheurs, ce malheur est le plus terrible ; celui-là n'a pas d'histoire, parce qu'il n'a pas d'événements ; ce n'est pas une ruine qui fait disparaître toute une fortune, ce n'est pas un enfant qui meurt, ce n'est pas un désastre qui frappe, écrase et passe : c'est une souffrance de toutes les heures, de toutes les minutes. Je ne vous raconterai pas ce qu'on appelle un malheur, c'est le malheur éternel qu'il faudrait raconter. Cette existence n'est pas troublée par une de ces maladies violentes et connues qui abattent et tuent, ou se guérissent ; elle est dévorée par une souffrance cachée, insaisissable, sans nom, qui échappe à tous les remèdes ; je vous dis que c'est l'enfer et la damnation sur la terre.

— Eh bien ! fit Marc-Antoine, je veux bien admettre qu'ils soient malheureux ; mais permettez-moi de prendre votre comparaison. Vous avez assimilé leur malheur à une de ces maladies sourdes et cruelles qui échappent à la médecine. A qui viennent ces maladies ? Aux gens nerveux, délicats, susceptibles ; ces deux personnes ont une névralgie morale, voilà tout ; mais à mon sens cela tient autant à leur constitution qu'à leur position. Supposez que ce soient de vigoureuses natures, rudes et froides physiquement et moralement, et tous ces coups d'épingle ne se sentiront pas. Je vais plus loin : faites-les vicieux, et ils ne souffriront pas. Tenez, voyez, par exemple, Mlle Débora. Quelle étonnante histoire que celle de cette fille ! Oui, certes, elle a été bien malheureuse, elle a souffert et elle a bien payé d'avance le bonheur qui lui est venu ; mais enfin il lui est largement venu.

« Qu'était-elle ? Une pauvre fille mendiante, qui chantait au coin des rues, qui tendait la main au sou qu'on lui jetait, plus souvent pour la faire taire que pour la faire chanter ; battue quand elle rentrait le soir sans rapporter la somme demandée par le saltimbanque qui se dit son père ; la nudité, la misère, la faim, le travail excessif, la terreur constante, telle a été sa vie jusqu'au jour où un hasard lui a permis de montrer cette fière intelligence qui se révoltait en elle.

« Ce jour-là elle est montée sur le théâtre, elle y a fait entendre cette voix qu'on méprisait au coin de la borne, et qui a remué d'admi-

ration tous ceux à qui elle a récité les magnifiques musiques de Gluck, de Rossini, de Mozart. En peu d'années la gloire est venue, la fortune est venue; et pour que rien ne manque au triomphe de cette vanité ambitieuse, les plus beaux et les plus élégants de l'époque sont venus déposer leur amour à ses pieds; elle a goûté avant de choisir, dit-on, et elle a choisi celui que les plus belles et les plus nobles se disputaient. Cet homme l'adore, il est son esclave, et n'est point comme M. Domen, il n'a pas peur de son amour, il s'en pare, il en fait montre; et comme je ne crois pas que la Débora ait appris dans son enfance les délicatesses qui font le malheur de Mme de Montès, comme dans sa position l'amour est presque de droit, comme je ne lui suppose pas de remords pour ses faiblesses, je ne vois pas ce qui peut troubler un bonheur si parfait; car c'est non-seulement le bonheur, c'est le triomphe, c'est la victoire. Mme de Montès est moins qu'elle n'eût dû être; elle en souffre, je le conçois. Mais cette Débora est plus qu'elle n'a jamais pu le rêver; et si celle-là n'est pas heureuse, qui le sera?

— Personne probablement, répondit le voisin, puisque vous ne l'êtes pas vous-même; car Débora a son enfer comme Mme de Montès.

— Elle est jalouse de son amant?

— Non.

— Elle est jalouse de ses rivales de l'Opéra?

— Non.

— Elle est peu satisfaite du public?

— Ce n'est pas cela.

— Qu'a-t-elle donc?

— Ah! fit le vieux voisin en se grattant le nez, ceci est difficile à vous faire comprendre. »

Puis il continua :

« Êtes-vous artiste d'une façon quelconque?

— Non.

— Avez-vous jamais été autre chose que commis?

— Non.

— Avez-vous fait quelques dépenses extravagantes?

— Jamais.

— Voyons, avez-vous quelque ami qui soit riche ou qui mange de l'argent comme s'il l'était?

— Oui.

— Ah! voilà qui est bien; peut-être vais-je trouver de ce côté la porte par laquelle je veux vous faire pénétrer dans le malheur qui ronge cette vie que vous trouvez si heureuse. Dites-moi, avez-vous jamais fait avec cet ami, qui mange de l'argent, ce qu'on appelle un dîner de grisettes?

— Certainement, plus d'un, et d'assez bons.

— Voici mon affaire; car il est impossible que ceci ne vous soit point arrivé. La grisette que vous avez menée au *Rocher de Cancale* ou chez Douix a commandé le dîner; elle a consulté d'abord la carte par le côté droit, c'est-à-dire par la colonne des chiffres, et elle a demandé, non pas ce qu'elle aimait, mais ce qui lui a paru devoir être le meilleur parce que c'était le plus cher?

— Sans doute, cela m'est arrivé, et je n'oublierai jamais de ma vie un dîner de cet hiver, composé de quinze francs de radis, de soixante francs d'asperges et quarante-cinq francs de fraises avec un faisan et un homard.

— C'était tout?

— Ah! ma foi, je ne me rappelle pas tous les accessoires, et les vins, et les liqueurs; enfin cela monta, pour quatre, à cent écus.

— Comment! et dans ce somptueux dîner il ne s'est pas trouvé un petit article bizarre, en désaccord avec le reste?

— Si, par Dieu! et même quelque chose d'assez plaisant. Imaginez-vous que nos deux grisettes, après avoir goûté à toutes ces excellentes choses, ont fini par demander un morceau de petit salé avec des choux.

— Allons donc, nous y voilà. Eh bien! mon cher voisin, cette belle et célèbre Débora est dans la position de vos grisettes; sa gloire, sa fortune, son amour, ce sont les asperges, les fraises et le homard de vos dîneuses; avec ces mets elles mouraient de faim, avec ces avantages magnifiques elle meurt d'ennui.

— Ah bah!» fit Marc-Antoine.

Puis il ajouta, en riant par avance de l'esprit qu'il allait faire :

« Mais ne peut-elle pas, comme les grisettes, se donner son petit salé et ses choux?

— Ah! c'est que c'est ici que la différence commence; c'est ici que se trouve la nuance bizarre, étrange, insaisissable, et cependant profonde, qu'il y a entre Débora et les femmes dont je vous parlais. Ce n'est pas comme chez M^{me} de Montès une lutte entre elle et le monde

c'est une lutte entre l'intelligence et l'habitude, un combat entre la nature primitive et la nature acquise.

— Diable! voilà qui est diablement subtil.

— Écoutez-moi bien : on n'arrive pas au talent, à la puissance, au succès de Débora sans avoir en soi une intelligence large, féconde capable de s'assimiler avec toutes les grandes idées.

— Cela est incontestable.

— Mais on n'a pas vécu dans la misère et la pauvreté, dans la mendicité surtout, sans y avoir pris des habitudes d'hypocrisie qui, lorsque le mendiant a cessé sa comédie, se changent en joies pétulantes, grossières, railleuses, et qui crachent sur le bienfaiteur qu'on a surpris par des plaintes jouées.

— Cela se peut.

— Eh bien! mon cher ami, lorsque Débora est sur les planches, la hauteur de ses idées va de pair avec les idées qu'elle exprime ; elle se plaît à ces jeux du théâtre parce que ce sont franchement des jeux de théâtre, et elle donne au public ce que le public lui demande. Mais lorsqu'elle a dépouillé la robe de soie et déposé la couronne de reine, elle ne retourne pas à sa liberté de saltimbanque, à ses cris, à ses rires extravagants, elle rentre, malheureusement pour elle, dans une autre comédie. Son salon est ouvert, des hommes élégants l'occupent, des femmes aux manières bien apprises s'y trouvent. La Débora est fière, la Débora vaut à elle seule toutes ces femmes, et elle veut le leur montrer. Après avoir tenu le théâtre en reine, elle tient son salon en grande dame : elle y cause, elle y flatte, elle y raille... jusqu'au moment où, fatiguée de cette nouvelle scène, de ce nouveau public, elle s'échappe pour courir dans une petite chambre cachée, où la souveraine, qui tenait tout le monde en respect, se met à crier à son amant qui la suit :

« — Ça m'embête! »

« Il veut faire une remontrance.

« Elle se met en fureur, mais non point dans une de ces fureurs polies que l'éducation nous enseigne ; elle envoie paître son amant, elle jure, elle sacre, elle casse les meubles, et si une chambrière importune arrive, elle lui flanque un coup de pied; elle appelle l'homme le plus élégant de France cornichon, de cette même voix qui chante d'or et de diamants : il se désole, elle le met à la porte, et pour peu qu'elle soit montée, elle soupe avec son cocher et trinque avec ses femmes de chambre.

— Impossible!

— Puis vient le lendemain amenant le repentir ; car elle l'aime, lui, ou plutôt la partie intelligente de Débora estime et aime l'amour de cet homme. Elle sait bien tout ce qu'il vaut, elle qui a appris, à la plus basse école, le peu que valent les autres, et elle se trouve indigne, ignoble, d'avoir ces souvenirs et ces regrets, et ces retours vers son vilain passé ; elle se sent faite pour être tout ce que son amant veut qu'elle devienne ; elle le rappelle, elle lui demande pardon, et elle recommence sa comédie ; elle se refait la femme charmante et distinguée qu'il aime, elle y met toute sa force, tout son amour ; elle s'y use encore une fois, le fil casse, et alors les scènes recommencent. Alors elle se sauve ; elle laisse son équipage pour monter dans un fiacre ; elle erre aux environs des places, et lorsqu'elle surprend un saltimbanque échangeant avec son compère un coup d'œil qui signale la dupe qu'il vient de faire, et qui montre la pièce blanche qu'il vient de lui escamoter, et avec laquelle on boira et rira à ses dépens ; lorsque la Débora voit cela, il prend à la riche et célèbre actrice des regrets farouches, et si jamais il lui arrive de pleurer, c'est à ce moment.

« Sur quoi pleure-t-elle ? sur sa fortune présente ? Quelquefois. Que pleure-t-elle ? sa misère passée ? Oui et non. L'ambition, l'intelligence, les désirs élevés sont d'un côté ; c'est pour les satisfaire qu'elle joue sa double comédie. Les habitudes, les turbulents souvenirs, le sang bohème, la licence de la pauvreté, les délires de la joie en haillons sont de l'autre, et c'est ce qui lui fait détester et la fortune qu'elle a acquise, et la gloire qu'elle mérite, et l'amour qu'elle donne, et l'amour qu'elle éprouve.

— Vous me permettrez de vous faire observer, voisin, que ce sont là des peines tout à fait imaginaires.

— Vous me permettrez de vous faire observer, mon cher voisin, que vous venez de dire une énorme sottise. Excepté la colique, et la fièvre, et les membres cassés, et la névralgie, tout est peine imaginaire à ce compte. Sachez donc une chose, c'est qu'on ne souffre réellement que par les idées. Mettez une drôlesse du coin de la rue à la place de M^me de Montès, et elle ne souffrira d'aucune des douleurs qui tuent cette pauvre femme. Mettez une fille de portière à la place de Débora, attiédissez cette nature dévorante, et elle n'éprouvera aucun des retours soudains qui la tourmentent ; ou bien abaissez la hauteur de son intelligence, et elle retournera à son passé, sans remords, sans regrets, sans

jugement cruel contre elle-même. Le malheur est dans la lutte, et il y est si poignant, si actif, qu'il brûle et dessèche cette vie, qu'il la menace, qu'il la tue.

— Eh bien! reprit Riponneau, si à mon compte je ne comprends pas le malheur, il me semble qu'au vôtre il n'existe pas de bonheur sur la terre.

— Bien au contraire, il y a les gens qui ne sentent rien, qui n'éprouvent rien, qui n'aiment rien...

— Et quels sont-ils? »

Le voisin prit une figure sinistre, et répondit avec un mauvais rire :
« Il y a les morts. »

Marc-Antoine eut peur, et comme il se fit un moment de silence presque solennel, ils entendirent, à travers la cloison qui les séparait, comme le bruit d'une chute, puis de longs gémissements étouffés.

« C'est notre voisine! s'écria Riponneau.

— Oui, fit le voisin en haussant les épaules, elle gémit.

— Mais il se passe quelque chose d'extraordinaire, sentez-vous cette odeur de charbon?

— Je la connais, répondit le voisin sans se déranger.

— Il y a là un malheur.

— Ce n'est pas mon avis.

— C'est un suicide.

— Vous voyez bien.

— Ah! courons.

— Laissez-la faire, elle a sans doute, pour agir ainsi, des raisons que nous ne connaissons pas. »

Riponneau jeta sur le vieux voisin un regard furieux d'indignation; le vieux voisin haussa encore les épaules et rit au nez de Riponneau. Quant à celui-ci, il courut à la porte de Juana (la voisine s'appelait Juana) et flanqua un coup de pied dans la porte; la porte, en sa qualité de porte de mansarde, se brisa du premier coup, et Riponneau entra dans une atmosphère d'asphyxie qui le suffoqua. Un corps blanc couché sur le carreau frappa ses yeux, il se baissa, le prit dans ses bras, l'emporta dans sa chambre, le déposa sur son lit.

Oh! que Juana était belle ainsi, quoique déjà ses lèvres fussent presque violettes, quoiqu'une légère écume bordât les coins de sa bouche.

La jeune fille s'était couchée après avoir allumé le réchaud fatal,

coiffée de son plus frais bonnet, couverte de son linge le plus fin et le plus blanc, sortant elle-même du bain : elle avait fait de la coquetterie avec la mort, la jolie coquette ; et la mort était venue avec avidité poser sa main glacée sur le sein nu de sa belle fiancée ; mais heureusement Marc-Antoine était arrivé à temps, et il voyait ce front pur et blanc s'animer, ces yeux aux reflets veloutés s'ouvrir et se refermer avec étonnement ; il voyait ces lèvres s'agiter pour recevoir l'air pur qu'il lui prodiguait par la porte et les fenêtres ouvertes ; il voyait ce sein se soulever sous les longues aspirations qui ramenaient la vie.

Qu'elle était belle ! Mais, disons-le, à ce premier moment Riponneau ne pensait point à regarder tout cela, si ce n'est pour épier avec anxiété la résurrection de l'infortunée.

Enfin vint un moment où la vie fut tout à fait reprise à ce beau corps.

Juana voulut parler, Juana voulut interroger, on lui imposa silence, on lui ordonna le repos ; elle voulut se lever et fuir, et ce fut à ce moment qu'elle s'aperçut du désordre où elle avait été surprise, et que d'elle-même, rougissant et plus belle encore, elle se cacha dans ce lit sur lequel elle avait été déposée.

Alors les larmes vinrent.

Les larmes, cette rosée qui tombe du cœur et qui le laisse un moment tranquille et reposé, comme les flots de pluie qui s'échappent d'un nuage chargé d'orages, et qui rendent un instant au ciel son calme et sa transparence, jusqu'au moment où le soleil reprend cette pluie pour en faire un nouvel orage, comme le cœur rappelle ses larmes pour de nouveaux désespoirs.

C'était là de la poésie du voisin pendant qu'il regardait s'endormir Juana épuisée de fatigue et de pleurs. Riponneau la regardait aussi, mais non point, comme il la voyait maintenant, emmaillottée de ses draps par-dessus son bonnet, mais comme il l'avait vue au moment où il ne la regardait pas, quand elle était étendue sur son lit *dans le simple appareil...* (vous savez l'autre vers) ; et ce souvenir lui revenait si vif, si charmant, si délicieux, que, malgré l'ennui qu'il avait éprouvé à écouter les histoires du voisin, il voulut l'interroger sur celle de la pauvre fille qu'il avait sauvée.

« Vous qui connaissez tous les gens de cette maison, lui dit-il, vous devez savoir quelle est cette Juana, et vous devez savoir surtout ce qui l'a poussée à cet acte de désespoir.

— Ce qu'elle est, fit le voisin en la regardant d'un air dédaigneux, ce qui l'a poussée à se tuer... à quoi bon vous l'apprendre?

« Ne chantait-elle pas hier encore comme une fauvette, tirant son aiguille joyeusement, et devalant ses six étages comme un oiseau qui descend du ciel; légère, rieuse, l'air pétillant, la lèvre retroussée, toute pimpante et heureuse? Ce qu'elle est? ce qui l'a poussée à se tuer? C'est encore un de ces drames invisibles qui s'agitent sous l'existence publique de chacun, cuisant et lancinant comme le mal de dents, qui ne se montre pas et qui vous assassine. Vous n'y croiriez pas.

— Ah! fit Riponneau, le résultat est là pour me donner la foi.

— Bah! fit le voisin, vous direz qu'elle est folle.

— Vous me prenez donc pour un imbécile, ou comme un froid égoïste tel que vous? car vous m'avez dit tout à l'heure ces paroles: « laissez-la faire; » mais vous croyiez que c'était une plaisanterie que ces plaintes que nous entendions, n'est-ce pas

— Pas le moins du monde, seulement j'étais sage pour elle... et peut-être pour vous.

— Pour moi, dit Riponneau, que voulez-vous dire ».

L'œil du voisin s'illumina d'une flamme qui sembla traverser la chambre, le mur, et aller se perdre au loin dans l'espace, et il repartit froidement:

« L'avenir vous répondra pour moi. Maintenant voici en peu de mots ce que vous voulez savoir:

« Cette Juana est la fille d'un ouvrier imprimeur en toiles peintes; c'est le septième enfant d'une nombreuse famille, septième enfant arrivé près de dix ans après tous les autres, septième enfant, par conséquent, fort mal accueilli des grands et des petits, du père et de la mère.

« Mon jeune ami, reprit le voisin, rien n'est saint, et sacré, et beau, et respectable comme l'amour maternel, et l'amour paternel, et l'amour fraternel; mais c'est précisément parce que ces sentiments sont les plus puissants de la nature, que, lorsqu'on les brise, on devient tout à fait cruel et méchant. C'est le navire retenu par un triple câble de fer; quand l'effort des vents est assez violent pour que le câble casse, le navire fuit au delà de toute route suivie.

« Ce que cette enfant a eu à souffrir des duretés de sa famille te ferait saigner le cœur: la privation de nourriture et de vêtements, le froid, la faim, on lui a tout infligé. Tu la vois belle et grande, et de cette ample beauté qui annonce le développement de toutes les forces de la jeunesse,

eh bien! tout cela a été maigreur, marasme, dos voûté, poitrine étroite, voix haletante. Dix ans se sont ainsi passés sans qu'elle ait déchargé sa famille du fardeau inutile qui lui était venu.

« Enfin, une sœur de la mère eut pitié de cette enfant et la prit pour la nourrir. C'était la femme d'un riche boucher, corpulente, criarde, forte en gros mots. Juana gagna, à cette nouvelle existence, tout ce qu'on peut tirer du filet de bœuf et des bonnes côtelettes de mouton, c'est-à-dire le développement d'une riche nature physique; mais ce qui est l'aliment de 'âme, la nourriture de l'esprit, voilà ce qui lui a encore plus manqué que dans sa famille. Il n'y avait pour elle d'autres paroles que celles qui lui reprochaient, je ne dirai pas le pain, mais la chair qu'elle mangeait; et remarquez, voisin, que cette fille était née avec toutes les bonnes dispositions à être reconnaissante. Mais on a fait si bien, qu'on a tué en elle ce sentiment si rare. Elle a pris en haine tout ce qui l'entoure, et elle était arrivée à quinze ans à n'avoir qu'un désir, c'est à savoir de se venger de tout le monde. Ce fut il y a un an, elle avait alors dix-huit ans, que la mort de sa tante lui rendit la liberté.

« Parmi les mauvaises leçons qu'elle avait reçues chez sa tante, Juana avait profité de celle que lui donnait la déplorable position de son oncle. Veux-tu la savoir? veux-tu savoir comment cet homme (et il y en a mille à Paris comme lui), ayant toutes les apparences de la prospérité commerciale et du bonheur intérieur, était le plus misérable des hommes? Soit imprudence, soit plutôt prodigalité pour satisfaire les désirs luxueux de sa femme, il avait compromis sa fortune. Il était à deux pas de sa ruine, lorsqu'un ami se présente, un honnête marchand de bœufs; il veut venir au secours de l'oncle de Juana; il lui propose des fonds, lui en prête sur billets garantis par une cession de biens, et tout ce que l'usure peut maginer de bonnes précautions. Notre boucher, dont on prédisait la ruine, triomphe et peut donner un soufflet à ceux qui le dénonçaient déjà au commerce comme perdu; en conséquence, il double ses dépenses pour l'épouse adorée qui l'avait déjà si profondément entamé.

« Le prêteur applaudit. Voilà qui est bon.

« Les échéances arrivent, impossible de payer; et, avec la certitude de cette impossibilité, une plus horrible certitude, c'est que la bouchère a acquitté de sa personne la complaisance avec laquelle le prêteur renouvelle ses libéralités usuraires.

« Jusque-là, on avait été prudent, discret, soumis. Maintenant, on parle haut, on raille, on insulte : en effet, le mari est entre la ruine

imminente et la froide acceptation de son déshonneur; il préférera la ruine, mais il a des enfants qui mourront de faim et une fille que le déshonneur de sa mère déshonorera. D'ailleurs, s'il ose élever une plainte, la réponse est toute prête : « C'est un débiteur qui calomnie son créancier. » Quel rôle prendre? Celui qui, du moins, sauve à la fois la fortune et les apparences. Il se fait l'ami de son marchand de bœufs; il le convie et joue la confiance, le bonheur, la gaieté. Et ses voisins disent : « Il ne sait rien, donc il n'y a rien pour lui. C'est du bonheur. » Oh! non, voisin, c'est d'abord un tourment muet, puis, lorsque l'outrecuidance des coupables passe toutes les bornes, il éclate dans le mystère de son ménage, il tempête, il crie. Mais la femme, implacable et sûre de son pouvoir, lui répond froidement :

« — Mais, mon Dieu! mets-le à la porte, je ne demande pas mieux. »

« Chasser l'homme qui tient son existence et son honneur dans ses mains, non pas seulement son existence, mais celle de ses enfants; il ne le peut pas, et il reprend sa chaîne honteuse, la rage au cœur. Mais qui sait cela? Personne du dehors, car le boucher a sa vanité, il aime mieux passer pour un sot que pour un lâche. Personne ne se doute de ce qu'il souffre, excepté les siens; et parmi les siens, Juana.

« Que pouvait-elle rapporter de cette leçon? Ce qui devait nécessairement germer dans un esprit si mal préparé, cette idée, qu'avec de l'argent on a tout, même le droit de manquer à tous les devoirs. Aussi, dès qu'elle a été libre, à quoi a-t-elle aspiré? A être riche. Elle avait trop vécu de calcul pour ne pas bien calculer; elle ne s'est pas pressée, elle a attendu une bonne occasion, et elle n'a écouté de propositions que celles qu'accompagnait une grande fortune assurée par un mariage.

« A-t-elle été assez imprudente pour se fier à des promesses, et maintenant n'a-t-elle plus rien à donner à celui qui ne veut plus rien rendre? ou bien n'a-t-elle pas eu assez d'habileté ou assez de charmes pour pousser par ses rigueurs celui qui l'aime jusqu'au mariage? C'est ce que j'ignore; mais la vérité, c'est qu'il se marie dans huit jours... »

Le voisin n'avait pas achevé, qu'un vieux monsieur, vénérable d'habit, de perruque et de ruban rouge, entre et demande Juana. Quelle surprise! c'est l'un des plus riches financiers de la France administrative, un receveur général qui vaut mieux qu'un banquier et demande Mlle Juana... On la lui montre dormant, après lui avoir dit ce qui s'est passé.

Le financier prie qu'on l'éveille et qu'on les laisse seuls. Le voisin se

retire, et Marc-Antoine, pensant qu'il est chez lui, désire rester; il a peur que la belle Juana ne s'envole pendant son absence. Seulement il promet d'écouter le moins qu'il pourra, avec l'intention farouche de tout entendre. Le vieillard s'approche du lit, et voici au juste ce que recueille Riponneau :

« Vous avez écrit à ma fille une lettre pour lui dire que M. de Belmont, son futur, la trompait; qu'il vous aimait; qu'il vous avait promis de vous épouser. »

La voix s'éteignit dans un murmure où les paroles échappèrent à Riponneau. Un moment après, la voix reprit :

« Vous avez failli tuer ma fille : elle est au lit, mourante, désolée et ne veut plus entendre parler de ce mariage.

— C'est ma vengeance, monsieur, dit Juana.

— Mais cette vengeance frappe des gens qui ne vous ont fait aucun mal, n'est-ce pas? Je veux ce mariage, j'en ai besoin, mais ma fille n'y

consentira qu'autant que la même main qui lui a écrit cette lettre infâme lui en écrira une nouvelle, en lui déclarant que c'est une invention par laquelle on a voulu nuire à M. de Belmont...

— Jamais! » s'écria Juana d'une voix résolue.

Le vieillard marmotta.

« Jamais! » fait Juana d'une voix plus douce...

Le vieillard marmotta encore : puis tout à coup, et comme inspiré par une idée soudaine, il regarde Marc-Antoine ; et alors le marmottage d'aller, d'aller comme un flux intarissable.

Pendant ce temps, Juana laisse échapper quelques *non* de moins en moins formels ; puis elle jette un coup d'œil gracieux sur Riponneau, et baisse la tête et finit par se taire. La comédie était faite ; voici comment elle fut jouée.

Le monsieur s'éloigna en disant à Riponneau :

« Merci, monsieur, des soins que vous avez donnés à cette charmante enfant. Toute notre famille, qui prend intérêt à elle, vous saura gré de votre bonne action, et nous serions heureux de pouvoir vous récompenser, en venant au secours des chagrins de Juana. »

Sur cette parole, le vénérable vieillard les laissa ensemble.

Maintenant récapitulons. La pièce avait commencé un lundi ; passons au :

MARDI.

« O Juana ! dit Marc-Antoine, voulez-vous toujours mourir ?
— Je le voulais hier encore, car je ne croyais pas aux cœurs généreux et désintéressés.
— Et vous y croyez maintenant ?
— Ne m'avez-vous pas sauvée sans me connaître ? »

MERCREDI.

« Qu'est cela ? ce n'est rien, que de vous sauver la vie : le bonheur pour moi, ce serait de la consoler. »

JEUDI.

« Il n'y a de consolation, pour les cœurs brisés, que dans les douces affections, et je n'ai point d'amis.
— Je serai le vôtre.
— Je n'ai point de famillle.
— Je vous en serai une. »

VENDREDI.

« Après ce que j'ai fait pour un autre, vous devez me mépriser.
— Je vous admire et je vous vénère.
— Vous ne m'aimerez jamais.
— Je vous aime déjà comme un fou.

— Comme un fou, vous avez raison ; car où cela vous mènera-t-il ?
— A me consacrer à votre bonheur. »

Samedi.

« Mon bonheur, il ne sera jamais que dans une union légitime, et vous ne voudrez jamais m'épouser. »

Dimanche (*après une nuit de réflexion*).

« Quand vous voudrez, mon nom est à vous. »

Ce dialogue est composé des derniers mots de huit jours de conversations, chacune de quatre heures ; mais quand ce mot fatal et suprême fut dit, ce mot : *Je vous épouserai*, on apprit à Marc-Antoine qu'il aurait une riche dot et la protection du vénérable monsieur qu'il avait vu.

« A mon tour d'être heureux, s'écrie alors Marc-Antoine, à moi la fortune, la considération, le bonheur ! »

Et trois semaines après, il recevait sa nomination à la place de sous-chef, une dot de 40,000 francs et la main de Juana.

Une seule chose attrista ce beau jour : en sortant de la maison, le remise de Riponneau s'accrocha au corbillard blanc qui venait prendre le corps de mademoiselle de Crivelin ; et le docteur *Funin*, qui était un des témoins de Juana, fut obligé de quitter le dîner de noces pour se rendre près de Domen, qui s'était manqué en se tirant un coup de pistolet au cœur.

Au dire des convives, Adèle était morte de la poitrine, et Domen avait voulu se tuer parce qu'il n'avait pas été nommé de l'Institut. Une seule voix s'éleva pour contredire ces explications, ce fut celle du voisin, que Riponneau avait invité à la noce, et qui se contenta de dire :

« Non, c'est tout simplement le dénoûment forcé de deux de ces drames invisibles qui fourmillent sous l'épiderme social.

— Qu'est-ce que ça veut dire ? s'écria-t-on de tous côtés. Qu'est-ce que c'est qu'un drame invisible ?

— Vous voulez le savoir ? dit le voisin. Eh bien ! regardez : il y en a un qui commence à cet instant même à côté de nous. »

Personne ne comprit, pas même Riponneau.

Mais six mois après, quand sa femme accoucha et qu'il voulut faire quelques observations, et que sa femme l'appela méchant gratte-papier, et lui prouva que, sans elle, il serait — dans la crotte de sa mansarde ;

Huit jours après cette naissance, quand il obtint de l'avancement et qu'il vit choisir un parrain qu'il ne connaissait pas, qui était le fils du ministre qui le protégeait;

Trois mois après cet avancement, quand après avoir quitté, soucieux et triste, le trône bureaucratique de cuir vert où ses anciens collègues venaient le saluer humblement, il vit, au détour de l'allée des Veuves, au fond d'un fiacre mal voilé, sa belle Juana et le parrain, fils du ministre;

Quelques heures après cette rencontre, lorsque, rentré chez lui, il voulut faire du bruit et qu'on le menaça de se jeter par la fenêtre;

Longtemps après, lorsqu'il vit, à mesure que sa considération augmentait au dehors par l'ardeur qu'il mettait à remplir ses devoirs, diminuer sa considération dans son intérieur;

Quelques années plus tard, lorsque sa femme, forte de la misère à laquelle elle l'avait arraché et du fol amour qu'il avait gardé pour elle, tourna contre lui les mépris de ses domestiques, le rendit ridicule à ses enfants, sacrifia les légitimes au premier-né, foula tout respect aux pieds, alors Marc-Antoine Riponneau, arrivé à trente-six ans chef de division, maître des requêtes, décoré de la Légion d'honneur, honoré pour sa probité et sa capacité, cité comme un des heureux du siècle, car il couvrait de tous ses efforts le scandale de sa maison, Riponneau, dis-je, finit par comprendre ce que le voisin avait voulu dire en parlant, le jour de son mariage, du drame invisible qui commençait.

Aux gens qui souffrent viennent les idées les plus bizarres; il alla vers son ancienne maison, où il avait tant trépigné, tant frappé du poing le long des murs. Il monta au sixième qu'il avait habité, il s'arrêta devant la porte de cette chambre où il s'était trouvé si malheureux, et se mit à pleurer son malheur d'autrefois; il ne regarda pas celle de Juana, et il arriva à la porte de son vieux voisin : c'était là qu'il allait.

Il frappa : une tête blonde et rose lui ouvrit.

« Que demandez-vous, monsieur?

— Un vieux monsieur qui habitait ici il y a quelques années.

— Comment se nommait-il?

— Je ne sais pas, mais il était copiste, je crois. »

Une jeune femme parut, belle et triste.

« Ah! je sais de qui vous voulez parler, monsieur, un vieillard chauve... »

Elle le dépeignit à ne pouvoir le méconnaître...

« Savez-vous où je pourrais le trouver?

— Attendez, monsieur, je vais vous le dire, car il change souvent d'adresse, mais il a soin d'envoyer ici toujours la dernière. »

Pendant que la jeune et belle femme cherchait, une voix rauque sortit de l'alcôve.

« Qu'est-ce qu'il y a, Manon?

— Un monsieur qui vient chercher l'adresse du vieux locataire...

— C'est votre mari? dit Riponneau avec dégoût.

— Oui, monsieur; il est un peu malade. »

Le gueux était ivre-mort.

« Voici cette adresse, monsieur.

— Ma bonne dame, fit Riponneau, vous ne me semblez pas heureuse? »

Et il montra le mari de l'œil.

« Permettez-moi de vous remercier de votre complaisance. »

Cela dit, il lui offrit deux louis.

« Merci, monsieur, lui dit la jeune femme; mon mari est un bon ouvrier qui travaille beaucoup... quand il ne souffre pas... Merci. »

Riponneau jeta un coup d'œil dans la chambre . c'était la misère, et la hideuse misère partie de l'aisance; un lit était resté, il était d'acajou; une table, elle était élégante; des chaises, elles avaient appartenu à un salon.

Il laissa dix louis dans les mains de l'enfant, et s'en alla en disant :

« Encore un de ces drames invisibles sur lesquels le dévouement, la piété, le labeur de cette noble pauvre femme, jettent un voile que personne que moi n'a peut-être soulevé. »

Ce disant, il regarda l'adresse écrite qu'on lui avait mise dans la main, et vit ces mots : « Employé, comme porteur des livraisons du « *Diable à Paris,* chez M. Hetzel, rue Jacob, n° 18. » Avant-hier M. Riponneau est venu chez notre éditeur, mais il n'a reconnu aucun de nos porteurs. Alors il a pris nos premières livraisons, et après les avoir lues, il s'est écrié :

« Que le Diable m'emporte si ce n'est pas lui-même qui était le vieux voisin! »

<div style="text-align:right">FRÉDÉRIC SOULIÉ.</div>

PARIS D'HIER.

Ancienne abbaye Saint-Victor.

Ancienne église des Innocents.

Embarcadère du chemin de fer de Strasbourg.

Halle aux blés.

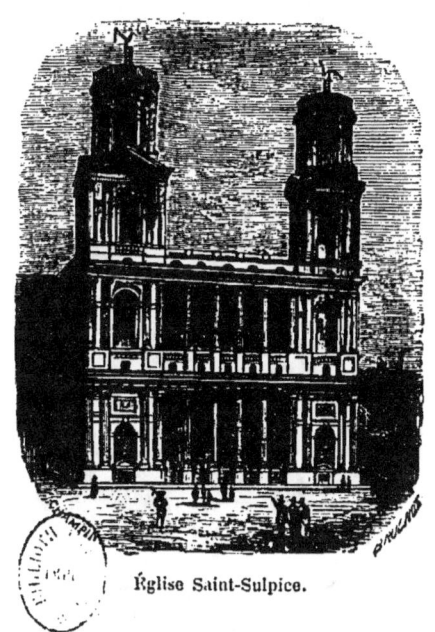
Église Saint-Sulpice.

PARIS D'HIER.

Notre-Dame-de-Lorette.

Palais de l'Institut.

Barrière Clichy.

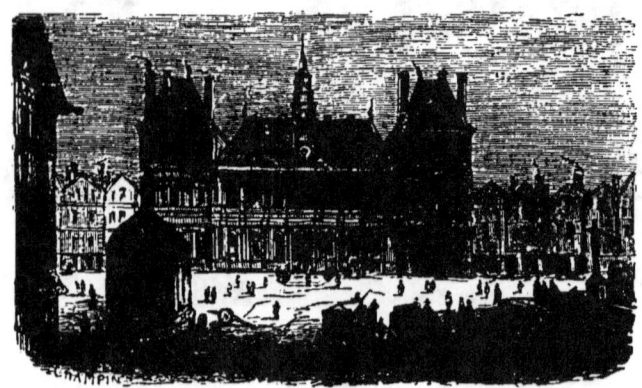
Hôtel de Ville.

Tour Saint-Jacques-la-Boucherie.

Église Saint-Merry.

LE JOUR DE MADAME

PAR GUSTAVE DROZ

C'est dans le petit salon que madame reçoit; on y est plus chez soi, les meubles sont plus intimes et les fenêtres au midi donnent sur le jardin.

Malgré les stores de soie rose tendus sous les rideaux, le gai soleil de mai pénètre joyeusement, caresse en passant le velours et le satin, se joue dans les rideaux, arrache aux vieux cadres des éclats mal éteints et noie toute la pièce dans une poussière d'or.

On se sent bien dans ce petit salon, il y a là un air de fête et de gaieté qui vous ravit d'abord, un mélange délicieux de confortable, de luxe et de simplicité, de désordre et de recherche qui sent sa Parisienne de bonne maison et vous invite à causer. C'est madame évidemment qui, ce matin, gantée de Suède et armée de son petit plumeau à manche d'ivoire, a fait sa ronde et préparé toute cette confusion; elle qui, mignonnement, coquettement, à petits coups, a épousseté les mille riens luxueux de ces étagères et disposé les fleurs qui embaument là-bas; elle qui a mis sur la table de Boule cette coupe et ces bonbons, ces livres entr'ouverts, dorés comme des suisses d'église, ces journaux et ces brochures au milieu desquels on distingue la pièce nouvelle, la *Semaine religieuse,* le discours sur les sucres prononcé avant-hier à la Chambre, un sermon du père Félix, et des billets de loterie pour les petits Chinois — que d'art dans ces détails! — elle qui a jeté sur le piano ouvert une partition de Gounod annotée au crayon; elle enfin qui a répandu un peu d'elle-même jusque dans les plus petits coins et a laissé dans l'atmosphère son parfum de Parisienne et de femme du monde.

Ce n'est là ni un salon, ni une chambre à coucher, ni un boudoir, ni un cabinet de lecture, ni un atelier; ce n'est rien de tout cela, et c'est tout cela à la fois. C'est un adorable milieu, tout de fine élégance et de luxueuse fantaisie. C'est le cadre où madame aime à poser au naturel, c'est le temple adorable où du fond de son fauteuil, le pied en l'air et la jupe étalée, elle donne audience, le temple où elle exhibe officiellement ses grâces, met sa beauté en chapelle et officie de trois à six au milieu de ses fidèles.

Madame, au reste, a vu le jour à Paris et excelle à empêcher la conversation de tomber. Rarement on lui a dit un mot sans qu'elle en trouvât dix à répondre. De sa petite main perdue dans les bagues elle annote, souligne sa pensée, et, chose étrange, lorsqu'elle veut se taire, elle sait tout dire en ne disant rien. Son œil brillant vous sourit sans cesse et vous fait croire parfois que vous avez de l'esprit. Ses lèvres vermeilles et humides, toujours entr'ouvertes et prêtes à la joie, laissent voir ses petites perles blanches qu'on regarde malgré soi et qui détournent l'attention. Lorsqu'elle veut combattre le silence, elle fait vibrer son petit rire sonore qui ranime la causerie défaillante et vous ramène au feu comme l'éclat du clairon. Elle rend la parole aux muets, fait entendre les sourds et entraîne tout le monde dans le courant de son irrésistible bavardage. Chez elle, c'est une bourrasque, les mots lancés de tous les côtés à la fois tombent dru comme grêle, les éclats de rire s'entrechoquent comme de la vaisselle qui remue dans un sac, et durant deux ou trois heures, au milieu de ces femmes adorablement prétentieuses, parlant vite et haut, éclatant à tout propos en rires bruyants et en gestes peu naturels, mais toujours délicieux, minaudant de leur jolie bouche, et se lançant mutuellement à la tête des poignées de grâce et d'esprit comme on ferait de poignées de poudre d'or pour s'aveugler, on reste ébloui soi-même. On veut s'en aller et on demeure ; alors on parle, on parle, on parle, comme tournent les moulins et les prêtres indiens.

Trivialités ou choses exquises, on sait tout dire et l'on dit tout ; les idées les plus disparates, les sujets les plus opposés, les opinions les plus paradoxales se suivent et s'enchaînent avec une aisance et une rapidité qui donneraient le vertige à une Allemande et tueraient son mari. En cinq minutes on a fait le tour du monde, ébranlé les empires, jugé les arts, commenté les religions, expliqué l'impossible, et cela sans fatigue et sans peine, avec un mot, un geste, un mouvement imperceptible de la tête ou du pied, un sourire, n'importe quoi.

Tout ce bourdonnement ressemble à une nuée d'innombrables petits riens miroitant au soleil, parcelles de diamants ou de verre cassé ; cela brille, voilà ce qui est certain.

Dans l'art difficile de recevoir, les Parisiennes ont acquis une célébrité méritée. Il n'y a qu'elles qui sachent dire avec un geste impossible à rendre, avec une grâce de petit chat blanc qu'on caresse : *Eh, bonjour, ma belle!* Il n'y a qu'elles qui, en se renversant dans le fauteuil, sachent murmurer un *adieu, mignonne chérie, adieu,* et cela sans se lever, avec

un sourire et un geste pleins de caresses et de confidences, d'intimité et d'affection.

Il est vrai que les trois quarts du temps on déteste la *mignonne chérie*, mais là n'est point la question.

On peut être aimable sans aimer, comme dit cette dame en bleu qui est assise là-bas, et tout en se mordant l'on peut sourire.

MADAME. — Eh bien, ma chère, je ne suis pas ainsi, moi, j'ai le cœur sur la main.

MONSIEUR A., auteur de la brochure sur les sucres. — C'est un bien joli coussin que vous mettez-là sous votre cœur.

MADAME, avec un sourire. — Vous êtes bien bon, merci. Quand j'aime je n'ai pas de mesure; c'est absurde, mais que voulez-vous que j'y fasse, je suis trop sensible! Ainsi quand M. V... vient ici, je me pince pour m'empêcher de l'adorer. Ah, ah! plaisanterie à part : vous vous rappelez Miss, ma petite chienne blanche?

MADAME B. — Qui disait papa et maman quand on lui grattait la tête, comme le phoque. Quel ange que ce petit être!

MADAME. — Je m'y étais tellement attachée à cette chère petite, que lorsque je l'ai perdue...

MONSIEUR A. — En vérité, elle a succombé?

MADAME. — Parbleu, vous en auriez fait autant à sa place. Mme de Saint-Gervais, une cathédrale, s'est assise dessus, j'ai entendu un gémissement sourd... vous comprenez, sous cette masse! Et elle ne bougeait pas, cette femme! Ah! j'ai pleuré toutes les larmes de mon pauvre corps; oh! j'ai souffert horriblement. L'abbé Gélon vous le dira bien. Ce pauvre abbé, il me consolait comme il pouvait : mais, ma chère enfant, il faut se faire une raison, nous sommes tous mortels, etc. Il avait l'air de se moquer de moi, mais au fond il était ému!

MADAME C. Et il y avait de quoi. Pauvre petite bête, à son âge! Ça a dû être une mort atroce, quelle agonie! moi, à sa place, j'aurais mordu, je me serais défendue, j'aurais appelé quelqu'un.

MADAME. — Vous auriez sonné le valet de chambre, n'est-ce pas? (Avec feu.) Mais vous ne comprenez donc pas qu'elle était étouffée, anéantie; mettez-vous à sa place. (Rire prolongé.) Ah! mais j'oubliais de vous le dire : il a décidément accepté l'anneau.

MADAME B., machinalement. Ah! vraiment?... A propos de caniche, j'ai été voir hier Anna; j'ai vu une coiffure qu'elle a fait faire pour la campagne; ma chère! une espèce de casquette avec des sonnettes autour,

c'était un joli spectacle; à pouffer de rire. Mais de quel anneau parlez-vous? Les alliances ne se portent plus; mon mari n'a pas voulu en entendre parler quand je me suis mariée.

MADAME. — Il ne s'agit pas de cela : je parle de l'anneau pastoral que l'abbé Gélon vient enfin d'accepter.

TOUTES CES DAMES. — En vérité! Ah! quel bonheur! Contez-nous donc cela.

MONSIEUR A. — C'est une dignité dont ses vertus le rendaient digne à tous égards... à tous égards.

MADAME. — N'est-ce pas? Voici la chose. (Elle soulève sa jupe avec deux doigts et avance sa pantoufle brodée.) Il avait jusqu'à présent refusé; on en a même parlé dans les journaux, s'il m'en souvient bien, mais tout dernièrement on a insisté de nouveau. Les cardinaux lui ont demandé comme un service, — ce n'est point un bruit en l'air, on me l'a écrit de Rome; — mais enfin, mais pourquoi, mais voyez donc; si ce n'est pas pour vous que ce soit pour nous... tout ce qu'on dit en pareil cas; et il a accepté, ce cher... monseigneur. Dieu! que ça va me gêner de l'appeler monseigneur! Ce qu'il y a d'affreux, c'est qu'il va nous quitter. Quand il est venu m'annoncer cela, hier au soir, j'ai pleuré comme une enfant.

MADAME B. — Vos larmes ont dû lui rappeler la mort de Miss, à ce bon abbé!

MADAME. — Oh! ne plaisantons pas sur ce sujet-là, si vous voulez bien, ma belle.

MADAME C. — Qu'est-ce que ça veut dire, cette casquette et ces sonnettes? Où sont-elles, ces sonnettes?

MADAME B. — Mais là, autour. C'est affreux; mais il paraît que ça va se porter... avec un petit entre-deux en satin qui tourne. Il faudra bien en passer par là.

MADAME C. — Nous en arriverons au képi comme dans la garde nationale, et au casque comme chez les pompiers. C'est fou, c'est fou, c'est fou! Donne-moi un bonbon. (Fouillant sur la table.) Tiens, la pièce de chose! comme il a de l'esprit, ce garçon-là, n'est-ce pas, monsieur A.?

MONSIEUR A. — Je ne sais au juste, madame, de quelle œuvre vous voulez parler.

MADAME C. — Ces hommes politiques sont étonnants, il faut leur mettre les points sur les *i*. Je vous parle de la fameuse pièce où madame... madame... enfin une actrice, a des croisillons de valenciennes tout autour; ça part de là et ça vient en mourant, avec des gros choux au cor-

sage, et une profusion de diamants. Vous n'avez pas vu cette pièce-là? C'est de chose... un garçon d'énormément d'esprit; on dit même que, sans ses idées religieuses, qui sont tout ce qu'il y a de plus déplorable, il entrerait à l'Académie... Chose, eh! mon Dieu, je ne connais que lui!

MADAME. — A propos d'Académie, avez-vous entendu dire qu'un des ambassadeurs japonais, un nommé... un très-grand nom, aspirât à occuper le fauteuil vacant?... Dame, écoutez donc, en se faisant naturaliser; il paraît que c'est un puits de science, et fort agréable de sa personne.

MADAME B. — Ça va être une concurrence redoutable pour Jules Janin.

MADAME. — Jules Janin est furieux. Cela pourrait bien amener un duel. C'est Ernest qui me racontait tout cela; il m'a fait mourir de rire. Comprenez-vous, Janin obligé de se fendre le ventre, pour lui qui n'en a pas l'habitude! c'est à en perdre son latin. Les Japonais, c'est autre chose! Se fendre le ventre!... ils ne font que cela.

MADAME C. — Mon Dieu, moi, je les ai rencontrés l'autre jour, rue de Rivoli; ça ne m'a pas frappée.

MADAME. — Ah! ah! ah!... charmant!... Mais qu'est-ce que vous alliez dire, monsieur A? Je vous ai interrompu.

MONSIEUR A., cherchant. — Je ne me... souviens plus... Ah! mille pardons; je voulais dire que cette nomination de l'abbé Gélon avait, à coup sûr, une portée politique.

MADAME. — Moi qui adore ces sujets-là, contez-moi cela; voyons, voulez-vous un bonbon?

MONSIEUR A. — Merci mille fois. C'est bien simple. Politique de conciliation. (Il tousse.) Vous n'ignorez pas que le cabinet de Vienne se trouva fort indécis lorsque, d'un côté, la Valachie, la Lithuanie, la Poméranie et la...

MADAME. — Ah! mon Dieu, qu'est-ce que vous me dites-là! mais qu'est-ce que ce pauvre abbé Gélon fait là dedans?

MONSIEUR A. — Je m'explique: après l'hésitation du cabinet de Vienne, le saint-siége inquiet en déféra aux Tuileries, vous comprenez? cruelle alternative!...

MADAME. — Sans doute; mais acceptez donc un bonbon. (Elle prend les bonbons sur la table et aperçoit la brochure.) A propos de bonbons, j'ai lu votre petite chose sur les sucres; oh! c'est charmant. (Monsieur A. s'incline avec un sourire modeste.) Oui, oui, c'est charmant; c'est à vous rendre gourmand, si on ne l'était pas tout naturellement.

MONSIEUR A., contrarié. — C'est fait à un point de vue purement politique, et par cela même sérieux ; mais le sujet comportait...

MADAME. — Sans aucun doute, il le comportait; mais, non, c'est charmant. Impossible de mettre plus de sel... (Elle sourit.) dans du sucre. (A part.) Il faudra pourtant que je coupe les feuilles de sa petite machine. — Dis donc, Ernestine, qu'est-ce que vous disiez donc à propos de cette pièce, est-ce joli?

MADAME B. — Je ne l'ai pas vue, mon mari m'a dit : Eh, eh! sans doute c'est fort amusant, mais c'est mal charpenté.

MADAME. — Mais il dit donc toujours la même chose? Mal charpenté! Il voit des poutres partout.

MADAME B. — Excepté dans son œil.

LE DOMESTIQUE, annonçant. — M. le docteur P. (Le docteur P. est très-chauve, cravate blanche, parle vite, coquet de ses pieds et de ses mains comme tous les accoucheurs; on se salue.)

LE DOCTEUR P., à madame. — Je viens de rencontrer votre mari qui m'a dit que vous étiez souffrante, je monte en passant. Où est-elle cette souffrance?

MADAME. — Je vous dirai cela plus tard, cher docteur.

LE DOCTEUR P. — Du tout, je n'ai que cinq minutes, je sors de l'Académie et l'on m'attend pour une consultation. A la tête, aux pieds, votre maladie? Vous avez peut-être faim vers les six heures du soir? Moi aussi cela m'arrive. (Il ôte son gant.) Voyons le pouls. Vous avez là un oh bracelet; c'est indien cela? c'est gentil.

MADAME, avec une petite moue. — Mais je souffre, je vous jure, j'ai des étouffements et pas d'appétit. Oh, ça m'inquiète!

LE DOCTEUR P. — Et puis des bâillements le soir après dîner, quand vous n'allez ni au bal, ni au spectacle, ni au concert, et que votre mari vous lit le journal, n'est-ce pas?

MADAME. — Oui, c'est positif.

LE DOCTEUR P. — Eh bien, il faut prendre du sirop de gomme bien chaud et aller dans le monde.

LE DOMESTIQUE, annonçant. — Madame D...

LE DOCTEUR P., à madame D. — N'est-ce pas, chère madame, qu'il faut aller dans le monde quand on a des pesanteurs d'estomac?

MADAME D., parlant très-haut. — Tiens, vous voilà, vous. Certainement qu'il faut aller dans le monde, mais pas dans la foule, entendons-nous. J'en sors de la foule! Bonjour, mignonne chérie; et toi, ma jolie. Je suis

empanachée, pas vrai? Ma chère, une foule! si je ne suis pas en lambeaux, c'est un miracle; je dois avoir des loques qui traînent partout.

MADAME. — Ah! tu viens du mariage de Louise?

MADAME D., sans répondre. — Dans la sacristie, c'était à n'y pas tenir... Monsieur A..., votre servante.

MONSIEUR A. — Mille pardons; j'attendais un moment, un instant de... silence pour vous offrir mes hommages.

MADAME D. — Un moment de silence? ce qui veut dire que je suis une bavarde. Je suis sûre que je vous ai interrompu. Eh bien, voyons, je me tais, continuez.

MONSIEUR A., embarrassé. — Mais je ne disais rien, je vous jure... je...

MADAME. — Pas de fausse modestie. Monsieur m'a expliqué tout à l'heure, avec une lucidité merveilleuse, la question du Danemark.

MONSIEUR P. — Pardon, ça n'était pas tout à fait cela.

MADAME. — Enfin, presque. Ne chicanez donc pas; c'était fort intéressant.

MADAME D. — Eh bien, continuez donc... Ah! à propos, je vous remercie de votre petit écrit sur les sucres; c'est tout simplement un petit bijou, c'est ciselé. — Tu sais que c'est l'abbé... monseigneur... je ferai un nœud à mon mouchoir comme à la pension, j'oublie toujours... monseigneur Gélon, veux-je dire, qui les a mariés. Le grand orgue, des voix, pas mal de tapis, un discours très-gentil, des fleurs... enfin, c'était convenable. Mais le mari, oh! le mari!... à empailler. Des gros bêtes de cheveux rouges aplatis, il avait l'air d'un rat qui sort d'une cruche d'huile. De plus, un visage de marteau de porte, des mains de bossu, des jambes de tailleur, et avec cela un air de sultan qui se prépare à lancer le mouchoir... Ah! ah! ah!... ça fait trembler, cette idée de mouchoir. Si on savait, mon Dieu! Pauvre petite colombe, une candeur adorable sous son grand voile blanc... Moralement, c'est un ange. Physiquement, elle louche un peu, mais pas tant que sa mère. Ah! ah! la maman avait, ah! ah! sur la tête un petit plumeau qui était gentil! Le papa porte perruque; j'ai découvert cela par derrière, il y avait un jour. Moi, j'aime les gens qui ont de faux cheveux, c'est bête, mais c'est plus fort que moi. Généralement ils ont bon cœur, ces gens-là... Mais je me tais, je ne veux pas interrompre M. A..., il me sauterait à la gorge, quoiqu'il ait bon cœur aussi; ah! ah! ah!... Continuez donc, monsieur A..., vous voyez, j'écoute.

(Elle met les bonbons sur ses genoux et grignote.)

MONSIEUR A. — Mais, madame, vous ne m'avez nullement interrompu.

MADAME D. — Eh bien, alors, pourquoi criez-vous par-dessus les toits que je vous coupe la parole? Ça me rappelle un mot charmant que j'ai lu... où donc ai-je lu cela?... dans un roman d'About... ou de Dumas fils... je ne sais plus au juste... ou...

LE DOCTEUR P. — Ou de Veuillot.

MADAME D. — C'est léger, ce que vous dites là! Quand le docteur plaisante, on dirait toujours qu'il casse un meuble. Qu'est-ce que ça veut dire, ou de Veuillot? Parbleu, tout le monde sait que vous êtes libre penseur. Heureusement que vous guérissez vos malades, ça vous sauve. Ah! j'aurais voulu que vous entendissiez ce que l'abbé Gélon a dit aujourd'hui au mariage de Louise à propos de l'affaire Renan. Ça vous aurait confondu; moi je n'ai pu m'empêcher de rire, parce qu'à ce moment-là le beau-père s'est essuyé les yeux. Est-ce qu'il serait compromis là dedans? Ça m'étonnerait; il a l'air respectable, décoré et puis riche, car il a du foin dans ses bottes, ce vieillard! Je trouve même qu'il devrait mettre son foin ailleurs, cela lui fait un pied énorme. Il a une démarche d'éléphant, le beau-père.

MADAME. — Que voulez-vous qu'il fasse de son foin?

MADAME D. — Je n'en sais rien, moi, qu'il le mange; ah! ah! ah!

MONSIEUR A. — Personne n'échappe à vos spirituelles railleries.

MADAME D. — Quand je vous disais que M. A... allait me sauter à la gorge. Eh bien, voyons, continuez, je me tais. (Regardant à la pendule.) Six heures, ah! mon Dieu! je me sauve. Quand on entend causer avec esprit (Elle s'incline en souriant vers M. A.), le temps passe avec une rapidité! Adieu, ma belle; docteur, sans rancune. Tiens, je ne t'ai pas raconté la toilette de Louise, moi qui venais pour cela. Ça ne fait rien, le marié est richement laid... tu ris? je te le jure sur la tête du docteur... vous permettez docteur? que je préférerais mille fois mieux épouser le beaupère, il a de la fraîcheur. Adieu, je me sauve. (Elle sort.)

La pendule sonne six heures et demie. Toutes ces dames se lèvent et au milieu du frou-frou des robes, on entend dans les confusions : « Adieu, ma belle! — Que je t'embrasse. — A jeudi. — Comment donc? — Mais si, mignonne. Etc., etc.

— Tout cela est amusant, dit le docteur dans l'escalier, mais je manquerai ma consultation. La conversation des femmes : un vrai verre de champagne, une goutte de vin et trois pieds de mousse! »

<div style="text-align:right">GUSTAVE DROZ.</div>

PARIS COMIQUE.

LES BALS EN PLEIN AIR.

MABILE, LA CHAUMIÈRE, LA CHARTREUSE, L'ERMITAGE, LE DELTA, ETC., ETC.

*Par les mœurs, le bon goût,
modestement il brille, etc., etc.*

Un citoyen de la Chaumière.

Plan, coupe et élévation de *Rosita*, reine Pomaré.

Un naturel du bal Mabile.

Entrée en matière.

DÉBUTANT.

Bachelier ès lettres.

Sortie.

Exemple de valse... chicarde.

La polka chez Mabile.

Vue d'un père de famille fourvoyé, mais complaisant.

EN AVANT DEUX.

CANCAN LÉGER,

par un procureur du roi en herbe.

Un employé du gouvernement (section de morale), au point de vue affectionné par les danseurs.

CANCAN FLEURI,

par un futur membre de l'Institut.

A LA
LA PASTOURELLE.

Procédé pour conduire sa dame à la pastourelle.

Solo gracieux.

Autre procédé pour conduire sa dame à la pastourelle.

LE TOURNIQUET.

Variante : solo de dame.

Exercice rafraîchissant.

NOTA. *Les poses prohibées sont supprimées avec dessin.*

PARIS COMIQUE.

MOYENS DE SÉDUCTIONS. MOYENS DE SÉDUCTIONS.

Le fin petit verre avec bain de pied.

La morale publique à la Chaumière.

La citadine ou lutécienne, *ad libitum*, pour le retour.

VARIÉTÉS.

En avant deux à la barrière Montparnasse.

La pastourelle au Delta.

Un tour de valse au Prado d'été.

Ce qu'il faut penser de tout cela.

La polka telle qu'on l'exécute sous l'œil vertueux du père Lahire.

Étranger venu pour étudier les belles manières.

UNE BONNE FORTUNE PARISIENNE

HISTOIRE D'UN APPARTEMENT DE GARÇON A LOUER

RACONTÉE A DES AMIS PAR UN AVOCAT

PAR P.-J. STAHL

I

Quand du collége, où j'avais fréquenté les Grecs et les Romains, j'eus à faire mon premier saut dans le monde, je trouvai sur le seuil, m'attendant au passage, un de mes anciens, un des héros de la grande cour, un vieux de vingt ans qui m'avait laissé sur les bancs à faire ma philosophie, l'année précédente, pour précipiter d'autant son entrée dans l'univers parisien. Mon ami René avait toute une année scolaire, un siècle d'avance sur moi : il se fit fort de terminer promptement mon éducation, de m'apprendre ce que je n'aurais jamais appris au collége, disait-il, de me faire enfin et bientôt connaître la vie — dans toutes ses profondeurs!

J'étais timide alors...

L'auditoire toussa.

Plus timide que vous n'êtes enrhumés, mes amis, reprit l'avocat; le vrai courage commence toujours par la peur.

« Eh quoi! dis-je à René, tu connais des dames et il faudra que j'en connaisse aussi! Je n'oserai jamais. J'aime mieux doubler ma philosophie. »

Et mon ami de rire! mais quel rire! grand Dieu! celui de Méphistophélès combiné avec le sourire fatal de don Juan, ni plus ni moins! et encore ces personnages n'étaient-ils que de candides enfants à côté du sombre René.

A quarante ans on est rarement blasé, mais à vingt ans on l'est toujours. René l'était, cela va sans dire.

« Hélas! j'ai trop vécu, me disait-il. La vie n'a plus rien à m'apprendre, j'ai vidé la coupe jusqu'à la lie; quel triste breuvage! Que ne puis-je t'inoculer gratis mon expérience et t'éviter ainsi d'avoir à mordre aux fruits amers de l'arbre de la science! Mais non, chacun veut, chacun doit voir par ses yeux ce qui l'attend ici-bas; ne pouvant mieux faire, je recommencerai la route avec toi et te guiderai. Suis-moi donc. »

René était riche. Quoiqu'il fût blond et de ce blond nonchalant et paresseux qui est le blond féminin, c'était une nature active, enthousiaste, fiévreuse, presque turbulente. Le suivre n'eût pas été facile, s'il eût fallu le suivre à pied ou même en omnibus, selon mes petits moyens, car il allait bon train; mais René me fit comprendre que quand on a partagé pendant huit ans pensums et retenues on est frères, que ce qu'il avait était à moi, par conséquent; et que, puisqu'il avait des chevaux, j'avais des chevaux, et de l'argent, j'avais de l'argent aussi.

J'essayai de résister à l'entraînement de cette doctrine; ce communisme eût été plus de mon goût si j'eusse dû être, dans l'arrangement proposé, celui qui donne et non celui qui prend. Mais une larme brilla dans l'œil bleu de René quand il vit mes hésitations. Il me rappela pathétiquement que pendant de longues années il avait accepté sans scrupule au collège, comme un complément nécessaire à la supériorité de son appétit sur le mien, la ration de pain de mes goûters. Je compris que ma fierté lui semblait un déni d'amitié et que j'allais ajouter à son désenchantement de toutes choses. Je m'attendris et je fus vaincu.

Il résulta de cette défaite que, pendant deux ans, j'oubliai que j'aurais à défendre un jour la veuve, l'orphelin et les banquiers malheureux, pour demeurer le compagnon indispensable du plus candide et du plus fou des hommes.

René était très-joli garçon, de la beauté alors à la mode; il était pâle et même un peu vert, ce qui était à cette époque de romantisme le comble de la distinction; il avait l'air intéressant d'un poitrinaire et une constitution robuste, double avantage. Il s'ensuivit que s'il était fort coureur il n'en était pas moins couru. Ah! mes amis, que de succès et dans tous les prix, soit au propre, soit au figuré! Que de ravages nous fîmes, lui et moi, non-seulement dans les jardins publics, mais encore dans quelques parterres particuliers!

C'est pendant ces deux années que j'ai appris à connaître les formes variées sous lesquelles l'amour peut s'offrir à quiconque ne songe pas encore à en faire la clef de voûte d'un établissement solide.

II

Ce que je vis alors, je n'ai eu garde de l'oublier.

On aura beau exalter l'amour pour l'amour, il en est de lui comme de l'art pour l'art. Aimer ou écrire à tort et à travers, sans but d'avenir, ce n'est pas l'emploi, c'est le gaspillage de ses forces. Qu'on poétise tant qu'on voudra les appétits du cœur, les maladies de l'âme et le libertinage de l'esprit, qu'on idéalise la débauche, qu'on la pare, qu'on la quintessencie même si l'on peut, il n'en restera pas moins vrai que tant qu'on n'a pas rencontré en face de soi la femme à laquelle on n'oserait pas exprimer un autre désir que celui-ci : « Madame ou mademoiselle, je voudrais bien être votre mari, » on ne se doute pas de ce que c'est qu'une vraie femme.

Faites, par exception, d'une maîtresse un ange, un séraphin, un archange, un objet rare, ce ne sera jamais, quelle que soit votre bonne volonté, qu'un ange déclassé, qu'un séraphin en voie de perdition, qu'un archange de pacotille, qu'un objet rare ayant un défaut, tache ou fêlure, et diminué ainsi des trois quarts de sa valeur première. Car enfin, il faut bien qu'on se le dise et que les dames que cela peut intéresser consentent à l'entendre, quatre-vingt-dix fois sur cent, la maîtresse d'un homme a oublié quelque chose pour en arriver à n'être que sa maîtresse, et, ce quelque chose ne fût-il qu'un mari, c'est beaucoup. Qu'est-ce donc quand, par-dessus le mari, c'est un enfant, une famille, c'est-à-dire tout ce qu'on se doit à soi-même, tout ce qu'on doit aux autres? Et pourtant, à qui d'entre les faibles mortels n'est-il pas arrivé, au moins une petite fois dans sa vie, de se mettre en frais d'amour de première classe là où des sentiments de seconde catégorie eussent été déjà de la prodigalité?

Chacun m'accordera qu'il n'est pas facile de faire durer l'amour, même dans les meilleures conditions possibles, celles du mariage, par exemple, — les seules, quoi qu'en disent les gens qui n'y ont pas suffisamment réfléchi, les seules où, soit matériellement, soit moralement, il puisse trouver un air respirable. Pourquoi durerait-il dans des conditions détestables?

Vous semez la plante délicate de l'amour dans une terre excellente

et bien préparée, elle y trouve une exposition convenable, et les soins nécessaires... Six fois sur dix cependant elle végète! et vous voudriez qu'en la laissant tomber dans quelque ruelle sombre où le soleil n'a jamais eu ses entrées, où l'on ne peut la cultiver que par des procédés artificiels, vous voudriez qu'elle se métamorphosât en immortelle! Ceci n'est pas soutenable.

Dieu me garde de médire systématiquement des pauvres êtres qui, dans le voyage de la vie, délaissent la grande route pour nous suivre ou nous précéder dans les sentiers perdus du sentiment. Mais de ces équipées, mais de ces échappées au bout desquelles tôt ou tard la terre finit par manquer sous vos pas, que peut-il jamais advenir? On a découvert, j'y consens, que toutes les femmes, et même les pires, peuvent être parfaites pendant cinq minutes! La triste affaire, cependant, que ces rencontres d'où il ne peut rester à chacun, finalement, que de la stupeur! Le devoir ne fût-il qu'une lanterne, gardons-la, cette humble lanterne, pour éviter les fondrières.

III

René et moi nous venions d'atteindre cet âge où tout pas fait hors de la vie commune semble une conquête, où l'on ne croit pouvoir prouver sa force que par ses écarts, où l'on imagine que la liberté ne consiste qu'à faire ce qui est défendu. Il y avait d'ailleurs en ce temps-là comme une folle croisade contre tout. Le besoin de respirer était si grand, que pour respirer mieux on brisait les fenêtres. C'était un assez beau temps. Nous avions la tête à l'envers, l'air était plein d'utopies absurdes, mais généreuses, dont la plus impraticable nous eût trouvés prêts au martyre. Ces époques trop chaudes inquiètent les contemporains : c'est un tort, elles sont toujours fécondes. Je les préfère aux temps froids, et si je ris d'elles aujourd'hui, c'est comme on rit de ce qu'on a aimé et de ce dont on a été; ce n'est certes pas pour prôner le givre et le verglas.

Au nombre des chimères de 183., la plus séduisante avait pris corps sous la main du génie, des hommes d'esprit s'en étaient emparés, et elle était devenue la pierre angulaire d'une doctrine, laquelle eut alors des martyrs qui, grâce à Dieu, se portent bien aujourd'hui. On s'était attendri démesurément sur le sort des femmes, non pas sur le sort des femmes

qui suivent la voie droite, quelque mérite qu'elles y aient, mais plus spécialement sur le sort des infortunées qui s'égarent dans les chemins de traverse de l'amour. Toute la pitié, toute la charité, tout l'intérêt fut pour celles-ci pendant quelques années. La réhabilitation par l'amour de la femme tombée, l'émancipation du sexe faible, ce fut alors le rêve de tout ce qui était jeune. Ce fut celui de mon ami René.

Pour s'entendre appliquer par quelque moderne Marion ces deux vers du poëte :

> De l'autre Marion rien en moi n'est resté ;
> Ton amour m'a refait une virginité,

et pour refaire à une âme égarée ce que Didier était parvenu à refaire à Marion, il eût donné sa fortune et sa vie.

A la poursuite de ce rêve sa folie atteignit quelquefois des proportions épiques.

Son prétendu scepticisme avait fondu comme cire aux premières prédications de Ménilmontant. Si le costume saint-simonien lui eût plu, s'il eût été plus étoffé, René fût devenu bientôt un des apôtres visibles de la doctrine; mais l'uniforme seul lui manqua. Disciple fervent, il portait partout la parole nouvelle et partout la répandait à flots.

René parlait beaucoup et même bien. Quand il tenait un de ses thèmes favoris, il montait par l'émotion jusqu'à l'éloquence, qui peut, plus souvent qu'on ne le croit généralement, se passer de bon sens et de raison.

C'était surtout dans les lieux ouverts à cette partie de la plus belle moitié du genre humain qui semble avoir renoncé à la famille, c'était dans les bals publics qu'il aimait à exercer son singulier talent d'improvisation. Tout prétexte lui était bon pour prêcher son petit évangile. Que de fois j'ai vu les danses s'arrêter, le cercle bizarre des pierrots et des débardeuses se former autour de lui, et l'orchestre être contraint de se taire devant la parole enflammée de ce charmant apôtre !

Que disait-il ? Ce qu'ont dit dans tous les temps les prédicateurs qu'on écoute : « Soyez bons, — la bonté n'est pas une vertu, c'est un devoir ; — la charité envers le prochain n'est qu'une dette ; l'amour est une obligation pour quiconque respire ; — ne méprisez rien en ce monde : le vicieux n'est qu'un malade, le méchant n'est qu'un fou, la femme égarée

n'est qu'une mère de famille qui n'a pas trouvé d'emploi ; » et toutes les variations que comportent ces élastiques *arguments.*

Ces propositions séduisantes, passant par ses lèvres juvéniles, animées par le regard quasi extatique de cette tête fine et aristocratique, prenaient couleur à ce point que son étrange auditoire s'y passionnait et finissait par verser des larmes. Que de triomphes à la fois grotesques et touchants il eut alors, mon pauvre René, dans de bien drôles d'endroits ! Moi qui vous parle, j'ai vu pleurer à sa voix des polichinelles et des titis; j'ai vu des balocheuses émues baiser le pan de ses habits.

Il fut pendant deux hivers le dieu de toutes les femmes déroutées et leur prophète favori. S'il y eût eu un désert, une Thébaïde aux environs de Paris, pas trop loin des bals Musard et Valentino, pas trop loin de la Chaumière et du Prado, il eût pu s'y faire suivre par la foule des brebis sans pâturages qui cherchent, trop souvent sans le trouver, un brin d'herbe à brouter entre les fentes des pavés de Paris ; et Babylone eût été ainsi purifiée... pour quinze jours !

Il eut des duels fantastiques, qui firent du bruit alors, des duels où il risqua consciencieusement sa vie pour des dames célèbres, qu'on retrouverait peut-être aujourd'hui accroupies dans quelque loge de portier ; des duels sans merci contre des jeunes premiers sans manières, coupables à ses yeux d'avoir manqué d'égards à des femmes qui n'en attendaient pas.

« Je mourrai à la tâche, disait-il, mais je ferai respecter la femme. La pire vaut mieux que nous. Tant que la femme (que ce mot était grand dans sa bouche!), tant que la femme ne sera pas un être sacré en France et pour tous, quelle que soit sa condition, le monde ne retrouvera pas son équilibre. »

Ah ! qu'il en parlait bien des femmes ! de quelle voix pénétrée et suave, et qu'en effet il savait bien aller trouver, jusqu'au fond du limon dont sont faites quelques filles d'Ève, la paillette d'or qui s'y cachait !

Alchimiste téméraire, il consumait le plus pur de son cœur et de ses rentes à souffler sur des cendres froides pour en tirer des flammes, à ramasser des feux éteints pour en faire du diamant. Rien ne le rebutait dans ce genre d'entreprise, encore bien qu'il y laissât souvent la gaieté et la bonne humeur nécessaires à son âge. Que d'expériences je lui ai vu manquer dont il avait espéré un succès complet ! Que de fois la cornue éclata dans ses mains au moment précis où, selon lui, le grand œuvre allait s'accomplir !

Cette manie de purification du vice par l'amour ne laissa pas de faire momentanément quelque tort à la vertu. Au lieu de chercher d'honnêtes femmes là où il y en avait de toutes faites, on en cherchait surtout là où il n'y avait aucune chance d'en rencontrer. Pour quelques pêches miraculeuses pratiquées en eau trouble, que de coups de filet perdus, que de vase remuée! Pour quelques perles trouvées dans le fumier par des lapidaires intrépides, que d'immondices soulevées! Pour une brebis sauvée et rachetée, que de bêtes malsaines payées à des prix fous! Il n'importe! on cherchait, on fouillait, les cerveaux travaillaient, les cœurs battaient, et comme en somme une fausse passion n'a jamais rassasié un véritable appétit, les passions vraies reprenaient bientôt le dessus; et comme après avoir essayé de la fausse innocence on en arrivait bientôt à découvrir que la vraie innocence, la bonne, celle qui n'a jamais eu besoin de réparation, est d'un usage infiniment plus sûr et plus agréable à la fois, on retombait bientôt aux pieds de la véritable vertu, et toutes les agitations tournaient en définitive à son profit. On avait pris le plus long pour arriver à la vérité, mais peut-être après ces détours y revenait-on meilleur et plus aguerri.

IV

Au bout de deux ans d'illusions et de désillusions alternatives, la lumière pour moi s'était faite. Las d'errer dans le surnaturel, j'en étais enfin revenu à sentir le besoin de rentrer dans la vie pratique. J'avais fini par faire comprendre à René que, n'ayant que son argent à jeter par les fenêtres, il serait non-seulement honnête, mais sage, que je tentasse de me faire par mon travail une position indépendante, et que ce n'était point en poursuivant en commun nos études d'anatomie morale sur le vif, dans les bals de l'Opéra et dans les coulisses des petits théâtres, que j'arriverais à prendre mes grades à la Faculté de droit et à devenir une des lumières du barreau.

René, dans un jour de bon sens, était tombé d'accord avec moi que notre séparation était nécessaire.

« Eh bien! lui dis-je, dès aujourd'hui, René, je vais me mettre en quête d'un petit appartement. Ce sera un pied-à-terre pour toi dans le quartier où je le prendrai, et cela te changera de monter mes quatre ou cinq étages. J'ai idée que nous allons adorer ma gouttière. »

Pour faire d'une pierre deux coups et réparer ainsi le temps perdu, j'avais pris la dure résolution de travailler chez un avoué et de faire mon droit en même temps. Or, mon avoué demeurait rue Vivienne ; il était donc bon que je me logeasse le moins loin possible de l'étude, et il fut entendu que je commencerais par explorer le quartier de la Bourse et les rues avoisinantes.

René me proposa de m'aider ou de m'accompagner du moins dans mes recherches.

« Je n'ai rien à faire, me dit-il, cela me distraira. »

Je m'étonnai bien un peu qu'une distraction de ce genre fût du goût de René, mais j'acceptai volontiers son offre.

« Partons, lui dis-je, et partons à pied. Outre qu'il ne serait pas commode de se tenir le nez au vent dans une voiture, et d'en descendre à chaque instant pour faire la chasse aux écriteaux, je prétends, dès aujourd'hui, rompre avec toutes les habitudes que ma situation personnelle ne me permet pas de conserver. »

Nous habitions tout au haut du faubourg du Roule un petit hôtel qui venait à René de sa famille.

« Soit, me dit René en me prenant le bras, mais sortons du côté des Champs-Élysées, je te raconterai en route quelque chose que j'ai eu le courage de te cacher depuis un mois, pour m'épargner le mortel chagrin de te voir traiter légèrement peut-être une liaison qui a dès à présent, pour moi, les proportions d'un engagement sérieux : je ne veux pas avoir un secret pour toi au moment de nous séparer. »

Ce début m'inquiéta. J'avais vu René plus solennel, je ne l'avais jamais vu si grave. « J'ai grand'peur, me dis-je, que cette fois mon pauvre René soit plus profondément atteint qu'à l'ordinaire. »

Mes craintes n'étaient que trop fondées.

René, toujours enthousiaste, toujours naïf, avait encore une fois trouvé ce qu'il cherchait, une âme à sauver. Le don Juan d'autrefois était radieux. Le cœur candide de l'homme blasé était comble d'une joie ingénue. Méphistophélès se frottait les mains. Il était aimé !

L'ange — il y a toujours un ange au fond de nos folies — l'ange qui l'aimait avait ou du moins était susceptible d'acquérir toutes les perfections. Cela eût dû aller sans dire, René préféra m'énumérer une à une les richesses que pouvait contenir le trésor dont il avait à m'annoncer la découverte.

Les ailes de la créature céleste qu'il tenait à me décrire avaient peut-

être autrefois traîné un peu sur la terre, mais ce n'était pas la peine d'en parler. Grâce à René, d'ailleurs, grâce à l'amour, elle était en train de remonter dans l'azur pour n'en plus redescendre.

« Ah! mon ami, me dit René, je suis le plus heureux des hommes. Quand tu connaîtras Léocadie...

— Léocadie!

— Joli nom, n'est-ce pas?

— Je m'y ferai, lui répondis-je ; comme nom d'ange, il m'a un peu surpris, mais va toujours.

— Quand tu la connaîtras, reprit-il, tu comprendras mon bonheur.

— Mais enfin, lui dis-je, d'où t'est-il tombé ce bonheur, est-il sûr que ce soit du ciel?

— Tu te rappelles, me dit René, qu'il y a un mois la vente d'une ferme que m'avait léguée ma tante me força d'aller à Chartres. L'affaire traîna un peu. Je restai deux mois dans la capitale du pays beauceron. Chartres n'est peut-être pas la ville la plus gaie du monde. Quand je m'en fus donné à cœur-joie de manger du pâté de perdreaux de Lemoine à chacun de mes repas et de voir et de revoir la cathédrale qui est superbe, bien qu'elle soit odieusement gâtée presque partout à l'intérieur; quand j'eus fait deux jours de suite le tour des promenades plantées de très-beaux arbres, où par parenthèse il n'y a personne pendant la semaine et où il y a trop de monde le dimanche, je me demandai avec terreur ce que je ferais de ma seconde soirée.

« Heureusement, c'était un dimanche : une affiche m'apprit qu'il y avait spectacle extraordinaire. Bocage était à Chartres, Bocage devait jouer Antony, ce vrai père de la *Dame aux Camélias*. Une dame inconnue, une dame du monde, qui avait consenti à paraître devant le public chartrain, précisément parce qu'elle était complétement étrangère au pays, devait seconder le célèbre artiste parisien et jouer à côté de lui le rôle de Mme d'Hervé. La représentation se donnait au bénéfice de la famille d'un pompier qui venait de périr dans un incendie.

« Qu'on parle encore des pressentiments. J'entrai au théâtre, malgré toutes ces promesses, avec un enthousiasme des plus modérés; je pris ma place en bâillant, et la toile, cette toile qui me séparait à peine de ma destinée, la toile se leva sans que rien m'avertît que mon cœur devait battre.

« Mais bientôt parut Mme d'Hervé. Ah! mon ami, quels accents! quels regards! quelle âme! quelle vertigineuse et irrésistible beauté! Mon en-

traînement fut tel qu'il se communiqua à la salle tout entière. Mille mains électrisées par les miennes répondirent bientôt à mes bravos par des bravos frénétiques. Un acte, deux actes, et puis le reste de la pièce, se jouèrent; trois rappels successifs firent de cette représentation un triomphe pour l'artiste inspirée. De la scène, où elle planait sur son public affolé, son regard parvint à me dire qu'elle sentait que ce triomphe elle me le devait en partie. Le rideau tomba. Je demeurais à ma place, comme plongé dans une sorte d'extase. J'étais, à la lettre, foudroyé. S'il n'eût fallu que traverser des flammes pour aller arracher Mme d'Hervé au trop heureux Bocage, je l'eusse fait. Mais il fallait traverser des corridors sombres, des escaliers bizarres, c'était une autre affaire. Je ne sais pas encore par où je passai, mais je me trouvai tout à coup aux pieds de cette admirable créature et dans sa loge...

— Tu es bien là, dis-je à René, en lui demandant la permission de l'interrompre, restes-y un instant. La rue Saint-Louis-d'Antin m'irait assez; voici un écriteau : Petit appartement de garçon a louer, sur le derrière; c'est mon affaire. Laisse-moi monter. La maison me convient, et si l'appartement me plaît, je te ferai appeler avant de conclure, pour avoir ton avis.

— Ne sois pas trop long, me dit René; puisque j'ai commencé, il faut que tu saches tout. »

V

Je montai et je redescendis sans avoir rien fait : l'appartement était sombre, sans air, impossible. Le portier était aimable : c'était beaucoup, mais ce n'était pas assez.

« C'est à recommencer, dis-je à René.

— Quoi ! vraiment, tu veux...

— Tu veux quoi ? lui dis-je, voyant qu'il ne m'avait pas compris.

— Tu veux que je recommence l'histoire de Léocadie ?

— Non, fichtre pas ! je ne veux recommencer qu'à chercher des appartements; quant à ton histoire, je n'en ai rien perdu : tu étais aux pieds de Mme d'Hervé, qu'est-ce que tu as bien pu y faire ?

— J'ai été droit au but, me répondit René. Je n'avais pas trop préjugé de cette nature d'élite. Mon cœur m'avait dit que j'allais me trouver en présence d'une femme supérieure à laquelle tout ce qui eût été détour

eût fait pitié. Je fus donc carré avec elle. J'osai lui dire tout d'abord que je l'adorais, qu'elle avait du génie, que sa place était à côté, au-dessus même de M^me Dorval; qu'auprès d'elle M^lle Mars n'était qu'une carafe d'orgeat, et que je mettais ma fortune et ma vie à ses pieds pour l'aider à monter jusqu'où l'appelait son talent.

« Elle répondit à ma franchise par une franchise égale. Elle m'avoua sans embarras qu'elle m'avait remarqué à l'orchestre, qu'elle n'avait joué que pour moi, qu'elle m'avait presque attendu à chaque entr'acte, que ma brusque apparition l'avait donc à peine surprise, et qu'au moment même où je m'étais précipité dans sa loge elle se disait : « Pour« quoi n'est-il pas déjà là? » Que conclure de cette étrange et subite sympathie, de cette attraction en quelque sorte magnétique, sinon que nous étions nés l'un pour l'autre, et qu'évidemment nos âmes étaient sœurs? Nous revînmes ensemble à Paris. Ah! mon ami, je puis mourir. J'aurai eu, dès ce monde, un avant-goût des amours du ciel. Mais, j'y pense, puisque tu me quittes, pourquoi n'essayerais-je pas, dès que tu auras trouvé un appartement, de décider celle que j'aime à te remplacer à l'hôtel dans celui que tu occupais? Qui mieux que Léocadie pourra remplir le vide que va me causer notre séparation?

— Ne te presse pas, dis-je à René, réfléchis avant de prendre ce grave parti d'une cohabitation subite; on sait bien comment ça commence, mais non comment cela finit. M^me d'Hervé, avant votre rencontre, demeurait bien quelque part sans doute. Pourquoi dès lors se hâter?

— Tu me le demandes! me dit René, tu n'as jamais aimé! Mais en dehors même du désir bien naturel à tout homme qui aime de tenir tout entier dans sa main l'objet de sa passion, j'ai une raison plus grave de vouloir Léocadie ailleurs qu'où elle est. Sais-tu où et avec qui vit cette femme aux pieds de laquelle tout Paris tombera un jour? Dans une mansarde, avec une pauvre vieille camarade de théâtre, dont elle partage la misère. C'est toute une histoire que cette existence. Le mari de Léocadie, car Léocadie est mariée, son mari était dans le commerce, sa femme vivait heureuse et honorée. Tout à coup une crise imprévue bouleversa leur fortune et culbuta leur maison. M. X... était tout à la fois un homme faible et cynique. Il disparut un beau matin, laissant à sa femme, pour tout adieu, un mot où il lui disait qu'il lui rendait sa liberté, qu'elle ne le reverrait jamais, qu'elle était intelligente, qu'elle était belle, que c'étaient deux capitaux pour un... enfin des monstruo-

sités. Loin de perdre la tête, Léocadie se roidit contre la tempête et parvint presque à la dominer. Elle avait reçu une éducation à la fois solide et brillante ; elle se fit institutrice, elle ne refusa aucun travail, elle donna des leçons de tout. Elle vivait ainsi dans une médiocrité laborieuse, quand se déclara sa vocation pour le théâtre. Elle abandonna dès lors ses leçons pour se livrer à l'étude approfondie de son art. Il y a une volonté de fer dans cette frêle enveloppe. Depuis plus d'une année, elle eût pu débuter sur une des scènes de Paris; elle a le courage de résister à cette tentation, et se contente de jouer de loin en loin en province pour s'exercer et reconnaître ainsi ses forces sans se compromettre sur le terrain définitif de la lutte. Elle ne veut paraître à Paris qu'avec éclat. C'est en vain que ses ressources s'épuisent, elle persiste, et rien n'ébranle son courage. Ajoute à cela que le lâche abandon de son mari lui a donné un tel mépris pour l'humanité, qu'elle s'est juré de tout faire plutôt que de remettre jamais son sort entre les mains d'un homme quel qu'il soit. Mes prières...

— Pardon si je t'interromps, dis-je à René ; mais nous voici place Louvois, et j'aperçois tout autour une guirlande d'écriteaux ; c'est bien le diable si je ne trouve pas dans tout cela mon affaire. Cela m'irait assez, une place : on n'a pas de vis-à-vis, on est plus chez soi. Par où vais-je commencer?

— Par ici, me dit René en m'indiquant un écriteau. La maison est supportable : il n'y a pas de cour, tous les appartements doivent donner sur le devant; au moins tu verras clair. Allons, fais vite, et appelle-moi de là-haut par une fenêtre si l'affaire s'arrange. J'allume un cigare, et quand tu descendras je te dirai le reste, c'est-à-dire mes projets pour l'avenir; quant au passé, tu sais à peu près tout : ce n'est pas long à dire, le bonheur sans tache. »

VI

J'avais à peine fait quelques pas sous la porte cochère de la maison que m'avait désignée René, que le portier sortit de sa loge comme un dogue de sa niche.

Je n'ai point oublié le superbe regard que jeta sur moi ce personnage quand je lui demandai à visiter le petit appartement qu'il avait à louer au quatrième.

« Dites au *cintième*, me dit-il d'un ton rogue et gourmé, il y a un entre-sol. On ne trompe pas le monde ici.

— Montons toujours, j'ai de bonnes jambes, lui répondis-je.

— Que monsieur me suive pour lors ; mais, que monsieur le sache, j'ai eu aussi des jambes ; tout le monde en a eu, des jambes, dans son temps ; monsieur ne sera pas toujours jeune non plus. »

Nous montons un étage, puis deux ; mon cerbère s'arrêta pour souffler, et l'interrogatoire suivant commença :

« Monsieur est garçon ?

— Oui.

— Tout à fait garçon ?

— Tout à fait.

— C'est que la maison n'admet que des personnes qui ont des principes, et je préviens monsieur...

— C'est bon, lui dis-je non sans humeur, je vous comprends, je suis prévenu. »

Je pris les devants et l'ascension continua. Le portier me suivait majestueusement, lentement, posément, accentuant lourdement chaque marche avec un flegme irritant. Quand nous fûmes arrivés au troisième :

« Monsieur n'a pas de chien ? me dit-il.

— Non.

— Pas de chat ? pas de perroquet ? pas d'enfant ? pas de piano ?

— Non.

— Monsieur joue peut-être du cornet à piston ?

— Non.

— Ou de la clarinette ?

— Je ne joue de rien.

— Monsieur fume-t-il la pipe ?

— Non.

— Monsieur rentre-t-il souvent à des heures indues ?

— Non.

— Monsieur découche-t-il ?

— Non.

— Monsieur fait peut-être son ménage lui-même ? ajouta-t-il en jetant sur ma tenue, une tenue du matin, un regard sournois.

— Eh non ! répondis-je.

— Pour lors, tant mieux pour monsieur, dit-il, surtout si ma femme consent à le faire.

— Si votre femme est raisonnable et propre, je pourrai, en effet, m'arranger d'elle.

— M^me Pirard est raisonnable avec les personnes qui le sont, et elle est propre avec un chacun, me dit M. Pirard en ôtant sa casquette, par respect sans doute pour le beau nom que portait sa femme.

— Monsieur déjeune-t-il chez lui? dit-il encore.

— Oui, mais cela n'est un embarras pour personne; un pain d'un sou et un verre d'eau, voilà mon ordinaire.

— Pour lors, monsieur, me dit le dogue s'arrêtant tout net et se posant sur ses pattes de derrière, ne montons pas plus haut. Ma femme me disait encore ce matin : « Monsieur Pirard, tant pis pour toi si tu « prends pour le cintième des locataires que je n'aurai pas à leur-z-y faire « des déjeuners à la fourchette, ton déjeuner s'en ressentira. » Descendons, monsieur, descendons, vous ne feriez pas l'affaire de ma femme.

— Que le diable vous emporte ! m'écriai-je. C'était bien la peine de me laisser monter jusqu'ici.

— Voilà encore ce qui n'irait pas à M^me Pirard, dit M^r Pirard; des vivacités avec moi... elle ne les souffrirait pas! Elle me respecte et veut qu'on me respecte aussi. M^me Pirard n'aime que les personnes civilisées.

— Que le diable emporte aussi M^me Pirard! ajoutai-je exaspéré.

— C'est en parlant comme cela des dames des concierges qu'on devient un Lacenaire et même un républicain, monsieur, me dit M. Pirard.

— Que t'est-il arrivé? s'écria René quand je le rejoignis; tu es rouge comme un coq.

— Rien ; j'ai fait de la politique avec cet animal de portier, et cela m'a animé.

— Bah! me dit-il, quelle idée! Et l'appartement?

— Passons à un autre.

— Pour cette fois, reprit René, je monte avec toi. J'en ai assez de faire le pied de grue sur les trottoirs ; mais laisse-moi porter la parole. Je plais aux portiers et j'arrangerai mieux que toi ton affaire.

« Je me tromperais fort, ajouta-t-il en me montrant une sorte de petite terrasse au milieu de laquelle pendait un écriteau, si cet écriteau ne nous indiquait pas le paradis que tu cherches. Ça a l'air gentil et gai là-haut.

— Soit, lui dis-je, montons ensemble, je ne parlerai plus aux portiers, mais, par compensation, tu ne me parleras de Léocadie que quand nous serons redescendus. Je t'écouterais mal en me livrant à l'examen

des lieux où je vais peut-être, et pour longtemps, enterrer ma trop brillante jeunesse.

— C'est entendu, me dit-il; mais quand nous aurons visité cet appartement, tu m'appartiendras; nous irons déjeuner au café Cardinal : je te donnerai une omelette aux rognons pour deux, il n'y a pas d'arêtes là dedans et tu pourras m'écouter tout en mangeant. »

Jamais je n'avais vu René plus gai; le plaisir de débarrasser son cœur du seul secret qu'il eût eu pour moi l'avait comme allégé.

« Et dis-toi bien une chose, ajouta-t-il en traversant lestement la place pour arriver à la maison que nous avions en vue, c'est que ce n'est pas un conseil qu'il me faut, mais ton approbation pleine et entière, mais des félicitations ! Je veux que dans quinze jours tu sois aux pieds de Léocadie; tu verras! tu verras! Ah! si elle était libre!

— Que ferais-tu? lui dis-je.

— Ce que je ferais? Je l'épouserais, parbleu !

— Tu l'épouserais!...

— Et ce ne serait pas long, reprit-il. Ne sommes-nous pas convenus cent fois qu'il n'y avait de mariages de raison que les mariages d'inclination? Ne suis-je pas riche pour deux?

— Riche pour deux, oui, et amoureux pour dix, je le vois bien, » répondis-je en essayant de rire.

VII

Mais déjà René était en conversation intime avec mon futur concierge : je ne tardai pas à comprendre, en l'écoutant, toute la supériorité de ses manières sur les miennes en ce qui concerne les portiers. Le premier mot échangé entre ce nouveau Cerbère et René avait été une pièce de vingt francs. Exaltée par ce préambule, la portière, une femme encore jeune et d'un extérieur avenant, coupa la parole à son mari, ne s'en rapportant qu'à elle, sans doute, de répondre à des locataires qui parlaient si bien la langue aimée des portiers.

« Le petit appartement que monsieur va voir est charmant, dit-elle ; il se compose de trois pièces et d'une petite antichambre. Il y a deux entrées, l'une à droite, l'autre à gauche, sur le palier, ce qui est bien commode. Le salon s'ouvre sur une petite terrasse, d'où l'on a de l'air

et de la vue, et où l'on peut avoir des fleurs. L'appartement est encore occupé, mais il sera libre dans quinze jours. Il est habité depuis trois mois par un artiste qui chante, je crois, aux Champs-Élysées, un homme très-drôle, que le propriétaire a trouvé trop gai pour la maison. Monsieur n'est pourtant pas plus regardant qu'il ne faut, mais la maison serait devenue impossible avec un locataire comme celui-là. C'est un homme qui joue de tout ce qui fait du bruit, de l'orgue, de la trompette, du cor et du tambour. Ce ne serait encore rien, mais il fait des armes toute la journée; croiriez-vous qu'il avait eu l'idée de faire un tir au pistolet sur sa terrasse? C'est plein de lances et de fusils chez lui.

— Bravo! dit René; avec un prédécesseur comme celui-là, mon ami n'aura pas de peine à passer pour un saint.

— Mais, dis-je, ce locataire est-il sorti? je ne voudrais pas le déranger au milieu de ses exercices.

— Il est parti en disant qu'il allait à sa répétition, répondit la concierge. Il ne doit rentrer que sur le tard et m'a chargée d'en prévenir une personne qu'il attend, pour le cas où elle arriverait trop tôt; mais j'ai ses clefs, et si ces messieurs le veulent, je vais les accompagner.

— Très-bien, et dépêchons-nous, me dit René; il est onze heures et demie, et j'ai faim. »

Quand nous fûmes arrivés sur le palier :

« Entrez, messieurs, nous dit la concierge, mais ne faites pas trop d'attention à l'état dans lequel peut se trouver l'appartement. C'est un désordre forcé avec le locataire qui l'occupe; tout ce qui devrait être sur les tables est par terre, et tout ce qui pourrait rester par terre est sur les tables. Je prie ces messieurs de ne toucher à rien : il y a des pistolets aussi chez ce diable d'homme, et je tremble toujours que tout ça ne parte quand je fais l'appartement.

— Bon, bon, dit René gaiement, nous connaissons ça, soyez tranquille. Il m'intéresse, votre toqué de locataire; je suis curieux de voir son perchoir. »

Nous avions examiné la première et la seconde pièce : un vrai musée comique. Les murailles étaient couvertes de caricatures fixées au mur avec des épingles : des Gavarni, des Cham, des Bertall, des Dantan, et des Daumier. René riait aux éclats en lisant les légendes. « Beau Louvre, disait-il, à l'usage d'un paillasse. » Je le laissai absorbé dans cette désopilante inspection, et, plus impatient, j'ouvris les fenêtres de ce qui allait être ma terrasse, pour voir quel air avait le voisinage et quel effet

pouvaient produire d'en haut les statues de la jolie fontaine Louvois, alors assez nouvelle.

Je fus retenu sur la terrasse par un attroupement qui s'était formé autour de deux bateleurs. Ces deux artistes en plein vent s'étaient pris de querelle avec des militaires. Le public s'était partagé en deux camps : on se battait, on criait ; la garde arriva. En vrai badaud j'attendais le dénoûment, pourtant facile à prévoir, de cette bagarre, quand un cri, un cri terrible, un cri qui ne pouvait être qu'un cri de désespoir ou d'agonie, un de ces cris lamentables qui glacent le sang dans les veines de quiconque les entend, vint jusqu'à moi.

La concierge me regarda tout interdite.

« Monsieur a-t-il entendu ? s'écria-t-elle.

— D'où peut venir cet horrible cri ? lui dis-je.

— Il me semble, me répondit-elle en pâlissant, que cela est venu de la chambre à coucher, de celle où a dû passer votre ami, car il n'est plus là.

— René ! m'écriai-je en me précipitant dans l'appartement, René !

— Là, cette porte, me dit la concierge ; entrez le premier, monsieur, je n'oserais pas... »

Quel spectacle ! Je n'oublierai de ma vie cette heure terrible ; mon pauvre, mon cher René était renversé sur un divan, les yeux à demi fermés, le regard atone, la pâleur de la mort sur la figure ; une de ses mains crispées serrait convulsivement la crosse d'un pistolet, son visage était couvert de sang.

Je me jetai à genoux devant lui :

« Qu'as-tu, René ? lui dis-je, parle-moi, réponds-moi ; ce sang... ce pistolet... qu'est-il arrivé ? qu'as-tu fait ? »

Par un effort suprême, le moribond rouvrit un instant les yeux.

« Je me suis tué, dit-il. Léocadie !... Ah !!! »

Il perdit connaissance et tomba comme une masse inerte dans mes bras. Je le portai sur le lit et j'essayai d'étancher le sang qui coulait d'une blessure qu'il avait à la tempe droite. La concierge avait couru chercher un chirurgien. Grâce au ciel, il y en avait un qui demeurait dans la maison.

Quand l'homme de l'art arriva, il y eut dix minutes d'une attente qui me parut un siècle. Il voyait bien par où était entrée la balle, mais il ne se rendait pas compte de la route qu'elle avait pu prendre. Il envoya chercher sa trousse. Lorsqu'il eut sondé la plaie :

« Quel cas étrange! dit-il à son aide qui venait d'entrer; la balle ne paraît pas avoir pénétré dans le cerveau. Les parois osseuses ne sont point défoncées, voilà le trou qu'elle a fait cependant, où peut-elle être?

« Pardieu, ajouta-t-il après s'être livré à un examen minutieux, pardieu, je ne me trompe pas, ce ne peut être qu'elle que je sens là, sous mon doigt, entre la mâchoire et l'oreille. Mais comment s'y est-elle prise pour descendre si bas? Elle s'est donc creusé un tunnel?

« C'est égal, dit-il en s'adressant à moi, si je peux ravoir la balle sans faire d'incision, si elle veut bien reprendre la route qu'elle a déjà faite, si aucun accident nerveux trop grave ne se déclare, il n'y a rien de perdu peut-être, et votre ami pourra se vanter d'avoir joué à un jeu auquel quatre-vingt-dix-neuf autres sur cent auraient perdu la vie. »

Sans une contraction spasmodique, et en quelque sorte intermittente, qui révélait que René respirait encore, quand la sonde pénétrait dans sa blessure, on eût dit que nous n'avions plus sous les yeux qu'un cadavre.

L'opération fut faite avec l'aide d'une petite pince et d'une sorte de crochet fort mince que l'habile praticien maniait avec une dextérité que je ne pus m'empêcher d'admirer. Je vois encore ces mains habiles, agissant lentement, mais sûrement, sur la balle, pour ménager les fibres délicates et si nombreuses qui s'entre-croisent autour des tempes, et la balle, remontant peu à peu par l'ouverture qu'elle avait faite, comme si elle eût obéi à une puissance mystérieuse, comme le fer obéirait à l'aimant. Quelques mouvements convulsifs, que j'avais le cruel devoir de comprimer, des cris instinctifs, étouffés, signalaient seuls la présence de la vie dans le pauvre patient. Quand la balle fut dans les mains de l'opérateur, je respirai. Il envoya chercher de la glace; il en plaça sur le front du malade, et par-dessus des compresses sur la plaie même.

« Et maintenant, dit-il, un calme absolu; pas d'émotion surtout! Si le malade revient à lui, il se peut qu'il ait perdu la mémoire, qu'il ait le délire; calmez-le par de bonnes paroles, gardez-vous de le contredire, dites-lui qu'un accident l'a mis dans cet état. Pas de visites surtout, et espérons. Vous pouvez avoir confiance dans la personne qui m'assiste comme en moi-même. Je m'en vais presque tranquille; je reviendrai ce soir. »

Ce ne fut que quand la première émotion fut passée, ce ne fut que lorsque je me trouvai au pied du lit où gisait mon pauvre ami, et forcé d'attendre dans le silence et du temps seul la réponse à mes angoisses, que je me rappelai tout à coup que nous étions dans le domicile d'un

étranger. Je donnai l'ordre à la concierge de m'appeler quand le maître du logis se présenterait. Je ne doutais pas que, quel qu'il fût, il ne consentît à nous céder la place.

VIII

J'avais cru tout d'abord à un accident. J'avais pensé que René, trouvant des pistolets et ne les croyant pas chargés, les avait maniés imprudemment. Mais après les paroles qui lui étaient échappées, l'illusion n'était pas possible. Je l'avais bien entendu :

« Je me suis tué, avait dit René.

« Je me suis tué ! » Qu'avait-il pu se passer dans ce cerveau, pour que l'idée de la mort s'en fût instantanément emparée ? Ce suicide étrange, comment s'en rendre compte, de la part d'un homme qui venait de se déclarer en plein bonheur, qui, deux minutes avant de se livrer au dernier acte de désespoir, hâtait avec une vivacité juvénile l'heure prochaine de son déjeuner ?

La chambre où le plus funeste des hasards nous avait conduits n'avait rien de funèbre. Quel fantôme, invisible pour tout autre, avait donc pu apparaître dans cette chambre aux yeux de mon cher René ? Elle était bien telle que l'avait dépeinte la concierge : une chambre d'artiste, d'artiste de bas lieu, du désordre partout, un désordre burlesque, des fleurets, des plastrons, de vieilles armes ébréchées et rouillées, des instruments de musique, une guitare pendue à la muraille à côté d'un costume de marquis, une perruque à queue rouge sur un guéridon, quelques essais de peinture, des tableaux sans cadre accrochés au mur ; sur le lit, un masque et un faux nez ; par terre, aux pieds de René, une miniature. Rien, rien là dedans, semblait-il, qui pût conduire à une pensée de mort une imagination exubérante sans doute, mais où l'enthousiasme du beau et du bon l'emportait de beaucoup sur les idées mélancoliques.

Léocadie ! ce nom qui le matin m'avait fait sourire quand pour la première fois René l'avait prononcé devant moi, ce nom avait été aussi, je m'en souvenais bien, le dernier qu'eût murmuré sa bouche avant son évanouissement, le dernier qui dût sortir de ses lèvres peut-être. Était-ce alors un adieu à la femme aimée, ou bien, revenant ainsi à ce moment suprême, ce nom n'était-il pas plutôt une suprême objurgation et comme l'explication du fait qui allait terminer sa vie ?

C'était à s'y perdre.

J'étais plongé dans ces douloureuses réflexions, quand, en interrogeant le pouls de René, j'aperçus dans sa main gauche, entre ses doigts fermés, un papier taché de sang.

Je parvins à rouvrir, à détendre cette main que la douleur, que la colère peut-être avait roidie, et j'en tirai l'étrange lettre que voici, explication trop claire de ce qui venait de se passer :

A MONSIEUR HECTOR, ARTISTE DRAMATIQUE.

« Mon gros chien,

« Fais le mort pendant quelque temps encore, prends patience. Mon apôtre va comme sur des roulettes. Il est sérieusement riche ; il est bon enfant, et, sans être plus bouché qu'un autre, il est d'une incommensurable crédulité. Les affaires sont si faciles avec lui, que c'en est honteux. Meubles, maisons, voitures, rentes, professeurs, claqueurs, et du respect par-dessus le marché, j'aurai tout avec lui. Il n'y a de trop que le respect.

« Le jour où ce bel innocent est tombé à mes genoux du haut des clochers de Chartres, je lui ai fait au pied levé des contes de l'autre monde ; il a tout cru.

« Que c'est bête à moi de lui avoir dit, pour faire ma tête, que j'étais mariée ! il était fichu, ayant le reste, de me demander ma main par-dessus le marché. Dis donc, Totor, sais-tu un moyen de se défaire d'un mari qui n'a jamais existé ?

« Mais je ris ; quant à ça, je n'en voudrai jamais assez à un homme pour le conduire à cette extrémité. J'ai pour principe qu'il ne faut faire que le mal qui peut passer.

« Il y a des moments où, devant la confiance sans bornes de ce grand, de ce charmant bébé, il me prend des scrupules : je lui voudrais plus de défense. D'autres fois, je me dis, quand je le vois, pour tout ce qui n'est pas moi, aussi et plus avisé que n'importe qui : « Ce n'est pas possible ; c'est un garçon qui fait la bête pour me faire poser ! Un de ces matins, il va me dire : « Veux-tu finir ? » Mais non, René m'aime, il m'aime autant et plus encore qu'il ne croit. Expliquez-vous donc ça !

Quel malheur pour un homme que des amours si aveugles ! Si j'étais pire que je ne suis, pourtant, voilà un garçon dont il ne resterait rien dans six mois ; mais je me connais, je le lâcherai un jour ou l'autre. Je n'aurai peut-être jamais eu pour lui un bon sentiment que ce jour-là : je veux qu'un loup me croque s'il m'en sait gré quand cela arrivera.

« Après tout, je lui ai rendu service ; une autre l'aurait ruiné tout à fait, je ne le ruinerai qu'à moitié, et pour son argent je l'empêcherai du moins d'être un niais pour le restant de ses jours. C'est lui qui ne coupera pas dedans souvent après moi !

« Devine où il m'a menée hier ! Au sermon ! au sermon de M. X***, un fier artiste qui aurait fait un fameux jeune premier si ça avait tourné du côté théâtre au lieu de tourner du côté église. Et avant-hier, à la sainte messe ! Crois-tu que cela fasse plaisir, toi, d'entrer dans les églises avec des consciences chiffonnées comme les nôtres et de se trouver devant Celui qu'on ne peut pas tromper, à côté de ceux qu'il faut qu'on trompe ?

« Je me dis quelquefois que si j'avais rencontré ce René à seize ans !... Mais aujourd'hui c'est du petit-lait.

« Tu me revaudras ce temps de retraite, mon Totor. Ça me reposera de retrouver tout autour de moi ta grosse face rebondie. Ton secret pour m'aller, c'est que tu ne vaux ni pis ni mieux que moi, c'est que nous nous connaissons depuis A jusqu'à Z, c'est que je n'ai plus rien ni à te cacher ni à te montrer ; et si ce n'est pas divin, c'est commode. Être en scène ailleurs qu'au théâtre, se tenir dans le tête-à-tête comme si le rideau était levé et le lustre allumé, quelle scie ! C'est de l'argent gagné que celui qu'on gagne en mentant jour et nuit ! Il doit y avoir des métiers plus doux qu'on aurait bien dû m'apprendre.

« Ah çà ! Hector, est-ce que par hasard j'aurais une espèce de talent ? Mon René n'en veut pas démordre, et, quand je l'entends parler juste des autres, il m'arrive de me dire que ça ne serait pourtant pas impossible que de ce côté-là il vît clair, même pour moi. Il me semble quelquefois que si je n'avais pas honte de dire de belles choses comme si je les pensais, je n'irais, en somme, pas plus mal qu'une autre. Je t'assure qu'en province, quand il n'y a que les banquettes et que je me risque, ça va presque bien. Je me touche quelquefois jusqu'à me faire pleurer. Pourquoi ne ferais-je pas pleurer mon prochain ? il est moins dur.

« C'est dans un de ces moments-là que j'ai mordu messire René. Quelle farce ! Malheureusement, ce n'est pas tous les jours fête, et, ici, on me rirait au nez si je me lançais.

« C'est égal, ce serait bon de grimper un peu et d'être quelque chose faute d'avoir pu être quelqu'un.

« C'est comme toi, monsieur Hector, tu pourrais te redresser si tu voulais ; tu chantes pas mal, va, et tu es si drôle ! Si l'argent du jeune René pouvait nous servir à remonter sur nos bêtes, le René aurait eu sa raison d'être. Car, quant à thésauriser, ni moi ni toi nous n'y parviendrons. Voyons, veux-tu travailler ? veux-tu trimer pour de bon ? Je travaillerai et je trimerai. Je t'offre des maîtres. Tu es si jeune, mon gros Totor ! ça me tracasse pour toi dix fois plus que pour moi, l'idée d'un mauvais avenir. Les chutes des femmes, ça n'étonne personne, il y a toujours quelqu'un qui les ramasse, ne fût-ce que pour les porter à l'hôpital ; mais un homme dans le ruisseau, je ne peux pas voir ça. Il n'y a pas assez d'excuses. Va voir un chanteur ; j'irai, moi, chez M. Samson ! Est-ce que tu veux passer ta vie à érailler ta voix dans la fumée ? Ce serait donc pour finir, comme les aveugles, par chanter sur les ponts avec un caniche pour caissier ? Oui, travaillons, et comme ça mon philosophe en sera arrivé à ses fins, il m'aura fait du bien. Pauvre garçon, son intention est bonne ; mais qu'est-ce que tu veux ? l'amour qu'on ne partage pas, ça rend féroce. On tuerait un homme comme un poulet pour s'épargner un regard tendre, et les trois quarts du temps on aimerait mieux des coups qu'une caresse.

« La singulière chose que les jeunes gens d'aujourd'hui ! Ils n'étaient tout de même pas comme ça avant les glorieuses. Qu'est-ce qu'ils ont donc mangé pendant les trois jours ? Il n'y en a pas un qui laisse les femmes tranquilles. Voilà le sixième qui veut me sauver ! Est-ce qu'on leur donne des médailles ?

« Et quelle jolie manière ils ont de le faire, notre salut ! Entre nous, excepté la musique, qui vaut mieux, la chanson est la même, et cela ressemble comme deux gouttes d'eau, leur procédé, au procédé par lequel on nous perdait avant la révolution. Malgré ça, ce petit imbécile de René m'attendrit avec ses systèmes sur nous autres. Je ne sais pas si c'est sur les nerfs ou sur autre chose que ça me tape ; mais ça m'agace, ce qu'il me récite. Le fait est qu'on devrait bien s'occuper de notre sort dans les gouvernements, et ne pas nous abandonner uniquement à la charité des gens vicieux. Naître sur le trottoir et y mourir, ça peut passer : mais y chercher à dîner... c'est roide ! Est-ce que ce n'est pas terrible de penser que s'il n'y avait que des sages dans les rues, il n'y aurait pas moyen d'exister ?

« Allons, Hector, assez de bêtises, arrêtons les frais et mettons-nous à piocher. Ma tante m'a dit, le jour où elle m'a flanquée sur le pavé (j'avais treize ans) : « Didie, tu as appris à lire en quinze jours, à écrire en un mois, et l'orthographe en lisant des vaudevilles ; tu peux prétendre à tout. » Ma vieille tante devait s'y connaître.

« J'entends dire que l'art est une religion ; eh bien ! va pour la religion de l'art ! Puisqu'elle permet le péché, c'est la seule qui puisse nous convenir.

« Dans ce bas monde il faut avoir une idée fixe. Ayons-en une. Il n'y a rien d'heureux comme les gens pour qui les vessies sont des lanternes. Ils voient clair la nuit, leur tête est pleine d'étoiles, ils ont dans le cerveau un ciel complet ; tout ce qui touche à leur idée est superbe, leur maîtresse est la lune, leur ami est le soleil. René a la chance d'être si parfaitement toqué, qu'il y a de par le monde un monsieur, un simple monsieur, qu'il considère comme le vrai Dieu. Je lui ai demandé son nom d'homme à son dieu, il me l'a dit et ça m'a fait rire. Mais lui il est resté sérieux comme un âne qu'on étrille ! Eh bien ! c'est là le bonheur, et ce bonheur-là, qui consiste à mettre sa joie dans une baliverne quelconque, il est à la portée de tout le monde et même à la nôtre. Faute de mieux, arrangeons-nous-en donc.

« Mais ce n'était pas pour nous faire un sermon que je t'écrivais ; c'était pour laisser passer la pluie et pour t'envoyer mon portrait. Je ne sais pas si cette figure-là est la mienne, mais elle est diablement jolie. René a voulu m'avoir, même en peinture, et il a si bien payé le peintre, que celui-ci, galamment, a fait deux portraits au lieu d'un de Mlle Didie, et en cachette m'a donné le second. Il pensait bien qu'un original comme ta servante ne devait pas être embarrassé de trouver le placement de sa copie.

« J'ai dit : « Bon ! voilà l'affaire à Totor. »

> Et si je ne suis pas là,
> Mon portrait, du moins, y sera.

« Mais mon portrait n'est que pour te mettre en goût : je n'y tiens plus, dès demain je prends ma volée du côté de la place Louvois ; il y a trop longtemps que je ne t'ai vu, aussi ! attends-moi donc. J'arriverai vers dix heures du matin. Habille-toi en marquis pour me recevoir, et bats aux champs quand je ferai mon entrée dans ton palais. Il convient de faire rire encore une fois ton propriétaire.

« Si tes nombreuses affaires t'empêchaient d'être libre, écris-le-moi, et, comme toujours, signe *Uranie*.

« Quelle bonne idée j'ai eue de faire de toi une femme de lettres ! cela me permet de laisser traîner notre correspondance, ingénieuse manière de gagner la confiance en faisant semblant d'en montrer. Raconte-moi que tu as quelque chose à lire au directeur des Délassements, et que comme tu as un rôle pour moi, tu me pries de t'accompagner chez lui; cette histoire nous donnera le temps d'aller déjeuner chez le père Lathuille.

« Adieu, Mossieu Totor, tâchez d'être gai pour votre Léocadie, depuis un mois submergée dans le sérieux contre sa vocation.

« Léocadie. »

« 1er *P. S.* — Ça m'amuse de me cacher pour faire mes fredaines. Ça me fait croire que je suis une femme honnête.

« 2e *P. S.* — Il pleut toujours, mais mon sac est vidé et mon encrier à sec.

« 3e *P. S.* — Dis donc, Totor, tu garderas mon portrait. Il n'y a pas de diamants autour. »

Je comprenais tout. Nous étions dans l'appartement de M. Hector; de plus, en même temps que cette lettre, en même temps que la preuve de la folie et du néant de ses amours, et avant que la réflexion lui eût rendu le sang-froid que la découverte qu'il venait de faire lui avait ôté, une arme s'était malheureusement trouvée sous la main de René.

Le hasard fait certes plus de romans que tous les romanciers du monde.

IX

Il y eut un épilogue à cet événement. L'état de René demeura inquiétant pendant quinze jours; mais ces quinze jours écoulés, sa convalescence fut rapide. Une chose me fut particulièrement agréable dans cette prompte convalescence, c'est qu'elle fut double en quelque sorte, et que l'esprit se rétablit en même temps que le corps.

Quand fut fermée la petite cicatrice qu'avait laissée à sa tempe le passage de la balle à son aller et dans son retour, René n'était plus amou-

reux, et ce qui me prouva que la guérison était réelle, c'est qu'elle s'opéra sans qu'une seule malédiction sortît de ses lèvres contre Mlle Léocadie.

Il fut près de trois semaines sans prononcer son nom. Il s'était contenté de me demander si je n'avais pas trouvé quelque part, après sa tentative de suicide, une lettre signée d'elle et de me prier de la lui rendre.

La fièvre étant passée, je fis ce qu'il désirait. Je vis pendant plusieurs jours, et à plusieurs reprises, René lire et relire silencieusement cette longue épître dont tous les mots, comme il me le dit plus tard, étaient une brûlure sur sa plaie. Je le laissai faire, j'étais décidé à ne pas entamer le premier ce chapitre. Un matin, il m'en épargna la peine.

« Mon cher ami, me dit-il, j'ai été un sot. Mais ce n'est pas la plus utile révélation qui soit sortie pour moi de la lecture de la lettre de Mlle Léocadie à M. Hector. Ce qui en est ressorti encore, c'est que je n'ai vraiment pas le droit de garder rancune de ce qui s'est passé à cette demoiselle. Ce n'est pas sa faute si j'ai pris du noir pour du blanc. Ma folie ne peut faire son crime. Qu'on en veuille à une femme bien élevée, instruite dans la vertu, ayant conscience du bien et du mal, de vous trahir, de mentir, de jouer un rôle et de cacher le vice sous les dehors du bien, je le comprends ; mais pourquoi en voudrais-je à Léocadie ? Je me suis bien plus trompé qu'elle ne m'a trompé. Toute sa faute a été de me laisser mon erreur. Eh bien, de cette faute, je l'absous. Si je comprends bien la lettre de Mlle Didie à M. Totor, ce couple fantastique n'est peut-être pas perdu sans retour. Mais au lieu de le sauver par l'amour qui est un égoïsme dans son genre, puisqu'il ne donne rien pour rien, c'est par la charité que j'aurais dû entreprendre de le remettre sur ses pieds. Il est possible de faire remonter quelques degrés de l'échelle à ces deux êtres qui, à défaut du reste, ont de l'intelligence, et de cela je n'entends pas démordre. Seulement, au lieu de donner toutes mes pensées à Mlle Didie, je prétends les partager entre elle et son Totor. Ce pittoresque personnage m'intéresse. Si ce que j'en devine par la manière dont parle de lui une femme qui n'est pas bête est vrai, M. Hector est un bohémien, mais un bohémien de la bonne espèce, un bohémien qui ne déclame pas, un bohémien gai. Dussions-nous être accrochés à une médaille dans l'esprit de Mlle Léocadie, entreprenons ce double sauvetage.

« Je soupçonne que tu as dû voir, depuis que je suis dans ce lit, la Mme d'Hervé dont j'avais rêvé d'être l'Antony, et son Antony véritable ; si j'ai bien compris le sens de la correspondance qui a illuminé ma situa-

tion, je suis chez ce pauvre diable et je lui fais tort de son lit depuis bientôt quinze jours, après lui avoir fait tort d'autre chose pendant un mois. Qu'as-tu appris? qu'as-tu vu? qu'as-tu fait? et comment tout s'est-il arrangé de ce côté? Dis-le-moi, et n'aie pas peur de me troubler. Mon coup de pistolet n'a été qu'un coup de sang, suivi d'une saignée; le cerveau est complétement dégagé et je puis tout entendre.

— Premièrement, lui répondis-je, en ce qui concerne M. Hector, rassure-toi, tu ne lui as fait aucun tort. Il est logé.

— Pardieu, me dit René, je suppose bien que tu n'as pas laissé coucher dans la rue un homme dont je suis l'hôte, après tout, et que tu as fait généreusement les choses pour l'indemniser de cette violation de domicile.

— Hélas! lui dis-je, je n'ai rien eu à faire, je n'ai rien pu faire pour M. Hector. La Providence y a pourvu.

— S'il est arrivé quelque malheur à M. Hector, me dit René, ne ris pas. Ce nom est marié dans mon esprit au nom de Léocadie, il se lie à un fait qui, quoi qu'il arrive, aura une influence sur ma vie, et je regarderais comme une vraie disgrâce... Voyons, M. Hector n'est pas mort?

— Non, répondis-je à René; quelle idée as-tu là?

— Mais enfin où est-il? à l'hôpital peut-être, ou malade dans quelque coin?

— Pas plus à l'hôpital qu'au cimetière.

— Dieu soit loué! tu m'avais fait peur, s'écria l'excellent René; mais parle donc!

— Eh bien! lui dis-je, M. Hector est à Clichy. Le pauvre diable n'a pas reparu chez lui, depuis que, grâce à ta lubie, son logis est devenu le nôtre, et ce n'est qu'hier que M^{lle} Léocadie a appris sa mésaventure. Le Totor ne manque pas d'une certaine fierté; ce n'est qu'à la dernière extrémité qu'il s'est décidé à faire savoir à son amie qu'enlevé subitement par un garde du commerce, au moment où il sortait d'une répétition, il se trouvait depuis ce temps-là sous clef.

« Ce n'est qu'hier aussi, et pas plus tôt, que je suis parvenu à trouver M^{lle} Léocadie, qui avait, en venant s'informer de M. Hector, refusé d'abord de donner son adresse à la concierge. N'ayant reçu ni lettre de M. Hector, ni lettre de M. René, elle s'était crue abandonnée tout à coup du genre humain, et, bien que cela l'eût d'abord étonnée, cette âme forte avait fini par en prendre son parti : « J'en ai tant vu dans ce genre! » m'a-t-elle dit. Ce n'est qu'hier, enfin, par conséquent, qu'elle a su ce

qui te concernait. Je dois ajouter que son attitude en écoutant mon récit a été convenable.....

— Pour ce qui est de M. Totor, me dit gaiement René, c'est bien. Son mal n'est pas sans remède : je briserai ses fers! Mais parle-moi de Léocadie : qu'en penses-tu? que dis-tu de mes projets?

— M{}^{lle} Léocadie n'est pas la femme que tu avais rêvée, tant s'en faut, lui répondis-je, mais je ne crois pas impossible qu'elle soit ce que tu la juges depuis que tes yeux sont ouverts. Je m'attendais à trouver une conversation cynique et tant soit peu débraillée, comme le style de sa lettre à ton rival; point; elle m'a, sans poser, reçu en femme intelligente qui sait au besoin se montrer comme il faut. Elle est fort belle, de la beauté qui convient surtout au théâtre; l'œil est noir, hardi et même un peu dur, mais on sent qu'il peut s'adoucir et que toutes ses flèches doivent porter. La voix est bien timbrée, flatteuse au besoin, rarement tendre, mais je la crois susceptible, dans la colère ou l'ironie, de devenir très-dramatique. Si pour de bon elle veut travailler, mon avis est qu'il peut en effet y avoir en elle l'étoffe d'une comédienne.

— Cela me suffit, dit René; dès que je serai sur pied, nous nous mettrons à la besogne. Léocadie comprendra et secondera nos efforts. Ses épanchements avec M. Hector m'en répondent. En la mettant en bonnes mains, elle fera son chemin au théâtre, et je me trouverai moins bête quand tout Paris l'applaudira. »

Je fis, à la prière de René, une seconde visite à Léocadie, et lui exposai les intentions de mon ami sur elle et son plan.

« J'accepte tout, me dit-elle; remerciez pour moi ce brave enfant. Je crois qu'il est enfin dans le vrai en ce qui me touche. La femme est perdue, mais on peut sauver l'artiste. Il ne dépendra ni de moi ni d'Hector, auquel je suis heureuse de voir qu'il s'intéresse, de donner raison à ses prévisions. Par exemple, car je veux être franche, dites à René que je ne lui promets pas de devenir jamais une sainte. Croit-il que ce puisse être impunément qu'une femme, même forte, ait toute sa vie vécu de raccrocs et d'aventures? Mais si le cœur que chacun nous prend et que chacun nous rend, Dieu sait dans quel état! si ce cœur ne se pétrifiait pas dans nos poitrines, si le don incessamment répété de tout notre être ne nous devenait pas forcément une chose indifférente, au lieu d'être les rebuts de la société, nous mériterions d'en être considérées comme les martyrs.

« La passion de l'art s'est éveillée trop tard en moi. L'esprit eût pu conserver la chair; mais la chair a faim, la chair a soif, la chair a froid

avant que ne s'ouvrent les appétits de l'esprit. Le moyen de ne pas les écouter quand, d'autre part, rien ne nous soutient, ni père, ni mère, ni vrais amis, ni bonnes leçons, ni bons exemples?

« Et c'est à nous que tout ce qui est jeune vient demander de l'amour, pourtant; à nous! Ne dirait-on pas que les cannes et les cravaches de ces messieurs sont autant de baguettes de Moïse, et qu'il doit leur suffire d'en frapper jusqu'aux rochers pour que l'eau pure en jaillisse?

« Mais, dites-moi donc un peu quelle chose cocasse est la vie! N'admirez-vous pas que le bien sorte du mal ou le mal du bien, presque également, presque indifféremment?

— Sans votre *presque*, lui dis-je, votre petite phrase, mademoiselle, eût été un beau blasphème. Travaillez beaucoup, remontez un peu sur votre bête, comme vous le disiez à votre camarade Hector, et vous verrez bientôt, à n'en pouvoir douter, que dans ce monde, si incohérent, si biscornu qu'il puisse apparaître quand on le voit d'où vous le regardez, le bien est encore la règle et le mal l'exception. Jugez-en un peu par ce qui vous arrive. Vous n'avez de plus que vos pareilles que de l'intelligence, et déjà l'on vous compte comme un mérite ce qui n'est qu'un don de la nature. Croyez que les plus malheureux en ce monde ont encore leur sort dans leurs mains, et que beaucoup font un naufrage complet à qui le port aurait pu s'ouvrir s'ils avaient entrepris de lutter contre la tempête.

— *Amen!* me dit Léocadie en riant; que l'avenir me prouve cela, et je ne demande pas mieux que de le croire; mais c'est égal, c'est un fier appoint dans la vie que de naître en terre ferme : nous le savons, nous qui sommes nées sur des barques en détresse. »

X

Vous avez tous connu, messieurs, dit l'orateur, celle qui s'appelait Léocadie. Vous l'avez applaudie sous un nom qu'elle a rendu célèbre. Ce nom, je ne vous le dirai pas. Léocadie n'est plus au théâtre, elle y a laissé la réputation d'une artiste hors ligne et d'une femme qui, par un contraste assez frappant dans la vie des comédiennes, avait à la ville plus d'esprit que de sensibilité, bien qu'au théâtre elle fût tout flamme.

— M. Hector est devenu un chanteur bouffe remarquable; il a fait fortune en Italie, sous un nom italien. Londres, Saint-Pétersbourg et Paris

ont aimé tour à tour l'ancien baryton en plein vent. Léocadie lui est restée fidèle à sa façon.

« Quand nous serons par trop vieux, Hector et moi, m'écrivait-elle il y a quelques mois, nous nous retirerons à la campagne. Nous nous ferons fermiers et nous doterons des rosières. »

Quant à René, il s'est marié, il a eu des enfants, il a été député influent et éloquent sous le règne de Louis-Philippe, et aujourd'hui il n'est plus rien. Il a renoncé à la vie publique et vit heureux de la vie de famille. Il gâte sa femme et ses enfants qui le lui rendent bien. La dernière fois que je l'ai vu, le plus jeune de ses petits garçons, mettant son petit doigt sur la cicatrice qui lui est restée à la tempe, lui demanda qui avait fait « ce bobo-là à son petit père. »

Au lieu de lui répondre, René l'embrassa.

« Quand on pense, dit-il, que pour les gens qui sont venus au monde riches et bien portants comme moi le bonheur serait si facile, et que les trois quarts des fils de famille ne savent ni le saisir ni le garder, c'est à se demander à quoi sert l'argent! J'ai envie de me ruiner sur mes vieux jours pour faire le bonheur de mes mioches; je les forcerais ainsi à travailler. Entre la bohème riche et la bohème pauvre, entre la vie de M. Hector autrefois et celle de M. René avant sa première mort, je serais bien embarrassé de faire un choix. La raison n'était à coup sûr ni d'un côté ni de l'autre, mais les circonstances atténuantes, j'en ai bien peur, se trouvaient plutôt du côté du pauvre cabotin que du côté du riche héritier. »

<p style="text-align:right">P.-J. STAHL.</p>

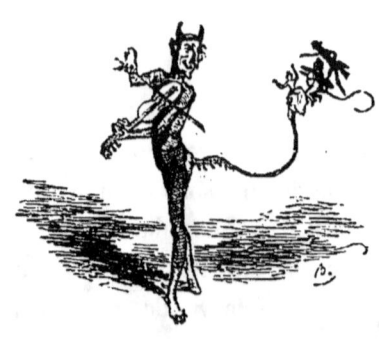

VUES DE PARIS [NOUVEAU

PAR CLERGET.

Rivière de la Pompadour. — Bois de Vincennes.

VUES DE PARIS NOUVEAU

PAR CLERGET.

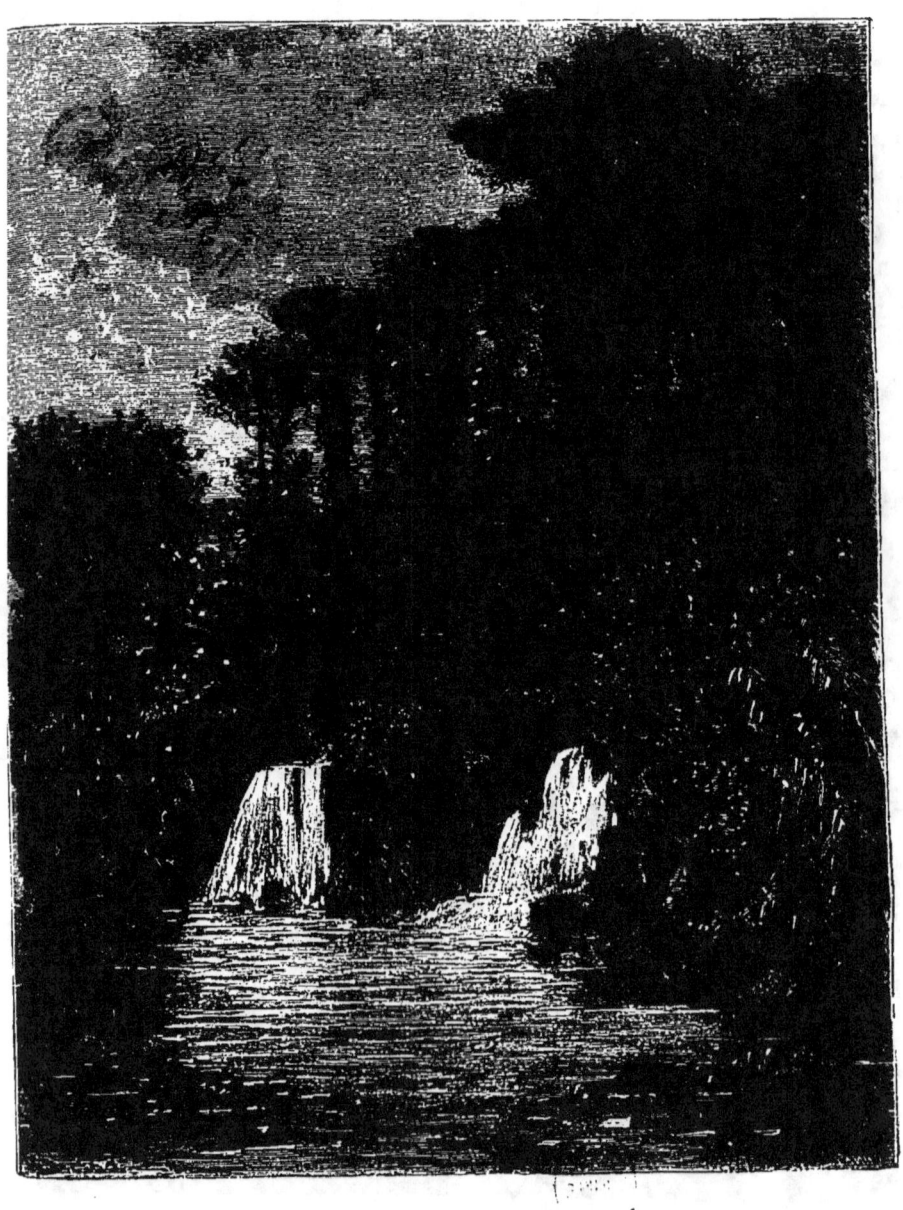

Les cascades du lac des Minimes. — Bois de Vincennes.

MEUBLES DE SALON.

(UTILITÉS.)

Garanti pour
toutes les contredanses.

Glaces
et sorbets.

Conducteur de
cotillon.

Dévoué aux demoiselles
qui dansent peu.

« Si vous n'aviez
pas coupé mon roi ! »

Sur le point de retrouver
son unique romance.

Amie de la maison
à la recherche — d'un mari.

Banquettes du fond.

— Ami de la maison
à la recherche — d'une dot.

TABLE DES TEXTES

ET DES VIGNETTES DANS LE TEXTE

DU PREMIER VOLUME

	Pages.
P.-J. STAHL. — Prologue. Comment il se fit qu'un diable vint à Paris, et ce qui s'ensuivit. — 72 dessins par GRANDVILLE, GAVARNI et BERTALL.	1
AUGUSTE BARBIER. — Paris.	61
P.-J. STAHL. — Monologue de Flammèche. — 5 dessins par CHAMPIN et CLERGET	64
—— Ce que c'est qu'un passant	69
A. MOREL. — Ce qu'on a dit de Paris dans tous les temps et dans tous les pays	73
ALFRED DE MUSSET. — Mademoiselle Mimi Pinson.	99
GUSTAVE DROZ. — Un coup de canif.	130
P.-J. STAHL. — Flammèche et Baptiste. — 6 dessins par BERTALL.	138
P. PASCAL. — Comment on se salue à Paris. — 11 dessins par BERTALL	146
FRÉDÉRIC SOULIÉ. — Les Drames invisibles. — 5 dessins par BERTALL.	149
GUSTAVE DROZ. — Le Jour de Madame.	184
P.-J. STAHL. — Histoire d'un appartement de garçon à louer.	195

TABLE DES VIGNETTES HORS TEXTE

GAVARNI. — LES GENS DE PARIS

INÉDITS.	4	Dessins.
MÉTEMPSYCOSE ET POLINGÉNÉSIES	7	—
ORAISONS FUNÈBRES.	5	—
THÉATRES.	2	—
EN CARNAVAL.	17	—
BOUDOIRS ET MANSARDES.	4	—
AUX CHAMPS.	7	—
PARISIENS DE PARIS.	7	—
INÉDITS.	4	—
LOYAL ET VAUTOUR.	5	—
PRISONS.	5	—
DRAMES BOURGEOIS.	3	—
PETIT COMMERCE.	2	—
MASQUES ET VISAGES.	1	—

Les petits mordent.	8 Dessins.
Ambassades étrangères et députations des provinces.	2 —
Bohèmes.	5 —
Cabarets.	4 —
Théâtres et bals publics.	1 —
L'Argent.	6 —
Nouveaux enfants terribles.	1 —
Inédits.	4 —
Banlieue.	3 —
Chaînes des dames.	2 —
Mœurs d'atelier.	3 —
D'où l'on vient, ce qu'on devient.	4 —
Présenteurs et présentés.	15 —
Politiqueurs.	8 —
Avec la permission des autorités.	4 —
Boulevard de Gand.	1 —
Inédits.	4 —
Philosophes.	5 —
Ceintures dorées.	7 —

CHAMPIN. — Paris d'hier.

Pages de vues de Paris. — Pages 76, 77, 84, 85, 92, 93, 129, 182, 183. — 65 dessins.

BERTALL. — Pages de dessins de Paris comique.

Les bals. — Pages 144, 145. — 18 dessins.
Les bals en plein air. — Pages 192, 193, 194. — 27 dessins.
Meubles de salon. — Pages 224. — 9 dessins.

CLERGET. — Nouveau Paris.

Rivière de la Pompadour. Bois de Vincennes. — Page 224. — 1 dessin.
Les cascades du lac des Minimes. Bois de Vincennes. — Page 225. — 1 dessin.

C'est pas moi qu'on fera poser!

LES GENS DE PARIS. LE DIABLE A PARIS.

Quand nos demoiselles auront fini d'offenser la morale publique,
on va souper.

GAVARNI. INEDIT

Ne causons jamais des bourgeois.

LES GENS DE PARIS. LE DIABLE A PARIS.

Sans ouvrage.

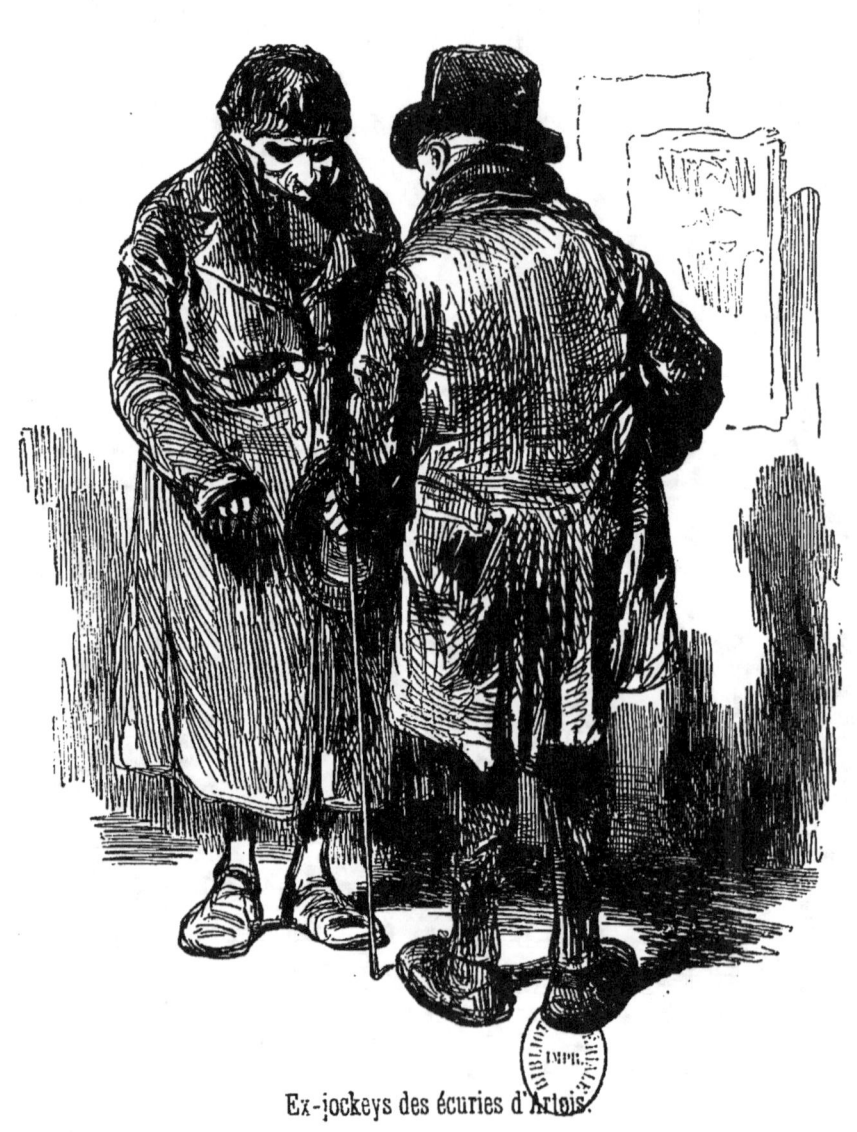

Ex-jockeys des écuries d'Artois.

LES GENS DE PARIS. Métempsycoses et Palingénésies. — 2.

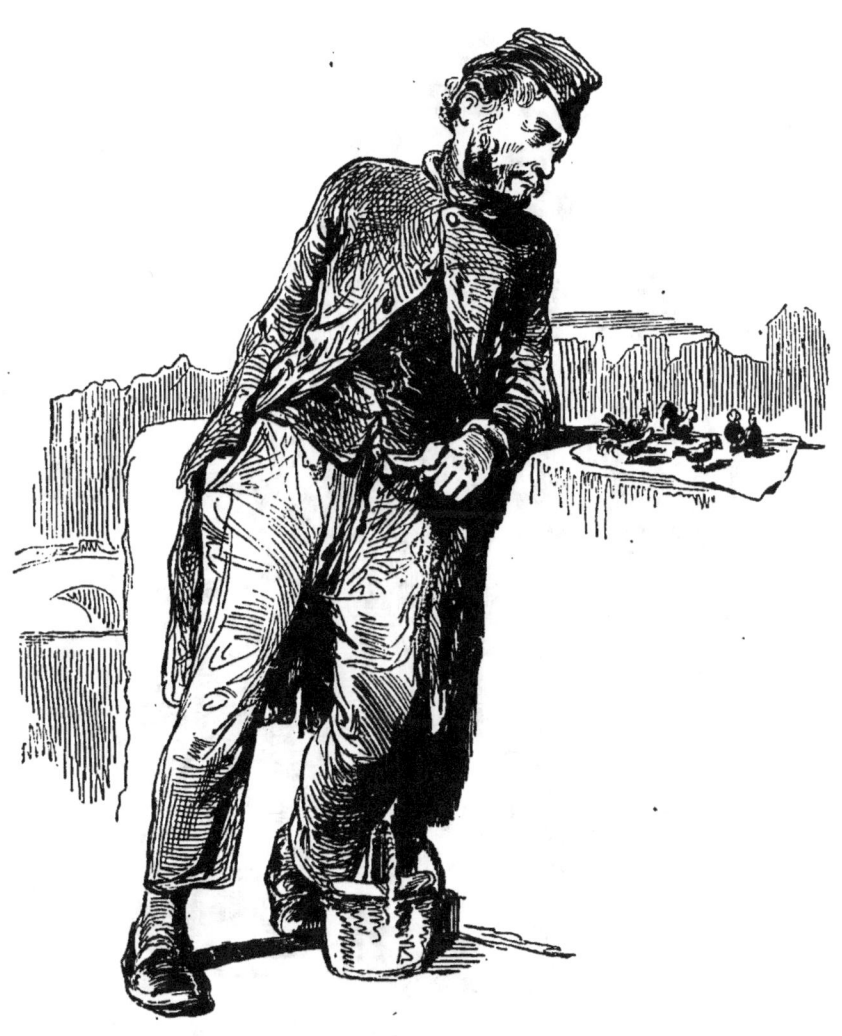

Un de la vieille.

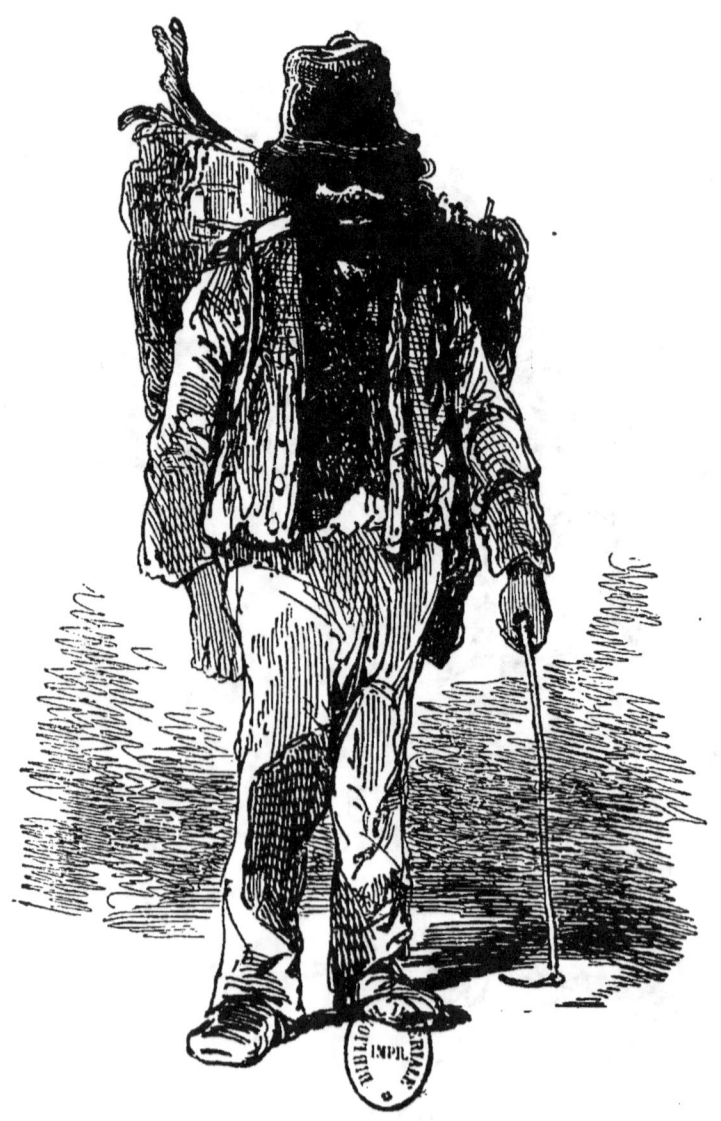

Funérailles d'un chien de qualité.

LES GENS DE PARIS. Métempsycoses et Palingénésies. — 4.

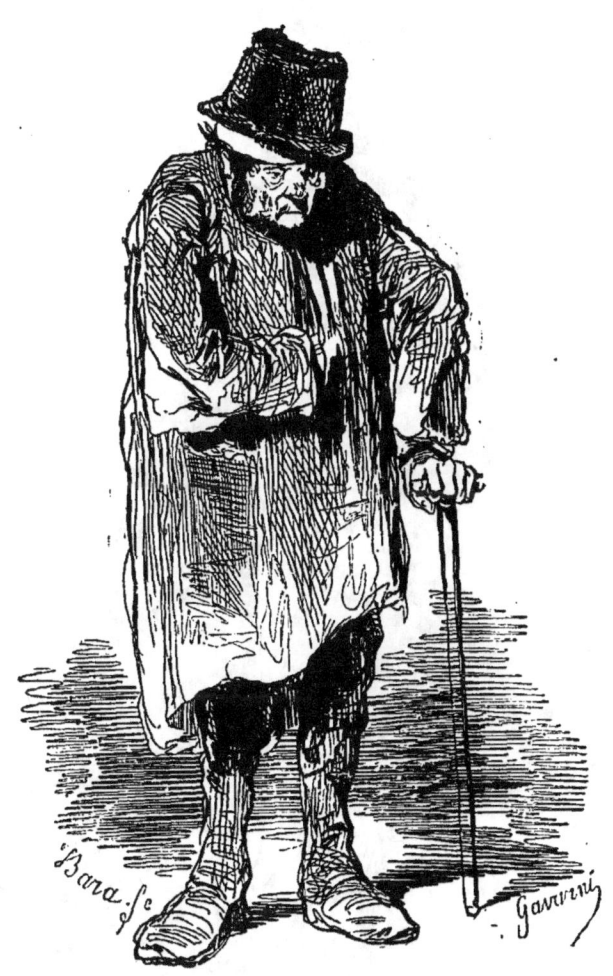

Et avoir eu cabriolet!...

LES GENS DE PARIS. — Métempsycoses et Palingénésies. — 5

Fraîchement décoré.

GAVARNI. — LE DIABLE A PARIS

LES GENS DE PARIS. Métempsycoses et Palingénésies. — 6.

Ruines d'un Ellevicu

LES GENS DE PARIS. Métempsycoses et Palingénésies. — 7.

Mauvais sujet, qui pourrait être son propre grand-père.

LES GENS DE PARIS. Oraisons funèbres. — 1.

« On écrit de Brives-la-Gaillarde : — Le pair de France, marquis de Chevincourt, comte de Saint-Paul, vicomte de Chevrigny, commandeur de Saint-Louis, chevalier de Saint-Michel et de Saint-Hubert, grand'croix de Marie-Thérèse d'Autriche, chevalier de l'Éléphant de Danemark, de la Tour et de l'Épée de Portugal, et de l'Aigle-Blanc de Pologne, etc., etc., etc., est mort avant-hier dans son château de... » — Qu'est-ce que ça me fait ?

LES GENS DE PARIS. Oraisons funèbres. — 2.

LE SCULPTEUR DE CIMETIÈRE.

Que de paroissiens fameux dont il ne serait bientôt plus question par ici, si un homme de talent n'était pas là pour leur y tailler une couronne de n'importe quoi sur la mémoire!

GAVARNI. LE DIABLE A PARIS.

Oraisons funèbres. — 3.

— En v'là du guignon! la femme à Salanthoud qui perd son homme le même jour que son chien!

— Pauv' femme!... un si beau caniche!

LES GENS DE PARIS. Oraisons funèbres. — 4.

— Comment! feu mon cousin n'aurait laissé que ça? Voyons! je vous le demande, madame Laizardé, depuis trente-sept ans qu'il était pharmacien!... Madame Laizardé, feu mon cousin, pour sûr, devait avoir des fonds placés...
— Sur la caisse apothicaire...

GAVARNI. LE DIABLE A PARIS.

LES GENS DE PARIS. • Oraisons funèbres. — 5.

— Y avait deux paroissiens de la queue qui se disaient tout bas que la défunte était une femme bien légère...
— Merci ! j'aurais voulu les y voir, eux, à la descendre, la sylphide, d'un troisième au-dessus de l'entre-sol.

— Quand cette ingénuité-là n'aura plus de voix, je ne vois pas trop, dis donc, ce qui lui restera; c'est pas des jambes, bien sûr!
— Non, mais elle aura toujours les pieds en crin

SALOMON, dit PIGEONNEAU,

CHEF DE CLAQUE,

Tient bravos, bis, chut, rires et pleurs, et généralement tout ce qui concerne le succès. (Son bureau, chez le marchand de vin.)

LES GENS DE PARIS. En Carnaval. — 1.

Après le débardeur, la fin du monde!

GAVARNI. LE DIABLE A PARIS.

LES GENS DE PARIS. En Carnaval. — 2.

Une mère de famille.

GAVARN. LE DIABLE A PARIS.

— Tu sais bien, Margouty, ce beau Turc qui m'avait parlé, avec une veste, tu sais, à tout plein de belles affaires brodées le long des manches, et puis une culotte qui n'en finissait plus... enfin avec quoi je suis revenue de chez Mabile... et qui m'avait dit qu'il était suave... — Eh bien? — Eh bien, Margouty, c'est un homme qui vend de ces machines qui sentent bon, rue Vivienne ! — Et qui puent chez le monde.

Paul trouve que le bal est dégoûtant. — Pauline trouve que non.

Le pierrot, je ne sais pas... mais la pierrette, pour être ta femme, c'est ta femme... et c'est une canaille... C'est à toi, Bigré, à voir si tu veux filer ou si tu veux cogner ;... moi, je cognerais!...

LES GENS DE PARIS. En Carnaval. — 5.

— L'homme que t'as là, ma petite mère, c'est moi qui te le dis : c'est pas grand'chose.
— Mosieu est pair de France?

LES GENS DE PARIS. En Carnaval. — 7.

Auditeur au conseil d'État.

LES GENS DE PARIS. En Carnaval. — 8.

Un attaché d'ambassade en mission extraordinaire.

GAVARNI. LE DIABLE A PARIS.

— Encore une nuit blanche que tu me fais passer, Phémie. — Eh bien! et moi donc? — Toi, Phémie, c'est pour ton plaisir. — Eh bien! et toi? est-ce que ce n'est pas pour mon plaisir, bête?

LES GENS DE PARIS. En Carnaval. — 10.

Quand ils ne sont pas bien drôles, ils sont bien tristes.

GAVARNI. LE DIABLE A PARIS.

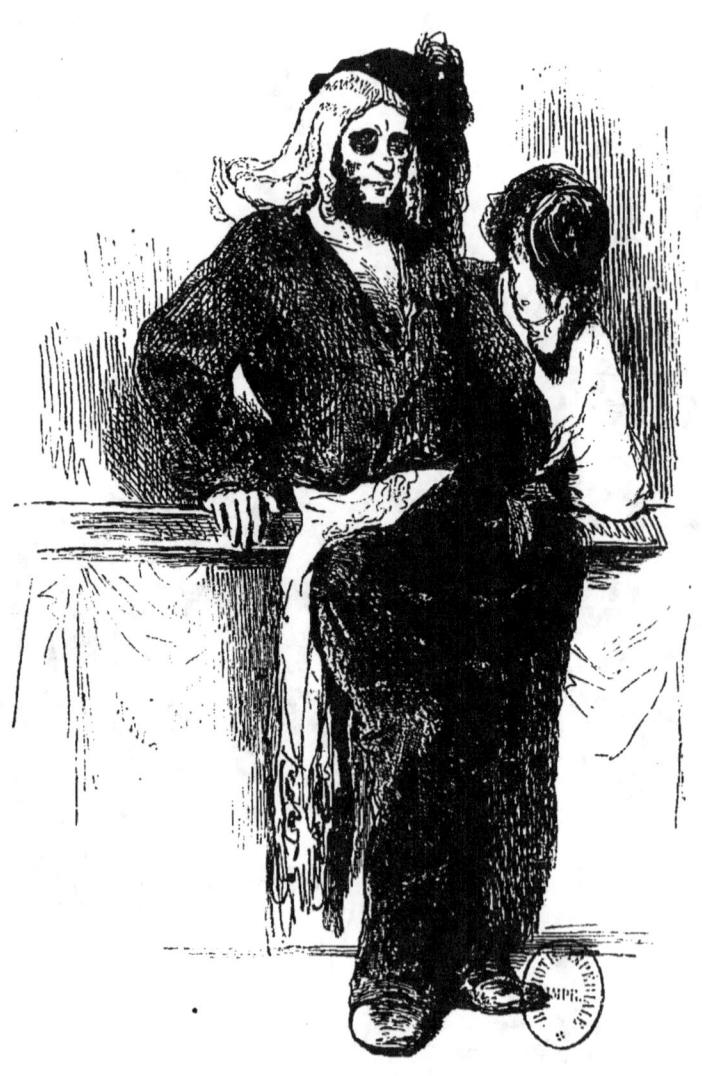

N'y aurait pas de société possible si une dame ne pouvait pas accepter un verre de vin... sans qu'on y fiche une giffle après, parce qu'elle aura dansé avec un autre... pas vrai, Polyte?

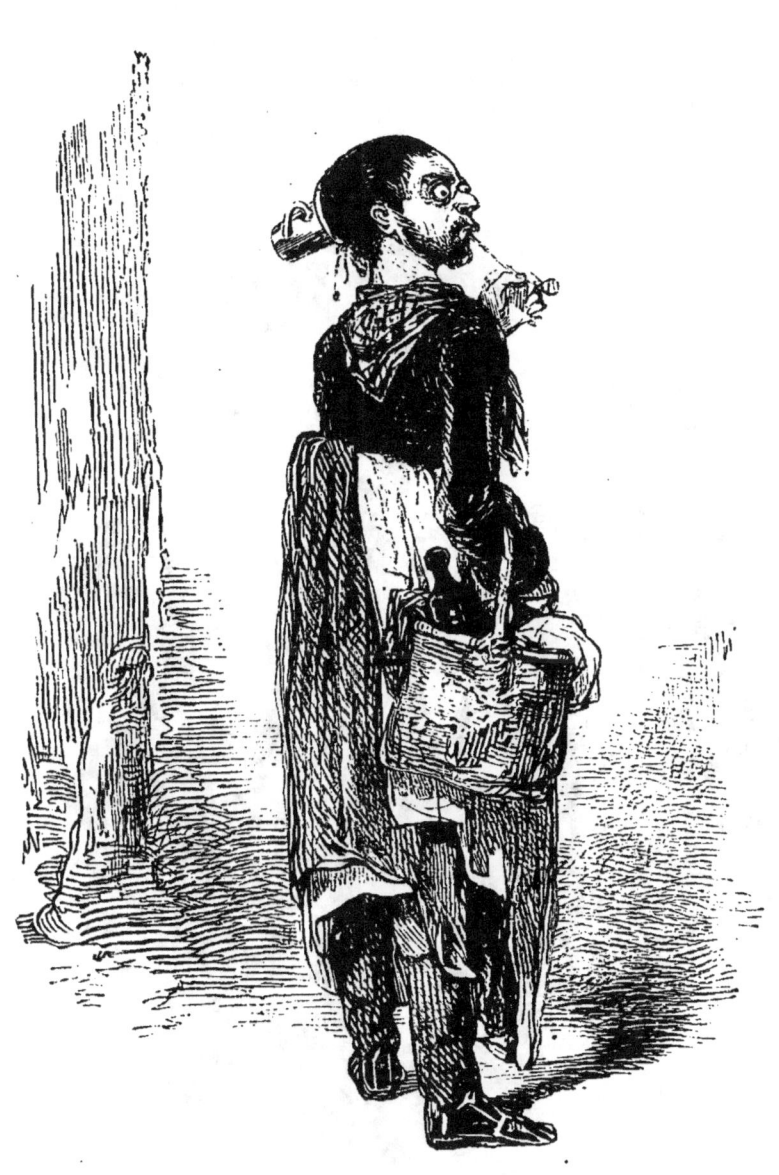

Ah! si sa dame le voyait!

— Viens au bal ce soir!... Qu'est-ce qui te manque?
— Un pantalon.

Un débardeur en femme

LES GENS DE PARIS. En Carnaval. — 15.

Orientalistes

GAVARNI. LE DIABLE A PARIS.

— Nous aimons-nous, ce soir?
— Non, j'ai affaire.

— Décidément, Sandrine, vous n'aurez pas de pitié pour les battements de mon pauvre cœur?

— Pa' un' miette! J' t'antipathe.

LES GENS DE PARIS. Boudoirs et Mansardes. — 1.

Mon ami, je vous sacrifie tout ce que je dois au meilleur des époux !
Si jamais vous me trompiez. Maurice, oh! ce serait bien mal!

GAVARNI. LE DIABLE A PARIS.

LES GENS DE PARIS. Boudoirs et Mansardes. — 2.

J'aurai voiture!

GAVARNI. LE DIABLE A PARIS.

— C'est pourtant cet animal de petit Honoré qui m'a cédé cet amour-là, le jour de son départ... « C'était un trésor, une merveille, un ange! »... Un ange qui fume du tabac de caporal!... — Ça, c'est un cas rédhibitoire.

LES GENS DE PARIS. Boudoirs et Mansardes. — 4.

Clarisse, vous avez une peine en dessous! Mais, voyez-vous, Clarisse,
c'est pas à moi qu'on cachera les mélancolies qu'y a dans les cuisines; je connais
ça à vos robinets, moi... Venons boire la goutte.

LES GENS DE PARIS. Aux Champs. — 1.

Électeur éligible.

GAVARNI. LE DIABLE A PARIS

Le plus beau des droits de l'homme est le droit de pêche.

ASSURANCES MUTUELLES CONTRE LES CHANCES DE L'APPÉTIT.

Capital social : CENT MILLE ASTICOTS.

(Le gérant attend les actionnaires.)

LES GENS DE PARIS. Aux Champs. — 4.

Mon mur.

« Épouse gazouilleuse auprès de son seigneur. »

(ASSAILLY.)

— M'ame Beauminet veut des fleurs... J'ai apporté des graines en veux-tu, en voilà !... aussi je retournerai à Paris les mains pleines... de durillons.

Mosieu le maire, ex-traître de mélodrame

LES GENS DE PARIS. Parisiens de Paris. — 1.

— P'pa ! qu'est-ce que c'est donc que l'assurance sur la vie?... c'est pour qu'on ne meure pas?... Et sur la grêle, p'pa, c'est pour qu'on n'ait pas la petite vérole... hein, p'pa?
— Non, bête, c'est pour la grêle dans les champs... une manière à eux de vacciner les pommes de terre.

GAVARNI. LE DIABLE A PARIS.

Je n'ai jamais été ce qui s'appelle un joli garçon, non!... on avait une figure chiffonnée qui ne déplaisait pas trop au sexe.

— Le mari d'Angélina.
— Ça?
— Ça

— Tiens donc ça dans l'œil, innocent!... c'est mieux, et plus commode
— Oui, mais je ne peux pas.

Érection d'un monument.

LES GENS DE PARIS. Parisiens de Paris. — 6.

Je l'ai été dix-sept ans, moi, commis dans la nouveauté, et je n'ai jamais porté de moustaches!

GAVARNI LE DIABLE A PARIS

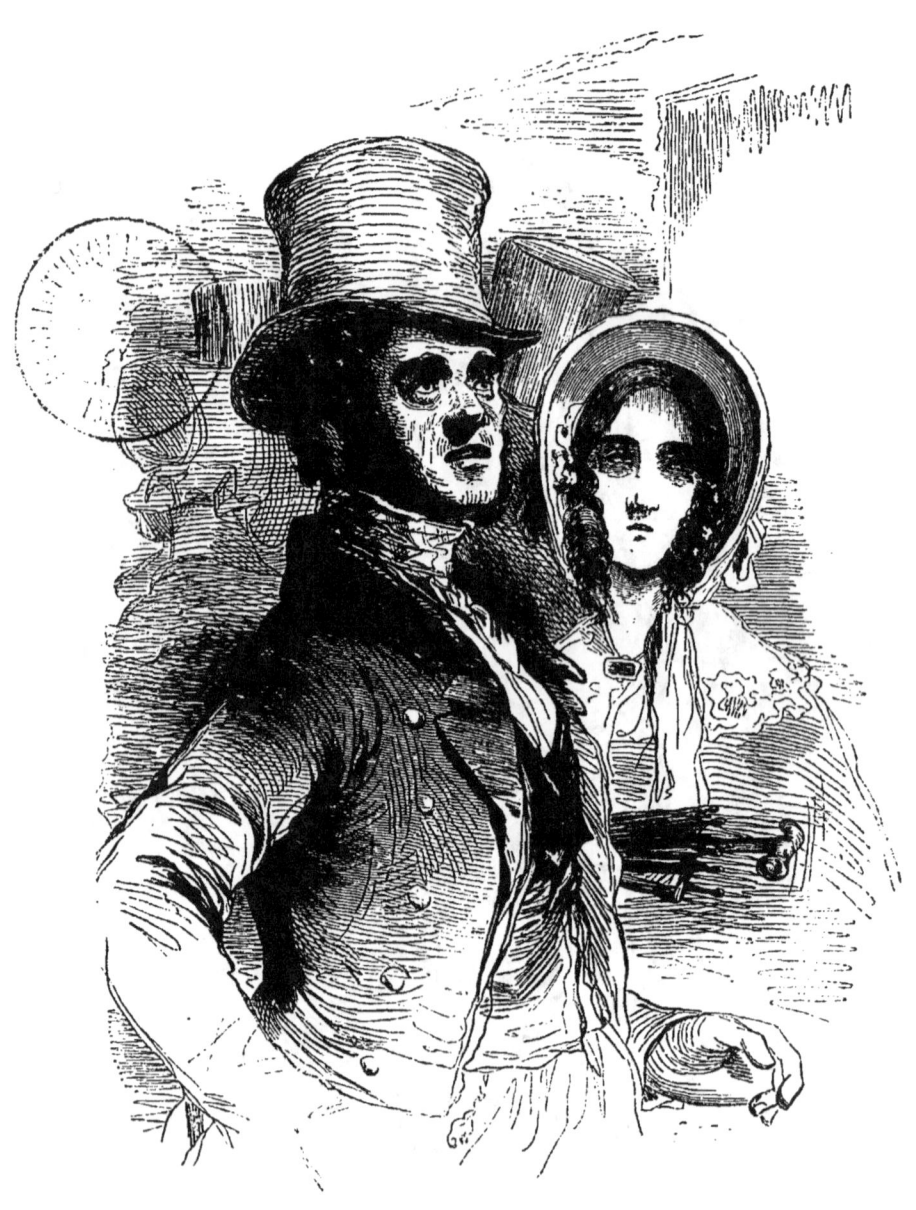

LES AFFICHES DES THEATRES.

Quels bêtes de spectacles!... TARTUFFE à l'Odéon, aux Français, LE MISANTHROPE... N'y a absolument qu'aux Funambules, LE BŒUF ENRAGÉ, et n'y aura pas de places!

LES GENS DE PARIS. LE DIABLE A PARIS.

Qui qui vient à Mabile?

GAVARNI. INÉDIT.

LES GENS DE PARIS. LE DIABLE À PARIS.

Impéria née Pipelet.

GAVARNI. INÉDIT.

Une ténébreuse affaire.

LES GENS DE PARIS. LE DIABLE A PARIS.

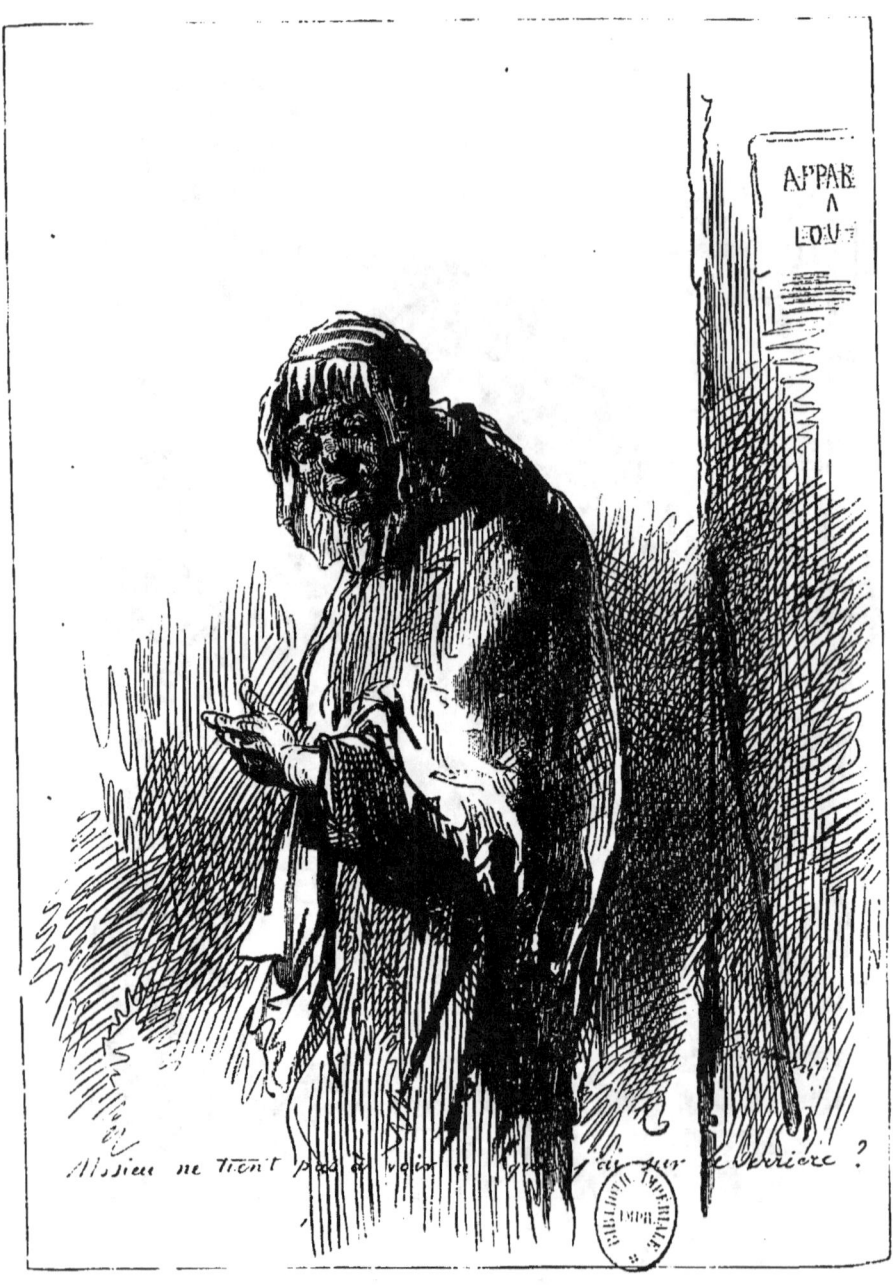

Mosieu ne tient pas à voir ce que j'ai sur le derrière?

GAVARNI. INÉDIT.

LES GENS DE PARIS. Loyal et Vautour. — 1.

« De par le roi, la loi et justice »

GAVARNI. LE DIABLE A PARIS

— Vous accorder un nouveau délai pour le capital?... Mais depuis trois ans, mon cher mosieu Philibert, vous n'avez pas seulement pu rattraper les intérêts..
— Ah! père Vautour, ça court si vite, vos intérêts!

Au trente avril prochain, il vous plaira payer, à son ordre, la somme de mille écus, que vous n'avez pas reçue comptant.

S'il restait quelque chose à Mathieu, dont j'étais l'homme d'affaires, aujourd'hui Mathieu payerait pour être le mien.

Mons Vautour est bon prince, et du gibier qu'il chasse
Daigne aux rats du palais octroyer la carcasse

CLICHY.

Victime d'un abus de créance

LES GENS DE PARIS.　　　　　　　　　　　　Prisons. — 2.

CLICHY.

Le premier quart d'heure des cinq ans.

« L'HOTEL DES HARICOTS. »

« ... Malheur! trois fois malheur aux capitaines rapporteurs
« Qui vous y flanquent dedans pour trois fois vingt-quatre heures! »

CLICHY.

Censé à la campagne.

« A L'HOTEL DES HARICOTS. »
M'en voilà pour encore vingt-quatre heures de paysage hors tour.

LES GENS DE PARIS. Drames bourgeois. — 1.

Les maris ne font pas toujours rire.

Le père est à l'hôpital.

LES GENS DE PARIS. Drames bourgeois. — 3.

Le père est financier.

GAVARNI.

LE DIABLE A PARIS.

LES GENS DE PARIS. Petit commerce. — 1.

AU COIN D'UNE RUE
ENTREPOT D'ALLUMETTES CHIMÉRIQUES ALLEMANDES

	Du	184	FR.	C.
Livré à M.				
Quarante allumettes..................				
Quarante préparations chimiques.............				
Une boîte de carton...................				
		TOTAL......	1 sou de pain.	

Machine à pleurer la Bretagne ou la Normandie — de la force d'un Auvergnat.

Exposition des produits de l'Industrie.

S'il y a à Paris des femmes pas belles, faut dire que y en a bien des laides aussi!

La femme se porte bien, mais c'est le chapeau qui est mal porté!

Y a-t-il donc tant de quoi être comme ça faraud... parce que, le jour de la distribution des nez, on s'aura levé à trois heures du matin ?

LES GENS DE PARIS. Les petits mordent. — 4.

Goujat?... j' t'en vas donner du goujat, moderne!

GAVARNI. LE DIABLE A PARIS.

V'là un nez qu'a coûté cher à mettre en couleur.

Ne faisons pas à autrui ce que nous ne voudrions pas qu'il nous fût fait.

Des gros comme ça qu'a le moyen de se faire voir pour rien, faut-y que ça soit chiche de pas se fiche en sauvage!

C'est ça qui serait un joli journal... qui vous donnerait tous les jours à mosieu des nouvelles de chez lui, plutôt que du Caucase et de l'empereur Nicolas... Nicolas toi-même, va! C'est moi qu'en sait du cocasse... pas vrai, madame?

LES GENS DE PARIS. Ambassades étrangères et députations des Provinces. — 1.

LE PORTUGAL ET LE BANC DE TERRE-NEUVE.

(Orange et morue.)

LES GENS DE PARIS. Ambassades étrangères et députations des Provinces. — 2.

LA HAVANE.
(Cigares.)

GAVARNI.

LE DIABLE A PARIS.

LES GENS DE PARIS. Bohèmes. — 1.

(AIR CONNU.)

«
J'ai vu son sourire enchanteur ;
J'ai baisé sa bouche entr'ouverte,
Et j'ai cru baiser une fleur ! »

(PARNY.)

Entre la Seine et la faim.

Avec la permission des autorités, messieurs, qu'est-ce qu'il faut à un homme habile pour vous en faire voir de toutes les couleurs?... Pas plus gros que ça, de n'importe quoi, messieurs!

CHEMIN DE TOULON.

MADAME ÉLOA CABESTAN.

Tient pâte épilatoire, mariages de raison, leçons de guitare et taffetas pour les cors.

LES GENS DE PARIS. Cabarets. — 1.

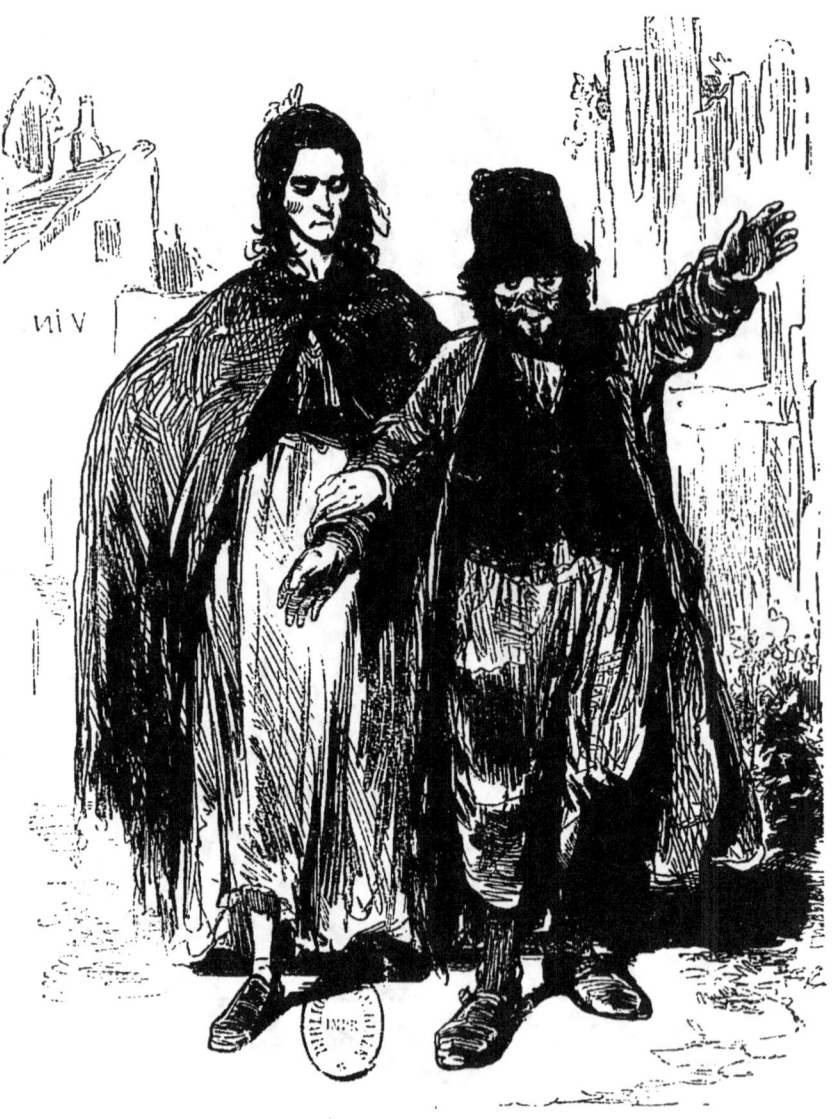

— Que veux-tu, Zénobie? chacun sa misère! le lièvre a le taf, le chien les puces, le loup la faim... l'homme a la soif!
— Et la femme à l'ivrogne!

Il fait du vent.

Il n'y a qu'un homme au... au monde... qui peuve savoir combien il est.. soûl. c... c'est lui!

— Collé.
— C'est-à-dire que voilà le cinquième de hussards aux places à quatre sous.

PHYSIONOMIES DE PARADIS.

Vers la fin d'un cinquième acte.

LES GENS DE PARIS. L'argent. — 1.

Mon cher mosieu, c'est du bon argent que je donne à quinze... à seize, si vous voulez — contre de mauvaises signatures. — C'est une infamie? Bien! je fais de l'usure... très-bien! Mais alors, quand vous prenez de ces actions, au capital soi-disant garanti, et que vous comptez bonnement sur des dividendes de trente, quarante, cinquante, cent pour cent... qu'est-ce que c'est que vous faites?

GAVARNI. LE DIABLE A PARIS

LES CONDAMNATIONS DE L'ANNÉE.

Voyons... « Vol avec escalade, » « Vol avec effraction, »
c'est pas ça... « Escroquerie, » nous y voilà; c'est par ici que je dois trouver
mon ex-homme de confiance.

LES GENS DE PARIS. L'argent. — 3.

La charité est un plaisir dont il faut savoir se priver.

GAVARNI. LE DIABLE A PARIS.

Je fais une affaire d'un rien pour faire des affaires de tout.

— Oui, ça fait vingt-huit francs... Eh bien! pour un effet de cent vingt-huit francs, et à quatre-vingt-dix-sept jours encore!

— Ah çà! m'sieu... Alonzeau, vous imaginez-vous, par exemple, que nous demandons la charité dans les maisons de banque?

Un lion de la vallée

(MARCHÉ AUX VOLAILLES).

LES GENS DE PARIS. Nouveaux enfants terribles.

Voyons... Beauminet,... nous avons donc encore été frappé ce matin
dans ce que nous avons de plus chair?

LE DIABLE A PARIS.

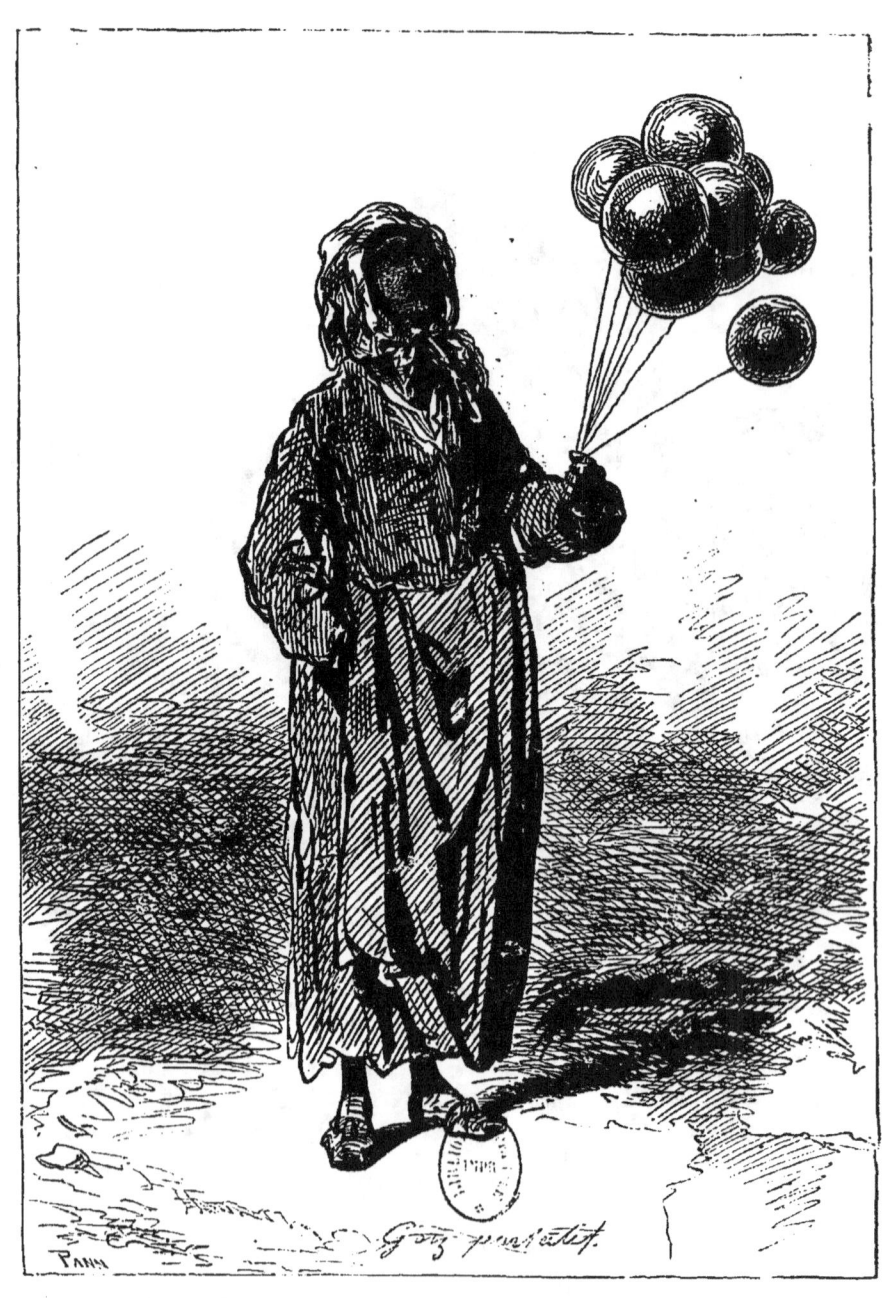

Gaz portatif.

LES GENS DE PARIS. LE DIABLE A PARIS.

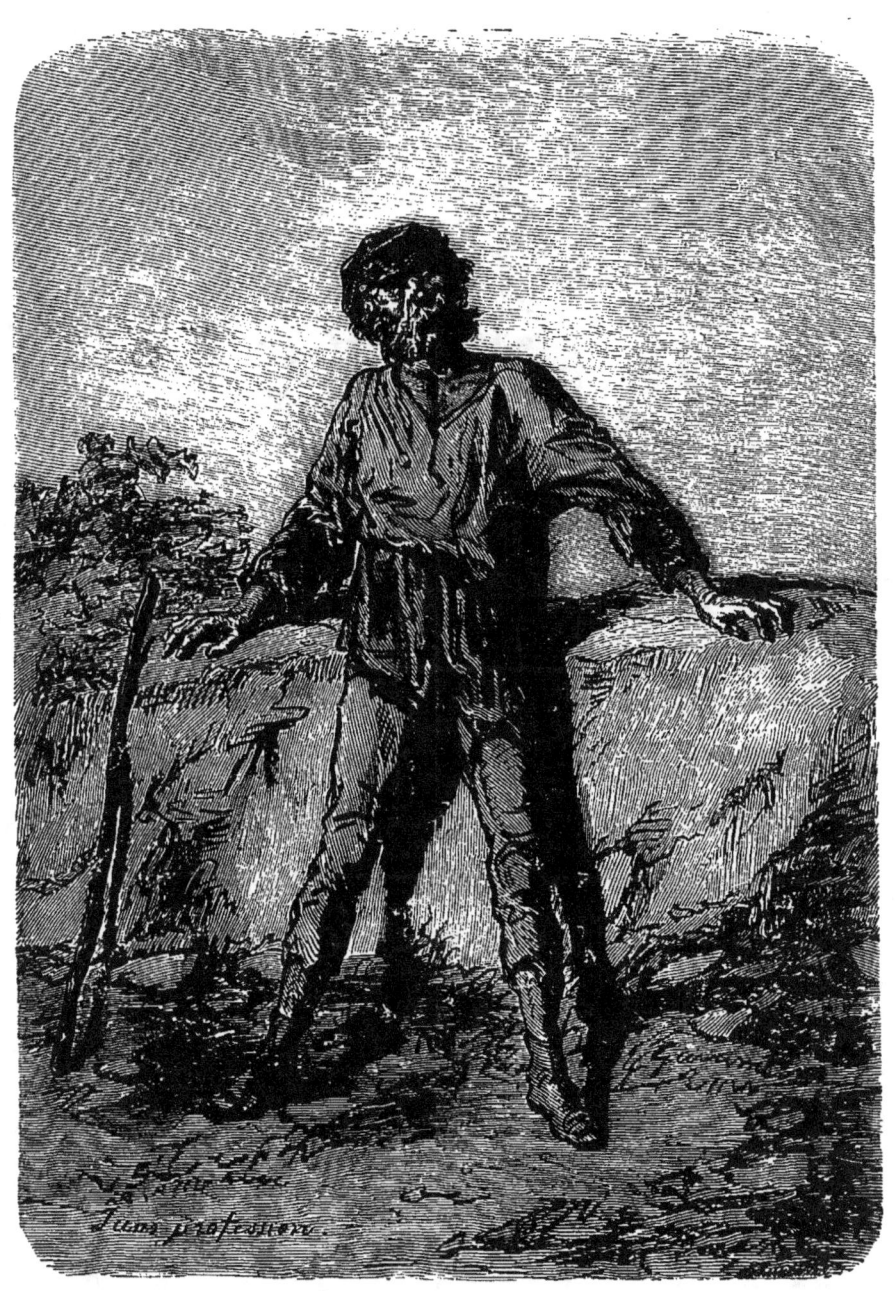

Sans profession.

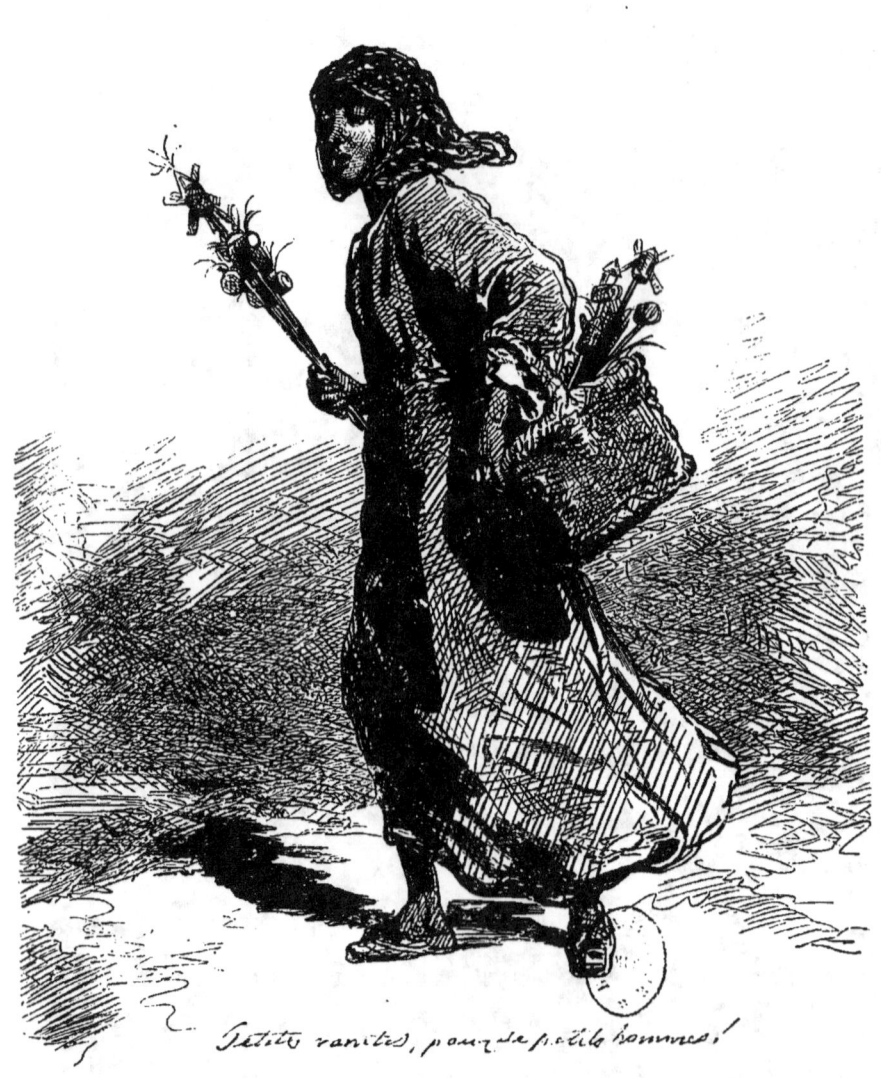

Petites vanités, pour de petits hommes!

LES GENS DE PARIS. LE DIABLE A PARIS.

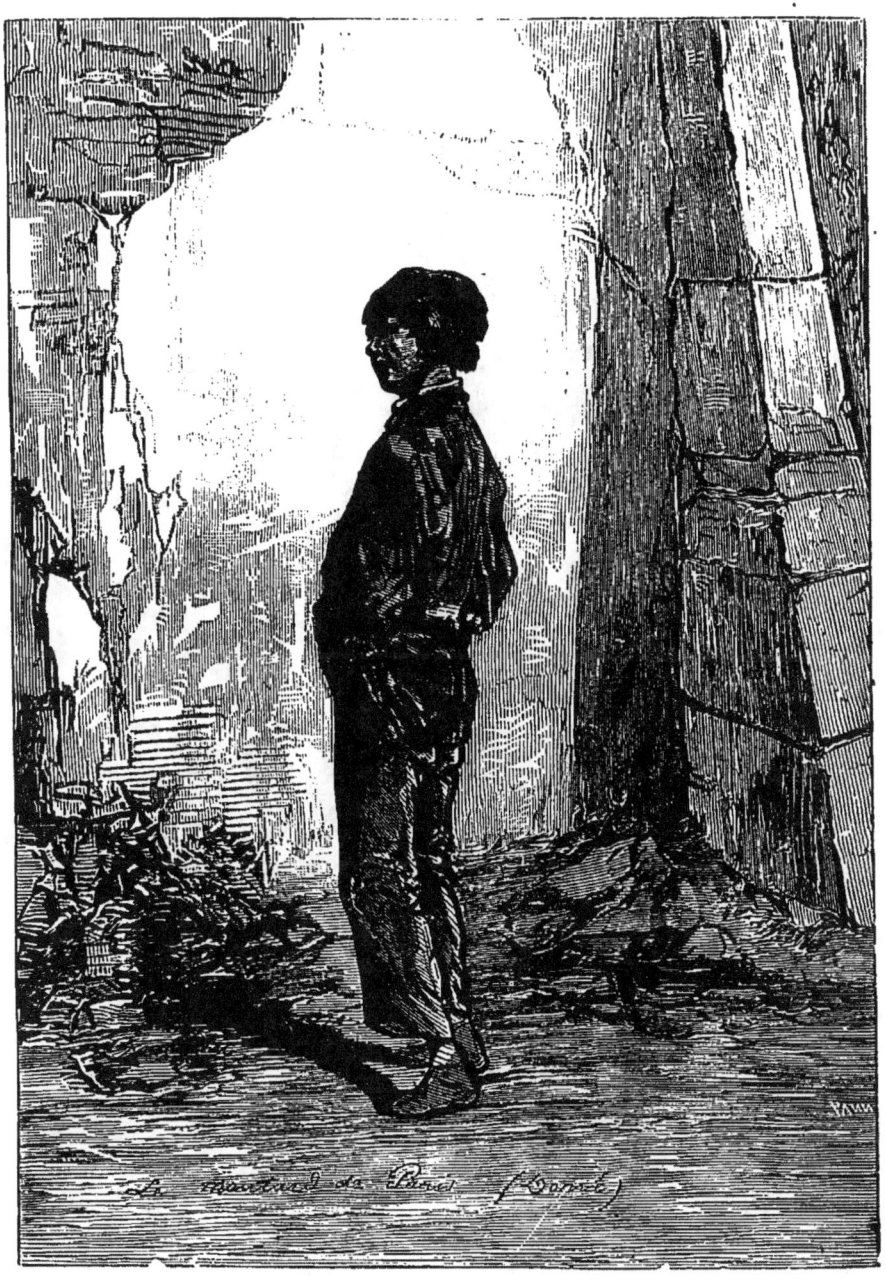

Le moutard de Paris.

GAVARNI. INÉDIT.

Un Lovelace de Bagnolet.

ARITHMÉTIQUE DE GARGOTE.

Etant donnés trois chats, dont une chatte, on demande six gibelottes.

Daphnis attend Chloé.

Ninie pense que les romans sont de mauvais livres, non pour ce qu'ils ajoutent à nos passions, mais pour ce qu'ils en ôtent.

— Au moins si j'étais aimée comme toi! (Les femmes ont toujours l'ingénuité de comparer l'envers de leur amour avec l'endroit de celui des autres.)

LES GENS DE PARIS. Mœurs d'atelier. — 1.

Expression religieuse à trente-trois sous l'heure.

GAVARNI. LE DIABLE A PARIS.

LES GENS DE PARIS. Mœurs d'atelier. — 2

OROSMANE

de comédie bourgeoise.

LES GENS DE PARIS. Mœurs d'atelier. — 3.

Ne lui parlez pas des bourgeois!

GAVARNI. LE DIABLE A PARIS.

LES GENS DE PARIS. D'où l'on vient, ce qu'on devient. — 1.

M. le chevalier de Faublas.

LES GENS DE PARIS. D'où l'on vient, où l'on va. — 2.

Du tripot à Bicêtre.

LES GENS DE PARIS.　　　D'où l'on vient, ce qu'on devient. — 3.

Un chapeau de trois louis qui n'aura été vu qu'une fois à l'Opéra avant d'être revendu au Temple quatre livres dix sous.

GAVARNI　　　LE DIABLE A PARIS.

LES GENS DE PARIS. D'où l'on vient, ce qu'on devient. — 4.

Un page de la reine Hortense.

GAVARNI. LE DIABLE A PARIS.

LES GENS DE PARIS. · Présenteurs et présentés. — 1.

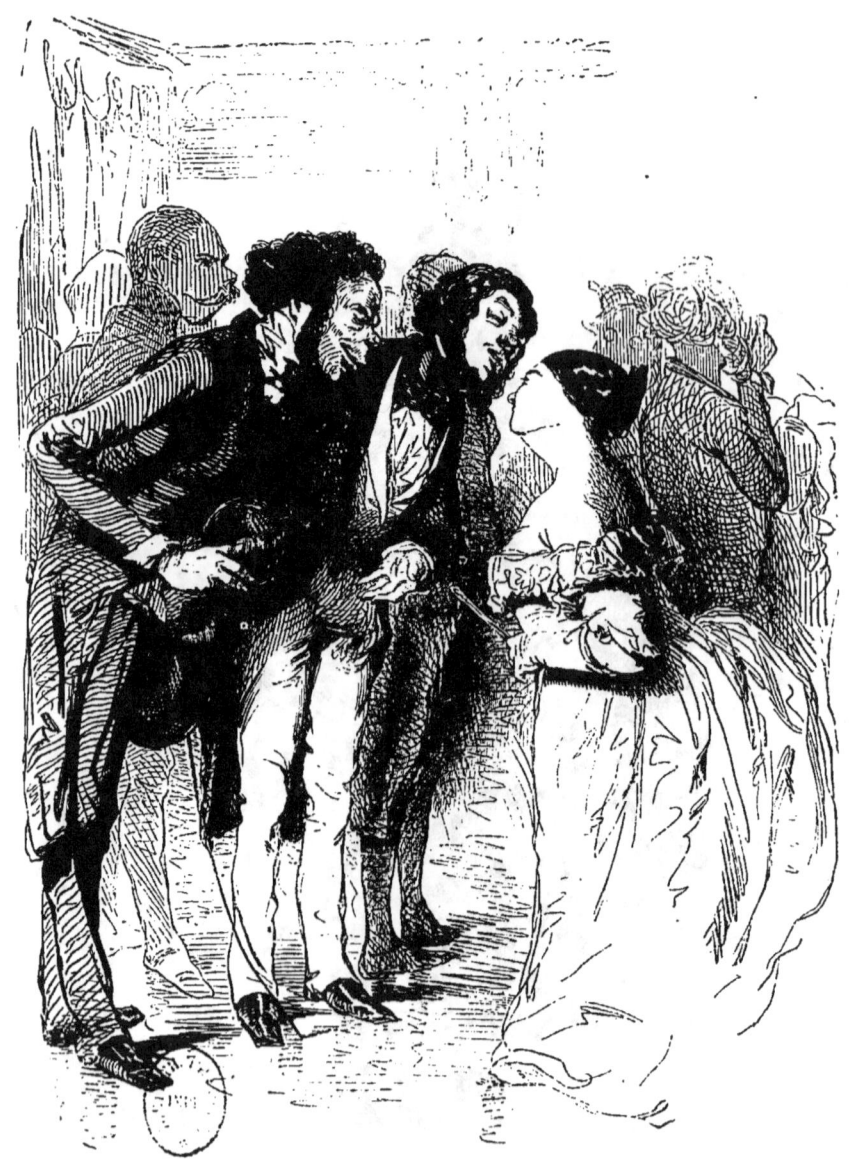

Je te présente,
Tu me présentes,
Il me présente,
Nous nous présentons,
Vous vous présentez,
Ils ou elles se présentent.

— Je vas te présenter bon !... mais... moi... qui est-ce qui me présentera ?
— Moi, après.

— Qu'est-ce que c'est que ce mosieu?
— Un m'sieu, je crois, que ma mère a présenté à Jules.
— Et ton étourneau d'époux ne te le présente pas?... Il est bien, ce mosieu.

LES GENS DE PARIS. Présenteurs et présentés. — 4.

Présenté par le mari.

LES GENS DE PARIS. Présenteurs et présentés. — 5.

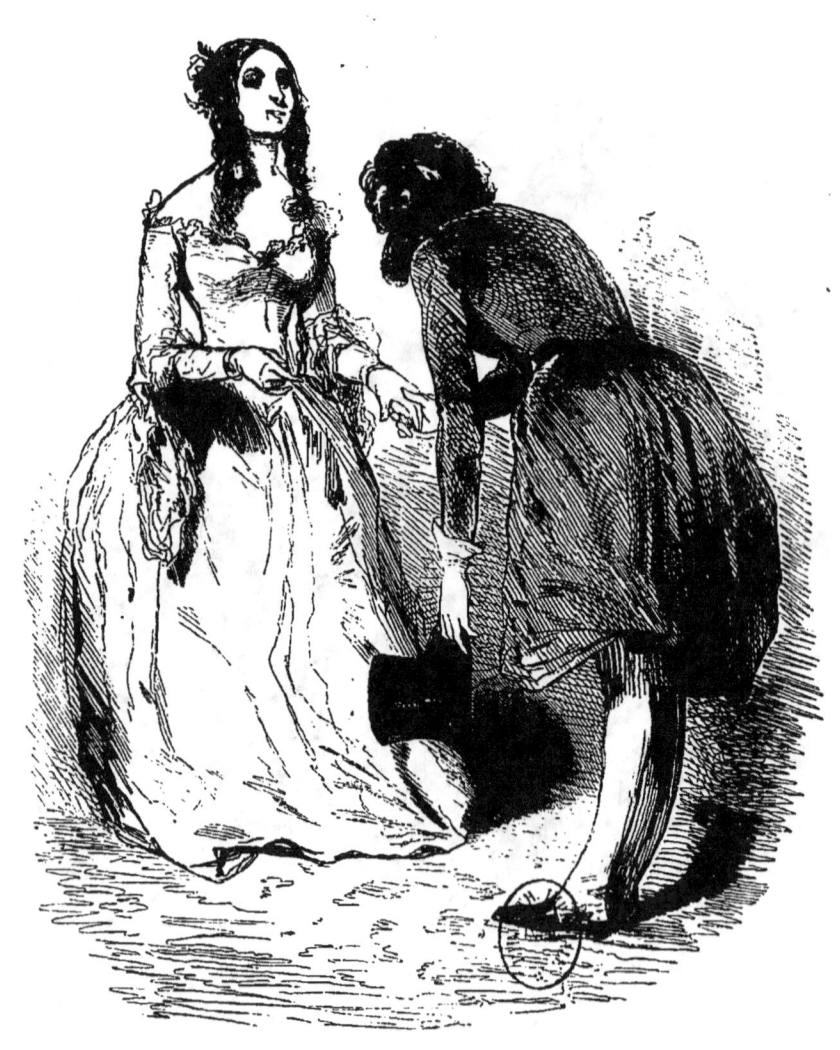

GRANDES ENTRÉES.

Bojour, chère!

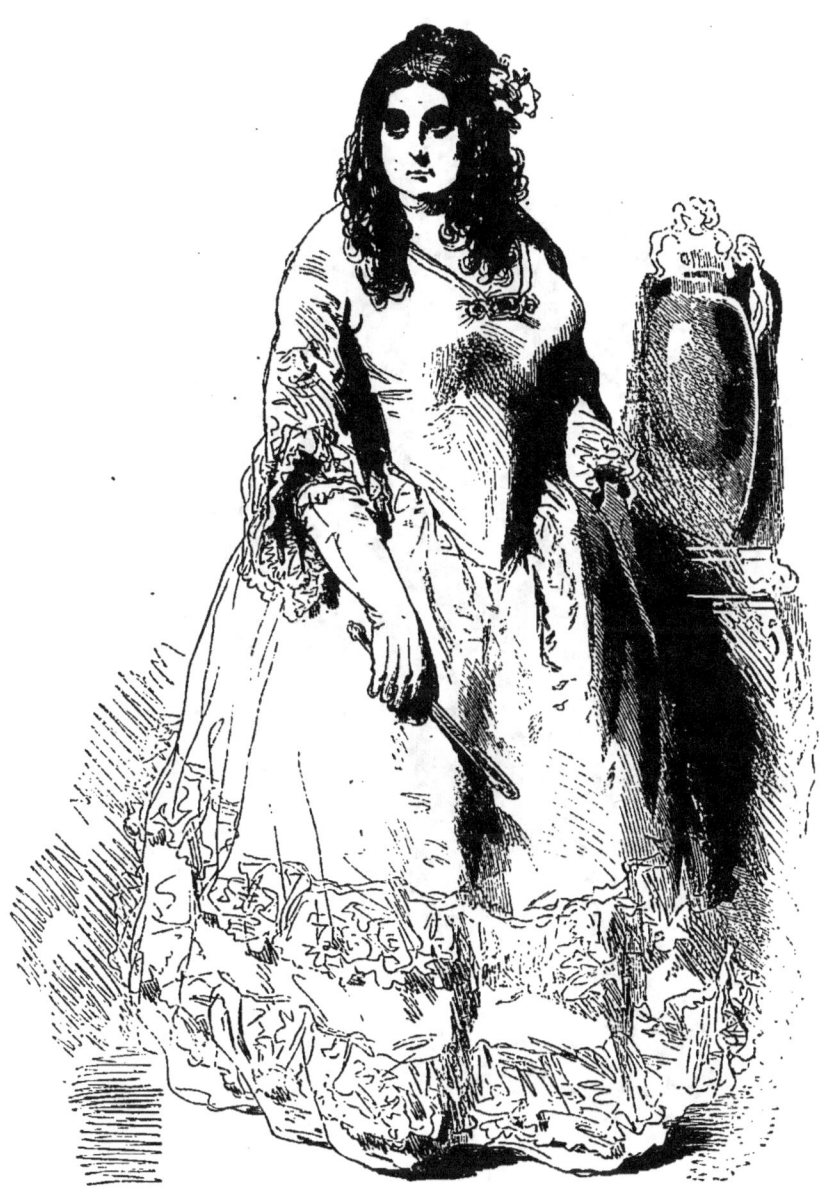

La personne qui a présenté ce petit m'sieu.

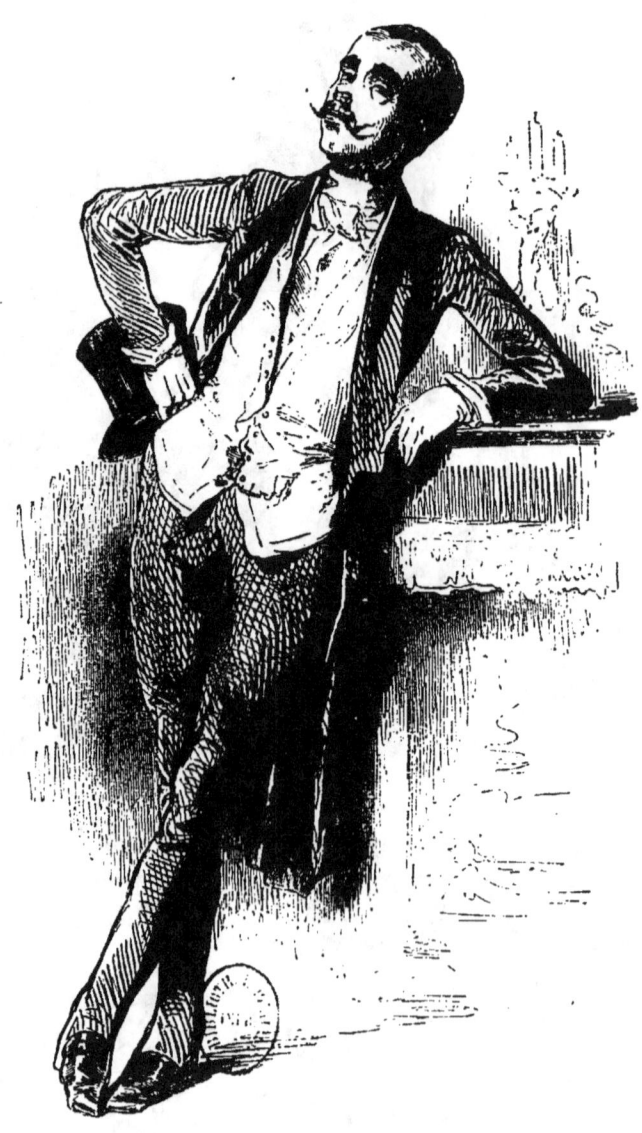

Le m'sieu qu'a presenté c'te dame.

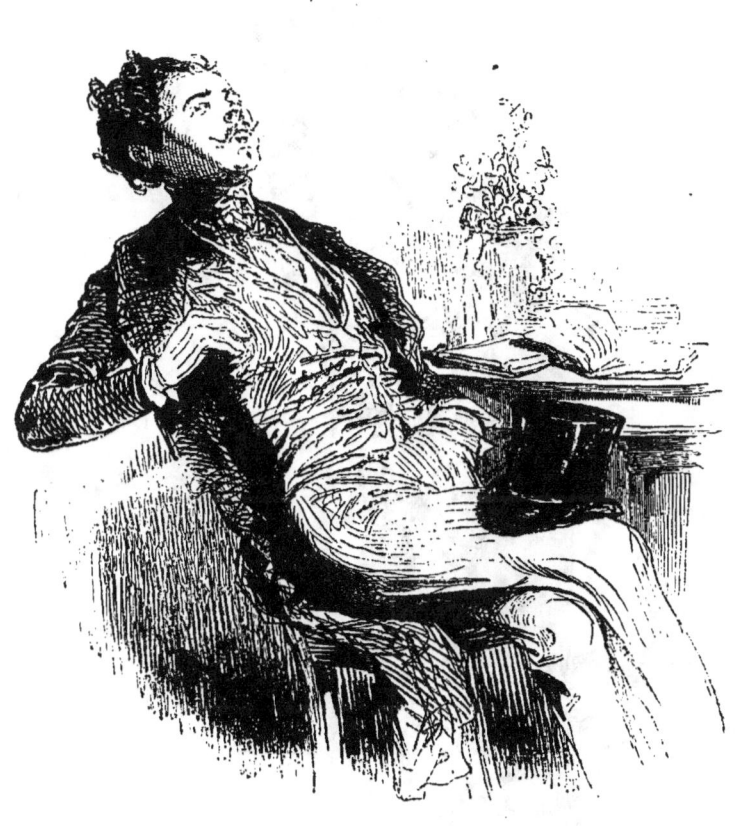

Membre correspondant de plusieurs sociétés savantes
et de la société de madame une telle.

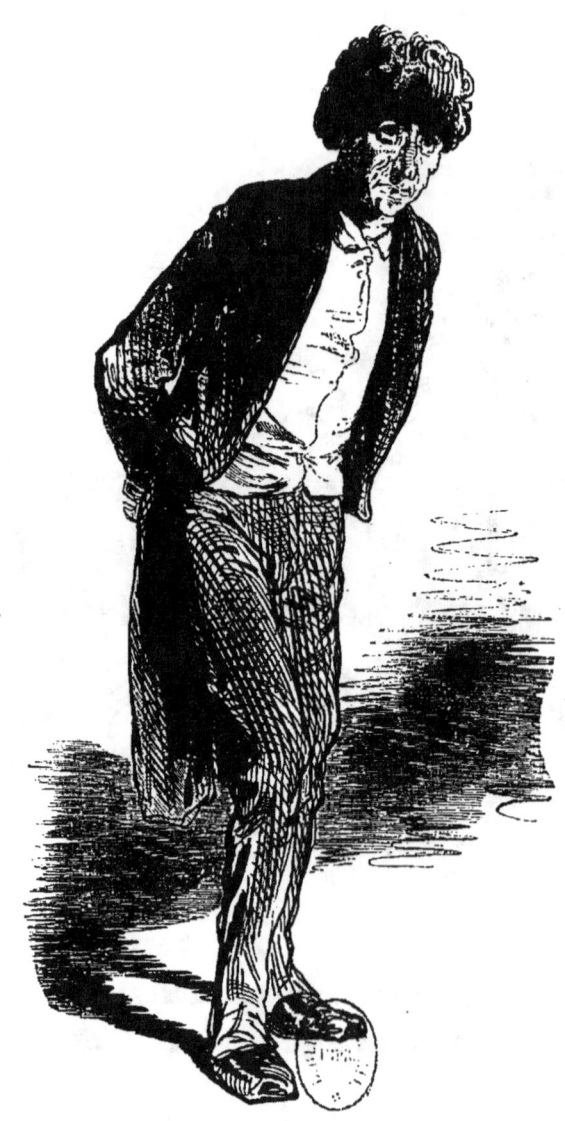

Un traducteur d'Anacréon.

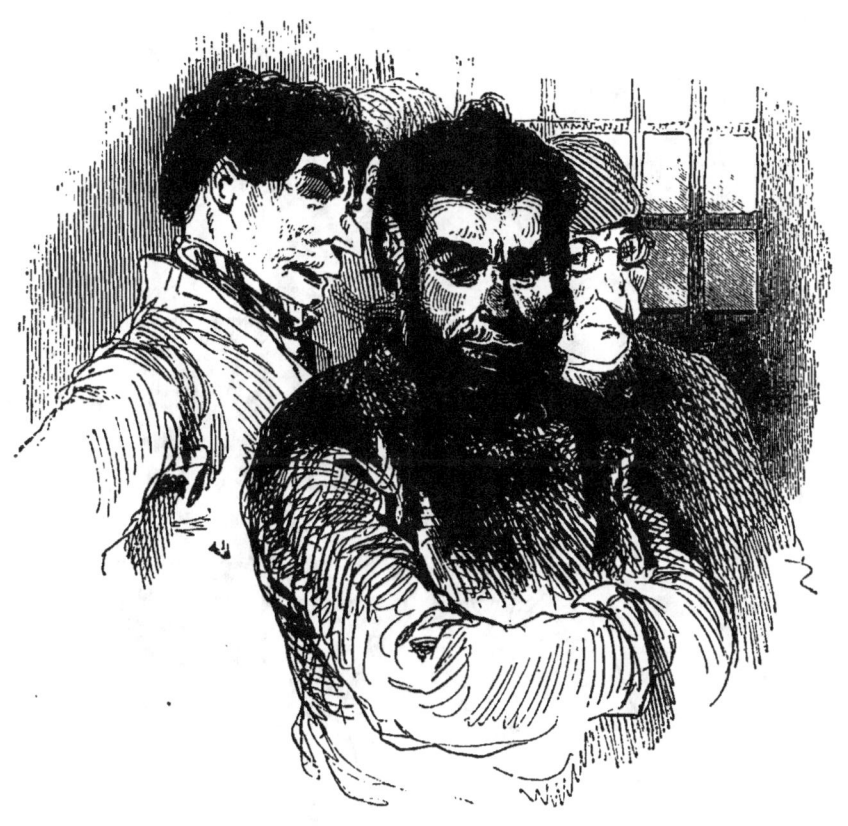

Présentés par M. le procureur du roi.

LES GENS DE PARIS. Présenteurs et présentés. — 11.

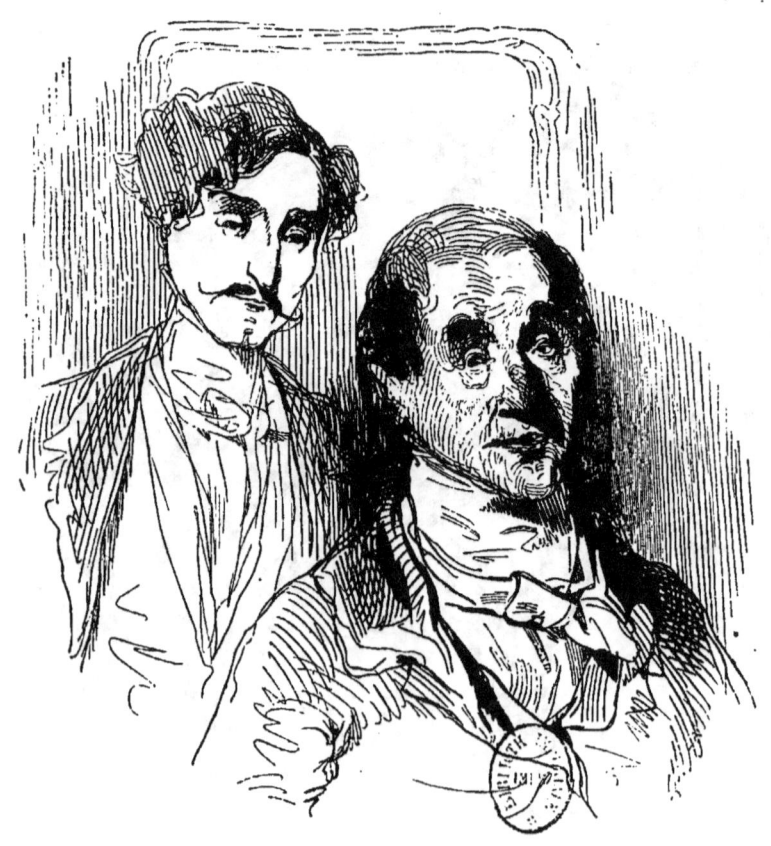

Le cousin de ma femme

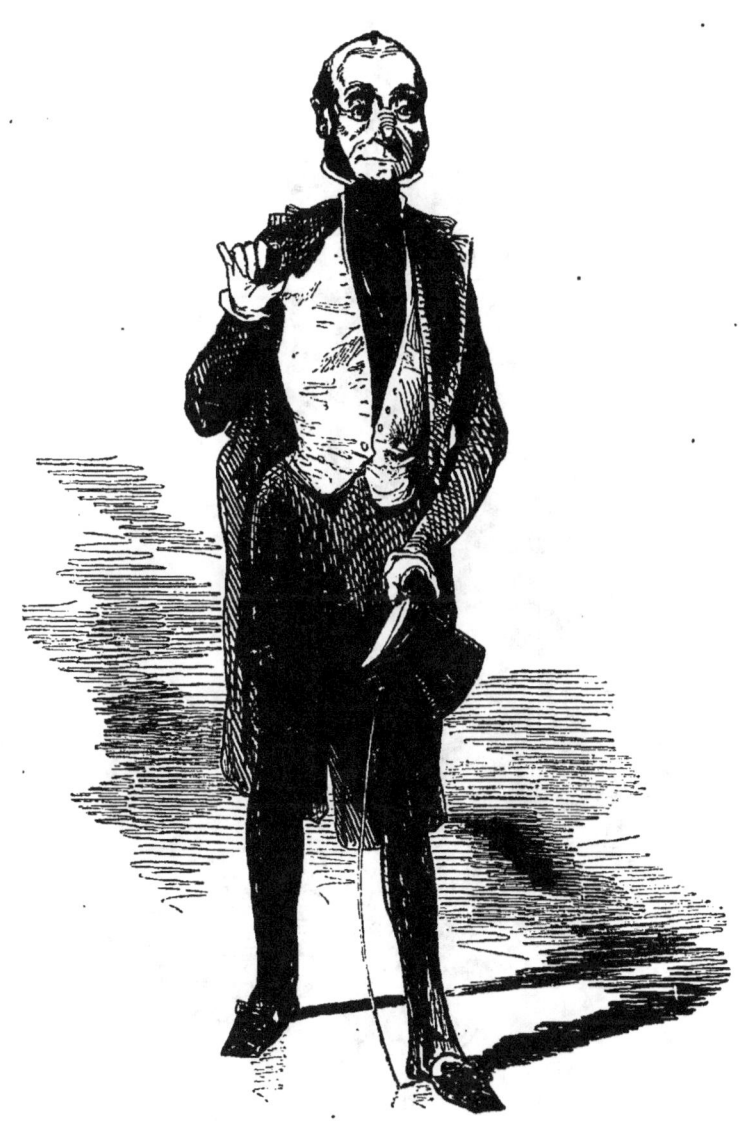

Un m'sieu très-bien.

Monseigneur, c'est moi qui...

LES GENS DE PARIS. Présenteurs et présentés. — 14.

A dansé la gavotte.

GAVARN. LE DIABLE A PARIS.

Une lionne dans sa loge.

LES GENS DE PARIS. Politiqueurs. — 1.

... Et lui qui a eu la simplicité de renverser un gouvernement!... non,
il ne se pardonnera jamais les journées de juillet!

Certainement, aux élections prochaines, si l'honorable M. Brailiard persiste dans cette voie... il pourra compter sur la mienne.

COMPTE D'INTÉRÊTS POLITIQUE.

Soit A l'intensité d'amour pour le pays en général, chez un éligible donné, et A' sa sympathie toute particulière pour les électeurs.

Soit H le nombre d'habitants, C le nombre de colléges, E la moyenne des voix dans chaque collége.

(Chaque électeur ayant droit à X d'amour), on a $X = \dfrac{A}{H} + \dfrac{A'}{C \times E}$

On demande la valeur de X en kilos de cassonade au taux du jour.

LES GENS DE PARIS. Politiqueurs. — 4.

Réélu.

GAVARNI LE DIABLE A PARIS

LES GENS DE PARIS. Politiqueurs. — 5.

Dégommé.

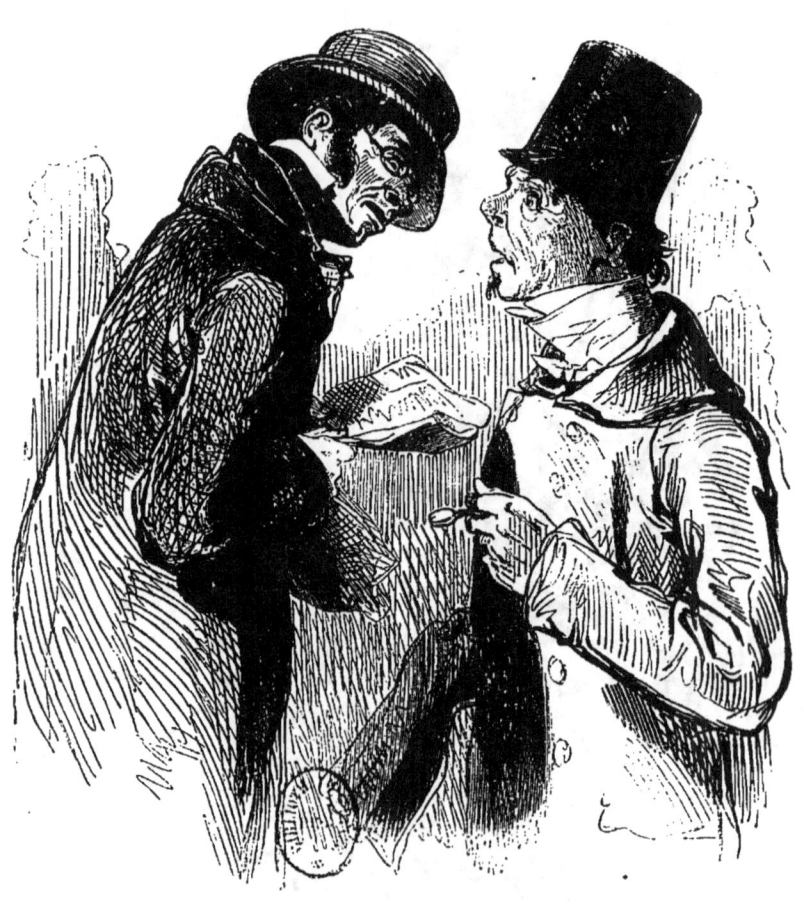

Mosieu! je n'ai pas l'honneur de vous connaître... mais vous m'avez l'air d'un fichu polisson!

LES GENS DE PARIS. Politiqueurs. — 7.

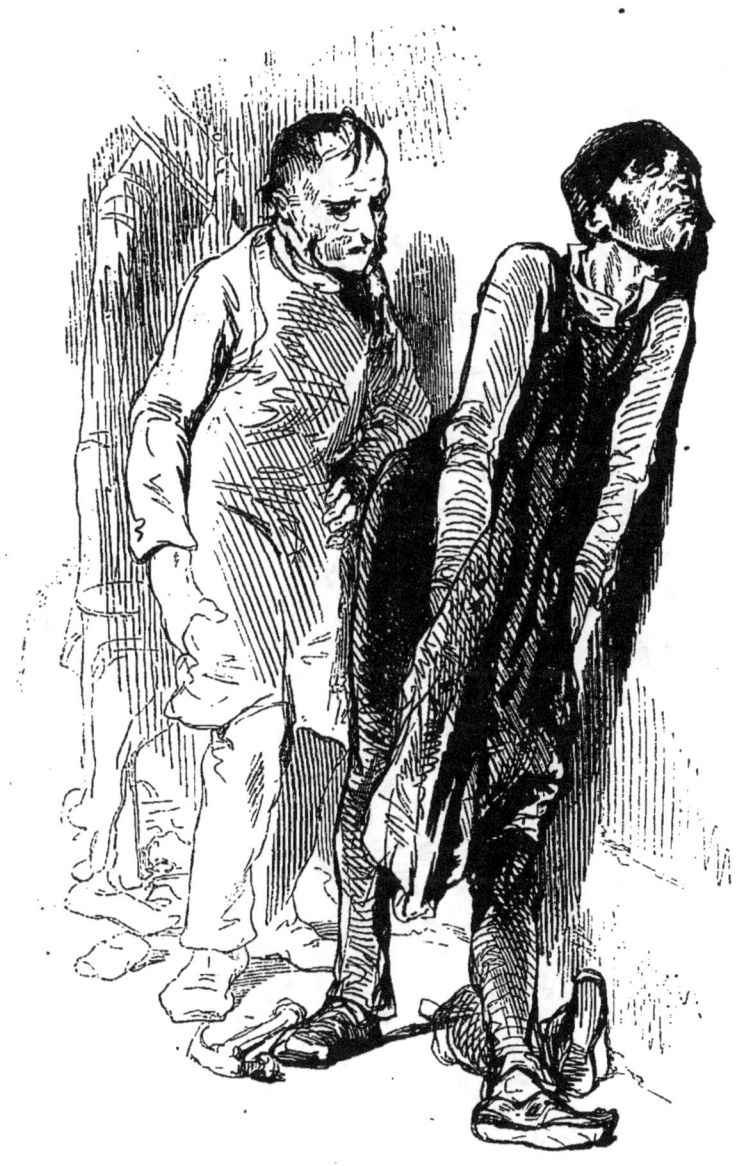

— Voyons, Trautapé, qu'est-ce que t'as perdu !... Ta femme ? — Non, Dachu. — Ton petit ? — Non, Dachu. — Ta tante Janson, la chamarreuse ? — Non, Dachu. — T'as perdu ton cousin du Port au Sel ? — Non, Dachu... Trautapé a perdu Napoléon le Grand, empereur des Français, roi d'Italie protecteur de la Confédération du Rhin, etc., etc., etc...

LES GENS DE PARIS. Politiqueurs. — 8.

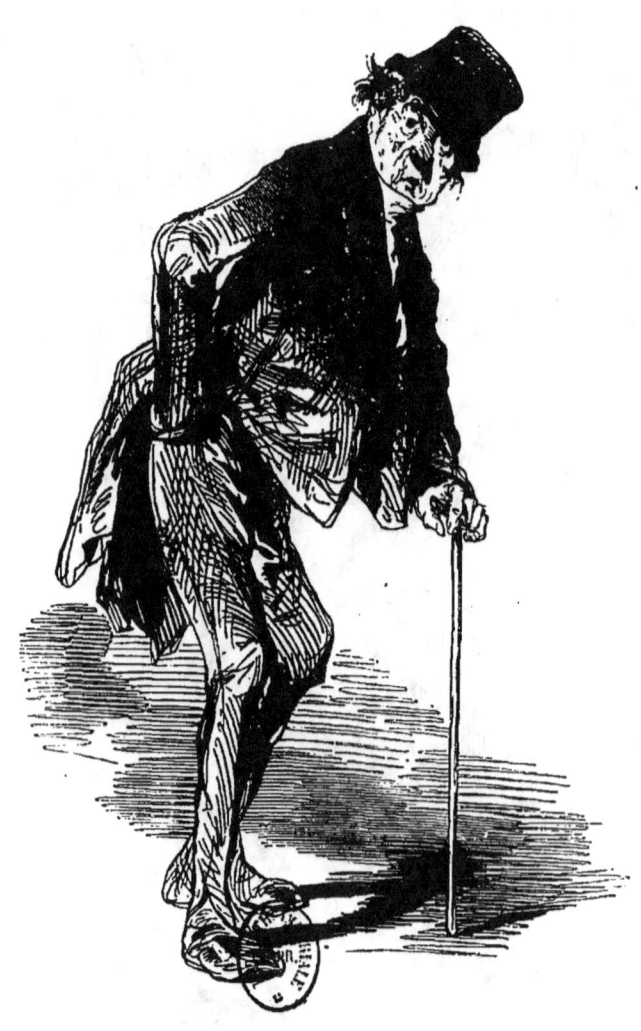

Je l'ai dit au feu roi, j'ai dit : « Sire, une cause qui méconnaît des hommes comme nous est une cause perdue ! »

GAVARNI. LE DIABLE A PARIS.

LES GENS DE PARIS. Avec la permission des autorités. — 1.

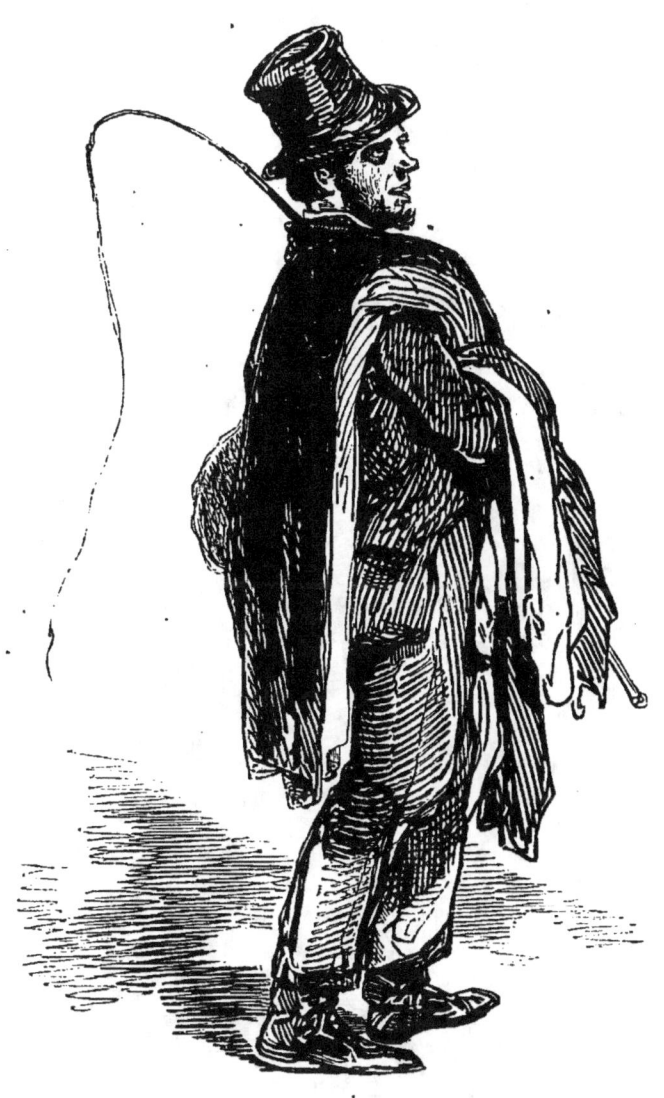

Je découvre Pierre et couvre Paul.

GAVARNI. LE DIABLE A PARIS.

LES GENS DE PARIS. Avec la permission des autorités. — 2.

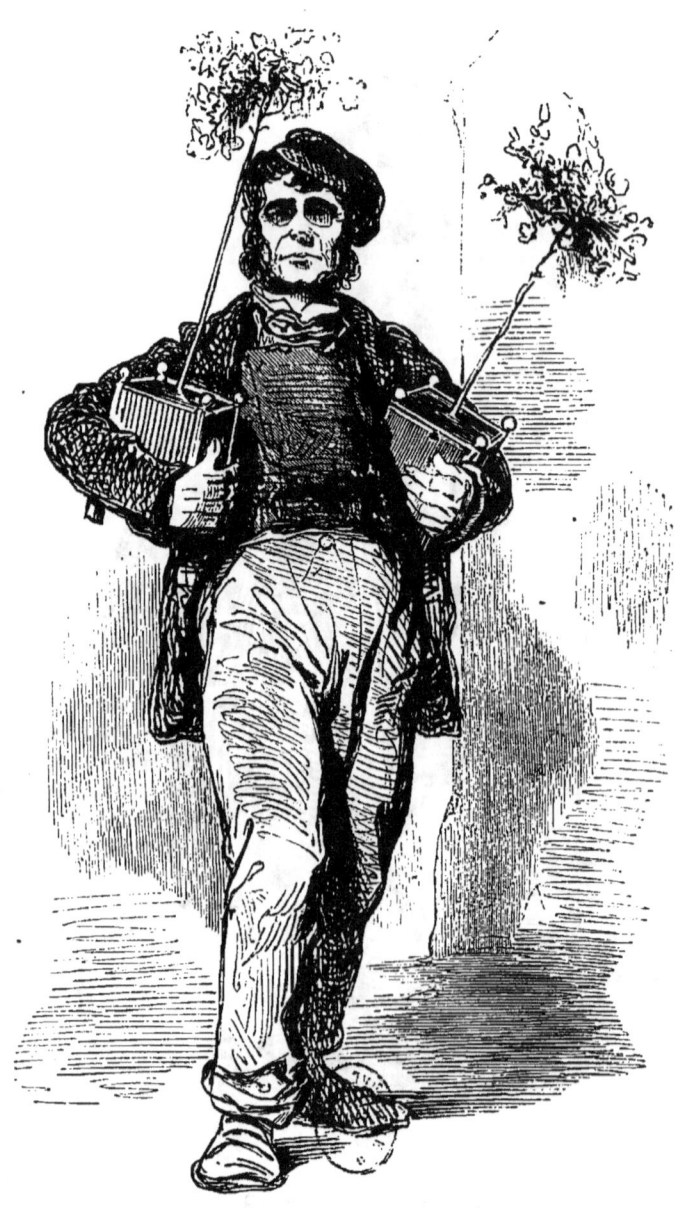

Si le rosier ne sent rien, le porteur sent l'ail.

LES GENS DE PARIS. Avec la permission des autorités. — 3.

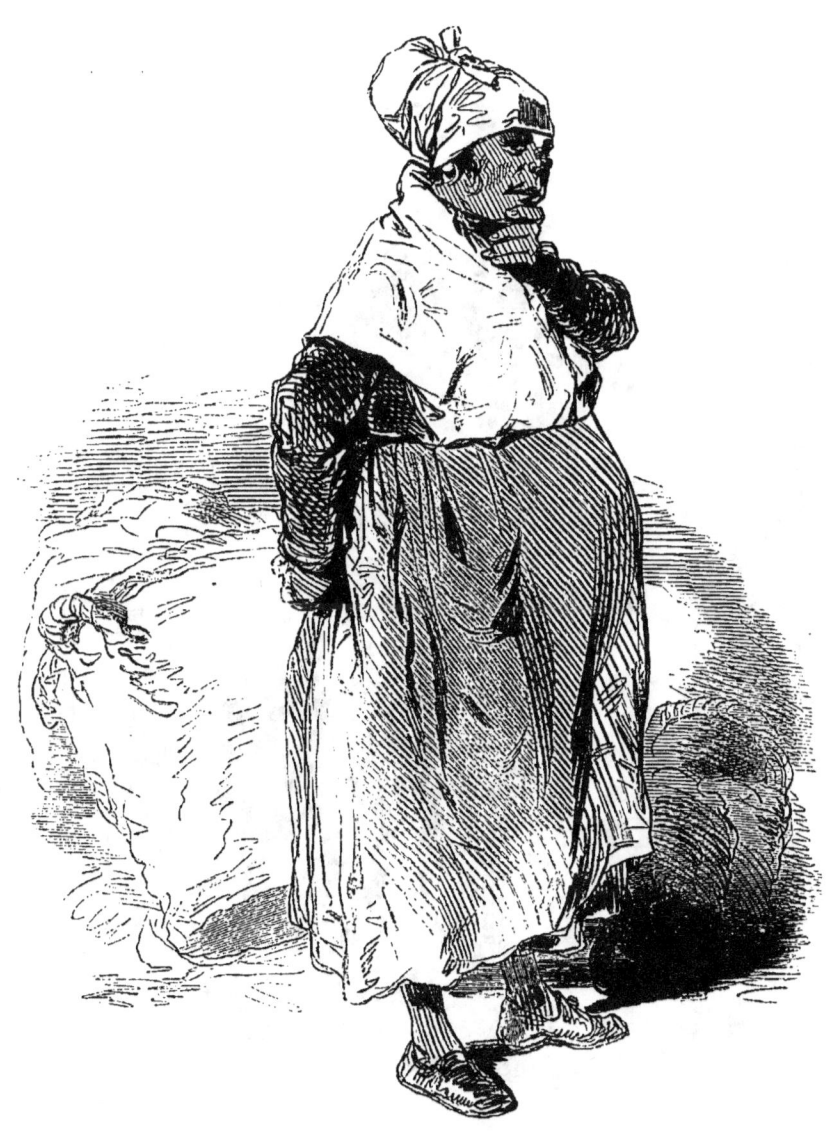

MANON RICHEMBEC.

Vend violette, ou crevette, ou crie la rose ; et dit autre chose.

LES GENS DE PARIS. Avec la permission des autorités. — 4.

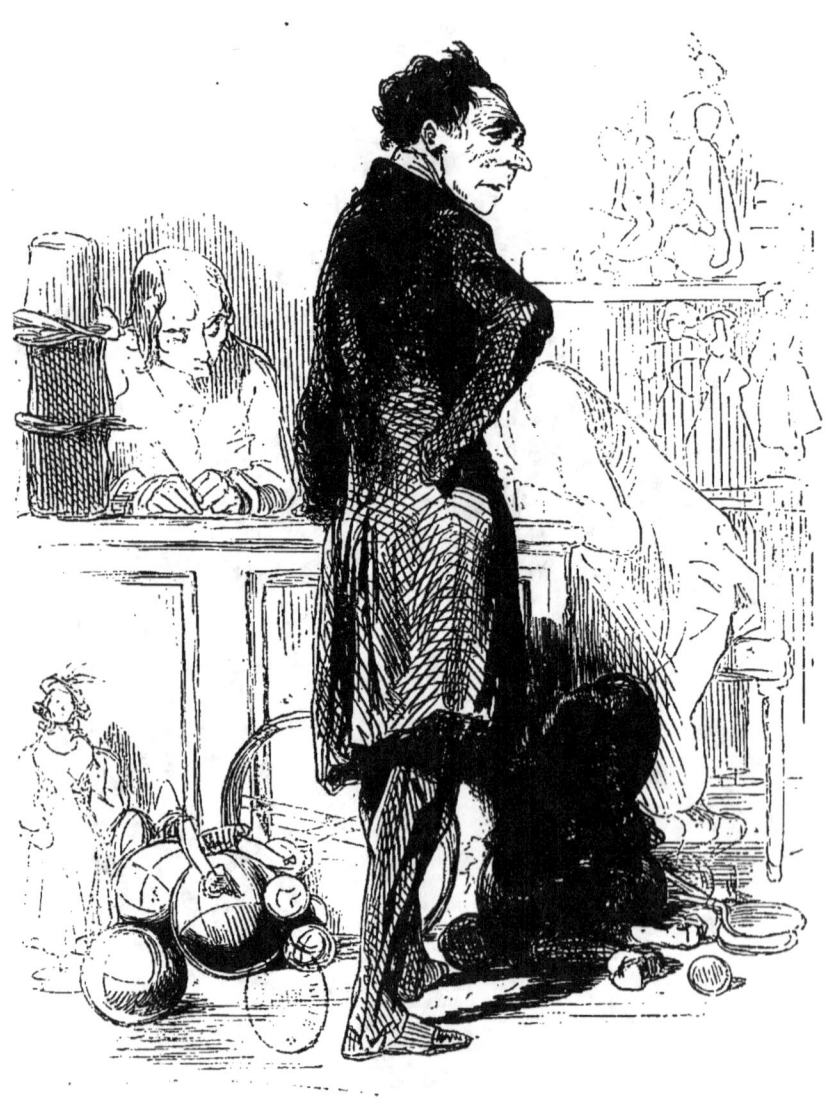

Une saisie chez Polichinelle.

LES GENS DE PARIS. Boulevard de Gand.

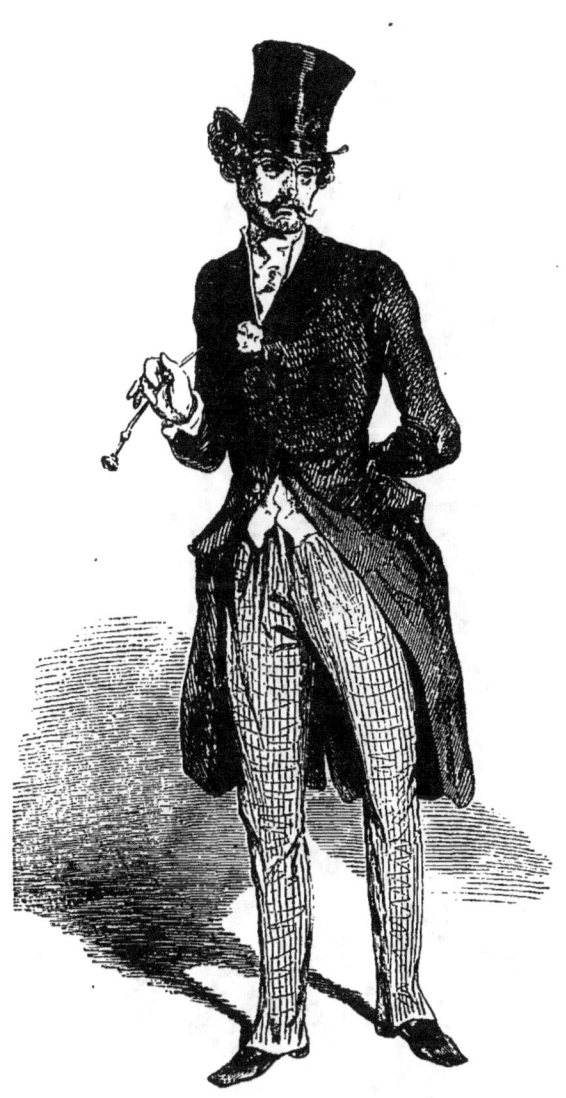

Fleur des pois.

GAVARNI. LE DIABLE A PARIS.

Poëte érotique.

LES GENS DE PARIS. LE DIABLE A PARIS.

— J'y vas parler, moi, au Préfet.

GAVARNI. INÉDIT.

LES GENS DE PARIS. LE DIABLE A PARIS.

La Concierge du trente-sept a connu mademoiselle Duchesnois.

GAVARN. INÉDIT.

Totole et Dédèle.

LES GENS DE PARIS.　　　　　　　　　　　Philosophes. — 1.

Les jeunes amoureux, ça rit de nous, Françoise, parce que nous nous sommes tenu ce que ça se promet.

Rien de bon pour l'hiver comme une charretée de bon bois... Pour avoir chaud... on monte ça au cinquième, au-dessus de l'entre-sol.

LES GENS DE PARIS. Philosophes. — 3.

Mon neveu, un médecin vous guérira peut-être de vos coliques; mais deux médecins vous guériraient, pour sûr, de la médecine.

GAVARNI. LE DIABLE A PARIS.

Désire faire l'éducation d'un jeune homme de bonne famille.

REVENU DES QUARTIERS NEUFS.

Notre-Dame de Lorette! Quels caractères, rue de la Bruyère! Rue de la Rochefoucauld, quelles maximes!

LES GENS DE PARIS. Ceintures dorées. — 1.

MÉDITATIONS A L'ILE SAINT-DENIS.

... Et y a des pauvres femmes assez fichues bêtes pour se ficher à l'eau parce qu'un homme les quittera !... Un homme ! quelque chose de rare !

GAVARNI. LE DIABLE A PARIS.

La petite à la mère Carton.

LES GENS DE PARIS. Ceintures dorées. — 3.

On en a fait bien des folies pour Dorothée!

GAVARNI. LE DIABLE A PARIS.

« Sol lucet omnibus. »

Ah! qu'i' m'embête! ah! qu'i' m'embête! ah! qu'i' m'embête!

A éprouvé bien des pertes!

LES GENS DE PARIS. Ceintures dorées. — 7.

Un secret de polichinelle.

LES GENS DE PARIS. Ceintures dorées. — 8.

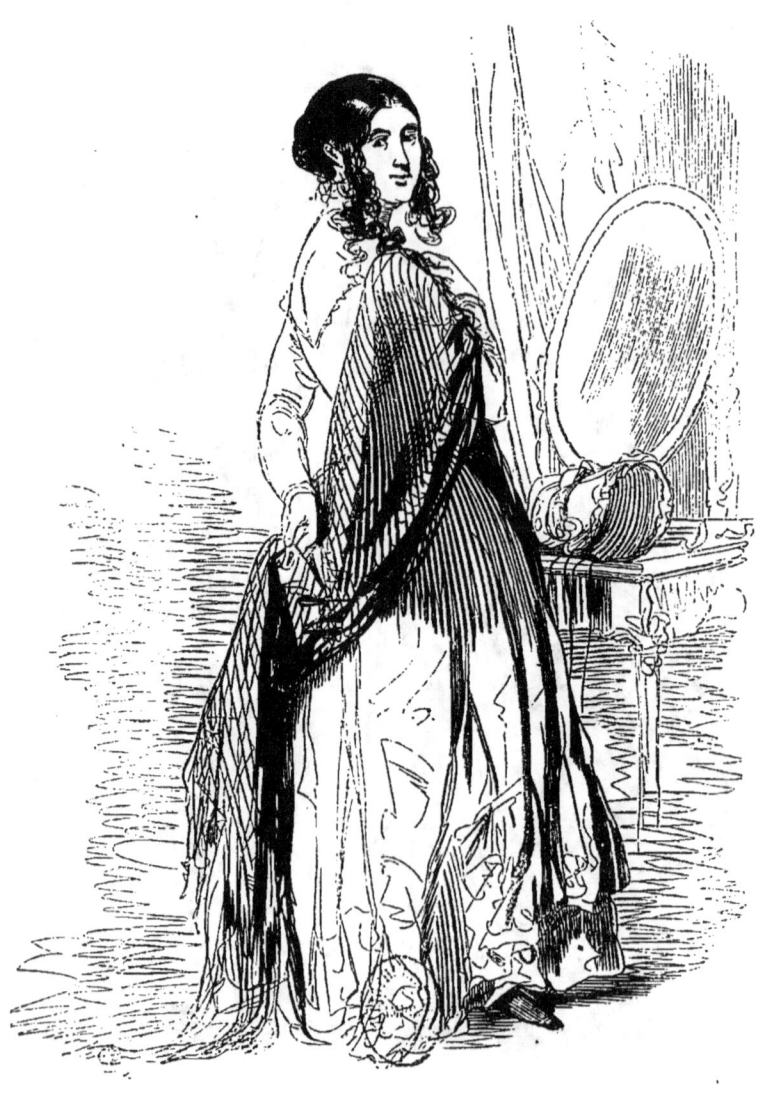

Départ pour la chasse.

LES GENS DE PARIS. Ceintures dorées. — 9.

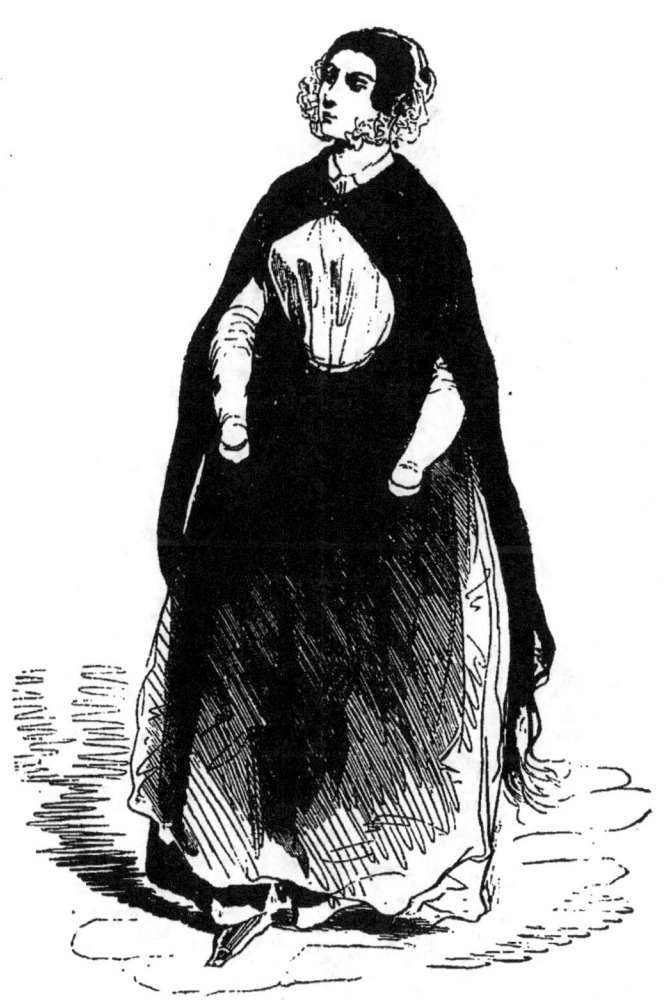

Une femme à la mode, du pays latin.

GAVARNI LE DIABLE A PARIS.

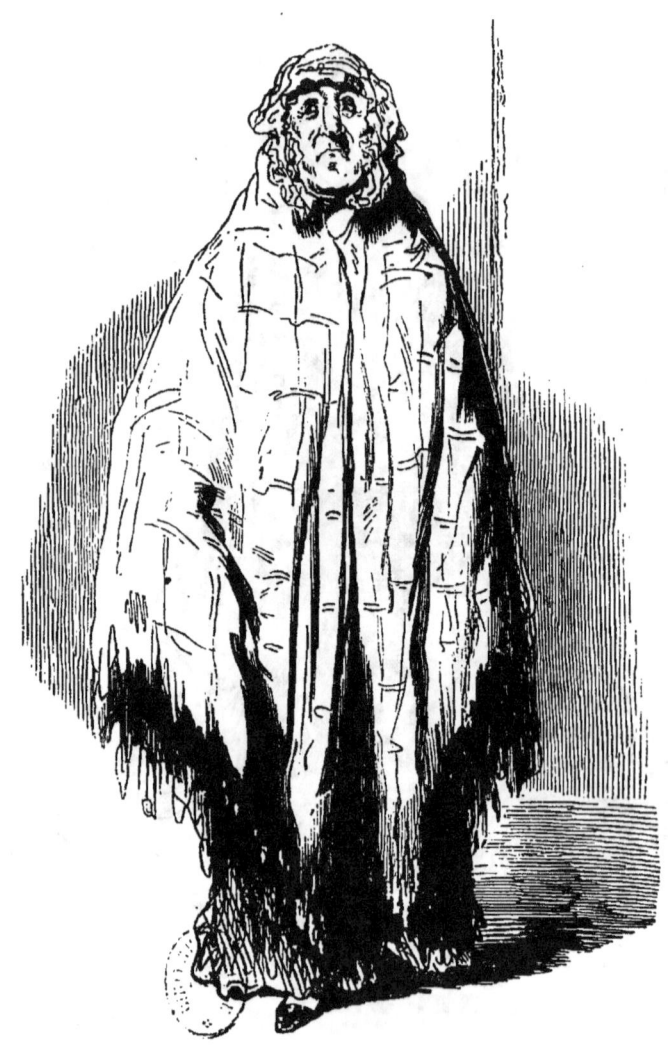

LA BONNE.

Je trouve que les cachemires ont été bien portés, cette année, au mont-de-piété!

LES GENS DE PARIS. Existences problématiques. — 1.

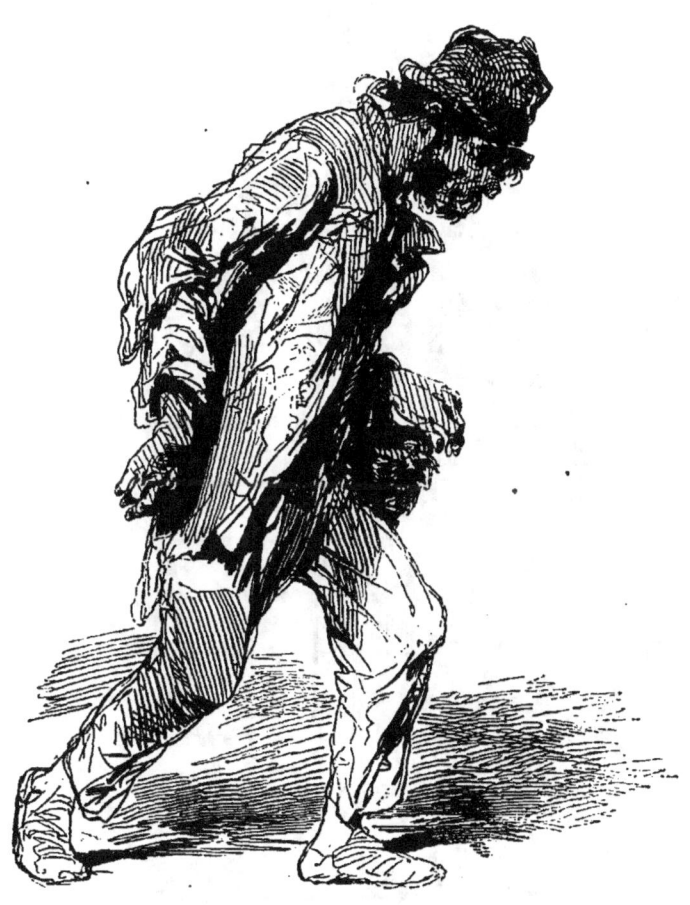

Ramasseur de n'importe quoi, n'importe où.

GAVARNI. LE DIABLE A PARIS.

Une mauvaise connaissance.

Régiment (sans colonel) de colonels sans régiment.

LES GENS DE PARIS. A coups de pieds, à coups de poings.

Rien dans les mains, rien dans les poches.

GAVARNI LE DIABLE A PARIS.

LES GENS DE PARIS. — LE DIABLE A PARIS.

Ce qu'y a de monde à Paris qui n'attendra pas que les arrondissements soient prêts pour filer dans le 13e...! Ça fait frémir.

GAVARNI. — INÉDIT.

www.ingramcontent.com/pod-product-compliance
Lightning Source LLC
Chambersburg PA
CBHW071608220526
45469CB00002B/277